An Introduction to
Visual Culture

PRACTICES OF
LOOKING

Marita STURKEN and
Lisa CARTWRIGHT

觀看的實踐──給所有影像世代的視覺文化導論

瑪莉塔・史特肯 莉莎・卡萊特──著 陳品秀──譯 政大廣電系副教授 陳儒修──審訂

影像迷宮完全導覽手冊

陳儒修（政大廣電系副教授）

讓我們先從本書第八章一段非常有趣的論述談起。第八章〈科學觀看，觀看科學〉提出一項很少被檢視的觀看技術——胎兒超音波掃描影像。超音波原先的功能是讓醫生識別胎兒身體的柔軟結構，以避免使用X光探測對孕婦與胎兒可能造成的傷害。然而近年來超音波被轉化為展示胎兒生命成長的第一個步驟，準媽媽透過超音波影像與肚子裡的寶寶產生連結，她可以從掃描器螢幕「看到」寶寶在對她揮手、擺動身體、甚至微笑。本書作者想要問的是：醫學並無法證明寶寶真的在做這些動作，同時，透過超音波影像監測懷孕狀況正常與否，並不是關鍵程序。那麼，為什麼婦科醫生與孕婦如此看重這類的影像，甚至成為產檢的必要程序？答案是：超音波影像不只是一種科學影像，它也是一種文化影像。透過醫生的「專業」協助，加上孕婦的想像，它建構了胎兒的人格，也開啟胎兒的成長儀式。（當然也造成支持與反對墮胎兩派陣營之間的意見紛歧，即：女人腹中胎兒是否可視為一個生命？墮胎是否為一種謀殺？人的生命該從何時算起？等等倫理問題。）兩位作者因此提醒讀者，任何影像都無法脫離其生產與消費的社會脈絡，即使是胎兒超音波這種科學影像也不例外。

關於這個超音波影像的分析與研究發現，具體呈現本書兩位作者的觀

察與洞見，同時使得本書的深度與廣度勝過其他視覺研究書籍。

自從1972年約翰‧伯格（John Berger）的《觀看的方式》（*Ways of Seeing*）出版以來，人們已經深刻體會，觀看不是一個簡單的行為。當我們的眼睛看著前面的物件，不論是一個藝術品，或者是報紙上的廣告，我們所看到的，以及腦海中所接收到的訊息，實際上非常複雜。如同超現實主義畫家馬格利特（René Magritte）有名的畫作「這不是一只菸斗」（見本書頁35）所提示的，這幅畫當然不是一只真正的菸斗，另一方面，這幅畫的內容也「不只是」一只菸斗。《觀看的實踐》的兩位作者，瑪莉塔‧史特肯（Marita Sturken）與莉莎‧卡萊特（Lisa Cartwright），可以說延續伯格在過去三十年開創的視覺文化研究，以更有體系的方式審視人類社會裡種種的視覺景觀。伯格的大作專注於西洋油畫傳統及其應用（如廣告），本書則接續他的論述，將研究觸角擴及廣告、攝影、電影、數位影像、流行文化，以及一般認為最沒有「問題」的科學影像，例如上述的超音波影像。

《觀看的實踐》在導言處已經清楚陳述作者的問題意識：第一點是理解觀看的動態過程，這裡強調「動態」是非常重要的，因為人們的觀看所造成的影響，並不會因為閉上眼睛，或者是觀看的對象消失，而就此結束。同時也因為看與被看之間，本來就存在著不斷變動的辯證關係。第二點則是檢視我們如何看，以及看什麼，這也是本書書名的主旨——觀看在於實踐。第三點則與今日的全球化處境密切相關，他們試圖思考影像文本如何從一個社會場域轉移到另一個場域，以及一個影像在不同文化脈絡下被複製、挪用與轉變，所產生的衝擊。

依照本書的章節安排，作者將視覺理論建構與實例分析交織在一起，針對不同的影像文本建構與再現模式，形成九種視覺文化研究取徑。

第一章依循本書的標題〈觀看的實踐〉，運用符號學理論界定後面出現的基本概念，例如「意義」、「再現」、「擬像」等。作者對於「意義」的定義極為關鍵：「意義並不存在於影像內部，意義是在觀看者消費影像、流通影像的那一刻生產出來的。」這樣的信念在本章所分析的第一張圖片（頁30），就闡釋得很清楚。那是一張1945年的老照片，是一群學童目睹街上謀殺的照片，我們並沒有看到謀殺案現場，我們看到的是這些男女學生看到謀殺場景的表情與反應，有人很悲傷與震驚，有人卻表現得很興奮，好像是因為看了不該看的東西。然而這樣的意義詮釋，是在隔了半世紀之後的我們（包括兩位作者），看到這張照片才產生的。

第二章〈觀看者製造意義〉聚焦於不同社會文化情境的閱聽眾，如何生產意義，這裡的意義是透過影像本身、觀看者與社會脈絡三者之間「複雜的社會關係製造出來的」（頁65）。本章援引馬克思、阿圖塞（Louis Althusser）、葛蘭西（Antonio Gramsci）等人的意識形態批判理論，探討媒體如何運載主流意識形態，以及社會大眾如何與媒介訊息協商，甚至於轉化流行文化的內容，變成同人誌之類的影迷文本，例如在本章末尾分析的電視影集《X檔案》。

第三章〈觀賞、權力和知識〉，顧名思義，主要介紹傅柯（Michel Foucault）的知識權力論，以及他所建構的「全景敞視監獄」理論（頁122）。本章的前半段則透過佛洛伊德與拉岡（Jacques Lacan）的精神分析學說闡釋「凝視」（gaze）理論（頁99起），以及凝視背後的性別權力關係。關於這方面的研究範例，第一個想到的可能都是希區考克的《後窗》（*Rear Window*, 1954），本章的研究例證則延伸到幾個品牌廣告，包括健怡可樂、Jockey內褲、Guess服飾等。

第四章〈複製和視覺科技〉探討視覺科技的演化，如何改變我們對現實世界的認識。西方從十五世紀文藝復興時期所建構的透視法，不僅是一種繪畫風格，更是一種觀看的方式，其影響力持續至今日各種影像媒體，從攝影、電影、虛擬實境、到數位影像，並且引發寫實主義與反寫實主義之間的論爭。本章同時討論影像的複製，藉由班雅明的宏文〈機械複製時代的藝術作品〉，分析機械複製與數位複製的差異，以及藝術品被複製為商品的情形，例如名畫《蒙娜麗莎》是如何印製在男人的領帶上面（頁153）。

在第五章〈大眾媒體和公共領域〉出現的第一張照片，是某家餐廳（頁178），餐廳整齊乾淨、空無一人，然而餐桌後面的電視機卻打開著，這張照片已清楚顯示，不管我們願不願意，大眾媒體已經成為我們生活經驗的一部分。關於大眾媒體研究，有不同的陣營，包括持悲觀論調的法蘭克福學派，以及如麥克魯漢（Marshall McLuhan）樂觀地看待傳播媒體，認為媒體是人身體器官的延伸（例如電視就是眼睛的延伸），本章皆有詳盡的介紹。文末談到新媒體文化時，是以《厄夜叢林》（*Blair Witch Project*, 1999）做為分析對象，本片原本不過是一部B級恐怖片的學生影片，卻很聰明地利用網際網路製造話題與行銷手段，不僅讓網路族群蜂擁至影片官方網站朝聖（頁211），還引起社會大眾的好奇，最後促成該片的票房奇蹟。如今回顧，在世紀之交出現這樣的影片，正說明跨媒體整合已經是必然趨勢，傳統的媒介研究取徑也必須加以調整。

第六章的主題為〈消費文化和製造欲望〉，第一句便是：「影像不是免費的」（Images are not free）。這裡的 free 可以做雙重解釋：一方面說明影像是有價的，有時候是文化價值，有時候是商業價值，有時則兩者兼具；另一方面，影像不可能自由自在，它總是運載著多重意

義，特別是當它做為廣告影像時，它存在的目的便是要販售商品。伯格早在他的書中指出，廣告使商品變得有魅力，並且使得消費者渴望擁有這個特定的商品。本章就在探討影像與商品文化、影像與消費主義的關係，換句話說，廣告使用影像召喚消費者，透過認同、聯想、直接陳述等方式，建構商品的交換價值與符號價值，這是消費社會的商品運作法則。然而消費者也不是永遠那麼馴服，所以在本章結尾處（頁261起），作者提出反廣告實踐的可能，這種文化反堵（或文化干擾）的運動訴求，主要是透過改寫廣告標語的方式，例如把「另類思考」改寫成「幻滅思考」，藉此讓消費者思索商品背後的資本主義邏輯。就本書的主題而言，這樣的行動同時反映了影像文化永遠是意義爭奪的場域。

第七章〈後現代主義和流行文化〉整理人類文化再現模式，如何由現代主義轉變為後現代主義。如同本章一開始引用布希亞（Jean Baudrillard）的說法，擬像已取代再現，成為當前的影像新典範，後現代主義挑戰並抹去原有的文化界限（高雅／通俗、菁英／大眾、專家／生手），進而提倡另一套文化實踐策略，包括反身性思考、諧擬、拼貼等。其中作者用了七頁的篇幅（頁287–293），很精要地定義「反身性思考」的內在意含，透過辛蒂・雪曼（Cindy Sherman）、瑪丹娜與歐嵐（Orlan）等人的作品，以及影片《黑色追緝令》（*Pulp Fiction*）等例證分析，讀者應可掌握後現代文本、生產者與閱聽眾三者之間、有別於以往的互動關係。

第八章〈科學觀看，觀看科學〉除了前面提到的超音波影像分析之外，還討論影像如何成為人類學、優生學、法律、科學的證據，以及這些影像證據與「真相」之間可能存在的距離。本章所引用的例證之一是1992年洛杉磯警察毆打羅德尼・金的案件（頁322–327），

由於毆打過程被人用錄影機記錄下來，因此，詮釋這捲錄影帶裡的影像內容，就成為法庭上辯護攻防的重點。換句話說，同一捲錄影帶，原告被告雙方卻能夠提出不同的解讀。結果出人意料，陪審團最後採信的，竟然是被告律師的說法，主張這捲錄影帶證明警察是在自我防衛，而非一般認定是警察濫權打人的證據，於是宣布四名警察無罪。這樣的判決結果，與社會大眾的期待差距甚大，於是導致1993年的洛杉磯暴動。這個案例再度呈現影像意義的曖昧與不確定性，透過不同的觀看情境，很可能導致互相對立的結論。本章最後出現一張圖片，上面有science（科學）與fiction（虛構）兩個字——有如再度提醒讀者，無論是科學影像或廣告影像，都是人為建構的。

本書總結於第九章〈視覺文化的全球流動〉，作者先用三個詞彙形容新千禧年的文化現象：全球化、整合和綜效，並且以這三個概念重新檢視前面八章的主題。他們並且提出電視與網際網路為新世紀最重要的傳播媒體：電視接合在地與全球，特別是第三世界與少數族群，仍然需要藉此發聲與宣揚主體性；網際網路則建構了另類的「媒體景觀」，使我們重新界定人際關係、公私領域、言論自由、檢查制度與隱私權等重要議題，關於這些議題的討論，正方興未艾，而影像文本將是所有爭辯的焦點，就如同本書結語所說：「視覺影像必然會繼續在二十一世紀的文化中扮演核心角色。」在跨入新世紀第一個十年之際，這個結論仍然有效。

整體而言，本書有如在進行一場視覺文化普查，涵蓋的領域包括藝術史、媒介研究、電影研究、廣告學、心理學、社會學等人文學科，也觸及生物學、醫學、遺傳學等自然學科。作者關切影像如何在這些領域中產製意義，以及影像如何在不同領域與不同文化之間流通。而不論是影像的產製、消費與流通，都有各種視覺科技做為基礎。兩位作

者並非科技決定論者，天真地期盼科技變革帶來社會進步，他們反而認為，即使是科技，也是經由特定的社會環境與意識形態產製而成。本書強調觀看的「實踐」，便是主張唯有真正張開眼睛觀看，影像文本的意義才會揭露出來。因此本書又有如一本導覽手冊，讀者可以依循各章節對不同媒體的分析與論述，安心的走出重重的影像迷宮。

致謝

Acknowledgements

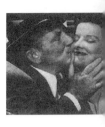

本書部分研究經費得自南加大的詹伯格基金（Zumberge Fund），以及南加大南加州研究中心的詹姆斯・歐文基金會（James Irvine Foundation）。而克莉絲蒂・米利肯（Christie Milliken）、瓊安・韓利（JoAnn Hanley）、艾美・賀左克（Amy Herzog）和喬・盧達茲（Joe Wlodarz）等人的作品對攝影研究助益良多。我們也要感謝亞美妮雅・瓊斯（Amelia Jones）、托比・米勒（Toby Miller）、尼可拉斯・米左弗（Nicholas Mirzoeff）、傑基・史塔西（Jackie Stacey）以及其他許多匿名讀者對初稿的幫助和回饋。我們同時要感謝在牛津看顧這本書的許多人，其中包括安德魯・羅克特（Andrew Lockett）、提姆・巴頓（Tim Barton）、蘇菲・葛斯沃西（Sophie Goldsworthy）、設計師提姆・布蘭琪（Tim Branch），特別感謝安琪拉・葛芬（Angela Griffin）和米蘭達・佛儂（Miranda Vernon），她們一直秉持著效率、專注和源源支持的態度。最後還要感謝達納・普蘭（Dana Polan）和布萊恩・葛法伯（Brian Goldfarb）對這個計畫所提供的建議和支持。

瑪莉塔・史特肯和莉莎・卡萊特

M.S and L.C.

Contents

觀看的實踐

practices of looking

導言

Introduction

　　我們居住的世界中充滿了視覺影像。對於我們如何在所生存的世界裡進行陳述、解讀和溝通來說，這些影像無比重要。就許多方面而言，我們的文化可說是愈來愈視覺化了。尤其歷經了近兩個世紀之後，主宰西方文化的媒介變成是視覺媒體而非口語或文字媒體。即便印刷世界的巨人——報紙——也不得不向影像靠攏，到了二十世紀末更利用彩色影像來吸引讀者，並為故事增添意義。影像從來就不僅只是插圖而已，它本身即具備重要內涵。例如，奠基於視覺和聲音的電視，終於取代了收音機那個全然屬於聽覺的媒體，進而在我們的日常生活裡扮演重要的角色。而原先用來處理文字、數字和符號的電腦，則愈發廣泛地運用在生產及交換更複雜的視覺資料之上。雖然「聽」和「觸碰」是經驗與溝通的兩項利器，不過在生活裡所接觸到的諸多視覺文化形式，卻以強而有力的姿態，逐漸塑造出每個人的意見、價值觀及信仰。

　　一方面，轉向視覺的趨勢提高了影像的魅力。另一方面，這項趨勢也激起了自柏拉圖時代起就對影像潛在力量所感到的焦慮。在二十一世紀初的今日，拜科技之賜，許多關於影像力量的古老幻想似乎已然成真。此刻，我們所面對的是一連串嶄新的挑戰：了解影像和它們的觀眾如何解讀事情，決定影像該在我們的文化裡扮演何種角

色，以及思考在日常生活中處理這麼多的影像究竟意味著什麼。[1]

《觀看的實踐》一書提供了全面性的理論基礎，幫助我們了解多如過江之鯽的視覺媒體，以及如何應用影像來表達自己、體驗愉悅、溝通和學習。「視覺文化」（visual culture）一詞涵蓋多種媒體形式，從藝術到大眾電影，從電視、廣告乃至科學、法律、醫學這些專業領域裡的視覺資料等等。本書將探索下述問題：把這些不同的視覺形式擺在一起研究到底有何意義？為什麼這些五花八門的視覺文化會浮現共同的見解？而視覺媒體又是如何和聽覺與觸覺媒體交集互動？我們認為，將視覺文化看成一個極其多樣化的複雜整體自有其重要理由，因為在我們經驗了某特定視覺媒體之後，我們自然會把它與生活中來自其他領域和其他媒體的視覺影像連結起來。例如，當我們觀看某電視節目時，從中所獲得的見解和快樂，都可能讓我們有意識或無意識地聯想起曾經在電影、廣告或是藝術作品裡看到的東西。而觀看醫學超音波影像所可能引發的情緒或意義，也往往和我們看過的照片或電視有關。我們的視覺經驗並不會獨立產生；這些經驗會因為來自生活中許多不同面向的記憶和影像而更形豐富。

儘管視覺形式已經發展到如此交融孕生（cross-fertilization）的地步，我們卻常以某種假定的品級與重要性來「評比」視覺文化的不同領域。過去幾十年來，大專院校雖提供藝術課程，卻不認為電影、電視這類大眾媒體是嚴謹的學術研究對象。今天的情況正好相反，藝術史家已將攝影、電腦美術設計、綜合媒體、裝置以及表演藝術全納入研究範圍之列。與此同時，在其他領域裡，包括一些全新的領域，早已接受了更多樣的媒體形式。從1950年代開始，傳播學學者已經就收音機、電視、印刷媒體以及現今的網際網路撰寫嚴肅的研究文章。至於創立於1970年代的電影、電視和媒體研究等學科，則讓大家深思到電影、電視以及全球網路這類媒體如何在這一百年中對人類文化帶來巨大的轉變。這些領域已然確立了大眾視覺媒體的研究價值。而更新

的科學和科技研究領域甚至鼓勵了視覺科技的研發，並將影像運用於藝術和娛樂之外，擴展到諸如科學、法律和醫學等的用途。至於文化研究，這個在1970年代崛起的跨學科領域，它對大眾文化以及日常生活中看似尋常的影像使用，提出了許多思考方向。文化研究的目的之一就是提供觀眾、公民和消費者一項利器，讓我們可以更清楚地了解視覺媒體是如何引領大家看待這個社會。而檢視各種跨學科的影像，則有助於我們思考發生在不同視覺媒體之間的交融孕生。閱讀本書時，讀者將會觸及源自文化研究、電影和媒體研究、大眾傳播、藝術史、社會學以及人類學等各領域的一些看法。

什麼是視覺文化？根據文化理論學者雷蒙・威廉斯（Raymond Williams）眾所皆知的說法，文化算是英語中最複雜的詞彙之一。它是一個繁複的觀念，會隨著時間改變其意義。[2] 傳統上，文化被視為「精緻」的藝術：即繪畫、文學、音樂和哲學的經典作品。例如馬修・阿諾德（Matthew Arnold）這類哲學家就是如此定義文化，他們認為文化是某一社會「最佳的思想與言論」，是專門為社群菁英和知識分子所保留的。[3] 如果我們以這樣的解讀方式來使用文化一詞，那麼米開朗基羅的一幅畫作或是莫札特的一篇樂章就足以代表整個西方文化的縮影了。因此，在文化的定義裡往往隱含著所謂的「高雅」文化，並認為文化應該有高雅（藝術、經典繪畫、經典文學）、低俗（電視、通俗小說、漫畫）之分。在歷史上大多數的文化討論中，高低對比不啻是最傳統的討論框架，高雅文化常被視為有品質的文化，而低俗文化則是品質差劣的對等物，針對這一點我們會在本書第二章加以剖析。

文化一詞，在所謂「人類學定義」裡，指的是「生活的全貌」，即某一社會中進行的各種活動。出現在「一般人」日常生活裡的流行音樂、印刷媒體、藝術和文學皆屬之。至於運動、烹飪、駕駛、人際和親戚關係等也一併包含在內。這種定義方式將文化一詞和流行文化或

大眾文化連結在一起。然而，當我們擴充這個看法，更嚴肅地看待文化，將文化理解為一種意義產生的過程，這樣的定義就顯得不夠清楚了。也就是當我們把文化的實踐擺在最顯著的地位時，這樣的定義就稍嫌不足。

在本書中，我們將文化定義為某一團體、社群或社會所共享的實踐，意義便是透過這些實踐而從視覺、聽覺和文本的再現世界中創造出來。在此，我們要感謝英國文化理論家斯圖亞特‧霍爾（Stuart Hall），他指出文化不只是一組東西（例如電視節目或繪畫），更是個人和團體試圖去理解這些東西並賦予其意義的一組過程或實踐。文化是社會或團體成員之間的意義生產和交流，以及意義的取捨和妥協。霍爾說：「是文化中的參與者賦予人、事、物以意義……我們是透過對人、事、物的應用，以及對它們所發出的言論、想法或感覺——也就是如何再現它們——而賦予它們意義。」[4]

有一點我們必須謹記在心，在任何具有共同文化（或形成意義的共同過程）的團體中，對於任何特定時間的任何特定議題或事物，總是會有某種程度的意義或詮釋「浮動」。文化是一種過程，不是固定的實踐或詮釋。例如，三名擁有共同世界觀的觀眾，仍然會因為各自經驗和知識的不同，而對同一則廣告產生迥異的詮釋。這些人或許來自相同的文化背景，卻依然受制於不同的影像詮釋過程。有些觀眾會談論自己的反應，進而影響別人的觀點。有些觀眾要比其他人來得有說服力；有些則被認為比較具有權威性。到最後，與其說這些意義是個別觀眾腦海中的產物，不如說是一連串協商過程的結果，意義是由某特定文化內部的不同個體，以及由這些個體與他們自身及他者所創造出來的產品、影像和文本共同協商出來的。因此，就影響某一文化或某一團體的共同世界觀這點而言，對於視覺產品的詮釋與視覺產品本身（例如：廣告、影片）一樣有效。我們在這本書中使用「文化」一詞時，便是特別強調文化的流動和互動過程，一種奠基於社會實踐

的過程，而非僅局限於影像、文本或詮釋本身。

　　本書尤其關注視覺文化，也就是以視覺形式所呈現的文化面向——繪畫、印刷品、照片、電影、電視、錄像、廣告、新聞影像和科學影像。那麼該如何區隔視覺文化與書寫文本或演說呢？二十世紀的弔詭之一是，當文化裡的視覺影像愈來愈強勢時，我們的大專院校對於視覺媒體的關注卻還是相對有限。儘管有上述提及的那些領域，然而高等學府的訓練課程大多仍是以文字和符號為主。我們深深感到，視覺文化不應該只是藝術史家和「影像專家」分析理解的對象，更是我們這些天天都要接觸到一大堆影像的人應該關心的。在此同時，許多研究視覺文化的理論家都主張，把焦點放在視覺文化中的視覺部分，並不意味著影像就該從書寫、演說、語言或其他再現和經驗模式中獨立出來。影像往往離不開文字，放眼當代藝術以及廣告歷史皆如此。我們的目標在於鋪陳出一些理論輪廓，幫助大家了解影像如何在更寬廣的文化範疇中運作，並點出觀看的實踐除了讓我們感知影像本身之外，還以何種方式形塑了我們的生活。

　　（自1990年代起，學界出現了一種轉向，開始關注跨學科的視覺文化研究。部分原因在於藝術史早已經擴及到藝術以外的社會領域，部分則是因為文化研究與大眾傳播、影視研究和科學研究之間的交融孕生。此外，對於新興媒體的研究，像是許多學科所運用的網際網路和數位影像，也激勵了上述轉向。對於視覺文化中的跨學科研究計畫而言，清楚劃分學科之間的界線仍是必要的。因此，我們應該弄清楚，例如，當商業和廣告借用藝術影像並透過藝術販賣產品時，這究竟意味著什麼。

　　視覺文化這門研究領域的興起一直都充滿了爭議性，而它與藝術史之間的關係更是爭論的焦點。[5] 在本書中，我們會檢驗想要透過影像的歷史脈絡來了解意義如何生產的諸多理論策略。我們要強調的不是藝術與其他視覺文化之間的分野，而是它們之間的互動。因此，指

出藝術史可以應用哪些方法將其他媒體當成對照比較的好對象，也是本書的意圖之一。同時，我們希望本書可以讓那些對大眾傳播感興趣的人，更加了解媒體影像和藝術之間的關係。雖然書中將檢視繪畫史上的諸多圖像，不過我們會把重點放在十九世紀中期之後，那些透過攝影技術所取得的圖像，諸如照片、影片以及電視影像等，並指出它們在藝術、商業、法律和科學各領域裡所呈現的意義。

孕育本書的靈感有些來自約翰·伯格（John Berger）的著名作品《觀看的方式》（*Ways of Seeing*）。出版於1972年的《觀看的方式》是檢驗跨領域影像（例如橫跨媒體研究和藝術史兩種不同學科的影像）以及這些影像意義的一個範本。伯格為了檢視藝術史和廣告中出現的影像，首開先例將各種理論聚集在一起，從華特·班雅明（Walter Benjamin）的「機器複製論」（mechanical reproduction）到馬克思主義等等。在此，我們要向那本書所採用的諸多策略致敬，感謝它在當代的理論和媒體脈絡中為視覺文化的研究取向做了這樣的更新。然而影像的領域和軌跡在伯格完成該書之後已變得複雜許多。科技的進步大大加快了影像傳布世界的腳程。後工業資本主義的經濟脈絡模糊了文化與社會之間的許多舊界線，像是藝術、新聞以及商品文化之間的疆界。而後現代主義的風格混搭則助長了影像的流通與相互參照，從而促成了跨學科的研究。

本書的研究取向因此包括了以下幾種途徑。一是運用理論來研究影像本身及其文本意義。我們的首要（但並非唯一）目的是理解「觀看」的動態過程。藉此我們可以檢驗影像對於孕育它們的那個文化透露了怎樣的訊息。二是從有關觀看者或觀眾以及他們觀看的心理和社會樣態的研究中，檢視人們對於視覺性（visuality）的回應模式。在此，我們將重心從影像及其意義轉移到觀看者的觀看實踐，以及人們關注、使用和詮釋影像的各種特殊途徑。其中有些做法是關於將某種理想化的觀看者理論化，例如電影觀賞者，有些則是處理與流行文化

文本緊密相扣的真實觀眾。第三個取向是思考媒體影像、文本和節目如何從某一社會場域傳播到另一社會場域，以及它們如何在跨文化之間流通，當全球化趨勢在二十世紀中期快速竄起之後，這個課題變得尤其重要。我們會檢視規範與限制影像流通的機制架構，也會觀察影像在不同的文化脈絡下如何改變其意義。藉由這些路徑，本書企圖提供一整套工具，讓讀者可以就視覺媒體進行解碼，並分析我們如何及為何如此依賴視覺形式來詮釋生活的所有面向。

　　本書共分九章，企圖在不同的視覺媒體和文化場域中提出與視覺文化的相關議題。第一章〈觀看的實踐：影像、權力和政治〉點出本書亟欲討論的一些主題，諸如再現的觀念、攝影的角色、影像和意識形態的關係，還有我們以哪些方式從影像那裡取得意義和價值。該章介紹了基本的符號學觀念，符號的研究，以及會在稍後篇章深入探討的影像生產與消費。本書的重要信念之一是：意義並不存在於影像內部，意義是在觀看者消費影像、流通影像的那一刻生產出來的。因此，我們在第二章〈觀看者製造意義〉中，便把焦點放在觀看者為影像生產意義的方式，同時進一步討論意識形態這個觀念。第二章分析了特定觀看者和觀眾如何為視覺影像製造意義，第三章〈觀賞、權力和知識〉則是檢視理想化的觀看者（idealized viewer，例如電影與靜止影像的觀賞者）及其相關理論。該章並從精神分析理論和權力觀念的角度討論「凝視」（gaze）的概念。我們同時檢視了觀看者如何對影像產生認同，以及影像以哪些方式成為論述、機制權力和分類的要素。在第四章〈複製和視覺科技〉裡，我們從歷史的角度探討視覺科技如何影響人類的觀看方式。這一章從透視法的發展和隨之而來的寫實主義開始談起，接著把焦點放在影像複製如何改變了自古以來的影像意義，以及這些觀念在當今這個網際網路和數位影像的環境中，具有怎樣的意含。第五章〈大眾媒體和公共領域〉呼應了第四章的歷史追溯法，詳細指出與大眾媒體和公共領域相關的各種理論起源，並

檢視大眾媒體的多種模式，包括宣傳以及媒體做為促進民主的工具這樣的觀念。至於大眾媒體在當前這個多媒體和跨媒體的文化環境中，到底意味著什麼，第五章也提出了質疑。第六章〈消費文化和製造欲望〉著眼於與藝術相關的廣告影像在消費文化中所代表的意義。該章討論如何運用意識形態和符號學的理論工具，來理解廣告影像採取了哪些策略賦予消費產品更多的意義，以及採用了怎樣的欲望和需求語言向消費者陳述。在第七章〈後現代主義和流行文化〉中，我們檢視了在當代藝術、流行文化和廣告領域內，被歸類為現代主義和後現代主義的各種風格。我們討論了現代性的經驗以及它與現代藝術信念之間的關係，還有既是一種哲學概念又是一種影像風格的現代主義和後現代主義之間的關係。第八章〈科學觀看，觀看科學〉則回到稍早曾經討論過的攝影真實，探究影像與證據之間的關係，以及它在科學領域裡所扮演的角色。包括影像在法律層面的意義、身體和胎兒影像的政治意含、新興的醫學影像科技創造了哪些意義，以及流行文化對科學的描述。第九章〈視覺文化的全球流動〉則探討在當前全球化與多媒體整合的脈絡下，影像的傳播方式。該章檢視影像在不同文化之間移動時如何改變意義，與在地和全球有關的思考模式，以及網際網路和新興媒體如何改變視覺影像的全球流動。書末附有詳盡的〈名詞解釋〉，用以說明書中使用過的專有名詞。這些名詞在各章首次出現時會以**粗體字***形式呈現。本書旨在探討視覺文化的諸多議題，包括影像如何在藝術、商業、科學乃至法律等不同文化領域內取得其意義，影像如何在不同文化場域之間和特定的文化內部流動，以及影像如何成為我們生活中不可或缺的重要面向，希望藉此讓我們對視覺文化有更深入的認識。

* 除以粗體字標示外，並加註原文，方便讀者按原文字母順序查找。

註釋

1. 對於「圖像轉向」（pictorial turn）的進一步討論，參見 W. J. T. Mitchell, *Picture Theory* (Chicago and London: University of Chicago Press, 1994), ch. 1。

2. Raymond Williams, *Keywords: A Vocabulary of Culture and Society*, Revised Edition (New York and Oxford: Oxford University Press, 1983), 87.

3. Matthew Arnold, *Culture and Anarchy* (New York and Cambridge: Cambridge University Press, 1932), 6.

4. Stuart Hall, "Introduction," in *Representation: Cultural Representations and Signifying Practices*, edited by Stuart Hal (Thousand Oaks, Calif. and London: Sage, 1997), 3.

5. 特別參見 *October*, 77 (Summer 1996), 25–70 的觀點；以及 Douglas Crimp 對此所做的回應："Getting the Warhol We Deserve," *Social Text*, 59 (Summer 1999), 49–66。

延伸閱讀

John Berger. *Ways of Seeing*. New York and London: Penguin, 1972.

Jessica Evans and Stuart Hall, eds. *Visual Culture: The Reader*. Thousand Oaks, Calif. and London: Sage, 1999.

Stuart Hall, ed. *Representation: Cultural Representations and Signifying Practices*. Thousand Oak, Calif. and London: Sage, 1997.

Chris Jenks, ed. *Visual Culture*. New York and London: Routledge, 1995.

Nicholas Mirzoeff, ed. *The Visual Culture Reader*. New York and London: Routledge, 1998.

— *An Introduction to Visual Culture*. New York and London: Routledge, 1999.

W. J. T. Mitchell. *Picture Theory*. Chicago and London: University of Chicago Press, 1994.

1.

觀看的實踐：影像、權力和政治

Practices of Looking: Images, Power, and Politics

　　每一天，我們都在「觀看」（looking）的實踐中解讀這個世界。「看」（to see）是觀察和認識周遭世界的一個過程。「觀看」（to look）則是主動去為這個世界製造意義。「看」（seeing）是我們每日生活中的某種隨興作為。「觀看」（looking）則是一種更有目的性與方向性的活動。如果我們問：「你看到了嗎？」（Did you see that?）我們是在問對方是否恰巧看見事情發生（「你正好看到了嗎？」）。但當我們說：「看看那個！」（look at that!）那則是一道命令。「觀看」是一種選擇行為。透過「觀看」，我們商訂社會的關係和意義。「觀看」是一種十分類似說話、書寫或唱歌的實踐活動。「觀看」牽涉到詮釋的學習，而且像其他實踐活動一樣，「觀看」也涉及權力關係。有無「觀看」的意願，也就是有無執行選擇和影響的意願。在別

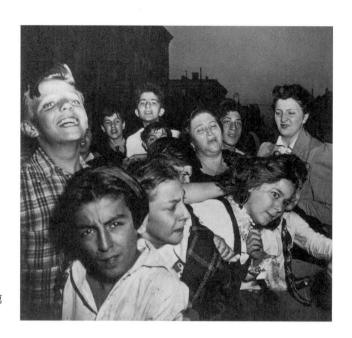

威基，《他們的第
一樁謀殺》，1945

人的命令下觀看，或試著讓別人看你或你想要他注意的東西，或加入
「觀看」的交流活動，這些都會導出權力的戲碼。「觀看」可以是容
易或困難的，有趣或不悅的，無害或危險的。「觀看」同時存在著無
意識和意識這兩個層次。我們參與「觀看」的實踐是為了溝通、影響
或被影響。

　　我們活在視覺影像日漸瀰漫的文化之中，這些影像帶有不同的目
的和意圖。這些影像能夠在我們心裡引發一連串的情緒和反應：愉
悅、欲想、厭惡、氣憤、好奇、震驚和困惑。對於我們自己所創造的
以及在日常生活中邂逅的影像，我們賦予它們極大的權力——例如，
追憶缺席者的權力，撫平或激起行動的權力，說服或迷惑的權力。一
個單一影像就能提供多重目的，可以出現在迥異的情境裡，並對不同
的人產生不同的意義。影像所扮演的角色是多重的、多樣的，也是複
雜的。上面這幅影像，這幅學童目睹街上謀殺案的影像，發生在1940
年代初期，是攝影家威基（Weegee，真名為 Arthur Fellig）拍攝的。威
基以拍攝紐約街頭的犯罪暴力情景著稱，他會監聽警察廣播電台以便

複製在馬克杯上的
梵谷名畫

快速趕到犯罪現場。在這張照片裡，他讓我們同時注意到觀看禁看景象的行為以及相機捕捉高昂情緒的能力。在孩子們帶著近乎病態的熱情觀看一樁謀殺場景的同時，我們也秉著同樣的熱情注視著他們的觀看行徑。

在日常生活中，我們所碰到的影像遍及流行文化、廣告、新聞和訊息交流、商業、犯罪以及藝術等社會領域。它們是透過各種媒體生產製造並讓人體驗：繪畫、印刷、照片、影片、電視／錄影帶、電腦數位影像和虛擬實境等。可以說上述所有媒體——包括那些沒有涉及機械或科技**生產工具**（means of production）的媒體——都是影像科技的產物。即便繪畫也是用顏料、筆刷和畫布等「工業技術」創造出來的。我們活在影像逐漸滲透的社會中，在這裡，繪畫、照片和電子影像依賴彼此產生意義。西方藝術史上最著名的畫作不斷以攝影和電子手法再製，而這些複製品許多都經過電腦繪圖技術的修潤或更改。對多數人來說，關於名畫的知識都不是第一手的，而是透過出現在書本、海報、卡片、教學幻燈片和藝術史節目中的複製影像而認識該幅

畫作。因此，影像科技可說是我們視覺文化經驗的重心。

再現

　　所謂的**再現**（representation）就是使用語言和影像為周遭世界製造意義。我們用文字來了解、描述和定義眼見的這個世界，我們也用影像做同樣的事情。這個過程是透過諸如語言和視覺媒體這類再現系統來進行，而再現系統自有其運作組織的規則和慣例。例如，英語就有一套表達和詮釋意義的規則，至於繪畫、照片、電影或電視等再現系統也一樣。

　　在歷史的長河中，人們不斷爭論再現系統到底是不是這個世界的反射，就像鏡子反映出形體的**擬態**（mimesis）或仿像那樣，抑或事實上我們是經由這些我們所部署的再現系統來建構這個世界和其意義。**根據社會建構**（social construction）論者的觀點，只有透過特定的文化脈絡才能為物質世界製造意義。這有一部分得藉助我們使用的語言系統（例如寫作、演說或影像）來完成。因此，物質世界只能透過這類再現系統獲取意義，也才能被我們所「看見」。也就是說，這個世界並不只是再現系統的反射而已，我們的確是透過這些再現系統為物質世界建構意義。

　　長久以來，影像一直被用來再現自然、社會和文化，為自然、社會和文化製造意義並且傳達各式各樣的情感，可說同時再現了影像世界和抽象觀念。在人類的歷史上，影像，多指繪畫，一直被宗教界用來彰顯神蹟、教規和歷史事蹟。許多影像也被用來記述有關周遭世界看似正確的說法，還有一些影像則用來表達抽象觀念以及諸如「愛」這樣的感覺。語言和再現系統對於反射既存真實樣貌的能力，遠不及它們組織、建構和中介我們對事實、情感和想像的了解。

　　反映或擬態的概念，與建構物質世界的「再現」之間往往很難區

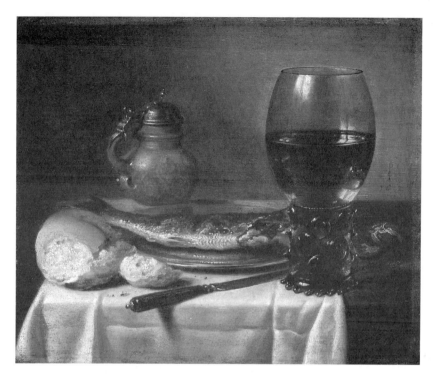

分清楚。例如，幾個世紀以來靜物畫一直是藝術家最感興趣的主題之一。你可以這麼臆測，靜物畫只是想「反映」物質對象，而非想為它們製造意義。上面這幅靜物是荷蘭畫家彼得‧克萊茲（Pieter Claesz）1642年的作品，畫家將畫裡的一堆食物和飲料謹慎地排列在桌子上，並企圖畫出每一個微小的細節。他小心處理桌巾、盤子、麵包、瓶子、玻璃杯這類物件的光影效果，在他筆下這些物件栩栩如生，彷彿真的可以觸摸到。然而，這個影像真的只是單純的景物反映，而非藝術家的精心安排？難道它只是景物的擬態，只是為了展現技法而畫的？克萊茲活在十七世紀，當時的荷蘭畫家醉心於靜物畫的形式，他們大量繪製這類作品，企圖在畫布上創造物質物件的幻像。荷蘭靜物畫的形式從直截了當的再現到極具象徵性意含的都有。許多作品不只是食物飲料的單純構圖而已，其中充滿了暗示和象徵，也蘊含了哲學思維。許多作品，像這幅一樣，是想透過食物的短暫物質性來描述俗

世生命的無常。他們摹畫帶有特殊氣味的食物,喚起觀者人生無常的感受,並以吃剩一半的食物來召喚「吃」的經驗。這幅作品裡的食品很簡單,是一般人每天食用的東西,然而你依舊可以從中看到麵包、葡萄酒和魚在基督教儀式裡所具有的宗教暗示。[1]即便我們認為這個影像只是單純的食物再現,不具備任何象徵意義,然而它的原始意義仍是源自於它描繪出食物和飲料在十七世紀荷蘭所代表的意義。在此,畫家根據描繪物質世界的一套寫實規則,利用繪畫語言創造出一組特殊的意義。我們將會在第四章進一步探討寫實主義這個觀念。在此,我們想要指出,這幅畫為這些物件創造了意義,而不只是單純反映出它們內在原有的意指而已。

「再現」因此是一種過程,透過這個過程,即便是這樣簡單的一個場景,我們建構了周遭世界並且從中製造意義。我們在既有的文化中學習再現的規則和慣例。許多藝術家曾經試圖反抗那些慣例,試圖打破各種再現系統的規則,抑或想要改變再現的定義。例如,**超現實主義**(surrealism)畫家雷內‧馬格利特(René Magritte)便在右頁這幅畫中評論了再現的過程。名為《影像的背叛》(*The Treachery of Images*, 1928–1929)的這幅畫裡描繪了一只菸斗,菸斗下面有一行法文寫道:「這不是一只菸斗。」一方面,你大可認為馬格利特在開玩笑,它當然只是畫家創造出來的菸斗影像而已。然而,畫家也點出了文字和物件之間的關係,因為它不是一只菸斗本身而是菸斗的再現;它是一幅畫而不是物件的實體本身。哲學家傅柯(Michel Foucault)曾在一篇短文中針對一這幅畫以及馬格利特為畫所做的草圖加以闡述。[2]傅柯不僅指出畫中蘊含了對於文字和物件關係的評論,同時也思考了草圖、畫作、文字和**指涉物**(referent)(指菸斗)彼此之間的複雜關係。你無法拿起這只菸斗抽菸。從這一點看來,我們可以說馬格利特是在警告觀看者不要將影像誤認為實物。他凸顯命名這個動作,將我們的注意力引到「菸斗」這兩個字上,以及這兩個字對於這個物件的

再現功能。「菸斗」二字和菸斗影像兩者都再現了菸斗這個實體，在指出這點的同時，馬格利特也要求我們想一想這兩者是如何為菸斗製造意義的。於是，當我們應馬格利特的要求停下來檢視再現的過程，一個我們往往視為理所當然的過程，我們就會發現，在我們的世界中，文字和影像製造意義的方式有多麼複雜。

攝影真實的迷思

隨著再現系統的不同，規則和慣例也不一樣，我們也會對每一種系統──諸如繪畫、照片和電視影像──賦予不同的文化意義。本書所討論到的影像有許多是由照相機以及攝影、電子科技製造出來的。這些影像分屬於美術、公共藝術、廣告、流行文化、另類媒體、新聞媒體以及科學等不同領域。

不論影像扮演的社會角色是什麼，攝影鏡頭所創造出來的影像總

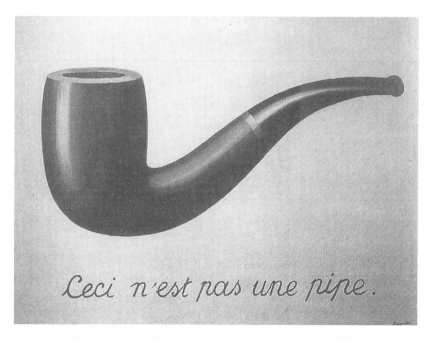

馬格利特，《影像的背叛（這不是一只菸斗）》，1928–29

是含有某種程度的**主觀**（subjective）選擇，其中包括取捨、構圖和個人化等。有些影像的錄製形態的確跳脫了人為干預。例如，在**監視**（surveillance）錄影帶中，並沒有人站在鏡頭後面決定要拍些什麼以及要怎麼拍。然而，即便是監視錄影帶，也要有人去設定攝影機該拍攝空間的某一部分，以及以何種角度取景等事宜。就許多為消費市場設計的自動錄影機和靜態攝影機而言，像是聚焦、取景這類的美學選擇看似是由照相機自行取決，事實上卻是照相機的設計者根據諸如清晰、易辨等社會和美學標準事先所做的決定。這背後的機械原理是使用者無法看見的，它們被**黑箱化**（black-boxed），免除了攝影者所要面對的諸多抉擇。即便如此，如何取景入鏡還是得由攝影者而非攝影機來決定。在此同時，除去拍照取景的主觀面向，機器的**客觀**（objective）氛圍仍舊依附在機械和電子影像上。所有的攝影影像，不論是照片、電影，還是電子影像（錄影機或電腦製造出來的影像），都承襲了靜態攝影所留下的文化遺產，靜態攝影在歷史上一直被認為是比繪畫或素描更客觀的一種實踐。這種主觀與客觀的融合，為攝影影像帶來了極大的張力。

照相術於十九世紀初在歐洲開始發展，**實證主義**（positivism）所倡導的科學觀念在當時橫掃全歐洲。實證主義相信可以透過視覺證據來建立**經驗主義**（empiricism）的真實。經驗主義的真實不但可以用實驗證明，還可以用實驗複製，只要小心控制環境因素，便可得到相同的結果。就實證主義的觀點來說，科學家的個人行動是演練實驗或複製實驗時的不利條件，他們認為科學家的主觀性會影響或偏離實驗的客觀結果。因此，他們認為機器比人類來得可靠。同樣地，攝影是一種與機械化的錄製裝備（照相機）有關的影像生產方法，有別於徒手記錄（以鉛筆寫在紙上）。在實證主義者眼裡，照相機是登錄實事的科學工具，早期倡導者認為它是一種比手製影像更精確的再現媒介。

照相機似乎跳脫了主觀、特定的人類觀點，所以照片是比較客觀

的處理手法，可提供不帶偏見的事實真相，自1800年代中期以來，贊成或反對這種看法的爭議聲浪始終不斷。這些爭論在數位影像崛起之後更引發了新的緊張關係。照片常被視為真實世界的直接複製品，是擷取自生活最表層的實存（reality）痕跡。我們將這種概念稱為**攝影真實**（photographic truth）的迷思。例如，當照片成為法庭的呈堂證物時，它通常被當成一件無庸置疑的證據，可證明事件以某種特定方式發生。這樣的照片好像在為真相發言。不過在此同時，攝影的「真實價值」（truth-value）也一直是許多爭論的焦點，像在法庭這樣的情境中，影像所訴說的不同「真相」便是論戰的核心所在。

日常生活環境中的攝影影像也與「真實價值」息息相關。家庭相簿裡的照片通常都被視為真實的陳述，像是舉行了某次家庭聚會、去了哪裡度假，或慶生等等。照片可證明某人曾經活在歷史上的某時某地。在猶太大屠殺（Holocaust）之後，許多倖存者會寄照片給長久分離的家人，證明自己還活著。攝影的弔詭之處在於，儘管我們明白這類影像很可能是含混不明的，也很容易竄改操弄，尤其是在電腦繪圖技術的協助之下，然而攝影的主要力量依然在於人民普遍相信攝影是事件的真實客觀紀錄。至於照相機以及生產影像的機器所具備的客觀性，則和我們所知覺到的影像主觀本質不斷產生張力。

此外，咸信攝影影像乃真實證據的想法，也為攝影影像的記錄功能添加了某種神奇的特性。照相機創造出來的影像可以同時是資訊性的卻又充滿表現力。下頁這張照片是羅伯‧法蘭克（Robert Frank）拍攝的，收錄在他著名的攝影集《美國人》（*The Americans*）當中，那是他在1950年代中期旅行美國各地拍攝完成的作品。這張照片記錄下種族隔離政策施行之時，紐奧良（New Orleans）一輛市電車上的黑白隔離景象。做為歷史的事實見證，它記錄了1950年代美國南方在種族隔離下的某一時刻。然而，這張照片同時也透露出比記錄事實還要多的訊息。對當時的某些觀看者而言，這張照片具有神奇的感動力，因

為在美國南方即將發生重大變革的那個時刻，它曾激起強大的情緒浪潮。這張照片的拍攝時間，是在與種族隔離有關的法律、政策和社會規範等，為呼應民權運動而開始進行激烈變革之前不久。那一張張表情各異的臉龐不約而同地往車外看去，反映出他們對於這趟旅程所抱持的不同觀感。電車本身有如生命之旅，而每位乘客臉上的表情則透露了他們的人生遭遇和經歷。電車乘客好似永遠坐在車上，一群陌生人擠在一起，沿著同一條路線行駛下去，猶如美國南方的民權紀元將互不相識的陌生人帶上同一條政治旅途。這張照片之所以有價值，在於它不僅是實證的、資訊的紀錄，也是一種表現的載具。這幅影像的力量不僅來自它做為證據的身分，更因為它能夠在面對生命的掙扎時

法蘭克，《紐奧良電車》，1955
© Robert Frank, from
The Americans

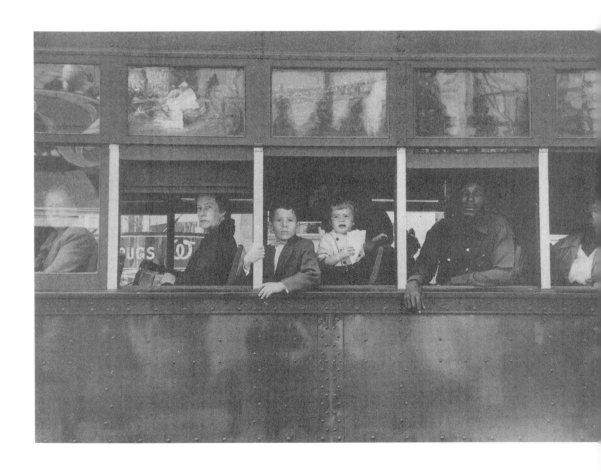

挑起巨大的情緒反應。它展現了照片呈現證據以及喚起神奇或神祕情愫的雙重能耐。

　　此外，如同所有影像一樣，這幅影像也具有雙重意義。法國理論家羅蘭・巴特（Roland Barthes）以**外延意義**（denotative meaning，或譯為明示義）和**內涵意義**（connotative meaning，或譯為隱含義）來描述它們。影像可以指出某些明顯的事實，為客觀環境提供記錄證據。影像的外延意義指的是它字面上的描述性意義。而同樣一張照片隱含有更多文化上的特殊意義。內涵意義是根據影像的文化和歷史脈絡，以及觀看者對那些情境的感受而定，關鍵在於這個影像對他們而言是很個人的、很社會性的。法蘭克在這張照片裡指出了一群電車乘客。然而，很清楚地，它的意含要比這種簡單的描述深遠多了。這個影像隱含了一種集體的人生之旅以及種族關係。一幅影像明示了什麼又隱含了什麼，其間的分界可能很模糊，就像這個影像一樣，對某些觀看者來說，種族隔離的事實本身會衍生特定的隱含聯想。這兩種概念有助於我們思考，影像做為證據以及做為喚起更複雜的感覺與聯想的作品這兩項功能之間，有何不同。如果換上另一幅電車乘客的影像，或許會暗示截然不同的另一組意義。

　　巴特使用**迷思／神話**（myth）一詞來指稱內涵層面所表達的文化價值和信仰。對巴特而言，迷思是規則和慣例的隱藏組，透過這組隱藏的規則和慣例，原本只對於某些團體具有特定性的意義，似乎變得具有普遍性，且被整個社會所認可。於是，迷思使得某物件或某影像的內涵意義得以外延出來，變成了原本的或天生的意義。巴特指出，法國一支販售義大利麵和義大利醬汁的廣告不只介紹了產品而已，它更製造了一種義大利文化的迷思──即「義大利風」的觀念。[3] 巴特寫道，這則訊息不是針對義大利人，而是和法國觀念裡的義大利文化有關。同樣地，你也可以說，今日有關「美麗」和「苗條」的觀念，也是將某個文化的外貌標準採納為普世的尺規。套句巴特的話，這

些標準構成了迷思，因為它們是歷史上和文化上的特定現象，並不是「自然天生的」。

巴特的「迷思」和「內涵」概念在檢驗攝影真實時格外有用。在各種由攝影機製造出來的影像當中，其文化意含會影響我們對影像的期待和使用。就拿再現真實這點來說吧，我們不會把對於報紙照片的期待，套用在電視新聞或電影的影像上。這些形式的最大差別在於它們與時間的關係，以及它們廣泛複製的能力。傳統的照片和影片在觀看和複製之前需經過加工印刷的程序，但電視影像的電子特性使它們可以馬上觀看，並且能夠立即傳送到世界各地。做為動態影像，電影和電視影像不但結合了聲音和音樂，以敘事形式呈現出來，而且它們的意義往往也存在於連續的影像當中，而非單格畫面裡。

同樣地，電腦和數位影像的文化意義和我們所抱持的期待也迥異於傳統照片。因為電腦影像可以弄得像照片一樣，所以那些製造電腦影像的人有時候也會運用照相寫實的常規。例如，他們能夠讓一幅電腦合成影像看起來像是拍自真人、真事、真物的照片，然而事實上它只是一幅**擬像**（simulation），也就是說，它並沒有再現任何真實世界裡的東西。除此之外，電腦繪圖程式也可用來修飾或重組「真實的」照片。從1990年代開始，數位影像技術的廣泛運用已經戲劇性地改變了攝影的地位，尤其是在新聞媒體中。我們可以這麼說，數位影像在某種程度上撼動了公眾對於照片真實價值的信賴，以及攝影影像做為證據的地位。可是在此同時，經過變造的影像仍然可以看似再現了一個攝影真實。影像的意義以及我們對它的期待，和製造影像的科技是密不可分的。針對這一點，我們將會在第四章深入討論。

影像和意識形態

在探討影像的意義之前，必須知道它們是在社會權力和**意識形態**

（ideology）的消長中製造出來的。意識形態乃是存在於所有文化中的信仰體系。而影像則是它的重要工具，透過影像，意識形態被製造出來並且投射其上。只要提起意識形態，人們通常會聯想到**宣傳**（propaganda）──利用假的再現系統魅惑人，使其臣服於與自身權益相悖的信仰，這個殘酷的過程就稱為「宣傳」。在這種認識之下，如果我們說一個人依意識形態行事，就是說他無知遂行。以這種觀點來看，「意識形態」一詞是帶有貶損意味的。然而，不管我們察覺到意識形態的存在與否，它都是一種具有滲透力的，一種我們都會參與的普遍過程。就本書的目的而言，我們將意識形態定義為廣泛而不可或缺的共同價值觀和信仰，透過它，每個人在社會結構中活出他們複雜的關係。意識形態存在於所有文化的各個層面上且變化多端。我們的意識形態是多樣且無所不在的；它通常以微妙且不容易察覺的形式出現在我們的每日生活當中。可以這麼說，意識形態是一種工具，可以讓某些特定的價值觀，例如個人自由、進步和家庭的重要性等，看起來好像是日常生活中天經地義的必然價值。意識形態會在共有的社會性假設中被彰顯出來，而這些假設不僅和事情本來的樣子有關，也和在我們的認知中事情應該有的樣子有關。不僅如此，我們還透過影像和媒體的再現，來說服別人分享某種看法或抱持某種價值觀。

　　觀看的實踐和意識形態有著密不可分的關係。影像文化是一個場域，有著多樣且相互衝突的意識形態。影像是現代廣告和消費文化的元素，透過它來建構並回應諸如美麗、欲望、魅力和社會價值等假設。透過電影和電視媒體，我們看見了增強後的意識形態結構，諸如浪漫愛情的價值、異性戀規範、民族主義或傳統的善惡觀念等。意識形態最重要的面向在於，它們看似天生自然，其實卻屬於文化產製的信仰體系，並且是以特定的方式運作著。就像巴特的迷思概念一樣，意識形態是偽裝成外延意義的內涵意義。

　　視覺文化是意識形態和權力關係的必要元素。在一個社會中，

意識形態是透過諸如家庭、教育、醫療、法律、政府和娛樂工業等社會機制而被製造，進而被確認。娛樂世界瀰漫著意識形態的氣息，影像也做為規訓、分類、認同和證明之用。在十九世紀初期照相術發明後不久，私人開始雇用攝影師拍攝個人照及家庭照。這些照片為重要時刻留下記號，例如：生日、婚禮甚至死亡（喪禮肖像是一種流行習俗）。不過照片也被視為科學和公共監控的工具。天文學家使用攝影影片將星球的運行標示出來。醫院、精神病院和監獄則用照片來記錄、分類和研究人口。的確，在急速成長的工業都心裡，照片很快便成為警察和公共衛生當局用來監控城市人口的利器，他們用照片來治理人口數暴增、犯罪率和社會問題也不斷攀升的都會區域。

今天這種以影像來控制人民的方式到底源自何處？我們生活在一個頻繁使用肖像照的社會，肖像照如同指紋一樣成為個人的身分證明——它出現在護照、駕照、信用卡、學生證，以及社福系統和其他

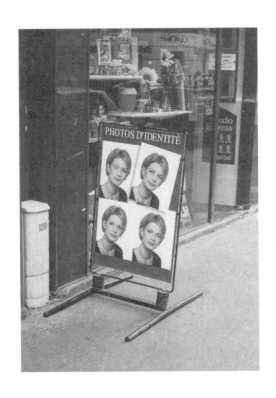

許多機構的證件上。照片是犯罪防制體系最主要的證據媒材。我們早已習慣了一項事實，那就是所有的商店和銀行都裝有監視器，而我們的生活不只被信用紀錄所追蹤，也被攝影紀錄追蹤著。在每日尋常的工作、差使和休閒裡，人們的城市活動都被無數具攝影機記錄下來，而且往往是在不知情的情況下。這些影像通常保留在我們很少注意到的辨識和監控領域中。不過，有時這些影像的場所改變了，它們在公領域裡流通，並在那裡獲得新的意義。

這事件發生在1994年，前足球明星辛普森（O. J. Simpson）以謀殺主嫌的身分遭到逮捕。在此之前，辛普森的影像只出現於運動媒體、廣告和名人媒體上。當他的肖像以嫌犯大頭照的方式刊登在《時代》和《新聞週刊》的封面時，他被處理成為截然不同的公共人物形象。嫌犯大頭照常用在犯罪防制系統之中。被捕者，不論有罪與否，他們的一切資訊都登進了這個系統，其中包括個人基本資料、指紋和照片。大多數看到《時代》和《新聞週刊》封面的人想必都對嫌犯大頭照非常熟悉。他們拍下嫌犯沒有笑容且平板的正面、側面臉孔。不管被拍的是誰，單是這種構圖和入鏡的慣例，對觀看者而言便內涵著如下意思：這個人的行為偏差，是有罪的；這種影像形式具有暗示影像人物有罪的力量，辛普森的嫌犯大頭照似乎也不能倖免。

《新聞週刊》將他的嫌犯大頭照原版刊登，而《時代》在使用這張照片當封面時，則強化了對比，並將辛普森的膚色加深，說是為了「美學上」的理由。有趣的是，《時代》雜誌社並不允許這個封面隨便被複製。在那層美學考量底下埋藏著什麼樣的意識形態假設呢？評論家指控《時代》雜誌，認為他們使用一向被視為邪惡的灰暗膚色來暗指辛普森是有罪的。在二十世紀前半葉所拍攝的電影裡，黑人或拉丁裔演員所扮演的角色通常都是壞蛋或惡徒。這個慣例和十九世紀的種族學說有極大的關係，該學說假設某種身形和特徵，包括深色皮膚在內，具有反社會的傾向。雖然到了二十世紀這個觀點已受到質疑，

然而深色皮膚依舊繼續在文學、戲劇和電影上做為邪惡的象徵。於是，深色膚色便內涵了負面的性質。好萊塢甚至發明了特效化妝術，將白人、歐洲裔、淺膚色的黑人以及拉丁裔演員的膚色加深，以強調該角色的邪惡天性。

從這個比較寬廣的脈絡來看，加深辛普森的膚色怎麼可以只被視為純粹的美學選擇，而不是意識形態作祟？雖然封面設計者可能無意喚起這段媒體再現史，但我們卻是活在一個將深色皮膚和邪惡聯想在一起的社會裡面，在其中甚至還流傳著黑人就是罪犯的刻板印象。此外，因為「嫌犯大頭照」這個符碼的關係，我們可以這麼說，光是把警察局檔案裡的辛普森照片放在眾人眼前，《時代》和《新聞週刊》在辛普森受審之前，就已經先行影響了群眾，將他看成是一名罪犯了。

就像辛普森的嫌犯大頭照一樣，影像經常在不同的社會場域間移動。紀錄式影像可能出現在廣告中，業餘照片和錄影帶也能夠成為新聞影像，而新聞影像有時則和藝術品相結合。每一次的脈絡改變都會造成意義的改變。

我們如何協商影像的意義

影像影響觀看者和消費者的能力，靠的是它們所喚起的廣大文化意含，以及這些影像在社會、政治和文化脈絡中是如何被看待的。影像的意義並不單只埋藏在影像元素裡面，影像也在它們被「消費」、觀看和詮釋時獲取意義。每個影像的意義都是多重的；影像的意義在每一次的觀看行為中被創造出來。

我們使用許多工具來詮釋影像並為它們創造意義，而且我們往往會不經思考、自發性地使用這些觀看工具。影像是根據社會和美學慣例製造出來的。慣例就像路標一樣；我們必須學習這些**符碼**（code）所代表的意義，才能夠讓一切行之成理；在此同時，這些符碼也成了

我們的第二天性。就像我們能夠馬上認出大多數路標的意義那樣，我們也幾乎立刻就能讀取或**解碼**（decode）更為複雜的影像，並且很少去思索這整個解碼的過程。例如，看到火炬圖像我們就知道那是奧林匹克運動會的標誌，我們不須思考這種聯想到底是從哪裡來的。

　　然而我們對於象徵、符碼和意義之間的聯想絕對不是一成不變的。有些影像為這種改變過程做了很好的示範，它們玩弄已獲接受的再現慣例，從而讓我們意識到大家一向視為理所當然的符碼和意義之間的聯想有多獨斷。下面這幅幽默餐巾廣告，就是訴諸於觀看者對於時裝廣告裡女性裸體典型姿態的認知。這則廣告讓男模特兒擺出代表女性符碼的姿勢，並對餐巾「蓋」住了男人的重點部位這件事開了個玩笑，藉此為慣例加注了一絲幽默感。這種對性別的玩弄或許能夠說服潛在消費者，該公司的廣告不僅注意到廣告符碼以及餐巾這種產品的性別特質，它也足夠內行地開了一個具有反思性的玩笑。

我們透過解讀有意圖或無意圖的線索，甚至是暗示性的意義來解碼影像，這些線索可以是色彩、黑白、對比、構圖、深度、透視以及風格等形式元素。在辛普森的例子中，當我們看到色調經過處理的嫌犯大頭照時，我們赫然發現，似乎連色調、色彩這類中性元素也可能帶有文化意含。此外，我們也會根據影像的社會—歷史情境來詮釋影像的意義。例如，我們會考慮影像是在何時何地製造和展示的，同時也會考慮它所出現的社會脈絡。當辛普森的大頭照從警察局的檔案中取出，並複製於流行雜誌的封面上時，它便具備了新的意義，就像某一影像以藝術作品身分出現在美術館中的意義便與它出現在廣告裡的意義截然不同。我們已受過訓練，可以解讀帶有性別、種族或階級意義這類影像的文化符碼。

　　班尼頓（Benetton）服飾公司刊出的這張廣告具有多層意義。影像的明示內容為城市街道上一輛起火的汽車。就形式觀點而言，它很容易抓住人們的目光；灰暗背景襯托下的火焰創造出一幅撼人的影像，營造了一種危險、緊張的調子。影像的衝擊力部分來自它展現了紀實攝影的力量——攝影機即時捕捉瞬間並將其凍住的能力。可是，這幅影像的意義是什麼？它是在什麼時候，在哪裡拍攝的？影像描述的是哪一類事件？關於它的社會—歷史元素，我們只得到極有限的線索；沒有標題，沒有敘述文字。在仔細檢查之後，只見背景中有歐洲文字的標誌，而汽車的製造年份約在1990年代左右。

　　不過，廣告裡的影像拍攝時間和地點提供了我們一些線索。1970年代之前，一幅像這樣的影像大多代表市民暴動或街頭犯罪——是屬於全國性或地方性的議題。然而在1990年代，它看起來比較像是一張恐怖活動的照片，因為二十世紀末是恐怖分子活躍世界各地的年頭。的確，在1990年代，恐怖主義的內涵意義往往自動和街頭暴力影像重疊在一起，因為拜媒體的推波助瀾之賜，群眾對恐怖暴行的偶發性與隨意性充滿了關切。當這個影像指涉恐怖主義時，它的個別性元

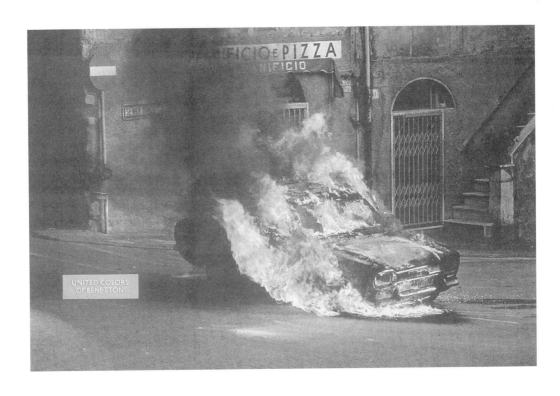

素（並沒有在廣告中得到指認）就失去了力量──事件發生在何時何
地已經不重要了。重要的是更強大的象徵意含。此外，這幅影像是出
現在廣告當中，這又為它增添了另一層內涵意義──影像的用意在於
傳播「班尼頓」這個名號，拓展它的產品，同時對世界上所發生的事
故，包括恐怖主義在內，付出一點社會關懷。值得爭論的是，班尼頓
選擇了一個不特定的影像來喚起這個當代議題，讓觀看者認為班尼頓
不像大部分公司，班尼頓是關心當前政治議題的。這則廣告建構出一
個概念，那就是班尼頓是一間有政治立場的公司，它要賣衣服給全球
所有關心當今局勢的人。我們將在第七章進一步探討這類廣告策略。

　　這種詮釋過程源自**符號學**（semiotics）。每當我們詮釋周遭的
影像（了解它意指為何）時，不管有意識還是無意識地，我們都會
使用符號學的工具來了解它的正確意指或意義。符號學原則是由
十九世紀的美國哲學家查爾斯‧皮爾斯（Charles Peirce）和二十世紀

初期的瑞士語言學家佛迪南·索緒爾（Ferdinand de Saussure）所建立的。兩人都提出了重要的理論。不過，索緒爾的著作對**結構主義**（structuralism）的影響最大，而本書所討論的視覺文化分析法很多是來自於結構主義。根據索緒爾的說法，語言就像棋局一樣。它的意義來自於慣例和符碼。在此同時，索緒爾認為文字（或該字的發音）和物體之間的關係是任意的、相對的，而非固定不變的。例如，雖然「狗」字英文為「dog」，法文為「chien」，德文為「hund」，不過它們都指稱同一種動物，因此文字和動物本身的關係乃建立在語言慣例而非自然連結之上。索緒爾的理論重點為：意義會隨著脈絡和語言的規則而改變。

皮爾斯在索緒爾完成《語言學通論》（*Course in General Linguistics*）之前，便引介了符號科學的概念。皮爾斯相信語言和想法是符號詮釋的過程。對皮爾斯而言，意義並不存在於符號的原始感知裡，而存在於對此感知的詮釋以及隨此感知而來的行動之中。每個想法只是一個沒有意義的符號，直到另一個隨之而來的想法（皮爾斯稱之為**釋義**〔interpretant〕）出現，才有了詮釋。例如，我們看見一個紅色的八角形，中間寫著「STOP」四個字母。它的意義便在於對此符號的詮釋和隨之而來的行動（我們停下來）中。

包括巴特在內的電影學者和影像理論學家先是不斷探討索緒爾的想法，藉以了解再現的視覺系統，隨後又將皮爾斯的概念應用在視覺分析上。例如，電影學者採用索緒爾的方法來分析埋藏在影片意義底下的類語言系統。和語言一樣，我們理解影片之所以具現這些系統，不是因為導演或製片特意使用，而是因為電影語言牽涉到一組規則或符碼。將符號學運用於影像研究雖曾經過幾番修訂，但它依然是視覺分析的重要方法之一。本書選擇把重點放在巴特所引介的符號學模式，該模式是以索緒爾的理論為基礎，因為它對影像如何創造意義的過程提供了清晰且直接的說明。

在巴特的模式裡，除了外延和內涵這兩層意義之外，還有**符號**（sign），符號包括**符徵**（signifier，能指），即聲音、文字或影像，以及**符指**（signified，所指），即文字／影像所引發的觀念。在班尼頓的廣告中，詮釋之一為：著火的汽車是符徵，恐怖主義為它的符指。影像（或文字）和它的意義共同（符徵加上符指）構成了符號。

$$影像／聲音／文字 → 符徵$$
$$\left.\begin{array}{c} \\ \\ \end{array}\right\} 符號$$
$$意義 → 符指$$

就像班尼頓的廣告那樣，單一影像或文字可以有多種意義並構成許多符號。在不同的特定脈絡下，該影像可能意味著市區暴動、戰爭暴力，等等，每一種都構成了不同的符號。因此，符號的產生是建立在社會、歷史和文化脈絡之上。它也取決於影像出場的脈絡（例如是在美術館展示還是登在雜誌上），以及詮釋它的觀看者。我們生活在一個充滿符號的世界裡，是我們的詮釋工作讓那些符號有了意義。我們要牢記，人們總是在未經察覺或未認知到自己的詮釋行動的情況下使用符號學。

影像的意義往往是源自於景框中的物體。例如，萬寶龍香菸（Marlboro）廣告便以將香菸和男子氣概劃上等號著稱：萬寶龍香菸（符徵）＋男子氣概（符指）＝萬寶龍代表男子氣概（符號）。廣告中的牛仔騎在馬背上或悠閒地抽著香菸，周圍是美國浩瀚西部的天然美景。這些廣告內涵了美國邊疆強健粗壯的個人主義與生活形態，那裡的男人是「真正」的男子漢。相對於多數勞工的侷促生活，萬寶龍男人體現了自由的浪漫情懷。他們宣稱這些廣告創造了萬寶龍符號，即男子氣概（萬寶龍男人內涵了已經消亡的男子氣概），這也是今天許多萬寶龍廣告捨棄牛仔而留下風景的原因，牛仔在廣告中只有暗示

性的存在。這類廣告也印證了物件可以經由廣告而貼上性別標籤。幾乎沒有人知道，一直到1950年代萬寶龍男人第一次出現以前，萬寶龍都被視為「女性化」的香菸（該香菸附有如口紅般的紅色濾嘴）。到了1999年，好萊塢日落大道上著名的巨大萬寶龍男人看板給取了下來，換上一則嘲笑這種男子氣概圖符的反菸看板，利用萬寶龍男人創造新的符號，這一招很有效，於是，萬寶龍男人＝失去雄性活力，或是抽菸＝性無能。

我們之所以能夠了解這幅影像，是因為我們心裡明白，牛仔已經從美國地景中消失了，他們是美國領土擴張主義這種意識形態的文化象徵，也是在都市工業化和現代化後逐漸消退的邊境的象徵。我們提出有關這個影像的男性角色和認知改變的文化知識，告訴大家它已經成為雄性活力消退的刻板象徵了。後來，萬寶龍男人改騎在摩托車上，不過這個新人物還是從傳統的男性形象裡汲取其意義。近來廣告中的男人則駕駛四輪傳動汽車和小貨卡行經崎嶇不平的道路，他們也和萬寶龍男人的符碼有關，用來暗指最新版的強健型男性個人主義。在許多廣告中，這類交通工具以嶄新的高科技向大自然提出挑戰，讓消費者可以在不用跋山涉水、日曬雨淋的情況下探索荒郊野地。很清楚地，我們對影像的詮釋往往取決於我們賦予它們的歷史情景和文化知識——它們所使用的慣例或手法，它們所指稱的其他影像，以及它們所涵蓋的熟悉人物和象徵等等。

在檢視影像如何建構意義這點上，巴特的模式非常好用。此外，單是符號可區分成符徵和符指這個事實，便告訴我們多樣化的影像可傳達許多不同的意義。我們注意到，巴特模式並不是唯一的符號學模式。例如，在皮爾斯所研究的模式中，除了符徵（字／影像）和符指（意義）之外，還多了**指涉物**（referent），即物件本身。此外，皮爾斯根據符徵、符指間的不同關係進一步定義出符號的類別。例如，皮爾斯將符號分為**指示性**（indexical）、**肖似性**（iconic）和**象徵性**

（symbolic）三種。這些類別在研究影像時極為有用，關於這點我們會在第四章一併討論。

影像的價值

偵測影像的社會、文化和歷史意義這個工作常在未察覺的情況下發生，也常在愉快地觀看影像時發生。我們用來解讀影像的資料，有些是和我們認為這些影像在整體文化中的價值有關。這又引發了下述問題：是什麼因素讓影像具有社會價值？影像本身並不具備任何價值，它們只在特定的社會脈絡中取得不同種類的價值——金錢上的、社會上的或政治上的價值。

在藝術市場上，一件藝術作品的價值會受到經濟和文化因素影響。梵谷（Vincent Van Gogh）的作品《鳶尾花》（*Irises*）在1991年達到名聲的最高峰，因為它以不可置信的高價，五千三百八十萬美

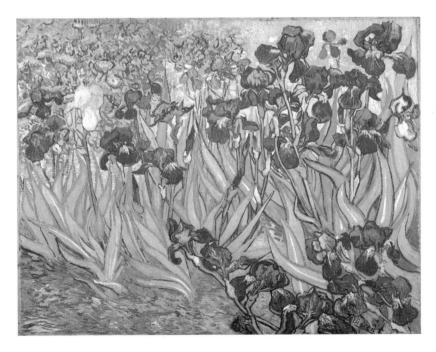

梵谷《鳶尾花》，
1889

元，賣給洛杉磯的蓋蒂美術館（Getty Museum）。這幅畫本身並無法顯露出它的價值，反倒是可以從我們用來詮釋它的訊息中看出其價值所在。這幅畫為什麼值這麼多錢呢？除了對於作品的**原真性**（authenticity）和獨特性的信仰外，作品的美學風格也賦予作品價值。圍繞著某藝術作品或其藝術家打轉的社會迷思也會增添它的價值。《鳶尾花》是真品原作，因為它經過證實，是梵谷的真跡而非複製品。梵谷的作品之所以值錢，是因為人們咸信它是十九世紀末期代表**現代主義**（modernism）繪畫風格的最佳範例。而圍繞著梵谷一生與其作品的傳說也增添了作品的價值。我們多數人都知道，梵谷過著不愉快且飽受精神病痛折磨的一生，他割下自己的一隻耳朵，最後還自殺結束生命。我們對他生平的了解，可能超過藝評家對其作品的技法和美學品評。這些資訊，這些與作品無關的資訊，增添了它的價值——部分原因出自人們對藝術家的刻板印象或迷思，大家認為藝術家是極為敏感的，他的天分不是學來的而是「天生的」，所以這種人常常處在瘋狂邊緣。

於是，這幅作品透過文化因素而獲得它的經濟價值，這些因素是關於社會如何判別藝術作品的重要與否。為這幅作品提高價值的因素很多。它是這位著名畫家少數作品中的一幅。它被認為是真品，因為畫上有藝術家的簽名並通過藝術史家的檢驗。藝術家具有超出作品本身的國際聲望和惡名，包括他的個性和生命史在內。最後，在同時期的畫家當中，梵谷的技法被判定為獨特、優越的。有時候我們對作品價值的認定純粹和它出現的場合有關，如果作品出現在美術館、藝術史課程和藝術拍賣會裡，它的價值就會提升。提高價值的另一個方法則和藝術展示的機制有關。我們知道某件藝術作品很重要，往往是因為它被裱在鑲金的畫框中。右頁這張喜見達冰淇淋（Häagen Daze）的廣告，以幽默的手法將產品放在一只這樣的畫框內，指出它是冰淇淋中的「傑作」。我們或許會因為藝術作品擺在珍貴的博物館內展示，

或是少數像《蒙娜麗莎》這麼著名的影像，在防彈玻璃保護以及人群包圍的情況下展出，而認定該藝術作品具有價值。在1910年代，藝術家馬塞勒・杜象（Marcel Duchamp）以「現成物」猛刺了這種現象一刀，他在畫廊和美術館展出腳踏車輪這類日常用品。1917年4月，杜象在他協助籌辦的一場備受矚目的畫展中，展出一只小便斗，標上

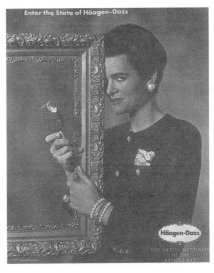

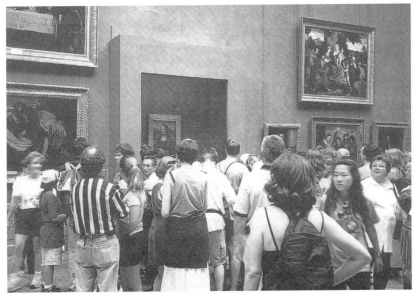

《蒙娜麗莎》，羅浮宮

《泉》（*The Fountain*）的作品名稱，並簽了假名R. Mutt。畫展的其他籌辦者被這件作品本身以及它清楚傳遞出來的關於藝術家的價值觀、品味和展覽操作等訊息給惹惱了；他們將這件作品踢出展場。於是杜象成為**達達**（Dada）名人，達達運動嘲笑高雅藝術以及在美術館展出的慣例。

在藝術品因為它的獨一性而具有價值的同時，它也因為能夠複製成大眾消費品而有其價值。例如，梵谷的畫作似乎永無止盡地被複製在海報、明信片、咖啡杯和T恤上。一般消費者也能擁有價值不斐的原作的一件複製。於是，原作的價值不只來自它的獨特性，也因為它是複製品的源頭而有了價值。生產藝術複製品（海報、T恤和問候卡片等）的製造商，以及購買、展示這些產品的消費者也賦予藝術作品

價值，因為有更多人能夠擁有它，使它成為流行文化的一部分。我們會在第四章討論影像複製的問題。

　　在我們的文化中，還有其他價值是依附在影像之上的——例如，影像可提供資訊並將遠方事件傳送到廣大觀眾眼中。隨著影像愈來愈容易以電子科技加以製造和複製，它們的傳統價值已經有了變化。在某一特定文化裡，我們會使用不同的標準來評量不同的媒體形式。我們根據獨特性、原真性和市場價值來評定繪畫，但卻根據提供資訊的能力和接收方便度來判定電視新聞影像的價值。電視新聞影像的價值在於能夠快速普及地傳輸到幅員遼闊的電視螢幕上。

　　下面這幅電視新聞影像，是1989年學生在北京天安門廣場前抗議時拍下的，它可說是一幅有價值的影像，雖然它的價值判準和藝術市場或金錢一點關係也沒有。這幅影像的價值一方面來自它的特殊性（在媒體封鎖的情況下，捕捉到該事件的關鍵時刻），另一方面則是

天安門廣場上阻擋坦克車的中國學生。北京，1989

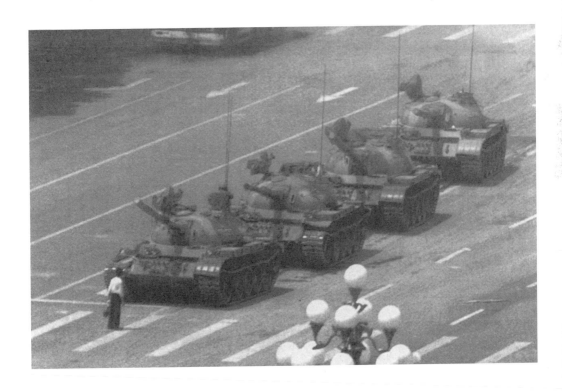

它將該事件的資訊傳送到世界各地的速度所致。此外,它的價值也來自於它強有力地展現出學生面對軍事權力時的勇氣。縱然它的外延意義僅止於一個年輕人讓一部坦克車停了下來,但它的內涵意義卻普遍被解讀為在面對不公不義時,個人行為的重要性。這個影像之所以彌足珍貴,在於它不是單一影像(經過播送後,它不再只是一個影像,而是出現在不同電視機裡的成千上萬個影像),而是透過快速傳輸所帶來的資訊價值和其政治宣示。我們可以說它具有文化上的價值,因為它對人類意志做了最深沉的宣示,由這一點看來,它也算是一種影像的**圖符**(icon)。

影像圖符

這張學生單獨站在天安門廣場上的影像自有其價值,它成為全世界為自由民主奮鬥的圖符,因為有許多學生在這場抗爭中失去了生命。圖符是一種能夠代表超出它個別成分的某些東西的影像,而那些東西(或那個人)對許多人來說具有極大的象徵意義。圖符通常用來再現普遍性的觀念、情感或意義。於是,在某特定文化、時間、地點中所產生的影像可以被解讀成具有普遍性的意義,並能在所有文化和所有觀看者面前喚起類似的回應。例如,在西方藝術中無所不在的母與子的影像。大家都認為它代表了「母愛」,母親和後代之間的重要連結,以及小孩對母親的依賴等普世觀念。這個影像被視為母職的圖符,並擴延成母職在整個世界和人類歷史上的重要性。綜觀西方藝術史上那許多描述母親和嬰兒的繪畫,它們不單只是為了讚頌基督教的聖母,也是想藉由這個影像再現母親和孩子之間的連結,宣揚這個想法是世人皆知的,是天生的,而非文化建構的。

如果我們質疑這些普遍性觀念的假設,那將意味著什麼?它將意味著去檢視這些影像中獨特的文化、歷史和社會意義。我們似乎愈來

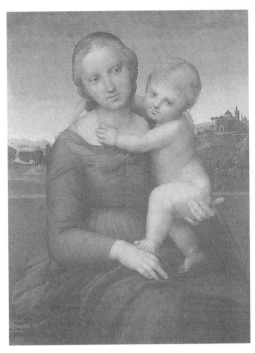 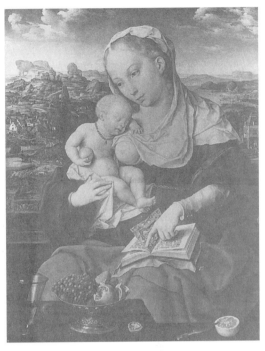

愈明白，這些普遍性觀念事實上都只局限在少數特權團體的手中。圖符並不代表個人，也不代表普遍價值。這兩幅呈現「母與子」主題的油畫，是義大利畫家拉斐爾（Raphael）和荷蘭畫家尤斯・范克里夫（Joos van Cleve）的作品，它們不能被解讀成「母職」這個普遍性概念的明證，而是標示著「母職」的特定文化價值，以及婦女在十六世紀西方文化，尤指歐洲文化中的角色。此外，這些影像中的人物被放置在特定的文化地景中，拉斐爾的聖母出現在義大利地景前面，而范克里夫的聖母圍繞著象徵荷蘭文化的物件。

　　也因為有了這些傳統的「聖母與聖嬰」畫，較為現代的「母與子」影像才能夠確立它的意義。例如，桃樂莎・蘭格（Dorothea Lange）曾在1930年代加州移民潮時，拍攝了一名婦女的照片，她顯然也是一位母親。這張照片被視為美國經濟大蕭條時期的代表圖符。它之所以有名，是因為它同時喚起這段艱困生活中，人們絕望與堅忍

左：拉斐爾，《聖母子像》，約1505

右：范克里夫，《聖母和聖嬰》，1525

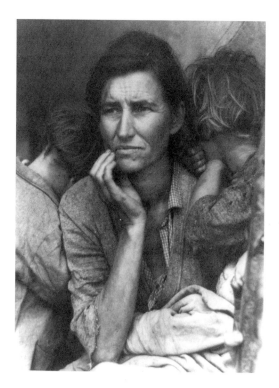

蘭格《移民母親，
加州尼波莫》，
1936

不拔的情感。雖然這幅影像也從歷史上描繪女人和小孩圖像的藝術作品那兒——諸如聖母聖嬰圖——得到不少意義，不過它畢竟是不一樣的。這個母親幾乎談不上是一名餵哺者。她精神渙散。在鏡頭中，她的孩子依著她，是她的負擔。她沒有看著孩子，反而向前望去，如同看向自己的未來——一個似乎沒有希望的未來。這幅影像的意義大多擷取自觀看者對於該段歷史時空的認知。在此同時，它也對傳統再現中母親這個複雜的角色做了陳述。像較早的影像一樣，這張照片明示了一名母親和她的小孩，不過它所顯示的社會關係卻是飢餓、貧窮、掙扎、失落和力量。因此，它有很多不同的解讀。

影像圖符同樣也能喚起快樂和欲望。例如，瑪麗蓮·夢露的影像就是一個魅力圖符。夢露具體展現了二十世紀美國人對於女性美和性感的諸多刻板印象——她的波浪金髮、開朗笑容和豐滿身材。魅力和性感的概念是多數廣告的基調。不過，怎樣才算性感、有魅力，這是

會隨著文化對於「美」以及視覺愉悅的想法而改變。文化上對豐滿婦女的喜好，到了二十世紀末期則由纖細或運動型的身材所取代。如同約翰・伯格所言，魅力是受到羨慕的一種特質。[4] 夢露的魅力部分來自於她透過攝影的高度曝光率（即她時常曝光在觀看者面前），以及影像所造成的距離感。精確地說，我們之所以想望她，乃因為她遙不可及。

藝術家安迪・沃荷（Andy Warhol）製作和商品文化有關的藝術作品，他拿瑪麗蓮・夢露這種全國知名的文化圖符當做創作主題。沃荷選了一張充滿魅力的瑪麗蓮・夢露圖符影像，並以重複印刷的方式排列成一幅彩色格子圖。他在《瑪麗蓮・夢露雙聯畫》（*Marilyn Diptych*, 1962）中，不僅批判了明星做為魅力人物的圖符身分，同時也質疑明星做為媒體商品的角色——明星做為娛樂工業所製造的一種產品，可以無止境地複製給消費大眾。沃荷的作品凸顯了當代影像最重要的一個面向：影像做為一種商品，在許多不同脈絡下的驚人複製能力，不僅完全改變了它們的意義和價值，也改變了它們所再現的物件和人物的意義和價值。在這件作品裡，夢露的重複影像凸顯出文化圖符為了吸引大眾，可以也必須大量發行。這些複製品和原作之間並沒有多少回溯關係，反倒是指出了，夢露做為一種大量生產的消費品，是可以無止境地不斷複製。

當我們將某個影像稱為圖符時就牽扯到脈絡問題。對誰而言，這個影像是圖符？對誰而言則不是？這些母職和魅力的影像是某特定時刻、某特定文化的特色。你可以說它們代表了歷史上賦予婦女的文化價值，以及女人經常被鎖定的有限角色（母親或性象徵，處女或蕩婦）。就像我們提過的，影像在不同的文化和歷史脈絡中具有分歧的意義。

舉例來說，當班尼頓創造了這則黑人婦女哺乳白人小孩的廣告時，有很多詮釋都是可能的。這幅廣告在全歐發行，不過美國雜誌卻

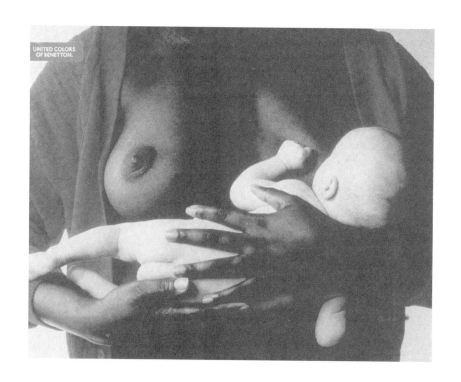

拒絕刊登。這幅影像可解讀成歷史上的「母與子」影像，雖然其意義得視觀看者的假設而定，因為從膚色的對比程度來看，這個女人應該不是孩子的親生母親而是他的照顧者。在某些脈絡下，這幅影像可能內涵有種族和諧的意義，可是在美國，它卻顯得另有所指，許多人對美國那段奴隸史深感不安，過去他們曾經利用黑人女奴的乳汁來餵食白人婦女的子嗣。因此，這幅影像的原意，即跨種族母子關係的理想圖符，在影像意義乃由歷史因素**多重決定**（overdetermination）的脈絡下，是不容易傳達的。相同地，古典藝術史上的聖母聖嬰影像在其他許多文化中並不能做為「母職」的圖符，它充其量只是西方，尤其是基督教信仰中，婦女做為母親角色的一個例子罷了。

當影像獲得圖符地位時，也就是當大家都知道它們的代表意義時，它們也可能變成幽默或嘲諷詮釋的對象。例如，流行歌手瑪丹娜就因為同時扮演聖母和瑪麗蓮・夢露而名聲大噪。瑪丹娜界借用並重

瑪丹娜的許多裝扮
之一

製這兩個文化圖符。她不只使用瑪丹娜（Madonna，意為「聖母」）
這個名字，在她早期的演藝生涯中，她還拿許多天主教的象徵物品，
像是十字架等，做為表演道具。另一方面，她也採用夢露的金色髮色
和她那1940年代的華麗打扮。透過這種文化**挪用**（appropriation），瑪
丹娜既獲得這些圖符的力量，又以**反諷**（irony）的方式反思了這些圖
符在1980和1990年代的意義。在當代文化中，許多文化圖符都是舊瓶
新裝，是諧擬的以及反諷式的修正更新。

　　詮釋影像就是去檢驗我們或他人賦予影像的一些假設，以及去解
碼它們所「訴說」的視覺語言。所有影像都具有好幾層意義，包括它
們的形式面、它們的文化和社會歷史指涉、它們和先前或周遭影像間
的關聯方式，以及它們的展示脈絡。做為觀看者，解讀和詮釋影像是
我們參與為自身文化指派價值的一種方法。所以觀看的實踐並不是一

種被動的消費行為。透過觀看世上的影像並且參與其中，我們對充斥在日常生活當中的影像該具有何種意義以及該如何使用，發揮了實際的影響力。在下一章裡，我們將檢視觀看者創造意義的各種方式。

註釋

1. See Simon Schama, *The Embarrassment of Riches: An Interpretation of Dutch Culture in the Golden Age* (Berkeley and London: University of California Press, 1988), ch. 3.

2. See Michel Foucault, *This Is Not a Pipe*, with illustrations and letters by René Magritte, translated and edited by James Harkness (Berkeley and London: University of California Press, 1983).

3. Roland Barthes, "Rhetoric of the Image," from *Image Music Text*, translated by Stephen Heath (New York: Hill and Wang, 1977), 34.

4. John Berger, *Ways of Seeing* (New York and London: Penguin, 1972), 131.

延伸閱讀

Roland Barthes. *Mythologies*. Translated by Annette Lavers. New York: Hill and Wang, [1957] 1972.

— *Elements of Semiology*. Translated by Annette Lavers and Collin Smith. New York: Hill and Wang, 1967.

— "The Photographic Message"and "Rhetoric of the Image." in *Image Music Text*. Translated by Stephen Heath. New York: Hill and Wang, 1977.

— *Camera Lucida: Reflections on Photography*. Translated by Richard Howard. New York: Hill and Wang, 1981.

John Berger. *Ways of Seeing*. New York and London: Penguin, 1972.

Inguar Bergstrom. *Dutch Still-Life Painting in the Seventeenth Century*. London: Faber and Faber, 1956.

Norman Bryson. *Looking at the Overlooked: Four Essays on Still Life Painting*. Cambridge, Mass. and London: Harvard University Press, 1990.

Victor Burgin, ed. *Thinking Photography*. London: Macmillan, 1982.

Michel Foucault. *This Is Not a Pipe*. With illustrations and letters by René Magritte. Translated by James Harkness. Berkeley and London: University of California Press, 1983.

Henry Giroux. "Consuming Social Change: The United Colors of Benetton." In *Disturbing Pleasures: Learning Popular Culture*. New York and London: Routledge, 1994.

Stuart Hall, ed. *Representation: Cultural Representations and Signifying Practices*. Thousand Oak, Calif. and London: Sage, 1997.

Terence Hawkes. *Structuralism and Semiotics*. Berkeley and London: University of California Press, 1977.

Floyd Merrel. *Semiosis in the Postmodern Age*. Toronto: University of Toronto Press, 1995.

— *Peirce, Signs, and Meaning*. Toronto: University of Toronto Press, 1997.

Christian Metz. *Film Language: A Semiotics of the Cinema*. Translated by Michael Taylor. Chicago and London: University of Chicago Press, [1974] 1991.

Nicholas Mirzoeff. *An Introduction to Visual Culture*. New York and London: Routledge, 1999.

Richard Robin. *Annotated Catalog of the Papers of Charles Sanders Peirce*. Bloomington: Indiana University Press, 1998. On-line at: <www.iupui.edu/7Epeirce/web/index.htm>.

Ferdinand de Saussure. *Course in General Linguistics*. Contributor; Charles Bally. Translated by Roy Harris. Chicago: Open Court Publishing, [1915] 1988.

Simon Schama, *The Embarrassment of Riches: An Interpretation of Dutch Culture in the Golden Age*. Berkeley and London: University of California Press, 1988.

Thomas A. Sebeck. *Signs: An Introduction to Semiotics*. Toronto: University of Toronto Press, 1995.

Allan Sekula. "On the Invention of Photographic Meaning." In *Thinking Photography*. Edited by Victor Burgin. London: Macmillan, 1982, 84–109.

Kaja Silverman. *The Subject of Semiotics*. New York and Oxford: Oxford University Press, 1983.

Susan Sontag. *On Photography*. New York: Delta, 1977.

Mary Anne Staniszewski. *Believing is Seeing: Creating the Culture of Art*. New York and London: Penguin, 1995.

John Storey, ed. *Cultural Theory and Popular Culture: A Reader*. Athens: University of Georgia Press, 1998.

Peter Wollen. *Signs and Meaning in the Cinema*. London: British Film Institute, 1969.

2.

觀看者製造意義

Viewers Make Meaning

　　影像產生意義。然而嚴格說起來，一件藝術作品或媒體影像的意義，並不會埋藏在作品當中（那是製造者置放意義的所在）等待觀看者去發覺。意義毋寧是透過複雜的社會關係製造出來的，而這層社會關係除了影像本身和它的製造者外，至少還包括兩個元素：1. 觀看者如何詮釋或體驗影像，2. 影像是在什麼脈絡下被看見的。雖然影像具有我們所謂的優勢意義或共同意義，但它們的詮釋和使用卻不一定要順應這些意義。

　　我們應該牢記，藝術和媒體作品絕少一體適用地對每個人「說話」。影像通常是對著幾組特定觀看者「說話」，而這些觀看者碰巧面對了該影像的某個面向，諸如風格、內容、它所建構的世界或它所引發的議題等。當我們說：影像在對我們說話時，我們也等於是說：

我們認為自己是該影像所想像的文化團體或觀眾中的一員。就像觀看者為影像製造意義,影像也建構它的觀眾。

影像製作者的企圖意義

絕大多數的影像都有其製造者最中意的一個意義。例如,廣告人常做觀眾研究,以確保觀看者會在產品廣告中詮釋出他們想要傳達的意義。藝術家、平面設計者、電影人以及其他影像製作者,他們創造廣告和其他各種影像,並企圖讓我們以特定的方式解讀它們。然而,根據製作者的意圖來分析影像並非完全管用的策略。我們通常沒辦法確知製作者想要他或她的影像意味著什麼。此外,即便找出製作者的意圖,往往也無法告訴我們太多影像的意義,因為製作者的意圖和觀看者真正從影像或文本那裡得到的東西可能是不一致的。人們常帶著經驗與聯想來觀賞特定影像,這是該影像製作者無法預期的,要不就是觀看者所擷取的意義是依據當時的脈絡(或環境)而定,因此,人們觀看影像的角度往往不同於影像製作者原先的企圖。例如,在都會脈絡中許多廣告影像是以下圖這種方式呈現,在這種情況下,我們可

以這麼說，觀看者可能會以各種不同的方式去解讀製作者的原始企圖。除了影像的交錯並置之外，單是混亂的視覺內容就足以影響觀看者對這些影像的詮釋了。許多當代影像，諸如廣告和電視影像，是在五花八門的脈絡中被觀看，而每一個不同的脈絡都會影響到它們的意義。此外，觀看者本身還有自己特定的文化聯想，這點也會影響到個人對影像的詮釋。

這麼說並不表示觀看者錯誤詮釋影像，或影像無法成功說服觀看者。而是說，影像的意義有部分是由「消費影像」的時間、地點和人物創造出來的，而不只和「製造影像」的時間、地點和人物有關。藝術家或製作者也許能夠創造影像和媒體的**文本**（text），不過他或她卻沒辦法完全掌控接下來觀看者會在他們的作品中看出哪些意義。廣告人之所以投資大量的時間和金錢去研究廣告對觀眾的影響力，正是因為他們知道自己無法完全控制影像所製造出來的意義。研究不同的觀眾如何詮釋和使用影像，可以提高影像製作者的預測能力，知道怎樣的意義容易被接受；然而即便如此，他們還是無法完全掌控影像在不同脈絡下和不同觀眾中所引發的意義。

讓我們想一想下面這個例子。1976年，一名底特律市郊工人階級的青少年，在家裡地下室的育樂間觀賞紅極一時的電視影集《戰地醫院》（M*A*S*H*），以及十年後，一名巴西亞馬遜河村莊的中年店員，在戶外商店中以電池發電的電視機觀看相同的影集。我們可以說，這兩名觀看者從該節目中取得的意義是不同的。不過，我們卻不能說其中一個觀看者的詮釋要比另一個正確。在這兩個例子裡，意義都是受到觀看者的社會導向以及觀看脈絡所影響。在這兩個例子中，影響影像意義的因素包括個別觀看者的年齡、性別、地域和文化認同；影片播出時他們各自世界所發生的政治和社會事件；還有觀看者各自的地理位置以及觀賞時間距離該節目的製作年代有多久。雖然《戰地醫院》的場景是訂在韓戰時期，但它反映的卻是1970年代的事

件，尤其是越戰，所以該節目對在那段時間觀看的美國公民，以及十年後在巴西看同一節目的人來說，他們所產生的共鳴迴響是截然不同的。

就像我們在第一章曾經討論過的，**符號學**（semiotics）的詮釋工作告訴我們，影像的意義會隨著不同的脈絡、時間和觀看者而改變。於是，我們可以這麼說，《戰地醫院》在符號學上的意義會隨著不同的觀看脈絡而改變，節目元素會因此創造出不同的**符號**（sign）。一旦焦點轉移之後，我們也同樣看得出來，觀看者所察覺或接收到的意義，要比製作者企圖達到的意義來得重要。影像是在它被觀看者接受並詮釋的當下產生意義。因此我們可以說，意義並不是影像與生俱來的。意義是在影像、觀看者和脈絡三者之間的複雜社會互動中生產出來的。優勢意義，亦即某一文化中趨於主流的意義，就是從這種複雜的社會互動中湧現的。

美學和品味

影像的品質（諸如「美」）和它們對觀看者所產生的衝擊力都得接受評判。用來詮釋影像和賦予影像價值的標準，乃取決於文化**符碼**（code）或共同觀念，那是影像讓人覺得愉快或不愉快、震驚或瑣碎、有趣或沉悶的原因。就像我們之前解釋過的那樣，這些品質並不是影像與生俱來的，而是取決於它們被觀看的脈絡、該社會所盛行的符碼，以及做出判斷的觀看者。而所有觀看者的詮釋都離不開這兩個基本價值觀念——**美學**（aesthetics）和**品味**（taste）。

「美學」通常指的是人們對美醜的哲學感知。這種美學品質到底是存在於物體本身，還是只存在於觀看者腦中呢？哲學家們為了這個問題爭論了好幾個世紀。例如，十八世紀的哲學家康德（Immanuel Kant）就曾經寫道，「美」可被視為獨立於批判或主體性的一個類

別。康德相信人們可以在自然界和藝術當中發現純粹的美，這種美是普遍性的，而非專屬於特定的文化符碼或個人符碼。換句話說，他覺得有某些東西具有必然和客觀的美。

然而，今日的美學觀念早已不再相信美麗存在於某特定物體或影像裡面。我們不再認為美是放諸四海皆準的一套品質。當代的美學觀念強調，品味才是評判美或不美的標準，而品味並不是天生的，它是文化養成的。「情人眼裡出西施」這句諺語，不就指出了「美」是取決於個人的詮釋。

可是，品味並不只關乎個人的詮釋。品味的形成和一個人的階級、文化背景、教育程度以及其他認同層面有關。當我們論及品味，或說某個人「有品味」時，我們使用的通常是以階級為基礎的文化特定觀念。當我們稱讚人們具有好品味的時候，我們往往指的是他們分享了中產階級和上流階級的品味觀念或接受過相關教育，不論他們是否屬於這個階層。因此品味可說是教育的標誌，是對菁英文化價值的體察。至於那些忽視了社會公認之「品質」或「品味」的產品，則往往被冠上「壞品味」的名號。在這樣的理解下，品味是一種可藉由接

觸文化機制（例如美術館或有「品味」的商店）而加以學習的特質，這些機制告訴我們什麼是好品味，什麼是壞品味。

品味也構成了**鑑賞**（connoisseurship）概念的基礎。我們大多認為鑑賞家應該是一個「好教養」的人，比較像是一個具有「好品味」，並且能夠判斷藝術作品好壞的「紳士」。鑑賞家被認為是美麗或美學的權威，他比一般人更能夠評斷文化產物的品質。這種基於階級品味的「鑑別」技巧看起來好像是與生俱來的，而不是在特定的社會或教育脈絡下習得的。「天生品味」的想法是一種迷思，遮掩了品味乃學習而來的事實。

1970年代，法國社會學家皮耶·布迪厄（Pierre Bourdieu）研究了一系列法國人對於品味問題的反應。他得到一個結論：品味並不是某些特定人士與生俱有的，而是可以透過參與那些推動所謂正確品味的社會和文化機制學習而來。像美術館這樣的機構，它的功用不僅在於教導人們藝術史而已，更重要的是灌輸人們什麼是有品味的，什麼不是，什麼是「真」藝術，什麼不是。透過這些機構，勞工階級和上流階級都可以學習成為「可鑑別」影像與物件的觀看者和消費者。也就是說，不管出身如何，他們都能夠根據一套充滿階級價值觀的品味系統來為影像排名。

根據布迪厄的理論，品味是強化階級界線的守門員。布迪厄在作品裡面指出，生活中的一切都透過社會網絡互相連結成一種**習性**（habitus，或譯慣習）——我們的藝術品味和我們對音樂、時尚、家具、電影、運動以及休閒活動的品味相連結，同時也和我們的職業、階級身分和教育程度脫不了關係。品味通常是用來傷害較低階級的人，因為它貶低了與他們生活風格有關的物品和觀看方式，認為那些是不值得注意和尊敬的。更過分的是，被判定為有品味的東西，例如藝術作品，通常是大多數消費者無福擁有的。

這些不同文化之間的區分傳統上被理解為**高雅文化和低俗文化**

（high and low cultural）之別。就像我們在導言中提到的，歷史上對於「文化」的最普遍定義，就是某一文化的最佳部分。這種定義具有高度的階級觀念，統治階級所追求的那些文化被視為高雅文化，而勞工階級的活動則屬於低俗文化。所以，高雅文化就是美術、古典音樂、歌劇和芭蕾舞。低俗文化則是指漫畫、電視以及最早期的電影。然而，近幾十年來，這種高雅低俗之分常被批評成上層階級的勢利作為，而且隨著文化範疇的不斷改變，這種論點也愈來愈站不住腳。在二十世紀末的藝術運動中，不管是**普普藝術**（Pop Art）或是**後現代主義**（postmodernism），精緻藝術和流行文化之間的界線已變得越來越模糊（我們會在第六章和第七章討論到這部分）。此外，諸如**媚俗**（kitsch）的風行，一度曾被視為「壞」品味的人工製品，也登堂入室成為流行的收藏品，此舉更模糊了高雅低俗文化的分野。更有甚者，對於B級電影和羅曼史小說這類曾經被歸類為低俗文化產品的分析研究，也凸顯出當代流行文化在某些特殊社群和個人身上所造成的衝擊和價值，他們藉由詮釋這些文本來強化社群或挑戰壓迫。如今想要了解一個文化，就必須分析該文化的所有產品和消費形式，從高雅到低俗都不能省略。

將影像解讀為意識形態主體

品味可視為某一文化價值和興趣的自然表現或合理延伸。而我們往往未加質疑便全盤接受。品味這種東西一旦被自然化，便會具體表現出其社會脈絡和時代的**意識形態**（ideology）。我們曾在第一章討論過，在任何時候，當某社會或文化脈絡裡的某個東西被以某種方式認為是「天生的」時，它就是一種意識形態的層面，因為意識形態界定了生活應該是怎樣。我們的生活中充滿了各種意識形態，它們彼此之間常處於緊張狀態，我們很容易忽視它們的存在。因為社會將意識

形態偽裝成「天生」的價值和信仰體系，以便發揮功能。在這種情形下，我們反而比較容易察覺出其他文化和時代的意識形態，而看不清我們自己的。

今天，我們大多認為意識形態這套公式是源自卡爾·馬克思的理論。馬克思主義的兩大分析主題，是經濟在歷史進程中所扮演的角色以及**資本主義**（capitalism）以階級關係運作的方式。馬克思是在工業主義和資本主義崛起於西方世界的十九世紀提出他的學說，根據他的說法，誰擁有**生產工具**（means of production），誰就可以控制社會媒體所製造和傳播的想法和觀點。因此，以馬克思的話來說，擁有或掌控報紙、電視網和電影工業的優勢社會階級，便能控制由這些媒體所生產的內容。我們將在第五章討論馬克思對大眾媒體和大眾文化的看法，並在第六章談論馬克思資本主義理論和消費文化的關係。在此，我們將檢視馬克思的理論，以及這些理論對後來一些理論家的啟發影響，幫助我們釐清，我們該如何把影像詮釋為意識形態**主體**（subject）。馬克思認為意識形態是一種**虛假意識**（false consciousness），是由優勢力量散播給群眾的，群眾在這些優勢力量的強迫下不假思索地將它們納入信仰體系，進而促成工業資本主義的繁榮興盛。馬克思的「虛假意識」強調，受到某特定經濟體系——諸如資本主義——壓迫的人們，卻被鼓勵以各種方法去信仰該體系。從一開始，馬克思的這項概念就遭到許多理論家的駁斥，今天，許多人則認為他對意識形態的看法太過籠統，並且過於強調那種從上而下的意識形態概念。

傳統馬克思主義所界定的意識形態至少面臨了兩個重大挑戰，從而形塑了後來有關媒體文化與觀看實踐的理論。一項挑戰來自1960年代法國的馬克思主義理論家路易·阿圖塞（Louis Althusser）。他堅持意識形態不應該只是對於資本主義現實的單純歪曲。他認為，「意識形態代表個人和他們真實存在狀況之間的一種想像關係」。[1]阿圖

塞將「意識形態」和虛假意識區分開來。對阿圖塞來說，意識形態並不是單純反映這個世界的情況，不論是真是假。應該說，如果少了意識形態，我們就沒有工具可據以思考或經驗我們稱之為「現實」的東西。意識形態是一種必要的再現工具，透過它，我們才得以經驗現實，並讓現實顯得合理。

阿圖塞對「意識形態」所做的修正，對於視覺研究來說很重要，因為視覺研究強調**再現**（representation）（和影像）對於社會生活各面向的重要性，從經濟到文化無一例外。阿圖塞所使用的「想像」（imaginary）一詞並不是指假的或錯的。他是從**精神分析**（psychoanalysis）的觀點出發，強調意識形態是一組想法和信仰，它是透過**無意識**（unconscious）塑形，並和諸如經濟、體制等社會力量互有關聯。所以生活在社會當中的我們，等於生活在意識形態裡面。阿圖塞的理論對電影研究尤其有用，這些理論有助於理論家分析媒體文本如何讓人們認識自己，以及人們如何在觀看影片時認同一個權威或全知全能者的位置。在第三章中，我們會討論在研究影像**觀賞者**（spectator）時，精神分析的重要性。

阿圖塞指出，我們受到意識形態的「呼喊」（hailed）或召集，意識形態徵募我們擔任它的「作者」和本質主體。也就是說，意識形態對我們發聲，並在過程中徵募我們成為「作者」。他指出，我們是被指定成／為主體的。這個過程就稱為**召喚**（interpellation），指的是每天以語言和影像對著我們說話的意識形態，如何建構我們的過程。因此，用阿圖塞的話來說，我們並不是那麼獨一無二的個體，而是「早就已經是」（永遠先在，always already）的主體——以意識形態的話語來說，我們生來就是如此，並被要求找到自己的定位。按照這種說法，影像召喚或呼喊我們成為觀看者，並在召喚我們的過程中指定我們成為影像所想要的那類觀看者。其中一個明顯的例子就是下頁這幅AT&T電話公司的廣告，它問觀看者：「你可曾從電話亭裡幫孩子蓋

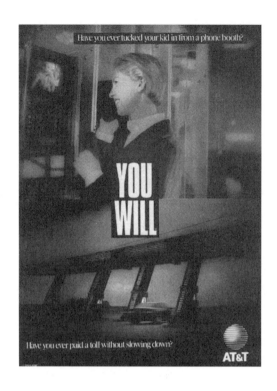

被？你可曾不須減速地繳付通行費？你將可以做到。」這幅廣告直接對觀看者說話。我們被清楚告知未來的生活會是什麼樣子，它以果決的口氣在對白中說出科技的變化是多麼驚人。或許我們會問，從電話亭裡幫孩子蓋被是件好事情嗎？不過廣告不會這麼問。這幅廣告鎖定了一群特定觀看者──專業人士，永遠在路上的人，還有超時工作的人。這則廣告對觀看者說話的口氣，彷彿他們全都能夠接觸到各式各樣的傳播科技。如此一來，它便呼喊或召喚了所有觀看者進入到這個社會類別裡頭。

　　阿圖塞的意識形態概念極具影響力，不過這些概念也可被視為極端剝奪行動力的（disempowering）。如果我們早就已經被指定為主體，並被召喚成為我們這種人的話，那麼社會變革就沒有半點希望了。換句話說，我們已經被建構成主體的這種想法，不允許我們認為自己在生活中具有任何的**行動力**（agency）。傳統意識形態觀念要面

對的另一個挑戰，是強調我們必須把意識形態想成是複數的。例如，單數的大眾意識形態觀念，會使我們難以承認，在經濟和社會上居於弱勢地位的人們如何可以挑戰或反抗優勢意識形態。早在阿圖塞之前，義大利馬克思主義者安東尼歐・葛蘭西（Antonio Gramsci）就已經用**霸權**（hegemony）的觀念來取代「優勢」（domination）觀念，以協助我們思考這類的**抗拒**（resistance）行為。葛蘭西最活躍的寫作時期是在1920和1930年代的義大利，不過他的想法卻在二十世紀末產生高度的影響力。在葛蘭西對霸權的定義中有兩個核心面向：優勢意識形態往往被陳述為「常識」，還有就是優勢意識形態和其他力量之間會形成緊張關係且互有消長。

　　「霸權」一詞強調的是一個階級並不具備支配另一個階級的權力；而是不同階級的人們，在他們賴以生活與工作的經濟、社會、政治和意識形態等場域中，經過彼此的鬥爭抗衡之後，權力關係才因而妥協產生。「優勢」是統治階級透過普遍力量所贏得的，「霸權」則不同，它是所有社會階層在意義、法律和其他社會面向上經過一番推拉才建構出來的。沒有任何單一階級的人們「擁有」霸權；「霸權」是文化的一種狀態或情況，是經過意義、法律和社會關係上的一番鬥爭和妥協而取得的。同樣地，沒有哪個群體終將「擁有」權力；權力是一種關係，不同階級在這關係中鬥爭。「霸權」最重要的一個面向就是：權力關係是一直在變的，因此某一文化裡的優勢意識形態必須不斷加以確認，因為日常生活中的許多人都有可能起而抗拒優勢意識形態。它同時也允許諸如政治運動或顛覆性文化元素等**反霸權**（counter-hegemony）的力量出現，並對事情的現狀提出質疑。霸權觀念還有隨之而來的「協商」一詞，讓我們承認人們在挑戰現狀或實現社會變革上所可能扮演的角色，而這些變革不見得是站在市場利益考量這一邊。以視覺研究來說，葛蘭西所提出的霸權觀念對一些評論家有極大的助益，這些人亟欲強調影像消費者在不顧及製作者和媒體工

業利益的情況下，可以對流行文化的意義以及使用扮演怎樣的影響
角色。

　　葛蘭西的霸權和反霸權觀念，如何可以幫助我們了解人們怎樣創
造影像的意義？藝術家芭芭拉‧克魯格（Barbara Kruger）擅長取用
「現成」的攝影影像，然後加上文字賦予它們反諷的意義。在這件
1981年完成的作品中，她採用家喻戶曉的原子彈影像，並且改變了它
的意識形態意義。原子彈的影像代表了各種意識形態，從壯觀的高科
技到對於驚人毀滅力量的焦慮都有，端賴影像被看到時的脈絡而定。
我們或許會說，炸彈本身和它的影像是一組特定的意識形態假設，這
假設來自冷戰時期，那時國家具有製造毀滅性武器的正當性，而在保
衛國家的大傘底下，所謂的「需要」又創造了更多毀滅性武器。如果
是在1940和1950年代，這樣的炸彈影像可能會激起一些有關西方科
技優先或是美蘇兩大強權角色的想法。不過到了二十世紀即將結束之

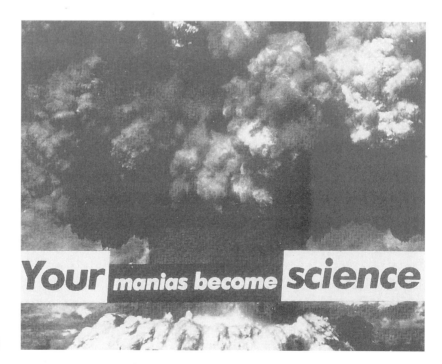

克魯格，《無題》
1981

圖片文案：
你的瘋狂變成科學

際，這個影像更像是代表了對存在於世界各地的毀滅性武器的一種警誡反思。

克魯格在這張影像中使用文字來批判有關西方科技的意識形態假設。誰是影像中的「你」？我們可以說，克魯格講的是那些具有權力的人，或是那些協助製造原子彈以及同意製造原子彈的人。不過她指的也可能是同意執行瘋狂想法（轟炸人類）以獲取科學成就的西方科技和哲學這個更大範圍的「你」。在這件作品中，影像因為加在上面的粗體指責字句而得到新的意義。這裡，文字指出影像的意義，並且以一種通常是間接的方式刺激觀看者從不同的角度去觀賞作品。克魯格的作品是對科學所具有的優勢意識形態發出反霸權宣言。

人們利用再現系統去經驗、詮釋和合理化他們的生活狀況，他們同時是影像製造者，也是觀看者。基本上，我們透過再現網絡——很多是屬於視覺的——去建構意識形態自身，這套網絡包括電視、電影、照片、流行雜誌、藝術和時尚等。媒體影像和流行文化召喚我們成為觀看者，在它們的陳述模式、表現風格和主題事務內向它們說話的對象定義意識形態主體，不過我們自己也會去協商那個過程。

重要的是，當我們想到意識形態和它們的運作方式時，請牢記在心，在強大的信仰體系和五花八門觀看者的經驗之間，有著複雜的互動關係。如果我們將某個優勢意識形態看得太重，等於是冒險把觀看者當成文化傻瓜，以為他會強行「吞下」任何想法和價值觀。在此同時，如果我們過度強調觀看者能夠輕易對任一影像做出許多潛在詮釋，無異於是認為所有觀看者都具有隨意詮釋影像的權力，而且他們所作的詮釋對他們身處的社會來說深具意義。假使秉持這種觀點，我們將無法了解優勢權力，以及優勢權力想要組織我們觀看方法的企圖。影像意義是在製作者、觀看者、影像或文本，以及社會脈絡的複雜關係中創造出來的。由於意義是這種關係的產物，所以這個團體中的任何單一成員所具有的詮釋行動力都是有限的。

編碼和解碼

呈現在觀看者眼前的影像會不經意透露出它們的優勢意義。優勢意義有可能就是影像製作者想要觀看者作出的詮釋。然而更常發生的情況是，不管製作者原先的企圖為何，優勢意義往往是多數觀看者在某特定文化環境中自然形成的意義。所有影像都可以**編碼**（encode）和**解碼**（decode）。影像或物體在創作或製作過程中會進行意義編碼的工作，當它被擺放在某特定環境或脈絡中時，則會進行再次編碼。等到觀看者消費這個影像時，它才被觀看者所解碼。這些過程是一個接著一個串連在一起的。例如，一部電視節目是由編劇、製作人和製作該節目的生產機制進行意義編碼，然後由電視觀眾根據自己特定的文化假設和觀看脈絡為這個電視節目解碼。

斯圖亞特・霍爾認為，觀看者在擔任文化影像和人工製品的解碼者時，可以採用以下三種態度：

1. **優勢霸權解讀**（dominant-hegemonic reading）。他們可以認同霸權的地位，並以毫不懷疑的態度接收某個影像或文本（例如電視節目）的優勢訊息。
2. **協商解讀**（negotiated reading）。他們可以從影像和它的優勢意義中協商出一個詮釋。
3. **對立解讀**（oppositional reading）。最後，他們可以採取對立態度，要不就完全不同意影像中具現的意識形態，要不就是一味加以拒絕（例如忽視它）。[2]

採取優勢霸權解讀態度的觀看者可說是以一種非常被動的方式去解碼影像。不過我們可以說，只有極少數的觀看者確實是以這種態度去消費影像，因為沒有一種大眾文化可以滿足所有觀看者在文化上的特殊

經驗、記憶和欲望。至於第二種和第三種態度，即協商和對立解讀，對我們來說比較有用，也值得我們更進一步說明。

「協商」一詞牽涉到交易過程。我們可以把它想成是一種發生在觀看者、影像和脈絡之間的意義買賣。當我們以一種隱喻的方式使用「協商」二字時，我們會說，在詮釋影像時我們經常和它的優勢意義「討價還價」。解析影像的過程是同時發生於意識和無意識這兩個層面。也就是說，我們自己的記憶、知識和文化框架，會與影像本身還有它的優勢意義一起作用。詮釋因此是一種心理過程，關乎意義和聯想的接受或拒絕，而這裡所說的意義和聯想則是透過優勢意識形態的力量依附在影像上的。在詮釋的過程中，觀看者積極和優勢意義搏鬥，想要用文化和個人層面上的特殊意義去改變由製作者和廣大社會力量所強加的意義，甚至凌駕其上。「協商」一詞讓我們看清楚，文化詮釋原來是一場鬥爭，在解碼影像的過程中，消費者是積極的的意義製造者，而非只是被動的接受者。

拿電視節目《誰是百萬富翁》（*Who Wants to be a Millionaire*）為例，許多國家都有類似的版本，這個節目的基本前提是，任何普通人都能夠靠著大量的瑣碎知識和運氣而贏得一大筆錢。這個節目展現出人類的欲望和貪婪，它的製作者將每個人都渴望大量金錢的意義編碼進去。節目旨在為觀看者創造他們也可能贏的幻想。關於這個節目的一個優勢霸權解讀，就是同意它的編碼價值觀，也就是金錢會增進一個人的幸福和社會地位，以及任何觀看者都可能上節目成為潛在贏家。然而，這個節目充滿了愚蠢的商業氣息，並且代表主流流行文化的降格，即便它愈來愈受歡迎，卻也難逃嚴厲的批評。因此，雖然有許多觀看者喜歡看這個節目，不過他們卻會對這個節目進行協商解讀，視它為當代文化的弊病。此外，該節目也因為把瑣事當成知識而受到觀看者的無情批評。至於它的對立解讀之一，是將該節目批判為資本主義的欺騙範例：資本主義創造了人人都能成功的假象，而事實

上在資本主義的架構下只有少數人能夠擁有權力和財富。或是指出，在美國版的節目當中，競賽者多為白種男性，這不啻反映了社會特權結構的存在。

雖然程度有異，但所有的文化隨時都在變動，並透過文化再現的過程，不斷地自我再製。一方面這是自由市場的經濟與意識形態效果，自由市場理念不僅要求每個人在交換貨品、服務與資本時進行協商，同時要求在物件的意義與價值生產，以及在文化產品的再現上，也要進行協商。因此，相互衝突的意識形態在緊張狀態下共存著。霸權結構不斷地重新修訂，允許矛盾的意識形態訊息，以及嶄新而具有顛覆潛力的訊息，透過文化產品產生出來。在此同時，符號學告訴我們，觀看者透過影像、物件與文本創造意義，而意義並沒有在它們之中固定下來。雖然我們所接觸的大部分影像都籠罩在優勢意識形態之中，然而協商做為一種分析概念，其價值在於提供閱聽人不同主體性、不同身分認同與不同愉悅的空間。

挪用和對立解讀

至於霍爾定義下的三種流行文化解讀模式（優勢霸權、協商和對立），其中對立解讀這個類型提出了或許是最複雜的一些問題。到底什麼是一個電視節目的對立解讀？它重要嗎？觀看者經常都會做出和影像原意不同的解讀，對立解讀和這有什麼不同嗎？相對於某一文化產物受歡迎的程度來說，單一觀看者的對立解讀或許微不足道。不過這層考量卻引發了一個關於權力的重要議題：誰的解讀才算數？是誰握有影像或文本意義的最後控制權？在流行文化的多樣對立解讀裡我們看到，當代社會中存在複雜的權力關係，霸權和反霸權之間也充滿緊張。文化的持續爆發力有部分便是來自於優勢、協商和對立實踐之間永無間斷的交換。

雖然電腦科技、網際網路和家庭錄影機降臨，不啻宣告有更多人能夠利用科技裝備去製作影像和文化產物，然而事實上，大多數的文化產物和影像產品仍然出自娛樂工業和商業界。因此，一般人所參與的日常影像主要還是透過觀看而非製造的途徑。然而，像我們先前曾經說過的那樣，觀看者並不是單純被動的接收者，他們不會被動接受諸如影片和電視節目這種大眾影像和文化產物企圖傳遞的訊息。他們會利用各種工具來觀看影像並賦予影像意義。而這種和流行文化協商的過程，就是一種「將就使用的藝術」（the art of making do），換句話說，觀看者也許沒有辦法改變他們所看到的文化產物，不過他們卻可以透過詮釋、拒絕或再造文化文本的方式「將就使用」該產物。如先前所提，對立解讀可以採用取消或拒絕的形式——關掉電視機、表示厭煩，或翻過書頁。不過它也可以將就使用這些文化物件和人造製品，或以新的方法使用它們。這種過程稱之為**挪用**（appropriation）。「挪用」可以是對立製造和對立解讀的一種形式，雖然它不總是如此。傳統上，「挪用」指的是未經同意而將某物取為己用。挪用的本質就是竊取。文化挪用是指「借用」和改變文化產物、標語、影像和時尚元素的一種過程。

　　藝術家就十分擅長以文化挪用的手法來宣示他們對優勢意識形態的反抗。其中一個好例子就是「大怒神」（Gran Fury）所製作的公共藝術，「大怒神」是一個藝術團體（以臥底警察所使用的順風汽車〔Plymouth〕命名），他們結合海報製作、表演、裝置藝術和錄像作品，迫使人們正視衛生單位拒絕開誠布公的愛滋問題。其中一幅海報是為宣傳1988年的一場示威遊行，這個名為「吻入」（kiss in）的示威活動，試圖去除「接吻會傳染愛滋病毒」的迷思。海報上「讀我的唇」這個句子，指的是海報上兩個女人即將接吻的影像，然而這句話卻是挪用自已被討論多時的老布希總統的競選口號。而老布希的標語：「讀我的唇，不加稅」，則和雷根前總統挪用克林·伊斯威特

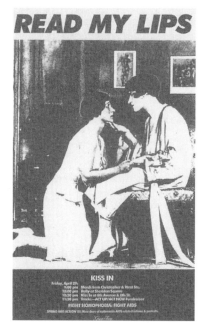

大怒神,《讀我的唇(女孩篇)》,1988

（Clint Eastwood）的名言「成就了我的一天」（Make my day）有關。抬出「讀我的唇」這個句子,並且把它和同志接觸的影像擺在一起,「大怒神」告訴我們,這個句子顯然還有布希競選團隊絕對料想不到的意義。「大怒神」的挪用讓這張海報多了一絲辛辣的政治幽默,海報不只大玩文字遊戲,也藉此指責總統在政治上得了同性戀恐懼症,不敢面對愛滋病的嚴重性。

　　挪用、借用、改變或重新裝配影像的策略,在當代影像製作的過程中已經增生了許多。我們先前討論的克魯格作品「你的瘋狂變成科學」,便是使用這類策略的一個範例,在作品中,原子彈的原始影像被克魯格加上文字後重新裝配。克魯格也挪用了廣告技術來陳述她的主張,她有效地利用標語技巧來創造新意義。這種文字和影像的並置常應用在公益廣告裡,以便觀看者能夠接收到預料外的訊息。例如,在右頁這則公益廣告中,觀看者可能會預期這樣的影像是在銷售某種嬰兒產品,只有在讀了影像附帶的文字之後,才知道它是和無所不在

的種族主義有關的廣告。因此，這種挪用某傳統影像風格的技法，的確能夠創造出對立的聲明。

　　有時候，挪用也能成為改造藝術史的工具。「耶穌的最後晚餐」可說是藝術史上最負盛名的一個聖經主題，達文西在1484年畫出了這著名的一幕。達文西在《最後的晚餐》中描繪了耶穌基督和門徒坐在長桌前的情景，而這幅畫也成為公認的基督教圖符。普普藝術家沃荷於生涯末期挪用了這個影像做為一系列巨幅繪畫的基調。沃荷描摹達文西原作的投影圖，並利用絹印技法，以局部、重疊和極度放大的方式複製該影像。壁畫藝術家荷西‧安東尼歐‧布奇亞加（José Antonio Burciaga）也在1980年代重新製作《最後的晚餐》，並把門徒換成奇卡諾（Chicano）[*]英雄，其中包括切‧格瓦拉（Che Guevara）、艾米里歐‧薩帕塔（Emilio Zapata）、凱撒‧查維斯（Cesar Chavez）以及朵洛蕾斯‧韋爾塔（Dolores Huerta）等人。布奇亞加還使用了瓜達盧佩聖母（Virgin Guadalupe，她身上的彩帶寫著「美國」二字）和墨西哥鬼節（Day of the Dead）骷髏這兩個宗教象徵，二者在奇卡諾文化中

* 奇卡諾：指墨西哥裔美國人。

圖片文案：
英國有許多地方並不存在種族主義。

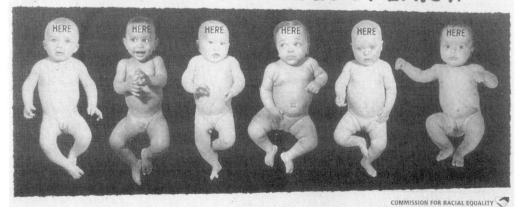

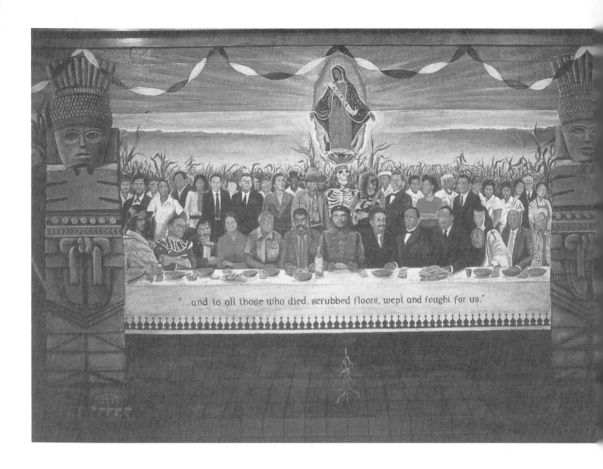

布奇亞加，《奇卡諾英雄們的最後晚餐》，1986–89

都是非常重要的圖符，他在這些傳統影像的符碼中宣揚他的種族和政治自尊心。布奇亞加藉挪用著名的宗教影像，在壁畫創作裡對奇卡諾文化的重要性做出政治宣示。

　　上述範例是關於文化製作的對立實踐。然而，對立實踐也可以針對影像消費。做為觀看者，我們可以挪用影像和文本（影片、電視節目、新聞影像和廣告），策略性地改變它們的意義來配合我們的目的。我們先前曾經解釋過，意義的決定必須透過觀看者、製作者、文本和脈絡之間的協商。因此，可以說影像本身是抗拒對立解讀的，並不會按照觀看者所期望得到的那樣。換言之，與影像的優勢解讀相對立的意義，也許不會像遵循優勢意識形態的意義那樣，強烈地依附在

影像上。

　　對立觀看的例子之一，是在以**性別扭轉**（gender-bending，扭轉傳統性別角色和性規範的符碼）或同性情誼為主題的電影中解讀同志次文本（subtext）的技巧。葛麗泰・嘉寶（Greta Garbo）是1920和1930年代當紅的電影明星，她所主演的電影在女同志觀看群中興起了一陣風尚，她們挪用嘉寶性別扭轉的表演來凸顯同志影片文化未受尊重的歷史。在電影《金髮維納斯》（*Blonde Venus*, 1932）中，做為當時魅力圖符的嘉寶，飾演一位身著男人禮服的夜店表演者，並且親吻了另一名婦女。在當時，這一幕可以解讀成一種劇場姿勢，然而在今天，該部電影卻被重新解讀為對於女同志欲求的描繪。另一個對立觀看的例子，則是肯定以往被視為剝削或侮辱某一團體的電影類型所具有的正面特質。以剝削黑人的電影類型為例，以往注意到的都是這類電影對1970年代黑人文化的負面再現，像是黑人男性多為「種馬」、幫派分子或皮條客這類刻板印象。然而，最近，人們開始重新思考這類電影，強調其中所展現的1970年代黑人文化和才華的珍貴面向。因此，我們可以這麼說，這個類型的電影已受到挪用，它的意義已發生策略性轉變，被用來創造黑人文化的另類觀點。

　　這種以政治賦權（political empowerment）為目的的挪用形式，也可以在語言層面中找到。社會運動常常採用具有貶義的詞彙，並以賦權的方式重新使用它們。這個過程就稱為**轉碼**（trans-coding）。近年來，「酷兒」這個傳統上用來侮辱男同志的詞彙，已經轉碼成為值得擁抱和驕傲的文化認同。同樣地，在1960年代，美國民權和黑人運動所高喊的「黑即是美」，便是挪用「黑」這個字，並將它的意義從負面變成正面。

　　另一個可用來說明挪用戰術的詞彙是**拼裝**（bricolage），它的字面義是「將就使用」（making-do），或用手邊拿得到的任何東西來拼湊自己的文化。這個詞彙源自人類學家克勞德・李維史陀（Claude

Lévi-Strauss），而後由迪克・何柏第（Dick Hebdige）等文化理論家延伸使用。[3] 流行文化消費者對文化既有元素的「將就使用」似乎不可避免，畢竟大多數消費者對藝術、媒體和時尚產物只具有微乎其微的影響力。何柏第認為，我們可以將拼裝看做是年輕人挪用商品來打造自身風格的一種刻意戰術。例如，許多青少年**次文化**（subculture）就挪用特定的時尚風格，並且透過拼裝來改變某件服飾或穿衣風格的意義。所謂的「次文化」，就是某個團體以自身風格的各種面向——衣著、音樂、生活格調等——來界定自己有別於主流文化。反戴棒球帽、低腰過大的Carhart牌牛仔褲、蕾絲歌德服飾加上馬汀大夫短靴——這些都是青少年次文化中的風格元素，他們挪用不同的元素和「現成」物品並改變它們的意義。例如，馬汀大夫鞋首創於1940年代，原為一種矯正鞋，1960年代在英國則以工作鞋的名義出售，不過從1970年代開始卻遭到挪用，成為許多次文化，像是龐克族、愛滋病運動工作者、新龐克和油漬搖滾（grunge）等團體的重要元素。Carhart牌的丹寧服飾原來也是藍領階級的工作服裝，後來卻受到年輕人的歡迎，成為1990年代標準的嘻哈裝扮。文化理論學者安潔拉・麥克羅比（Angela McRobbie）曾經考察二手服飾「破爛市場」（ragmarket）如何讓年輕人藉由挖掘舊風格來創造新風格。麥克羅比認為，女人同時是街頭企業家和追求繁複復古風的消費者，她們挪用工作服，把男人服飾當成正式套裝和長內衣（例如貼腿褲），她們創造出來的新風格，後來甚至變成主流時尚挪用的對象。

對次文化參與者來說，挪用歷史物件和影像所做的風格再造，可做為階級和文化認同的政治性聲明。許多年輕人宣稱，他們之所以發展不符合白人主流「好品味」的風格，主要是為了挫一挫主流文化的銳氣。這些風格表現在服裝、音樂、舞蹈和其他文化形式上，且往往互有交集。例如，奇卡諾的跳跳車（low-rider）就是以他們的汽車來呈顯風格，他們在車身上畫出墨西哥人物和歷史故事，將車子改裝成

左治和羅莎·薩拉
札，《阿茲特克，
跳跳車》

有如生活空間，且只能慢速行駛。就像文化理論家喬治·李普西茲
（George Lipsitz）曾經提及的那樣，跳跳車公然蔑視功利主義，它是
開來展示用的，是一種民族自尊的符碼，也是對抗主流汽車文化的行
為。他寫道：「跳跳車駕駛本身就是後現代文化的操弄大師。他們將
似乎不合時宜的狀況並置在一起──將快車改裝成慢車，以及一些炫
耀其不切實際的『改裝』，像是將頭燈換成吊飾燈等。他們鼓勵雙焦
點的透視──汽車是製造來觀賞用的，不過只有經過改裝，在原先的
汽車設計標準上加進反諷和好玩的註解後才算數。」[4] 我們會在第七
章詳細討論後現代風格。在此，我們想要指出的是，跳跳車駕駛改變
汽車意義的方式，他們將車子當成一種文化以及政治宣言。

　　根據何柏第的說法，次文化風格是年輕人對同質性文化所發出的
挑戰信號──同質性文化就是企圖將其成員均一化的文化，或命其成
員順服於白種上流和中產階級風格規範的文化。如同我們在這一章開
頭解釋過的，品味觀念心照不宣地歸順於中產和上層階級的品味價值
體系。社會中的某些「壞品味」成員，事實上有可能只是在刻意攻擊

「品味」時尚的標準化價值觀罷了。

對文學、電影、電視等文化文本而言，拼裝可說是文本意義的一種重塑活動。這個策略就是文學暨文化理論學者米歇・德塞圖（Michel de Certeau）所說的**文本盜獵**（textual poaching，或譯文本侵入）。德塞圖定義「文本盜獵」就像「租了一間公寓般地」佔居該文本。[5] 換言之，流行文化的觀看者可以透過協商意義「佔居」（inhabit）該文本，藉此創造新的文化產品來回應它，把它變成他們自己的。文本盜獵可視為霍爾三種解讀方式（優勢、協商和對立）的同盟，不過它的過程比較自由，也比較不固定。德塞圖將解讀文本和影像視為一連串的前進與撤退，也是一連串的戰術和遊戲。讀者可以拆解文本，然後再把它拼湊起來（可以像使用遙控器這麼簡單），這就是一種文化拼裝形式。

德塞圖將讀者／作者、製作者／觀看者之間的關係，視為企圖佔有文本的一場持續性鬥爭———場爭奪文本意義和潛在意義的鬥爭。這種觀念違背了我們所受的教育訓練，後者教導讀者找出作者的企圖意義，並且不要在文本上留下任何痕跡。然而，這個過程籠罩著優勢流行文化製作者和消費者之間不平等的權力關係。根據德塞圖的定義，**策略**（strategy）是社會機制行使權力並制訂一套完整系統迫使消費者與之協商的一種方式（例如電視節目表），**戰術**（tactic）則是觀看者／消費者僭越系統的一種「打帶跑」隨機行動，它包括的層面很廣，小至使用遙控器改變電視「文本」，大至架設網站分析特定影片或電視節目。

德塞圖的理論可用來檢視觀看者對流行文化所進行的協商或對立戰術。這類文本盜獵工作有些是詮釋層面的，有些則和文化生產有關，例如以重新剪輯影片或為知名電視角色編寫故事的方式，從舊文本中實際生產出新文本。有些當代理論家則把影迷文化的文化勞作視為一種盜獵範例。[6] 許多影迷文化會熱烈討論某電視節目，推測該節

《X檔案》

目的腳本,張貼評論文章,創作他們自己的劇本,並認為自己比該節目的製作者更具有權威性。

　　電視影集《X檔案》便激發出一種活躍的影迷文化,他們發行自己的雜誌,臆測情節發展,上網討論節目,還重新改寫好幾集的內容。許多影迷文化都是圍繞著那種以更大的世界為主題、但暗示多於解釋的節目打轉,例如《星艦奇航》(*Star Trek*)系列,該系列提到許多其他文明的存在,然後影迷便不由自主地開始自行創造。同樣地,《X檔案》的情節極度複雜,裡面包含許多無法解釋的事件和人物。這個節目把故事中的許多元素刻意設計成暗示性而非解釋性的,

因此留下了寬廣的詮釋空間。它的許多情節元素需要一遍再一遍地（利用錄放影機）重複觀看，這也成為影迷們最嚴肅的活動。因此，這整個節目是一個極為鬆散的文化文本，可允許多種層次的參與投入，而每週固定收看就是必備的儀式之一。許多影迷就這樣透過文本盜獵活動和影集產生互動，他們積極參與每週的節目講評，上網討論情節中還未解決的迷團，並依自己的喜好改寫故事內容。

再挪用和反拼裝

然而，挪用不見得一定是對立的實踐。觀看者／讀者的積極參與，也可能採取和優勢文化同步的方式。電視迷的解讀有時候當然也會和製作者的企圖意義有所違背，不過做為活躍、死忠的影迷，他們也構成一個有利可圖的市場。就《X檔案》這個例子來說，製作人會定期監看影迷的活動，並在影集中故意放進一些只有影迷才會注意到的線索。

除此之外，原本屬於青少年對立文化的二手衣時尚概念，則被主流時尚工業再挪用，他們將平價、容易取得的炫目二手服款式納入資本主義市場。至於馬汀大夫工作短靴，它們在1990年代初期是愛滋病運動工作者的標誌，也代表新龐克文化的價值觀，不過短短幾年後，這種靴子已成為廣大消費者的日常用鞋，除了時髦之外不再帶有任何清楚的政治意義。

主流流行文化的觀看者和製造業之間存在著高度複雜的交流關係。觀看者這邊的文化拼裝和影迷戰術或許會對文化產物的優勢霸權解讀發出反抗的實踐，不過我們也可以反過來說，製造業的優勢霸權力量將邊緣文化的戰術再挪用進主流裡面——這是**反拼裝**（counter-bricolage）的一種形式。比方說，廣告人和時裝設計師就很有技巧地將一些次文化風格重新設計、包裝，然後再銷售給主流大眾。饒舌音

樂的主流化則是另一個例子。饒舌音樂剛開始原本是針對音樂工業和流行音樂的一種蔑視表現，但它很快就深受歡迎，並被廣泛挪用。當某種饒舌音樂風格成為主流的一部分時，又會有新形式的音樂從邊緣冒出來，以便再次發出蔑視的聲音。也就是說，文化工業不斷建立新的風格，而地處邊緣的次文化自身也一直在重新發明。

就許多方面來說，這就是霸權運作的方式，優勢文化和邊緣文化不時產生緊張關係並互有消長。自1960年代以來，商人一直想要將他們的產品和「酷」的意義連結在一起，就是這樣的例子之一。[7]自從市場上開始借用1960年代的反文化概念，銷售一些既年輕又上道的產品之後，我們可以說，主流時尚和其他產品便一直不斷在掏空青少年文化和邊緣文化。

因此，文化意義是高度流動、一直在變的東西，是影像、製作者、文化產物，以及讀者／觀看者／消費者之間複雜互動下的結果。影像的意義便在這些詮釋、參與和協商的過程中產生。文化是一種過程，處於不斷消長的狀態。此外，當市場也在銷售「炫」和「酷」這種特質的時候，也就意味著高雅、低俗文化的分野不但是一種不合時宜的階級性劃分，我們甚至很難清楚分辨這兩者。當街頭青少年文化被推到市場上，賣給中產和上流階級消費者，以及當內城區的族裔次文化打著保證「炫」的口號賣給白人消費者之際，我們似乎可以看見主流文化透過霸權和反霸權的運作，不斷地摧毀文化意義的邊界。

註釋

1. Louis Althusseur, "Ideology and Ideological State Apparatuses," from *Lenin and Philosophy and Other Essays*, translated by Ben Brewster (New York and London: Monthly Review Press, 1971), 162.
2. Stuart Hall, "Encoding, Decoding," in *The Cultural Studies Reader*, edited by Simon During (New York and London: Routledge, 1993), 90–103.

3. Dick Hebdige, *Subculture: The Meaning of Style* (New York and London: Routledge, 1979), 102–04.

4. George Lipsitz, "Cruising around the Historical Bloc," in *The Subcultures Reader*, edited by Ken Gelder and Sarah Thornton (New York and London: Routledge, 1997), 358.

5. Michel de Certeau, *The Practice of Everyday Life*, translated by Steven Rendall (Berkeley and London: University of California Press, 1984), xxi.

6. 特別參見 Henry Jenkins 和 Constance Penley 討論電視影集《星艦奇航》的作品： Henry Jenkins, *Textual Poachers: Television Fans and Participatory Culture* (New York and London: Routledge, 1992); Constance Penley, *NASA/Trek: Popular Science and Sex in America* (New York and London: Verso, 1997)。

7. See Thomas Frank, *The Conquest of Cool* (Chicago and London: University of Chicago Press, 1998).

延伸閱讀

Louis Althusseur. "Ideology and Ideological State Apparatuses," in *Lenin and Philosophy and Other Essays*. Translated by Ben Brewster. New York and London: Monthly Review Press, 1971, 127–86.

Bad-Object Choices. *How Do I Look? Queer Film and Video*. Seattle: Bay Press, 1991.

Pierre Bourdieu. *Distinction: A Social Critique of the Judgement of Taste*. Translated by Richard Nice. Cambridge, Mass. and London: Harvard University Press, 1984.

Michel de Certeau. *The Practice of Everyday Life*, Translated by Steven Rendall. Berkeley and London: University of California Press, 1984.

Alexander Doty. *Making Things Perfectly Queer: Interpreting Mass Culture*. Minneapolis and London: University of Minnesota Press, 1993.

Terry Eagleton, ed. *Ideology*. New York and London: Longman Press, 1994.

John Fiske. *Reading Popular Culture*. New York and London: Routledge, 1989.

Thomas Frank. *The Conquest of Cool: Business Culture, Counterculture, and the Rise of Hip Consumerism*. Chicago and London: University of Chicago Press, 1998.

AntonioGramsci. *Selections from the Prison Notebooks*. Translated by Quintin Hoare and Geoffrey Nowell-Smith. New York: International Publishers and London: Lawrence & Wishart, 1971.

Stuart Hall. "Encoding, Decoding," in *The Cultural Studies Reader*. Edited by Simon During. New York and London: Routledge, 1993, 90–103.

— "The Problem of Ideology: Marxism Without Guarantees." In *Stuart Hall: Critical*

Dialogues in Cultural Studies. Edited by David Morley and Kuan-Hsing Chen. New York and London: Routledge, 1996, 25–46.

— "Gramsci's Relevance for the Study of Race and Ethnicity." In *Stuart Hall: Critical Dialogues in Cultural Studies*. Edited by David Morley and Kuan-Hsing Chen. New York and London: Routledge, 1996, 411–40.

Dick Hebdige, *Subculture: The Meaning of Style*. New York and London: Routledge, 1979.

Henry Jenkins. *Textual Poachers: Television Fans and Participatory Culture*. New York and London: Routledge, 1992.

George Lipsitz. "Cruising around the Historical Bloc: Postmodernism and Popular Music in East Los Angeles." in *The Subcultures Reader*, Edited by Ken Gelder and Sarah Thornton. New York and London: Routledge, 1997, 350–59.

Angela McRobbie. "Second-Hand Dresses and the Role of the Ragmarket." In *Postmodernism and Popular Culture*. New York and London: Routledge, 1994, 135–54.

Constance Penley. *NASA/TREK: Popular Science and Sex in America*. New York and London: Verso, 1997.

Sally Price. *Primitive Art in Civilized Places*. Chicago and London: University of Chicago, 1989.

Janice Radway. *Reading the Romance: Women, Patriarchy, and Popular Culture*. Revised Edition. Chapel Hill, NC and London: University of North Carolina Press, 1991.

3.

觀賞、權力和知識

Spectatorship, Power and Knowledge

在日常生活中和我們互動的影像世界，可說和我們身處社會的權力關係緊密相連。我們賦予影像激發內在情緒的權力，而對人與人之間，以及個人與機制之間的權力關係來說，影像也是其中的要素之一。正如影像同時是某時期意識形態的再現和製作者，影像也是與權力有關的因素。我們於第二章中檢驗了訊息接收的過程，在這過程中，真實的觀看者製造了影像的意義。而在這一章裡，我們將檢視影像觀賞者的角色，以及探討「凝視」——影像的凝視、**主體**（subject）的凝視，以及社會機制的凝視——為何成為觀看實踐的基本面向。也就是說，我們會把焦點從「訊息接收」轉移到「訊息陳述」（address）。「陳述」和「接收」的分野在於，前者思考的是影像的理想觀看者，而後者則思考實際在看的潛在真實觀看者。「陳

述」指的是影像從理想觀看者那裡建構特定回應的方式，而真實觀看者的回應方式我們稱為「接收」。[1] 這兩種檢視影像的方法各有缺失，不過當它們一起作用時，我們會更加了解整個觀看的過程。

精神分析和影像觀賞者

在所有能夠幫助我們了解觀看者如何製造意義的當代理論中，要屬**精神分析理論**（psychoanalytic theory）最能直接陳述我們從影像那裡所得到的快樂，以及個人欲望和視覺世界之間的關係。我們之所以會和影像發生強烈關係，正是因為影像能夠帶給我們快樂，並讓我們透過觀看更清楚地洞悉自己的欲望。自1970年代以來，電影學者引介了不少方法幫助我們思考這種過程。其中一項觀念對於檢視觀看實踐特別有用，那就是所謂的**觀賞者**（spectator）概念。觀賞者理論強調的是，心理層面在觀看實踐中所扮演的角色——尤其是**無意識**（unconscious）、欲望和幻想所扮演的角色。在這個理論中，「觀賞者」一詞指的並不是我們在第二章所討論過的那種有血有肉的個人觀看者，或是觀眾群中的某個成員。當精神分析理論提到觀賞者時，它指的是「理想的主體」（ideal subject）。也就是說，在使用這個術語的時候，精神分析理論會從某特定影片的真實觀眾和經驗中抽離出來，轉而以一種建構來代替。觀賞者獨立於個人身分之外，它是由**電影機制**（cinematic apparatus，電影的傳統社會空間，包括黑暗的電影院、投影機、影片、音響）和**意識形態**（ideology）所做的社會性建構，而電影機制和意識形態都屬於觀看情境的一部分。我們可以說，某特定時期針對某一類觀看者所放映的某類影片（例如1940年代的女性電影），會為其觀看者創造和提供一種理想的**主體位置**（subject position）。例如，女性電影會有它的理想觀賞者，而這與觀看者個人如何詮釋該影片的意義無關。我們可以利用觀賞者理論這項工具，來

分析某部影片或媒體文本為其觀看者所建構和提供的主體位置。

　　我們曾在第二章討論過阿圖塞提出的**召喚**（interpellation）概念，這概念幫助我們了解觀看者如何被迫認識自己並認同影像所提供的理想主體。除此之外，我們在第一章所談論的**符號學**（semiotics），也告訴我們可以把影像當成帶有**符碼**（code）和慣例的語言，並以文本分析的方式來理解。克里斯丁・梅茲（Christian Metz）和1970年代的法國電影理論家們，對觀賞過程的描述大致如下：觀看者在虛構的電影世界中暫時收起他們的懷疑，不但認同影片裡的某個角色，更重要的是，甚至還因為認同該影片的敘事結構和視覺觀點，進而認同了該影片的整體意識形態，並把從無意識裡滋長出來的幻想結構（例如想像中的理想家庭）放了進去。

　　無意識的觀念對這些理論至為重要。精神分析學的基本要素之一，就在於證明無意識心理過程的存在及其運作模式。根據精神分析理論的說法，我們為了讓生活運作順暢，會主動壓抑各種欲望、恐懼、記憶和幻想。於是，在我們的意識層面和日常的社會互動底下，存在著一個強大而活躍的欲望領域，是我們的理性和邏輯自我所無法觸及的。無意識常以我們沒有察覺的方式驅使我們，而且根據精神分析學的說法，無意識也活躍在我們的夢境裡面。

　　早期的觀賞者理論就是以西格蒙・佛洛伊德（Sigmund Freud）的精神分析理論為基礎，佛洛伊德被奉為精神分析學的創始者，活躍於十九世紀末、二十世紀初的維也納，而賈克・拉岡（Jacques Lacan）這位知名的法國精神分析學者，則在二十世紀中期到末期這段時間中修正了佛洛伊德的許多理論。拉岡在思考人類如何發展成為主體這個問題時，特別把觀看的實踐擺在核心位置。拉岡不用「個體」（individual）或「人類」（human being），而用「主體」（subject）這個詞彙來描述他的研究對象。拉岡所研究的主體並非個人，而是由無意識、語言和欲望機制所建構出來的一個存在體。他最關心的是，

人類如何能在西方資本主義社會結構所授與的身分之下，把自己想像成獨一無二的個體。因此，「主體」一詞隱含著這樣的意思：主體性是透過意識形態、語言和再現所形成的一種建構。

拉岡強調欲望在創造主體的過程中所扮演的角色，電影理論家便採用他的研究來解釋電影影像在我們文化中所具有的強大誘惑力。例如，知名的電影理論家尚—路易・包德瑞（Jean-Louis Baudry）和梅茲，就曾利用拉岡的兒童發展**鏡像階段**（mirror phase）概念，拿兒童自我建構的早期發展和觀影經驗作類比。根據拉岡的理論，兒童會在大約十八個月的時候經歷完一個發展階段，在這個階段裡，他們會建立自我觀念的幾個基本面向，並認知到他們與其他人類（主要指他們所依賴的母親）是分離的個體。拉岡認為，在鏡像階段中，嬰兒開始藉由觀看鏡子裡的身體影像來建立自我，他們看到的有可能是自己的鏡像、他們的母親或其他人。嬰兒認知到鏡子裡的影像既是他們自己也是別人。雖然嬰兒並沒有掌握或控制鏡像的能力，不過他們會幻想自己具備這樣的能力。在這個情境中，觀看以及就看到的東西進行幻想的能力，對嬰兒（對影像中身體）的控制感和掌握感來說至為關鍵。就像拉岡描述的那樣，鏡像階段是相當重要的一步，嬰兒藉此認知到自己是一個自主存在，並具有控制自身世界的潛在能力。

當嬰兒的智力成長超越其肌肉運動技巧時，這種對於自我和他人的認知就會出現——嬰兒想像自己能夠控制影像中的身體，但在肉體上卻無法實現這種控制。鏡像階段讓嬰兒感覺到自己的存在，感覺到自己是與另一個身體有關的獨立身體，但它同時也提供了**異化**（alienation）的基礎，因為這個影像認知的過程牽涉到一種分裂（split）：在他們實際具有的能力以及他們看見並想像自己具有的能力（權力、控制力）之間，存在著一種分裂。在這裡，影像具備兩層互相矛盾的關係——一方面，嬰兒認為自己和影像是同一個，而在此同時，他們又把影像看成一種理想（不是同一個）。因此，鏡像階段

也和認知以及錯誤認知有關。這個觀念對某些讀者來說似乎太過抽象甚至有點牽強，他們或許會說，這和觀看影片的成人主體沒什麼關係，不過這個觀念很重要，它有助於我們理解下面這個根本問題：「我們是如何變成主體的」。它提供了一個有用的框架，讓我們了解觀看者對影像所投注的驚人力量，以及我們何以會如此輕易就將影像解讀成一種理想。

根據包德瑞的說法，我們之所以對電影如此著迷，理由之一就是來自黑暗的戲院以及注視如同鏡子一樣的銀幕，因為這會讓觀看者退回到如孩童般的狀態。當觀看者對銀幕世界中的有力位置產生認同時，他或她是在經歷一段暫時性的喪失自我，這種經驗相當類似於嬰兒對鏡中影像的理解。觀賞者的自我是建立在他們幻想自己擁有銀幕中的某個身體之上。有一點必須強調，包德瑞認為觀看者亟欲認同的並不是銀幕上的某個特殊身體影像，而是電影的機制。認為觀看者乃處於退化模式是精神分析理論的一種看法，但這點飽受批評，因為它所定義的觀賞者是一個停留在嬰兒階段的觀賞者，而這與我們在第二章所討論的參與型的觀看者實踐，顯然有極大差異。

到了1970年代末期和1980年代，許多女性電影理論家特別關注電影影像對奉行這些理論的觀看者所產生的力量，並對這類理論提出強烈批評，以便強調影片觀看者並不是單一、無區別性的主體，而是已經濡化成男性或女性。因此，我們不能談論一種普遍性的單一觀賞者，因為觀看環境會受到心理結構的影響，而心理結構又與我們的性別主體形構有關。這種對於欲望和影像問題的介入，讓我們把焦點轉移到**凝視**（gaze）上頭。

凝視

稍早我們提過，拉岡認為觀看實踐是主體形構的重要過程。「凝

視」（法文為 le regard）是他用來描述觀看關係的詞彙之一。以一般用法而言，凝視是指觀看或瞪視，通常帶有急迫或渴求的成分。不過在多數精神分析學派的電影評論中，凝視不再是觀看行為本身，而是某特定社會環境下的典型觀看關係。凝視這個概念多半用在藝術史和電影研究上，但各有不同的強調重點。

在整個藝術史上，以及當代的電影界和廣告界，他們所強調的女性影像往往是以性象徵和母親的形象出現。1975 年，電影製作人兼劇作家蘿拉·莫薇（Laura Mulvey）發表了一篇突破性的論文——〈視覺愉悅和敘事電影〉（Visual Pleasure and Narrative Cinema），內容是關於傳統好萊塢電影中的女性影像。她在這篇論文中使用精神分析學指出，好萊塢是根據父權無意識來建構通俗性敘事電影的慣例，影片中所再現的女性都只是「男性凝視」的對象。換句話說，莫薇質疑好萊塢電影是以滿足男性視覺愉悅為出發點來提供影像，她從中解讀出幾種精神分析學的範式，包括**窺視癖**（scopophilia）和**偷窺癖**（voyeurism）。凝視這個概念基本上談的是愉悅和影像的關係。在精神分析學上，窺視癖一詞指的是觀看的愉悅，**暴露癖**（exhibitionism）則是因被看而感到愉悅。兩個詞彙都指出，即便觀看位置互換也能帶來愉悅。至於偷窺癖，則是指在不被看見的情況下因觀看而愉悅，它帶有比較負面的內涵意義，所指稱的就算不是性虐待的位置，也是一個強而有力的位置。把攝影機當成一種助長「偷窺癖」的機器，這種看法也常被拿來討論，例如，電影觀看者便可以被看成是偷窺癖者——他們坐在漆黑的房間內，在不會被看到的情況下觀賞影片。在莫薇的理論中，攝影機是偷窺癖和性虐待的一種工具，使得被偷窺的對象喪失力量。她和其他亦作如是想的理論學者，檢視了幾部傳統的好萊塢電影來說明這種男性凝視的權力。

艾弗列·希區考克（Alfred Hitchcock）的《後窗》（*Rear Window*, 1954），是最常用來說明性別觀看的一個範例。影片中的男主角傑佛

瑞（詹姆士・史都華〔James Stewart〕飾演）是位攝影師，他摔斷了腿，只好暫時困在紐約一間公寓的輪椅上。傑佛瑞大半時間都坐在窗前，從那裡他可以清楚看見對街公寓一些人的生活起居，而他相信自己在那裡目睹了一椿謀殺案。電影理論學者（包括莫薇在內）一直把《後窗》這部電影解讀成觀影行為本身的一種隱喻，而傑佛瑞替代了電影觀眾的位置。傑佛瑞就像電影觀眾一樣被局限在一個固定的位置，他的凝視非常類似偷窺癖者，因為他可以自由觀看而不會被他凝視的對象看到。就像電影裡的角色一樣，他的鄰居顯然沒有察覺這個觀眾的存在，更不知道他一直在這些人私密的家中觀察他們的一舉一動。窗戶框住他們的行動，如同攝影鏡頭框住影片的敘事動作，兩者都限制並且決定了傑佛瑞可以知悉這些人生活的哪些部分，而他也因

希區考克，《後窗》，1954

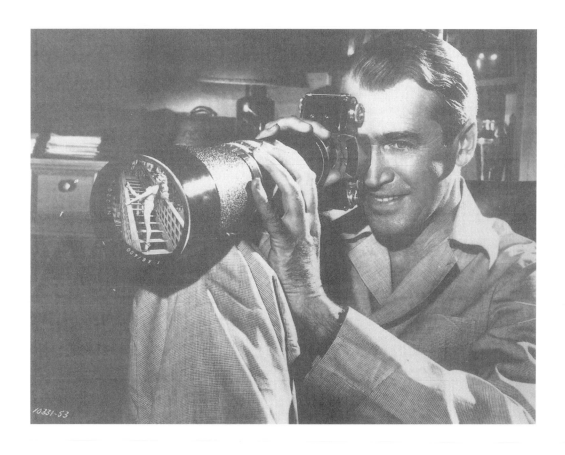

此生出一股欲望，想要看得更多、知道更多。上頁的電影廣告劇照告訴我們，傑佛瑞感興趣的對象之一是一名舞者，他在鏡頭裡捕捉了她的影像。在影片中，當傑佛瑞觀察他的鄰居，以及當他女朋友麗莎（葛麗絲‧凱莉〔Grace Kelly〕）變成他的活動代理人，他的「私人眼睛／私家偵探」（private eye），而他追蹤著她的動向的同時，我們也透過傑佛瑞的觀點在觀看。麗莎偷偷爬上防火梯，在窗框之外、銀幕之下的空間尋找謀殺案的線索，那裡是傑佛瑞和我們這些影片觀看者不能進入的禁區。

《後窗》是說明男性凝視和女性做為視覺愉悅對象的最佳範例。不過，就像麗莎的調查行動所暗示的，男性凝視並不如某些理論學者所說的那麼強大，那麼具有控制力。傑佛瑞從觀看獲得權力，不過他卻被自己無法行動的狀態所閹割，他必須仰賴另一個女人的雙眼和雙腳來獲得資訊。電影觀看者和傑佛瑞一樣，也受限於一個固定的座位，受限於這個位置所提供的視野和銀幕嚴格框住的範圍。電影凝視的性別權力關係顯然十分複雜。的確，傑佛瑞不只因為想知道更多而受挫，他也因為觀看而遭到處罰。一旦謀殺犯逮到傑佛瑞的偷看行為，他便陷入困境、無力防守，因為謀殺犯過來找他了。很清楚地，男性觀看行為並無法免除它的限制和後果。

在流行文化中還有其他更極端的例子，有些甚至將攝影機的凝視當做一種名副其實的暴力看待。次文化電影《魔光血影》（*Peeping Tom*, 1960）就明明白白把攝影機當做偷窺癖者在進行男性凝視時所用的武器。導演麥可‧包威爾（Michael Powell）的故事主角擁有一種精巧的攝影裝備，能在鏡子前方拍攝女人時殺害她們，讓她們在被殺的同時目睹自身的恐懼。《魔光血影》試圖闡明凝視可以指向性虐待，而且，縱使這個例子相當極端，也說明了攝影機一直被視為**陽物**（phallic）權力的武器。包威爾的電影可算是極度戲劇化的視覺權力另類幻想片，攝影機被想像成能夠掌控生死的一種具有直接性特徵的

包威爾，《魔光血
影》，1960

權力。

　　分析電影裡的凝視必須考慮到坐在漆黑戲院裡的觀眾、影片的敘
述與動作如何影響觀看者對電影機制的認同，靜態畫像中的凝視概念
則集中於個別畫像所暗示的不同觀看方式。在藝術史上，繪畫都是為
男性觀看者創作的，這和藝術的商業行為以及男女的社會角色和性別
刻板印象有極大的關係。直到最近，大多數的藝術收藏家都是男人，
而藝術的主要觀眾也是男人。既然繪畫的擁有者被理解為男性，那麼
它的觀賞者同樣也被界定成男性。例如，在典型的女性裸體繪畫中，
女人所擺出來的姿勢是為了展示給觀看者看的，而影像的符碼暗示這
個觀看者是男性。於是，在這裡，女性透過她的形體與誘惑力，被理

解成觀看者凝視的對象。將女性裸體界定為男性藝術家的投射和財產，在藝術這個領域裡已經有很長的歷史了。在這些繪畫中，男人凝視女人有如她們是自己的財產。女人是男性凝視的對象，而她們的回視在影像中並不具任何權力。

雖然今日的影像脈絡複雜許多，不過這種將女性描繪成凝視對象而將男人視為觀看者的影像傳統，一直持續到現在。這種傳統慣例具有相當多的文化和社會暗示。在主宰整個西方繪畫史的古典傳統影像中，男人被描述成行動者而女人則是被看的對象。伯格寫道，在影像的歷史中：「男人行動，女人展示。」[2] 伯格注意到，傳統裸體畫幾乎都是為男性觀看者所呈現的裸女影像。的確，這些繪畫裡面的女人多半是背對畫中的男人而面向觀賞者。這種觀看女人的方式是以她們的外表來定義她們，端視她們看起來是否令人愉悅而定，而這一點也在當今影像文化中佔有極重的分量。在繪畫史上，男性凝視的意含通常是以相當直接的方式表現出來，也就是女人的身體朝向（假設為男性的）觀看者，而她的頭卻轉而凝視一面鏡子。廣告業者也常沿用這種影像慣例。

凝視概念的主要元素之一，是觀看者在經歷影像觀看時所發生的一種分裂現象。這和拉岡提到的異化有關，異化導因於分裂，將影像視為自己也視為某理想性人物所產生的分裂——既是同一個自己又不是同一個自己。我們也可以把透過他人的隱含性凝視來觀看自己的這種現象，理解成同時身為觀察者和被觀察者所產生的分裂。觀看者的分裂自我（split self）和「凝視是無所不在的」這種想法永遠脫不了關係。

改變中的凝視觀念

今天，我們的日常生活被服裝模特兒的影像所圍繞，他們的模樣構成一組嚴格的標準符碼，界定什麼叫做美麗。化妝、整型、節食、

瘦身計畫和形象管理等文化實踐，如雨後春筍般出現，並帶出了一種影像文化，暗示女人以及愈來愈多的男人，他們的外表在某些方面不及格且亟需改善。伯格曾經說過的「男人行動，女人展示」這句話，仍然適用於今日的影像世界。然而，就歐美文化而言，男人和女人的傳統角色正在發生激烈變化，社會逐漸在女人的外貌之外，也以她們的工作能力來定義她們。此外，男人也日漸臣服於各種外貌管理的符碼，而這些一度是女性的專屬領域。儘管男性在二十世紀的廣告影像

中一直扮演行動男的角色，他們的陽剛軀體和積極姿態妨礙他們成為凝視的對象，然而今日的廣告已越來越常用以往專屬於女性的各種姿態來呈現他們。

影像慣例改變了，而理解傳統影像的方法也跟著改變。人們重新思考男性凝視的理論觀念，尤其是因為它並非以女性觀看者的愉悅為出發點（除非是把他們視為性受虐對象或是「像男人」般觀看），或不把男體當做凝視的對象。莫薇的論文開啟了一段長時期關於觀影模式的書寫研究。莫薇本人在1981年的一篇論文中，對她有關視覺愉悅的想法提出修正。在此同時，女性主義的評論者也繼續挖掘佛洛伊德和拉岡所提出的性別差異理論。[3]

瑪麗・安・竇安（Mary Ann Doane）使用精神分析學，將專為女性觀看者製作之影片的女性觀賞者加以理論化，諸如1940年代的女性電影（也稱為「催淚片」，weepies）。一些理論家則做出回應，認為性別觀看關係並非固定不變的；觀看者在他們與影片的觀賞關係中，也很可能會製造幻想去佔據「錯誤」的性別位置。例如，女人也可能會認同男性的掌控位置或行使偷窺癖的傾向，同樣帶著愉悅和欲望的心理觀看男性。右頁上方的照片是電影《紳士愛美人》（*Gentlemen Prefer Blondes*, 1953）的劇照，演員珍・羅素（Jane Russell）同時成為攝影機和（美國奧林匹克代表隊）男性運動選手凝視的對象。不過，電影中的男人也被展示著並承受觀看者的凝視。在觀看這個影像時，你的確可以提出一系列跨越性別和性特質界線的觀看愉悅和分析。有許多當代電影正是要揚棄觀看影片的慣例，並呈現具有行動力的女性凝視。例如，1991年的電影《末路狂花》（*Thelma & Louise*）便捨棄了傳統的凝視公式，進而展現出觀看權力關係的複雜性。影片一開始，便出現兩個女人在為自己拍照。在此，女人控制了照相機，顛覆了女人是凝視對象而非主體的優勢觀看。

不過另一批學者則表示，我們必須把觀賞的社會和歷史情境考慮

霍華・霍克斯，
《紳士愛美人》，
1953

雷利・史考特，
《末路狂花》，
1991

進去。在1980年代末到1990年代這段期間，電影史家提出下列問題：觀賞模式如何指向特定的歷史、文化脈絡和觀眾，以及電影凝視如何和其他大眾文化中的凝視行為互有交集。[4] 一些電影學者轉向社會科學，強調我們必須承認觀賞者是活生生的真人，而且必須好好研究觀眾對電影文本的真實回應。[5] 有些作者則一頭栽進某特定觀眾群的觀看愉悅和回應，黑人女性觀看者便是其中一例，並認為我們不能假定只有二元性別才是決定凝視行為的因素。[6] 1980年代末到1990年代初出現了這樣的提議：我們不能假定男性觀賞者的位置只屬於男人；男人不是唯一能夠佔據影片提供給「男性凝視」位置的人。[7] 觀看者也可以用不同方式來使用電影，拒絕該文本所提供的優勢觀看位置，例如黑人觀看者會抗拒去認同許多影片提供給黑人的角色。[8] 這個時期同時也迸發了挪用男性凝視來追求逾越的（transgressive）女性觀看或追求女同志的愉悅等概念。[9] 茱迪斯‧梅恩（Judith Mayne）強調女性導演的角色，認為她們比主導好萊塢製片廠時代的男性導演更能提供不同的觀點。克莉斯汀‧何倫德（Christine Holmlund）和派翠西亞‧懷德（Patricia White）便採取這種以導演為焦點的做法，進一步改變了凝視的概念。她們認為，我們可以在女同志執導的影片裡找到對主流影片的凝視批判，這些女同志導演挪用女性影像並在影片中進行「再縫合」，做為對女性和性特質再現的分析。

西班牙錄像藝術家賽西里亞‧巴里加（Cecilia Barriga）在1991年完成的《兩位女王相遇》（*Meeting of Two Queens*），堪稱是這類型影片的經典之作。巴里加將葛麗泰‧嘉寶和瑪蓮‧黛德麗（Marlene Dietrich）主演的影片重新剪接，這兩位明星是幾十年來許多女性主義者在分析女性影像和男性凝視時的最佳範本。導演選用這兩位明星各自飾演女皇的片段（嘉寶在1933年主演的《瑞典女王》〔*Queen Christina*〕，導演為盧賓‧馬莫連〔Rouben Mamoulian〕，以及黛德麗在1934年主演的《紅色女王》〔*The Scarlet Empress*〕，導演為約瑟夫‧

馮・史登堡〔Josef von Sternberg〕），拿掉影片中的聲音，以便建構新的故事情節，在新故事裡，這兩位明星搖身變成彼此的女同志欲望對象。一些女性主義電影理論家又將巴里加的錄像作品向前推進一步，提出觀看者如何以不符合影片優勢解讀的方式，透過他們從銀幕影像中建構出來的幻想，來體現女同志的欲望。如同懷德指出的，這部片子邀請觀看者將影像編織成有違於原始影片解讀的幻想敘述。

拿媒體文本來批判和分析凝視概念，這種想法在另一支錄像作品中往前推進了一步，那就是伊坦・因揚（Etang Inyang）的《超級媽媽巴達斯》（*Badass Supermama*, 1996）。這部作品將1970年代黑人剝削電影（blaxploitation）的兩部經典，亦即《希巴寶貝》（*Sheba, Baby*，威廉・格德勒〔William Girdler〕，1975）和《騷狐狸》（*Foxy Brown*，傑克・西爾〔Jack Hill〕，1974），推進「賽璐珞手術房」改造了一番，兩部影片都是由潘・葛蕾兒（Pam Grier）主演，這位演員在1990年代因為演出昆丁・塔倫提諾（Quentin Tarantino）的《黑色終結令》（*Jackie Brown*, 1997）而再度竄紅。根據電影學者凱莉・韓金（Kelly Hankin）的分析，因揚的這部作品為女同志和黑人觀賞者行為提供了新的理論視野。因揚重新剪接這兩部1970年代的賣座電影，加入親自配音的旁白，並把自己的影像疊加上去。她認為透過旁白和影像，能夠親自參與圍繞著潘・葛雷兒飾演的角色和《騷狐狸》片中女同志酒吧打轉的幻想和欲望。如同韓金所解釋的，這部影片透過對黑人剝削電影的政治批判分析，帶領我們涉入與種族有關的性特質議題，同時也透過黑人女同志的解讀位置將這些影片接連起來。這種抗拒式解讀不只出現在評論或旁白上，也透過影像本身傳遞出來。

在莫薇發表論文並引發相關辯論的同時，女性主義也特別針對女性的情欲描述和色情電影提出批判。1983年，紐約的柏納德學院（Barnard College）舉辦了一場有關色情電影的研討會，此舉成為色情電影論戰的分水嶺。研討會裡的女性分成兩個陣營：以「婦女反色

情電影」（Woman Against Pornography, WAP）組織為代表的女性主義者，她們想要禁止那些在她們看來帶有貶低女人再現之嫌的影片，另一群女性主義者則辯稱此舉只會壓抑情欲再現，包括那些抗拒式和另類的性特質再現（例如正面的女同志影像和施虐受虐狂影像）。後面這派認為，壓抑或檢查任何情欲影像的行為，最後總會危害到那些透過視覺和文本媒體提出另類情欲認同的影像，這派的論述也屬於女性主義的範疇。最初，這些論辯很少和精神分析學理論牽扯在一起。不過在1989年，電影學者琳達‧威廉斯（Linda Williams）出版了一本名為《硬核》（*Hard Core*）的開創性作品，在書中，她以精神分析學的模式剖析色情電影，藉此檢驗各種欲望和**主體位置**（subject position）。她的作品為女性主義電影學者開啟了一條道路，投入更寬廣的女性主義色情電影政治學，並以更細緻的理論，將色情電影的功能與壓抑「負面」影像所可能導致的危險看法接連起來。

　　這些學術觀點上的改變，以及哪種影像才是知識探索的重要對象等議題，一直都和反映性別、美學新觀念的影像製作傾向同步並行。

當代視覺文化涵蓋的不只是高度複雜的影像和觀賞者，也包含凝視在內。在當代影像中，不論是藝術、新聞、廣告、電視或是影片影像，都存在五花八門的凝視和隱含性觀眾。其中一些可能是偷窺癖、性虐待狂或具有攻擊性的，其他一些則是甜美的或熱情的。還有一些凝視可視為警察式的、規訓式的或調查式的。某些影像，例如左頁這個廣告，能同時將男人和女人納為凝視對象。不過，我們也可以看到偏離佔有性凝視的影像，以及尊敬、非物化的凝視。也就是說，凝視的概念已經被重新思考過了，我們不妨這麼想，凝視的種類很多，各自都有不同的權力關係，而且不能單就男性或女性這個角度來思考凝視。

　　觀賞者去看以及被看的欲望緊追著權力關係跑。傳統上總認為，觀賞者比凝視的對象（或被看的人）要來得有權力，然而當代的影像景觀卻告訴我們事實不總是如此。例如，在當代廣告中，權力強大的凝視或去權（disempowering）的凝視，常常成為開玩笑或反凝視的素材。有一則被拿來討論的健怡可口可樂廣告，敘述一群粉領族會在每天上午十一點三十分的時候聚在一起，滿懷渴望地凝視著一名肌肉結實的工人，他正一邊休息一邊喝著健怡可口可樂。這則廣告幽默地反轉了男性勞工向街上女人送秋波的刻板印象，激起大眾熱烈討論：當女人帶著欲求的眼光觀看男人時，究竟意味著什麼。

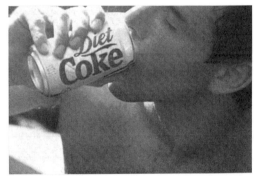

Sometimes you have to get out and push a Range Rover.

THE PERFECT MACHINE FOR THE PERFECT MACHINE.

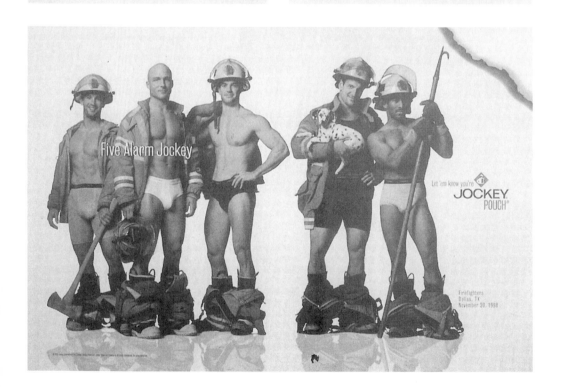

Five Alarm Jockey

Let 'em know you're
JOCKEY
POUCH®

Firefighters
Dallas, TX
November 20, 1998

假使主體拒絕承認，影像中潛在的物化凝視就有偏離的可能。例如，在健怡可口可樂廣告的例子當中，如果男人拒絕承認女性存在的話，女性的凝視權力就會受到阻撓。在影像中將男性化為欲望對象的傳統做法，常常牽涉到一些抗拒將凝視權力加在他們身上的特殊符碼。例如，男人傳統上一直被描繪成行動者（例如左頁的路華汽車廣告），這點讓企圖將他們物化的打算失效，因為他們在影框中仍是一副飽含權力的模樣。一具肌肉超級發達的身體，即便是不動的，也有行動暗示的效果，並因此為主體增添更多權力。此外，男人被展示的方式通常不是直接面對凝視，就是轉離凝視。左頁下方那則Jockey內衣廣告就使用了角色對調的策略，讓五位男性消防員穿著Jockey牌內褲擺姿勢。然而，這些男人的挑釁站姿和瞪視攝影機的方式，仍然包含了許多傳統男性的影像符碼。不過因為他們只穿著內褲站在那裡，所以這些充滿權威性的姿態也製造了一種滑稽的張力。

在許多當代廣告透過傳統性別符碼繼續販賣產品的當兒，也就是讓女人為佔有性的男性凝視擺出誘惑、撩人的姿勢時（就像下面這則Guess?的廣告），也有一些廣告開始玩弄這些傳統，像是用角色對調

的把戲，展現將男人當成觀看對象的愉悅，以及行動中女人的權力。在左頁上方這則古龍水的廣告中，男人擺出原先屬於女性特有的經典姿勢。他將身體轉向攝影機側躺著，讓我們可以把他當成一件美麗的物品看待。那麼，他被攝影機的凝視物化了嗎？這個影像涉及的是哪一種凝視呢？我們能說它是一種女性凝視，是男人被女人觀看的一種凝視嗎？還是這個男性形體依然保留了凝視前的權力，因為我們早已熟悉這個影像的慣例？我們當然也可以說，這則廣告賣的是敏感的新男性形象，一個在成為欲望凝視對象時，仍對自己所具有的男性魅力信心滿滿的新男人。

在此同時，也出現了企圖顛覆男性凝視傳統，專為女性消費者設計的廣告。這則廣告用抽象剪影來代替女性形體，令人聯想起現代藝術家亨利・馬諦斯（Henri Matisse）的作品。這種抽象畫面讓物化女性的傳統凝視無法遂行，反而把焦點從人體轉移到衣著和姿勢之上。而在下面這則銳跑（Reebok）廣告裡，我們看見一個行動中的女人，她在自己的公寓裡做運動，無視於我們的凝視，一切都決定在她的身

體動作中。這則廣告要它的目標觀眾（運動且穿運動鞋的女人）認同自我賦權的特定符碼（運動、控制自己的身體、有決心），並利用文本來支持這個論調（「我認為，早上六點是快樂時光……我認為，一個男人若想要某種柔軟、可以抱在懷裡的東西，就該去買隻泰迪熊。」）。當然，在這個影像裡，凝視還是有可能運作，我們在觀看這個女人的同時也受邀去評定她的外貌，不是嗎？此外，這則廣告強調我們必須控制自己的身體，並透過塑造身體（在這裡是以運動代替化妝品來塑造身體）來決定一個人的生活，而這點仍然和傳統上認為女人的價值乃由身體決定的看法並無二致。不過，在此同時，這個女人充滿活力的站姿和挑釁的字句，都是在抗拒傳統的凝視權力。

這些解讀凝視的不同方式，其實都和當代的認同理論與主體性理論有關。女性主義的女性觀賞者理論，為其他許多認同類別開啟了方向，開始探討它們與影像之間的關係。就像我們曾經指出的，從1980年代末到1990年代這段期間，我們看到各式各樣有關黑人觀賞者和女同志觀賞者的作品不斷推出。這類作品對早期的電影理論造成嚴重挑戰，因為它開始質疑精神分析學是否有用。在佛洛伊德和拉岡的理論中，男性和女性二元範疇是形成主體的核心元素。然而有關黑人觀賞者的批判性書寫指出，這個模式並未將種族經驗和認同形構的具體特性考慮進去，而研究男女同性戀觀賞者的作品也強調，佛洛伊德和拉岡的主體形構理論並不適用於男同志、女同志和變性者的認同。

自從女性主義的女性觀賞者理論提出之後，將主體視為理想性存在而非歷史性或社會性特定存在的看法，便遭受到極嚴苛的檢驗。新舊理論之間的一項重大歧義在於：是要建構理想性觀賞者，還是承認多元性的主體位置和社會脈絡。至於退化狀態的電影觀看者概念，也就是會壓抑自身身分而去認同銀幕的那種觀看者概念，也被各式各樣有關凝視和觀看多重性的模式所取代，這些模式能夠協調觀看者和凝視對象之間的權力關係。

論述、凝視和他者

凝視概念並不只局限於主體性和觀賞者這兩方面而已。也有學者思考所謂的「機制凝視」（institutional gaze），機制凝視有能力建立權力關係以及影響機制內的個體。法國哲學家傅柯的作品有助於釐清機制凝視以及影像和權力之間的關係。傅柯曾討論調查凝視（inspecting gaze）和正常化凝視（normalizing gaze），認為這兩者都是透過權力框架在社會和機制脈絡中運作。

我們必須注意，影像並不只是人與人之間權力關係的因素，像是觀看者和被凝視者之間的關係，影像同時也是機制權力運作的元素。影像不僅可以施行權力，也能夠成為權力的工具。在此，傅柯的**論述**（discourse）概念可以幫助我們理解，在一個社會當中，這類權力系統如何定義事物被了解或被訴說（也隱含如何再現成影像）的方式。「論述」一詞通常用來描述寫作或演說的段落，指稱談論某件事的這個行為。傅柯則以更為特定的方式來使用這個詞彙。他關注的是，在不同的歷史時期中，用來生產有意義的陳述以及管制哪些東西可以被講述的規則和實踐。他所謂的論述，指的是一群陳述，這些陳述在特定歷史時期提供了談論某一特定題目（以及再現某一特定題目之相關知識）的工具。因此，對傅柯來說，論述是一種知識體，既能定義也能限制關於某件事物應該談論哪些內容。以傅柯的話來說，你可以談論法律、醫學、犯罪、性特質和科技等論述，換句話說，就是那些界定特定知識形態的廣大社會領域，那些從某一時期和某一社會脈絡轉變成另一時期和另一社會脈絡的廣大社會領域。

傅柯在他的一篇文章中探究了瘋狂（madness）的觀念，以及精神失常（insanity）這個概念的現代機制化。精神疾病於十九世紀成為一門科學，瘋狂因此在醫學上有了定義，而精神收容所也跟著成立。相較之下，在文藝復興時期，人們並不認為瘋狂是一種疾病，瘋子也

不需要被隔離於社會之外，而是讓他們融入小村莊中。當時人認為他們是受到「愚行」的影響，一種良性的思維，有時也把他們看成是智者或真情流露，像是白癡學者（idiot savant）。

隨著**現代性**（modernity）在十八世紀和十九世紀出現，人們逐漸移居到都會區，現代化的政治國家相繼崛起，瘋狂也跟著被醫療化和病理學化，被視為必須從社會移除的污染因子。根據傅柯的說法，有關瘋狂的論述是藉由各種醫學、法律和教育等論述來界定，內容包括：關於瘋狂的陳述，我們可依此得到與瘋狂相關的某種知識；對於精神失常我們可以談論什麼、思考什麼的管制規則；象徵瘋狂論述的一些主體──妄想型精神分裂症患者、犯罪型精神失常患者、精神病患者、治療師、醫生等；瘋狂的相關知識如何具備權威性，以及如何被製造成某種真理；機制內部處置這些主體的相關實踐，例如對於精神失常的醫療等；以及探究在稍後的歷史時點為何會出現另一個不同的論述，新論述如何取代現存的論述，接著生產出新的瘋狂觀念，以及有關瘋狂的新真理。這點可以從下面這個事實看出：瘋狂論述的某些觀念在它們還沒出現在論述中（妄想型精神分裂症的觀念是在二十世紀中期形成的，而犯罪型精神失常最早出現在十九世紀末，但這個觀念目前受到高度質疑）前，並不真的存在（所以不能被講述或再現出來）。所以，在這個例子裡，心理疾病並不是在不同歷史時期和不同文化中都保持一致的一種客觀事實。它只有在特定論述裡才成為有意義和可理解的建構。傅柯的理論很基本的一點就是：論述生產某種主體和知識，而我們或多或少佔有多層論述下界定的主體位置。

從十九世紀以來，攝影一直都是論述運作的一個重要因素。當照相術在十九世紀初發明的同時，也正是現代政治國家崛起之際。攝影於是成為科學專業和國家官僚機構管制社會行為不可或缺的一部分。在法律上，攝影用來標明證據和犯行，在醫學上用來記錄病理並界定「正常」與「不正常」之間的視覺差異，而在諸如社會學和人類學等

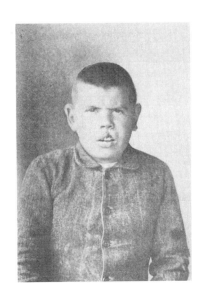

龍布羅索—費瑞羅，《一個兔唇男孩》Figure 14，取自 *Criminal Man: According to the Classification of Cesare Lombroso*，1911

社會科學中，則用來創造研究者（人類學家）和研究對象（在許多例子中被定義為「土著」）的主體位置。而攝影影像的多樣化用途，也發展出各式各樣以**監視**（surveillance）、管制和分類為目的的影像製作活動。攝影於是經常被用來確立差異性，並透過這個過程界定出所謂非標準主體或非主要主體的**他者**（the other）。

照片於是成為辨識差異性的分類工具，例如，某特定時期論述中的正常和不正常之分。在十九世紀的法國，阿逢斯・貝提庸（Alphonse Bertillon）發明了一個鑑識罪犯身分的人體測量法。貝提庸使用嫌犯的側面和正面照片來記錄罪犯的特徵，發明了最早的現代嫌犯大頭照。[10] 上面這張兔唇男孩的影像攝於1911年，是義大利人凱撒・龍布羅索（Cesare Lombroso）在一份犯罪人類學計畫中所使用的照片。和貝提庸一樣，龍布羅索相信犯罪行為是與生俱來的，並認為唇顎裂患者就具有犯罪傾向。龍布羅索利用照片將他覺得有犯罪傾向的生理特徵建立起來。在第八章，我們會更深入討論照片在醫學上的用途，以及在十九世紀試圖為種族分門別類的科學實踐。就像傅柯指出的，諸如監獄、醫院這類社會機制都有著類似的實踐。長久以來，它們都有

類似樣貌的罪犯和病患影像系統。

權力／知識和全景敞視主義

接著我們就可以開始來探討，「影像是權力系統和知識概念不可或缺的一部分」這個複雜的問題。在思考影像和權力的關係時，傅柯所提出的三個主要觀念相當有用，它們分別為：**權力／知識**（power/knowledge）、**生命權力**（biopower）和**全景敞視主義**（panopticism）。傅柯曾撰文討論，現代社會如何在權力／知識的基本關係上被建構。在君主和極權體制中，政治體系的運作是透過對違反法律者施以展示性的公開處罰，例如斬首示眾等，但是在現代社會裡，權力關係的結構目標，是要生產出能積極參與自我管制行為的公民。因此，在現代國家中，權力運作是比較不可見的。也就是說，公民他們會主動遵守法律，順應社會規範，並且服膺優勢社會價值觀。傅柯指出，現代社會的運作不是透過強制而是透過合作。他認為現代權力不是某種陰謀或是獨裁，而是能夠讓身體正常化，以便維持主控和服從之間的關係。傅柯認為，權力關係確立了一個社會對於知識的判定標準，而知識體系又反過來產生權力關係。

例如，在我們的社會中有很多方法可讓某些「知識」透過新聞媒體、醫藥和教育等社會機制而取得正當有效的地位，至於其他知識則受到質疑。這意味著，新聞記者說的話勝於目擊證人，醫生勝於病人，人類學家勝於他們研究的對象，警察勝於嫌犯，而老師勝於學生。我們當然可以說在專業性的考量上，上述第一類人物比後者值得信賴，不過傅柯的作品卻告訴我們，所謂的專業（以及誰具有專業能力）其實是權力關係的一個基本面向。用傅柯的話來說，我們可以看出教室的結構本身如何在老師與學生之間確立一種特殊的權力動態，將學生內化在老師的監督之下，讓紀律得以以順從和自我管制的方式

發揮作用。

對傅柯來說，現代權力並非那麼無效、那麼受到壓抑，它反而是一股生產的力量——它生產知識，它還生產特別種類的公民和主體。在現代國家中，許多權力關係都是間接迂迴地作用在身體之上，這就是傅柯所謂的「生命權力」。他寫道：「身體也直接涉入了政治領域；權力關係緊緊捉住了身體；權力關係投資它，標示它，訓練它，折磨它，迫使它執行任務、展演儀式、發出標記。」[11] 這意味著現代國家非常重視公民的教養和管制；為了國家的正常運作，它需要願意工作、願意打仗、願意增產報國的公民，而且這些公民必須有強健的身體來從事這些工作。所以國家會透過公共衛生、社會保健、教育、人口統計、戶口調查和生育計畫等措施來積極管理、命令這些身體財產，並將它們分門別類。傅柯認為，這些機制性的活動創造了有關身體的知識。它們迫使身體「發出標記」，表明它和社會規範之間的關係。這具經過訓練、運動和管制的身體，也被攝影所捕捉。很重要的一點是，在十九世紀相繼湧現的社會機構紛紛拿公共衛生、剛萌芽的心理保健領域，以及改變對「正常」和「反常」的定義等事項來管制公民身體的同時，攝影也跟著蓬勃發展了起來。

攝影影像一直是現代國家用來生產傅柯所謂**馴服的身體**（docile bodies）的工具，馴服的身體指的是透過合作以及一種融入與順服的渴望而服膺社會意識形態的公民。這種情形發生在許多媒體影像當中，為我們製造了極為近似的完美容貌、完美身體和完美姿態的影像。由於我們這些廣告影像觀看者通常並不會認為這些影像是意識形態文本，因此它們有能力影響我們的自我形象。也就是說，它們所呈現的美麗和美學標準，亦即把盎格魯白種人的長相當成期望容貌以及把苗條當成基本體型的標準，可能會成為觀看者投射在自己身上的正常化凝視的一部分。

傅柯理論的重點是，這些制度是在沒有任何懲罰威脅的情況下，

全景敞視感化院

鼓勵我們自我管制。我們將監看我們的管控凝視內化，而這種想像的凝視則促使我們遵守規矩、順從行事。傅柯理論中最關鍵的一點，就是重新思考全景敞視主義這個概念。全景敞視是一種建築模式，原本是為監獄設計的，如今可被視為權力運作的一種隱喻。在這種全景敞視的模式裡，位在中央的警衛高塔小心注視著環狀排列的牢房，每間牢房的活動都在高塔的全面觀看之中。在這個模式裡，建築物的設計本身便產生了管制的行為，因為不管是不是真有警衛坐鎮在高塔內（囚犯無法看見），囚犯都會感覺到凝視他們的眼光，進而管制自己的行為。由此可知，權力在看不見以及無法證實的情況下（當囚犯無法證明塔中的警衛是否正在看管他們時）最為有效。全景敞視的觀點向我們指出，積極的監視並不是影響行為舉止的主因，更重要的是監視結構，不管這結構積極與否，它都能夠製造出順服的行為。它就像是一道強而有力的隱喻，說明權力的環繞會生產出某種特別的行為。

各式各樣的攝影機監視已成為我們生活經驗的一部分，它們會出現在商店、電梯、停車場等地方。毫無疑問的，在這些地方，攝影機是侵入並監督我們行為的一種形式。然而，如果我們運用傅柯的全景敞視觀念，我們就會承認，攝影機通常只是我們想像中的調查凝視的一個可見表徵，它在不在那裡，以及我們是否看得見都無關緊要。換句話說，攝影機並不需要啟動甚至不需在場，調查凝視就能夠存在，只要它有存在的可能性就能夠產生效果。與此同時，在刑事司法體系、法律體系和日常官僚體系中，處處瀰漫著憑照片認人的概念。我們早已習慣使用有照片的識別證去辦理與貨幣有關的所有事務。在這幅影像中，擅長拍攝大蕭條時代人物與社區的美國攝影家華克・艾凡斯（Walker Evans），直接展示出一間證照攝影工作室的景象，在那裡，消費者只消花上五分錢就能拍好證件用以及其他公家用的照片。艾凡斯的影像告訴我們，照片已經深深融入了我們的機制生活當中。而就和所有的攝影影像一樣，這些照片也早就與權力問題糾纏不清了。

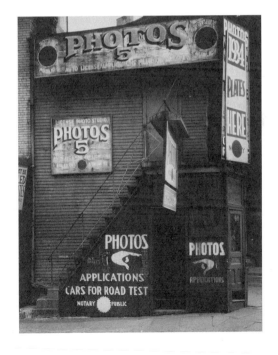

艾凡斯，《證照攝影工作室，紐約》，1934

凝視和異國情調

攝影凝視有助於權力關係的建立。拿攝影機的人看著某人、某事、某地方或某物體。就觀看行為來說，我們往往認為看的人所擁有的權力要比被看的對象來得大。在傳統的機制攝影中，包括罪犯、精神病患和不同族裔的人群等，他們被拍了下來並且加以分類，這可能和視覺人類學與旅遊攝影有關，同時也和描繪所謂異國人士的繪畫傳統脫不了關係。所有這些都在不同程度上再現了優勢、征服、差異性和他者性的符碼。

十九世紀末，法國畫家保羅・高更（Paul Gauguin）花了很多時間描繪大溪地和其他法屬殖民地的風土人情。在觀看這些作品時，你可以說自己看到的是藝術家大膽的用色和美學風格。沒錯，這些畫如今已成為現代藝術的經典之作，也在世界各地的美術館展出。然而，這些繪畫也生產了有關種族、性別和殖民主義論述的意義。高更畫裡的女人呈現了「他者」的符碼，尤其是代表尚未被現代文明污染的世界、代表了某種天堂的異國他者。在這些畫作中，女人的種族被標

示了出來。事實上，當高更抵達大溪地時，法國殖民主義的影響力早已嚴重改變了這座島嶼，所以高更對該地的描繪是高度理想化的。然而，我們可以把它擺進一個更大的傳統裡，那就是白種男人旅行到某個「遙遠」的地方（在這個例子中就是遠離歐洲），期望著他們會因為邂逅女性土著而「找到」自己。這些影像不啻是在文明／自然、白人／他者、男性／女性的**二元對立**（binary oppositions）框架中運作著，將女人描繪成異國情調的、差異的、有別於畫家和觀看者的他者。

　　人類學家、旅遊雜誌或諸如《國家地理雜誌》等專門報導非西方世界的刊物，這些照相機所進行的凝視，同樣也讓所謂正常和異國的分類得以確立。打從攝影發明以來，它一直被用來記錄異國文化，並在人類學家和他們的對象之間提供視覺上的差異符碼。這張1935年攝於巴布亞紐幾內亞的照片，便假設它的觀看者是白種人，並在人類學家與土著他者的關係中，確立了人類學家居於優勢白種人那一邊。即便是他們的姿勢，照片中兩位男人手臂並疊，置於矮小的島人上方，也散發出一種權力關係。這幅照片依循慣例建構了白色／深色、歐洲

摩恩爵士（右）和同事一同「測量」巴布亞紐幾內亞的兩名艾歐姆女人

人／土著、文明／原始的二元對立關係。土著身穿慶典服裝這類商業影像，是整個十九世紀的產物，這類影像顯然在不同的脈絡下會有不同的意義。以下頁這張圖為例，它在這名男孩的家庭或部落中所代表的意義，肯定和出現在西方遊客相簿裡的意義完全不同。這些照片中的主體並不以個人命名，他們被視為某個民族類別，被確立為他者。他們無法在這個脈絡中為自己發聲，也對自己被再現的方式不具任何控制權。

因此，攝影是確立差異性的重要工具。而在再現系統中，意義是透過差異性來確立。在整個再現史和語言史上，諸如男人／女人、男子氣概／女性特質、文化／自然，或白／黑等二元對立，一直是人們用來組織意義的工具。我們之所以認為自己知道文化是什麼，是因為我們認得出它相反的那一方（自然），所以差異對意義來說是必要的。然而，二元對立是以簡化的方式在觀看差異的複雜性，就像哲學家賈克・德希達（Jacques Derrida）質疑的那樣，所有的二元對立都

被稱為「馬奈亞」（部落中的雄鹿）的年輕男人，巴布亞紐幾內亞

將權力、優越感和價值這類觀念一併編碼進去。因此,正常這個類屬總是相對於某種不正常或偏離常軌的類屬,也就是他者。二元對立將第一類設定為**無標記的**(unmarked)或「正常」,第二類則是**有標記的**(marked)或他者。女性特質是有標記的類別,且一般被認為是非男子氣概的(無標記的最明顯例子,就是以男人〔men〕來代表所有人類),不過在現實裡,這些區別往往都很模糊,人們也可能同時具備這兩種特質。在西方再現系統中,「白」是屬於主要類別,「黑」(或棕)則是有別於這個類別——是「白」的反面。因此,若想了解種族主義和性別主義是怎樣運作,以及了解差異性如何不等同於支配性和優越性,那麼除了關注社會和文化意義之外,也必須把語言學的意義考慮進去。

我們可以把攝影和其他再現形式視為製造**東方主義**(Orientalism)的主要元素,或西方文化將異國情調和野蠻主義賦加在東方和中東諸文化之上,並藉此將那些文化確立為「他者」的手段。文化理論家愛德華‧薩伊德(Edward Said)這麼寫道,東方主義是關於「東方在西方歐洲經驗中所具有的特殊地位。東方不只是與歐洲毗連的一片土地;它也是歐洲最大、最富足以及最古老的殖民地,是它文明和語言的來源,是它文化競爭的對手,也是最根深柢固、最縈繞不去的他者影像之一。」[12] 薩伊德認為,東方這個觀念也反過來定義了歐洲和西方。因此,東方主義是用來建立西方和東方之間的二元對立,在這組對立關係中,負面特質是賦加在後者身上。我們不僅可以在政治政策中發現東方主義,也可以在文化再現裡找到它的蹤跡,例如當代的電影流行文化總是將所有阿拉伯男人描述成恐怖分子,將亞洲女人當成性感尤物。

我們也可以在當代廣告中看見攝影確立異國情調以及施行東方主義的能力,廣告常以帶有遙遠、他方符碼的場所影像來表現該產品的異國情調,並藉此將產品販賣出去。在某些廣告裡,例如下頁這則,

它利用秧苗所隱含的地域特色以及起用亞洲裔的模特兒，來為平凡無奇的女裝產品賦予一種異國情調，並藉此將亞洲女人「性感」、「不一樣」的刻板印象加諸在產品上。有時候，廣告裡的異國情調是賦加在地方上面，像是出現在右頁的非洲遠征主題。在這支廣告裡，一股久遠的鄉愁和殖民地氣息瀰漫在影像中，為旅人增添了行走在遙遠、異國領土的魅力。這支廣告激起了觀看者／消費者的渴望，希望能扮演那名行經未知異地的自由旅人。販賣「差異性」是今天行銷策略的一個重要面向，關於這一點，我們會在第七章深入討論。在這些廣告中，消費者被**召喚**（interpellation）成有能力買下一個「原真」異國經驗的白種人。儘管這些廣告還不至於告訴消費者，廣告中所販售的經驗真的會讓該文化作用在消費者身上，不過它們的確以異國情調的**氛圍**（aura）來編碼產品和可販售的經驗。這些廣告承諾給消費者的，

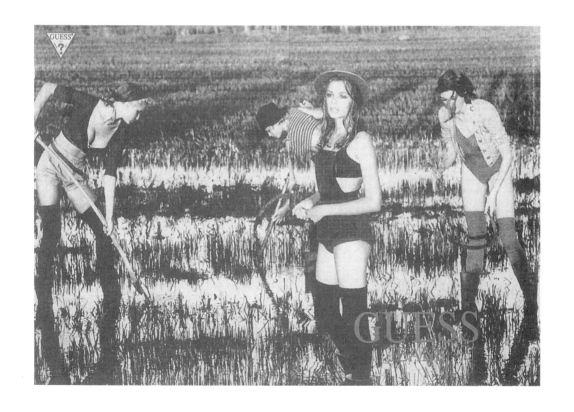

是一種身為旅客的虛擬真實經驗。

影像提供了一個複雜的領域，在其中，權力關係得以施行而觀看行為得以交換。做為影像觀賞者和主體的我們，參與了觀看和被觀看的複雜實踐並受其支配。漸漸地，當代影像中的隱含性凝視和將之理論化的方式都變得高度多樣化。藉由檢視埋藏在這些觀看交換底下的權力關係，我們將更能理解它們如何影響性別、種族、性特質和族裔等文化規範，以及它們對生活可能造成的衝擊。在這一章中，我們檢視了攝影和影片媒體在現代國家的權力和知識系統中暗示著怎樣的特定功用。在第二和第三這兩章裡，我們都把焦點放在觀看者在製造影像意義上所扮演的角色，以及有關觀看主體的理論上。下一章，我們將追溯視覺科技如何影響寫實主義和政治概念。

註釋

1. Judith Mayne, "Paradoxes of Spectatorship," in *Viewing Positions: Ways of Seeing Film*, edited by Linda Williams (New Brunswick, NJ: Rutgers University Press, 1995), 157.

2. John Berger, *Ways of Seeing* (New York and London: Penguin, 1972), 47.

3. Mary Ann Doane, *The Desire to Desire: The Woman's Film of the 1940s* (Bloomington: Indiana University Press, 1987).

4. Miriam Hansen, *Babel and Babylon: Spectatorship in American Silent Film* (Cambridge, Mass. and London: Harvard University Press, 1991).

5. Jackie Stacey, *Star Gazing: Hollywood Cinema and Female Spectatorship* (New York and London: Routledge, 1994); and Jacqueline Bobo, *Black Women as Cultural Readers* (New York: Columbia University Press, 1995).

6. Bobo, *Black Women as Cultural Readers.*

7. David Rodowick, *The Difficulty of Difference: Psychoanalysis, Sexual Difference, and Film Theory* (New York and London: Routledge, 1991).

8. See Manthia Diawara, "Black Spectatorship: Problems of Identification and Resistance," *Screen*, 29 (4) (Autumn 1988), 66–79, and bell hooks, "The Oppositional Gaze," in *Black Looks: Race and Representation* (Boston: South End Press, 1993), 115–32.

9. See Judith Mayne, *Framed: Lesbians, Feminists, and Media Culture* (Minneapolis and London: University of Minnesota Press, 2000); Chris Straayer, *Deviant Eyes, Deviant Bodies: Sexual Re-Orientation in Film and Video* (New York: Columbia University Press, 1996); and Patricia White, *Uninvited: Classical Hollywood Cinema and Lesbian Represent-ability* (Bloomington: Indiana University Press, 1999).

10. Sandra S. Phillips, "Identifying the Criminal," in *Police Pictures: The Photograph as Evidence*, edited by Sandra S. Phillips (San Francisco: San Francisco Museum of Modern Art/Chronicle Books, 1997), 20.

11. Michel Foucault, *Discipline and Punish: The Birth of the Prison*, translated by Alan Sheridan (New York: Vintage, 1979), 25.

12. Edward Said, *Orientalism* (New York: Vintage, 1979), 1.

延伸閱讀

Lucy Arbuthnot and Gail Seneca. "Pre-text and Text in *Gentlemen Prefer Blondes*." In *Issues in Feminist Film Criticism*. Edited by Patricia Erens. Bloomington: Indiana University Press, 1991, 112–25.

Jean-Louis Baudry. "The Apparatus : Metapsychological Approaches to the Impression of Reality in the Cinema." In *Narrative, Apparatus, Ideology: A Film Theory Reader*. Edited by Philip Rosen. New York: Columbia University Press, [1975] 1986, 299–318.

— "Ideological Effects of the Basic Cinematographic Apparatus." In *Narrative, Apparatus,*

Ideology: A Film Theory Reader. Edited by Philip Rosen. New York: Columbia University Press, [1970] 1986, 286–89.

Jacqueline Bobo. *Black Women as Cultural Readers*. New York: Columbia University Press, 1995.

Elizabeth Cowie. *Representing the Woman: Cinema and Psychoanalysis*. Minneapolis and London: University of Minnesota Press, 1997.

Manthia Diawara. "Black Spectatorship: Problems of Identification and Resistance," *Screen*, 29 (4) (Autumn 1988), 66–79.

Mary Ann Doane. *The Desire to Desire: The Woman's Film of the 1940s*. Bloomington: Indiana University Press, 1987.

— *Femmes Fatales: Feminism, Film Theory, Psychoanalysis*. New York and London: Routledge, 1991.

Elizabeth Edwards, ed. *Anthropology & Photography 1860–1920*. New Haven and London: Yale University Press, 1992.

Michel Foucault. *Madness and Civilization*. Translated by Richard Howard. New York: Random House, 1965.

— *Discipline and Punish: The Birth of the Prison*, Translated by Alan Sheridan. New York: Vintage, 1979.

— *Power/Knowledge: Selected Interviews and Other Writings 1972–77*. Edited by Colin Gordon. Translated by Colin Gordon, Leo Marshall, John Mepham, and Kate Soper. New York: Pantheon, 1980.

David Green. "Classified Subjects: Photography and Anthropology: The Technology of Power." *Ten.8*, 14 (1984), 30–37.

Kelly Hankin. "The Girls in the Back Room: The Lesbian Bar in Film, Television, and Video" Ph.D. thesis, University of Rochester, 2000.

Miriam Hansen. *Babel and Babylon: Spectatorship in American Silent Film*. Cambridge, Mass. and London: Harvard University Press, 1991.

Chris Holmlund. "When is a Lesbian Not a Lesbian? The Lesbian Continuum and the Mainstream Femme Film." *Camera Obscura*, 25–26 (May 1991), 145–78.

bell hooks. "The Oppositional Gaze." In *Black Looks: Race and Representation*. Boston: South End Press, 1993, 115–32.

E. Ann Kaplan, ed. *Feminism and Film*. New York and Oxford: Oxford University Press, 2000.

Catherine A. Lutz and Jane L. Collins. *Reading National Geographic*. Chicago and London: University of Chicago Press, 1993.

Judith Mayne. *Cinema and Spectatorship*. New York and London: Routledge, 1993.

— *Framed: Lesbians, Feminists, and Media Culture*. Minneapolis and London: University of Minnesota Press, 2000.

Christian Metz. *Film Language: A Semiotics of the Cinema*. Translated by Michael Taylor. New York and Oxford: Oxford University Press, 1974.

Laura Mulvey. "Visual Pleasure and Narrative Cinema," and "Afterthoughts on Visual Pleasure and Narrative Cinema," In *Visual and Other Pleasure*. Bloomington: Indiana University Press. 1989.

Bill Nichols, ed. *Movies and Methods*. Berkeley and London: University of California Press, 1976.

Constance Penley, ed. *Feminism and Film Theory*. New York and London: Routledge, 1988.

Sandra S. Phillips, ed. *Police Pictures: The Photograph as Evidence*. San Francisco: San Francisco Museum of Modern Art/Chronicle Books, 1997.

David Rodowick. *The Difficulty of Difference: Psychoanalysis, Sexual Difference, and Film Theory*. New York and London: Routledge, 1991.

Vito Russo. *The Celluloid Closet: Homosexuality in the Movies*. New York: HarperCollins, 1987.

Edward Said, *Orientalism*. New York: Vintage, 1979.

Kaja Silverman. *Male Subjectivity at the Margins*. New York and London: Routledge, 1992.

— *Threshold of the Visible World*. New York and London: Routledge, 1996.

Jackie Stacey. *Star Gazing: Hollywood Cinema and Female Spectatorship*. New York and London: Routledge, 1994.

Chris Straayer. *Deviant Eyes, Deviant Bodies: Sexual Re-Orientation in Film and Video*. New York: Columbia University Press, 1996.

Andrea Weiss. "'A Queen Feeling When I Look at You': Female Stars and Lesbian Spectatorship" In *Stardom: Industry of Desire*. Edited by Christine Gledhill. New York and London: Routledge, 1991, 283–99.

Patricia White. *Uninvited: Classical Hollywood Cinema and Lesbian Representability*. Bloomington: Indiana University Press, 1999.

Linda Williams. *Hard Core: Power, Pleasure, and the Frenzy of the Visible*. Berkeley and London University of California Press, 1989.

— ed. *Viewing Positions: Ways of Seeing Film*. New Brunswick, NJ: Rutgers University Press, 1995.

Judith Williamson. "Woman Is an Island: Femininity and Colonialism." In *Studies in Entertainment*. Edited Tania Modleski. Bloomington: Indiana University Press, 1986.

4.

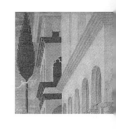

複製和視覺科技

Reproduction and Visual Technologies

　　歷經漫長的歷史過程，影像所扮演的社會角色已經有了戲劇性的改變。例如，藝術的角色從最初用來表達宗教教義，逐漸演變成富有階層才能擁有的珍貴物品，最後發展為今日的藝術商品化，消費者可以在市場上購買到各形各樣的藝術複製品。無獨有偶地，攝影從十九世紀初出現至今，也扮演過無數的社會角色，包括藝術、科學、行銷、法律和個人記憶等。到了二十世紀末，電子影像的興起連同**數位**（digital）影像、**網際網路**（Internet）和**全球資訊網**（World Wide Web）等，已徹底改變了影像的傳布和社會意義。因此，不管是影像慣例或是視覺觀念，二者都隨著歷史的腳步而有所變化。

　　今日我們觀看過去影像的方式和當時的人們很不一樣。觀看者會根據影像的風格、媒材和形式特質猜測它的歷史身分。例如，我們會

假設一幅以古典風格呈現的畫作完成於**現代主義**（Modernism）萌芽
之前，也就是在十九世紀末、二十世紀初以前製作的；如果是張棕色
調的黑白照片或褪色的彩色影像，我們會假定它是張歷史影像。

　　舉例來說，上左這張照片就具有說明其歷史身分的一些面向。身
為觀看者，即便我們對它的來源毫無所悉，也能大致猜出它的拍攝年
代。照片的原始色調為柔和的深棕色，那是十九世紀的攝影慣例，表
示它應該已經有一些年歲了。照片中的女子穿著另一個世紀的服裝風
格，而邊框上的柔焦效果也賦予影像一種消逝的時間感。她被樹枝所
圍繞，並且大膽地瞪視著攝影機。事實上，這張照片是攝影家茉莉
亞·馬格莉特·卡麥隆（Julia Margaret Cameron）在1872年拍攝的，對
象是愛麗絲·萊朵（Alice Liddell），《愛麗絲夢遊仙境》這本書的靈
感來源。我們當然也可以使用老式影像技術和十九世紀的服飾讓這幅

影像在今日重現。不過如此一來，它的意義便截然不同了。在這麼多的影像當中，它代表的是某種歷史風格，而不單純只是一幅肖像而已。

　　廣告人常常利用古典風格的符碼來替產品營造歷史感和懷舊風。這種做法是意圖為產品增添價值感和古典性，好讓它令人聯想起傳統和**品味**（taste）。例如，在左頁右側的廣告中，模特兒的古典姿態有如歷史繪畫中的女性裸體，因而為產品——設計師披肩——添加了藝術的特質和上流階級的品味。老式油燈、長條木凳以及1920年代的髮式，這些都是過去和傳統的**符徵**（signifier）。「藝術就是你」這句話，悄悄地對消費者暗示著，他們只要透過購買披肩這個動作就能被視為古典藝術品。如同我們會在第六和第七章討論的，視覺影像中的歷史意含如今存在於各種重製、**諧擬**（parodies）和懷舊的影像當中。

寫實主義和透視法的歷史

　　了解影像意義如何在歷史長河中發生改變的方法之一，就是檢驗寫實主義在藝術中所扮演的角色。影像**美學**（aesthetics）風格的改變不只勾畫出藝術和視覺文化的歷史，同時也代表了不同世界觀的發展歷程。透過檢視歐美視覺文化史上的風格變化，我們將能從影像中看出，人們觀看世界的方式經歷了怎樣的更迭。

　　寫實主義一直是許多藝術風格的基本目標，因為藝術的功用往往是要將這個社會和自然界反映給它的觀賞者。雖然宗教藝術史所關心的不是真實世界，而是形而上的神話世界以及宗教人物和事件，不過以繪畫來再現真實人物以及我們所生存的這個世界，也有相當悠久的歷史傳統。想用影像來再現真實世界或想像世界的渴望，在不同的歷史時期經歷過非常戲劇性的轉變。同樣地，讓影像看起來真實無比的概念因素，也隨著歷史演進而出現變化，並因文化不同而有所差異。

　　在西方藝術史上，當**透視法**（perspective）發展成歐洲藝術的慣

卡內瓦列，《天使
報喜》，約1448

《安提烏妮公主喪
禮》，西元前1025

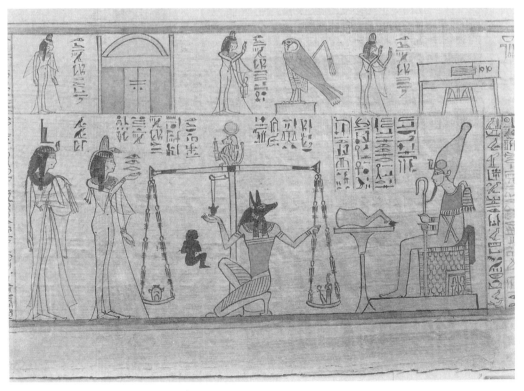

例之後，對於現實的摹畫便發生了一次重大轉折。發明於十五世紀中期的透視法，是**文藝復興**（Renaissance）時期將藝術與科學結合在一起所產生的結果。它是受到機械原理啟發的一種技術，可以讓繪畫將三度空間轉化成二度影像時看起來更為逼真。當畫家使用線性透視法創造影像時，他必須標出至少一個消失點，並讓影像中的物體朝向該點逐漸縮小尺寸。透視法要求將背景中的人物和物體畫得比較小，並漸漸變模糊。左頁上方這張完成於1448年的報喜圖，是弗拉·卡內瓦列（Fra Carnevale）所繪製的一個基督教主題，畫中的建築物和風景便是逐漸朝著中央的消失點縮小。這種畫法可以將觀看者的目光拉向中央這點，為影像賦予景深，並凸顯前景的人物。

　　人們顯然認為透視法真實無比，因為一直到今天它仍然是主宰西方影像的一種風格慣例。例如，拿更早之前的風格慣例來說，畫家會使用幾乎顯露不出景深的扁平空間，不但如此，在諸如埃及藝術這類古代風格裡，還會根據物體和人物的社會地位而非它們與觀看者的距離來決定其大小尺寸。左頁下方這幅畫在紙莎草上的埃及圖畫，空間中的人物是扁平的，且幾乎沒有景深可言。這些人物可說是存在於一個抽象的空間裡面，並以彼此間的關係和書寫文本向我們述說故事的始末。然而這幅作品在古埃及人眼中，卻是真實世界的再現。

　　十五世紀以後，透視法便重新定義了繪畫風格。它不再只是一種單純的視覺技法，而是一種觀看的方式，透視法標示著文藝復興時期的歐洲在世界觀上發生了一次變革，並成為一種美學慣例。文藝復興開始於十四世紀的義大利，並在十六世紀初期於歐洲全境達到高峰，我們一直將它定義為一場知識和藝術的復甦運動，起因於人們重新燃起對**古典藝術**（classical art）藝術和文學的喜好。文藝復興代表著對於文化、科學、藝術和政治的有意識擁抱。文藝復興透視法的一個重要面向在於：它是為空間中的單一觀賞者設計的。透視法強調，畫家在描繪自然時必須以科學、機械的觀點來構圖，並將作品的焦點朝向

一位有感知的觀看者。觀賞者界定了影像的中心。中世紀的影像慣例就不是如此，當時人認為一個景物可以從很多個有利位置來描繪，然而透視法卻要求必須確立一個獨一無二的有利位置。所以有人曾經說過，透視法將觀看者變成了「上帝」，他的視線界定了眾人的觀看位置。就像藝評家約翰・伯格所寫的那樣：「每一幅採用透視法的素描或繪畫都讓觀賞者認為自己是世界唯一的中心點。」[1]

除此之外，透視法在歐洲盛行的期間也是天文學湧現新思想的時候，哥白尼提出地球繞著太陽運行，地球不是宇宙的中心等看法，這些理論直接挑戰教會以神為中心的宇宙觀。當透視法開始主導十五世紀的繪畫之時，它也參與了一連串的大規模社會變動，包括擁抱正在浮現中的**科學革命**（Scientific Revolution）。透視法的重要先驅之一就是達文西，他的作品以融合藝術和科學原理而在藝術史上揚名。因此我們可以把強調單一觀賞者的透視法擺在這樣的脈絡下觀看，那就是宗教所定義的世界觀正在發生改變，而社會價值也開始從宗教轉移到科學上面。其實早期文化，例如古典時代的希臘，就曾針對藝術中的寫實主義做過哲學辯論，並拒絕使用像透視這樣的技法，認為那是一種欺詐之術，不過到了文藝復興時代，人們轉而支持藝術的社會功用就是盡可能地再現真實。達文西曾在日記中這麼寫著：「在藝術方面我們可說是上帝的子孫……我們難道不曾看過逼真到連人和野獸都會受騙上當，如此接近真實物體的畫面嗎？」

最早在十五世紀採用透視法的藝術家，對於結果感到十分興奮。他們認為科學幫助他們創造出客觀的現實影像。因此，透視法透露出藝術渴望成為**客觀的**（objective）而非**主觀的**（subjective）現實描繪。然而，雖說透視法似乎是對於這個世界的一種寫實描繪，但它卻是一種高度簡化、抽象的再現形式。採用透視法的影像之所以看起來十分真實，乃是由於慣例使然。透視法將眼睛和物體之間的關係簡化成空間中的單一交流。在透視法跟前，觀賞者如同只擁有從特定一點看出

去的視野。很多藝術史家和其他學者都認為,人類的視覺非常複雜,絕非這種固定不動的觀看者可相比擬。當我們觀看東西時,我們的眼睛是不停活動的,我們看到的任一景象都是由許多不同的觀看和瞥視所組成。此外,許多當代哲學家都曾強調,觀賞者的觀看會影響到它們所視之物。就像我們曾在第二和第三章提過的,觀看的主要重點在於:觀賞者和某特定影像於某時某地所形成的特殊關係。透視法的世界暗示著,人們渴望看到穩定、不變的東西以及固定的影像意義,然而真實的觀看行為卻是變化多端而且是具有脈絡性的。

透視法也改變了空間在影像中所扮演的角色,讓畫框中的空間凌駕於人物之上。[2] 就像我們在上面那張《天使報喜》圖看到的那樣,建築物的形式和空間主宰了整個影像,甚至快要壓過前景中的人物。以透視法組織的空間是線性的、一致的,而非象徵的。這種以科學方式界定的空間感和大環境的哲學發展有關。何內・笛卡兒(René Descartes)是法國十七世紀著名的哲學家,他對當代的許多空間概念影響匪淺。所謂的**笛卡兒空間**(Cartesian space)概念就是他提出的,笛卡兒認為空間可以用數學的方法加以劃定和測量。他以三軸的笛卡兒網格來組織空間,三軸兩兩之間以九十度相交而形成一個三度空間。笛卡兒空間是源自於笛卡兒理論中觀看世界的理性方法,而且是建立在有一個全知、全見的人類主體這個前提之上。笛卡兒的學說深深影響了將視覺觀察當成證據基礎的概念,而這正是**經驗主義**(empiricism)的基本原則之一。他曾寫過著名的一段話:「我們的所有生活全靠感官知覺經營,而知覺中最具理解力且最卓越的就是視覺,所以毫無疑問地,能夠增強視覺能力的發明可說是最有用不過的。」[3] 因此,隨著透視法的發展以及哲學的重心轉向視覺,科學／科技和視覺之間的關係便在西方哲學中扎下了穩固的根基。在第八章裡,我們會詳細討論視覺和科學或法定證據之間的關係。

寫實主義和視覺科技

　　就像我們在透視法身上看見科學與藝術的融合，影像科技也直接影響了不同時期人們對影像的理解。科學和視覺在西方哲學上取得優勢地位是拜科學革命之賜，也就是發生於十五世紀中到十七世紀這段期間的科學變革。在那段期間，科學於航海、天文和生物各領域的斬獲徹底改變了人類的世界觀，也侵蝕了教會的優勢地位。許多新的科學觀念都被教會視為威脅，像是伽利略的天體運行理論，也是艱苦抗爭的源頭（例如伽利略便曾經因為自己的科學主張遭到宗教審判）。然而到了十八世紀，科學已變成一股優勢的社會力量。啟蒙運動是十八世紀的知識運動，在這段期間，人們轉而擁護科學的重要性，還有理性主義和進步觀念。啟蒙運動保證人類的理性將會戰勝懷疑，科學知識可以終結無知，以科技來主宰自然必會創造繁榮，並為人類事務帶來正義與秩序。隨著笛卡兒而來的理性主義和科學科技的提升，已在這個時期確立了穩固地位，並為後來的**現代性**（modernity）奠下良好根基。

　　我們也可以從科學科技發展的角度來檢視視覺影像的歷史，因為它也算是一種視覺科技史，從透視法的發明到攝影、電影、電視以及最近的數位影像都是其中的一部分。透過這種影像科技的框架，我們可以把西方文化裡的影像製作史分為四個階段：1. 1425年透視法發明以前的古代藝術紀元；2. 透視的紀元，包括文藝復興、巴洛克、洛可可以及浪漫主義時期（約從十五世紀中到十八世紀），這段期間同時發生了科學革命和啟蒙運動；3. 機械化和工業革命等科技發展的現代紀元，包括1830年代發明的攝影術，這項科技讓影像**複製**（reproduction）與**大眾媒體**（mass media）成為可能（十八世紀中到二十世紀末）；4. 以電子科技、電腦和數位影像，以及**虛擬**（virtual）空間為主的**後現代**（postmodern）紀元（約從1960年代至

今）。本章以下的內容將把焦點放在最後這兩個時期，以及它們所再現的社會觀和文化觀。

諸如透視法或攝影這類影像科技並不是本來就待在世界的某一個角落，等待人們去發明。若認為是科技支配了自身的發明，這樣的想法就是所謂的**科技決定論**（technological determinism）。科技決定論者相信，科技決定了社會的效應和變化，科技是自發性的存在，因此並不受社會效應的影響。在這本書中，我們會對科技決定論提出反駁。不僅如此，我們還認為科技（尤指視覺科技）是特定社會和歷史脈絡下的產物。它們是從集體的文化和社會欲望中滋長出來的。換言之，我們認為科技對社會來說確實很重要也極具影響力，然而它們也是社會、時代以及意識形態的產物。

舉例來說，透視法的科學元素早在它被「發明」以前就存在了。像我們先前提過的，希臘人早知道透視法的原理，只不過他們拒絕使用這項技法，因為它違背了希臘文化的基本哲學思維——例如，一個人不應該「耍騙」觀看者，畫出讓他信以為真的圖畫。透視法之所以能夠蓬勃發展，要拜十五世紀初期歐洲文化的社會觀之賜，其中包括了對科學過程所萌生的興趣。同樣地，製作照片影像不可或缺的許多化學和機械元素，也早在照相術發明之前就存在了，事實上，照相術本身就是在1830年代由不同國家中的好幾組人馬同時研發的。的確，有些歷史學者甚至認為，在西方藝術家還沒有開始以攝影語言進行繪畫創作之前——也就是尚未創作構圖嚴格的寫實主義作品，而是以比較隨性、自發、類似快照的手法創作繪畫時——根本不會出現攝影這種視覺科技。此外，攝影術自發明之後幾乎立刻普及起來，並同時應用在機構（醫藥、法律和科學用途）和個人（廣為使用的肖像攝影）之上。而這些使用方式連帶也影響了攝影科技的發展。

可以這麼說，攝影之所以能夠成為視覺科技的一環，主要是因為它符合當時的社會觀念和需求——有關都會中獨立個體的現代概念，

科學進步和機械化的現代觀念，以及官僚機制在現代國家的崛起等。就像透視法一樣，攝影也結合了科技和藝術，甚至還配置了一種機械裝備，在許多方面攝影都是一種有助於迎接現代化時代的視覺科技。所以套句我們曾經在第三章討論過的傅柯用語，當某種科學、法律、科技和現代性論述使得攝影的社會角色變成可能之際，也就是攝影成為一種媒體之時。

從十九世紀初到二十世紀中，攝影開始發展並日漸流行，複製問題也變成影像意義的關鍵所在，而現代性正好也在這段歷史時期發展到最高峰。「現代性」一詞既可用來指稱一段特定的時間（大約從十六世紀到二十世紀中期，十九世紀為它的高峰期），也是歐美文化當中一個特定的社會發展紀元以及西方藝術上的現代主義風格（約從十九世紀末二十世紀初到二十世紀末）。既混亂又充滿可能性的感覺，是現代紀元的特色所在，這種感覺是伴隨著十八、十九世紀日益加速的都市化而來，因為大量人口從農村移往成長中的都會區，因而產生了這樣的感受。現代性的特色是：工業化和機械化，現代政治國家的興起，以及日常生活的日益官僚化。這些社會因素造成傳統的崩裂以及一種集體的**異化**（alienation）感，並對未來同時抱持了焦慮和烏托邦式的樂觀主義。（我們會在第七章深入討論現代主義和後現代主義。）

在許多方面，攝影都算得上是機械版的透視法，而它對繪畫的影響也極為深遠。隨著照相器材的發明，製造逼近真實的影像已不成問題，於是繪畫的社會角色就有了天翻地覆的變化。在漫長的西方歷史中，繪畫一直是打造理想化世界觀的最佳工具，尤其是教會觀點的世界觀，而在透視法發明之後，它更成為寫實主義的不二法門。然而攝影發明之後，立刻因其逼真特性而大受歡迎，有些人甚至認為它重新定義了人類的視覺世界。法國作家艾彌爾‧左拉（Emile Zola）就在當時寫道：「在我們還沒拍下照片之前，我們不能宣稱自己真正看到

任何東西。」[4] 因此很多人覺得照相機比較「好」，因為跟繪畫比起來，它更能製造逼真寫實的影像，而這也讓畫家開始以新的方式思考繪畫，不再把它和寫實主義或透視法的**意識形態**（ideology）牢牢綁在一塊。

結果，在照相術發明之後，許多現代藝術風格都捨棄了傳統的透視法。十九世紀末的**印象主義**（Impressionism）便是其中一例，該派利用明顯的筆觸和對光線的印象式描繪來捕捉人類的視覺觀感。印象主義將焦點轉移到光影和色彩之上，旨在呈現視覺的自發性。印象派並不像照片那樣，只想捕捉瞬間，而是企圖留住在觀看過程中光線和色彩的變化。如同再現風格上的諸多變革，印象派也曾被認為是一種令人困擾的觀看方式（法國漫畫家就曾說過，印象派的作品亂到足以讓婦女小產）。不過在今天，它已經成為世人極為喜愛的一種藝術風格。

克勞德・莫內（Claude Monet）是印象派的先驅之一，他的作品特別強調光和水的作用。莫內會針對同一景物繪製許多不同作品，藉此檢視觀看的過程。例如，他單是以盧昂大教堂（cathedral in Rouen）為主題的畫作就有二十幾幅，每一幅都有不同的光影和色彩表現。莫內在這類作品中不僅展示了視覺的複雜性，同時也確定視覺是一種流動的過程。盧昂大教堂看起來永遠都不會是一樣的；它不只有一個固定的看法，它是由許許多多的印象組成的。這些作品所確立的觀看行為是活動的、變化的、永不固定的，是一種思考的過程。莫內晚年還為他知名的吉維尼（Giverny）花園畫了許多不同版本的作品。

新的觀看方法是十九世紀末、二十世紀初法國**前衛**（avant-garde）派的主要焦點。於是「何謂觀看」就成了面對社會快速變遷的現代藝術的關注重心，這些社會變遷包括了攝影日益重要的社會角色，以及一種動盪不安的感覺。這時期前衛藝術的一項重要運動是**立體主義**（Cubism），該派是由巴布羅・畢卡索和喬治・布拉克

布拉克，《葡萄牙人》，1911

（Georges Braque）兩人率先發起的一種藝術風格。立體派畫家會同時從幾個不同的視點描繪物體，因此立體派可說是抗拒透視法這種優勢模式的一種藝術風格；它宣稱人類的眼睛從來不會停留在單獨一點上，眼睛是一直在動的。立體派畫家描繪出來的物體彷彿它們正同時從好幾個不同的角度被觀看，焦點在於他們與物體之間的視覺關係。在上面這張布拉克的作品裡，畫家放棄去描繪寫實主義的空間和光線，而從不同的角度和片段去呈現吉他手的動態樣貌。畫家試圖以一連串的同時瞥視來組構這個男人和吉他。根據立體派的說法，這種方法是要描繪人類視覺那種永不停止的複雜過程。我們可以拿這幅畫和另一幅靜物畫作比較，也就是我們在第一章討論過的，十七世紀荷蘭畫家克萊茲的靜物作品。這兩幅影像都為靜物，可是布拉克捨棄了克萊茲寫實影像所使用的單點透視法。雖然這兩幅畫都認為自己再現了我們真實看到的影像，不過克萊茲的畫是設定有個單一觀賞者正在觀看影像，而布拉克所提供的，則是一名動個不停的觀賞者不斷看到的景象。有一點必須強調，立體派藝術家所關注的也是描繪真實，只不

過他們也創造了觀看真實的新方法。伯格曾經寫道:「立體派改變了畫像和真實之間的關係本質,並藉此表達了人與真實之間的新關係。」[5]

　　諸如印象主義、立體主義以及後來的**抽象表現主義**(Abstract Expressionism)等現代主義風格,全都回應了幾世紀以來在西方藝術中處於優勢的透視法;每一種風格都說明了視覺這個東西是極端主觀又複雜的。影像的寫實主義是什麼?這個答案在歷史上已經歷過劇烈改變,如今也還在持續變化中。以寫實觀點為基礎的透視法,事實上只是再現人類視覺的許多方法中的一種而已,而許多當代藝術家早就往前超越了。例如,在下面這幅照片拼貼裡,大衛·霍克尼(David Hockney)就以許多從不同位置拍攝的快照,拼貼成一個沙漠十字路口。「真的」影像在哪裡?這個影像是在「哪一刻」拍攝的?這個影像的觀賞者位置在哪裡?霍克尼的作品說明了,像這樣的尋常路口永遠不會只有一種景象,而會是許多不同時間點所看到的許多景象。這張影像描繪的是日常景象的活潑性。

霍克尼,《梨花公路,1986年4月11日至18日,#2》,1986

影像的複製

　　影像製造史與科技關係中的一個重要面向，就是影像的複製。在現代主義的脈絡中，隨著照相術在十九世紀初的興起以及電影在1890年代的發明，影像慣例也發生了重大轉變。因此，在先前我們提到的科技與影像關係的四階段中，其中第三階段的現代主義紀元，在許多方面都是根據影像複製的能力以及大眾媒體的發展來界定。攝影、電影和電視影像可以無限複製，這項事實已徹底改變了影像在社會中所扮演的角色。我們會在第五章探討大眾媒體的興起。在這一章，我們將先討論影像複製對於十九、二十世紀影像社會角色所造成的衝擊。

　　在科技還沒有發展到能夠複製影像以前，每件藝術作品都是獨一無二的原作，作品的意義則與它被擺放的位置（通常都是教堂或皇宮）緊扣在一起。這些作品總是有被複製的可能，事實上，創造藝術名作的**摹製品**（replicas）是相當尋常的事。然而，藝術的機械複製和比較不精確的摹製品創作，二者之間的差距很大。機械複製不但改變了影像的意義和價值，最後還一併改變了影像的社會角色。二十世紀初的德國評論家班雅明，曾在1936年針對這項文化變遷發表過一篇著名論文，名為〈機械複製時代的藝術作品〉。班雅明是**法蘭克福學派**（Frankfurt School）的早期成員之一，我們會在第五章討論到這個學派。班雅明的這篇論文就像他的其他作品一樣，在今天仍然具有高度影響力，因為它說明並預見了二十世紀視覺文化的變遷。

　　很多影像科技都具有製造多個相似影像的能力。諸如雕凹線刻、蝕刻和木刻這些製作版畫的技法，是在十五、十六世紀發展出來的，至於平版印刷（lithography）則是十九世紀的產物。雖說大家總是強調，十五世紀中葉約翰‧古騰堡（Johann Gutenberg）發明的印刷術造成很大的社會衝擊，不過卻有人認為，比古騰堡略早之前所發現的圖片和地圖印製法，對於現代生活和思想的出現更是貢獻卓著，其中又

以藝術史家威廉‧艾文斯（William Ivins）最為主張這種說法。他說，如果沒有印刷：「我們的現代科學、科技、考古學或民族學將貧乏得可憐——因為這一切，不管最初還是最終，全都得靠可精確重複的視覺或圖畫陳述所傳達的資訊來完成。」[6]

「可精確重複的視覺或圖畫陳述」成為傳播知識的重心。然而，攝影媒體進一步改變了影像的地位，因為它能夠複製諸如繪畫和濕壁畫這類既存的藝術作品，而這些作品在以前是獨一無二的。班雅明認為科技變遷對藝術的社會意義造成極大的影響。例如，照相術的發明同時伴隨著對原作的崇拜。以前的藝術家會為同一幅繪畫製作數個版本，在當時也有製作摹製品的傳統，通常是由藝術家本人或在他／她的監督下，以同樣媒材從事摹製工作。然而，在照相術興起以後，這些活動便消失無蹤了。取而代之的是，對那獨一影像的再次肯定，從原始影像能夠用機械化的照相機複製成副本的那一刻起，原作就變得更有價值了。

班雅明認為獨一無二的藝術作品具有一種特殊的**氛圍**（aura）。它的價值來自獨特性和它在儀式中所扮演的角色，也就是說不管它和

廣告文案：
何謂原真？
就是始終存在的新
東西。

宗教有沒有關係，它似乎都帶有一種神聖的價值感。的確，只要作品
是獨一的便能保有它的神聖地位。班雅明寫道：「即便是藝術作品最
完美的複製品也缺乏一個元素：即它在時間和空間上的在場，也就
是它獨一無二地存在於它正好在的地方。」[7]「在時間和空間上的在
場」這句話正是班雅明所謂的影像氛圍，一種讓它看似原真的特質。

　　原真性（authenticity）概念是影像有沒有價值的關鍵所在。班雅
明指出，人們認為複製品的原作比它的副本更具原真性。用班雅明的
話來說，原真性是無法複製的。傳統上，原真性的意思為「真的、可
靠的，不是假的或拷貝的」，沒錯，就是某種東西比較「真實」的想
法。不過在今天，原真性這個概念已經有了許多不同的用法。例如，
廣告會為了銷售產品而聲言其產品是「原真的」。在上面這則廣告
中，原真性被定義成「始終存在的新東西」，企圖藉此同時販賣傳
統和創新。原真性概念是廣告人經常想藉由真實性的符碼附加在消費
產品上的東西。他們會用「業餘」的攝影作品和「自然的」聲光來營
造真實的效果，讓觀眾相信廣告內容沒經過精心安排或造假，並利用

印有沃荷簽名、肖像和藝術作品的圓領衫

指涉傳統的方式來販售無法單靠購買產品而獲得的身分認同。例如，Ralph Lauren 就以看似牧場牛仔衣著的樣貌讓它的西部服裝獲得原真性符碼；而銳跑和耐吉則利用內城區的籃球場（想必是打籃球最「原真」的地方）影像，讓高價球鞋沾染原真性的氣息。我們當然可以說原真性就是真的，是原作的。不過弔詭的是，在我們生活的這個世界中，原真性照例都是複製的、包裝的、賣出的和買進的。

我們生活的這個社會充滿了大量製造的影像。只有獨一無二的影像才具有原真性這樣的想法，在我們的世界裡恐怕維持不了多久。一幀攝影影像可以擁有許多副本，而且每一張的價值都相等，至於電影、電視和電腦影像則包含了許多即時的模擬影像。這些影像的價值不在它們的獨一無二，而在於它們的美學、文化和社會價值。就像我們在第一章談過的，電視新聞影像之所以有價值，是因為它可以同時出現在許多螢幕上。不過，班雅明的關注重點是影像複製的效果，以及原始影像經過複製之後如何改變了它的意義。

有許多名畫一直不斷被複製於藝術書籍、海報、明信片和圓領衫

上。這種做法對原作的品質有何影響？不管在經濟和社會層面上，原作的價值一定比副本高。然而班雅明認為，這種價值已經發生了轉變，因為它的價值並非來自作品的獨一性，而是因為它是許多副本的原作。

有了機械複製技術之後，接近藝術名作不再是件難事，因為人們可以在書上看到這些影像，甚至還能夠在自家牆壁掛上一幅名作翻印的海報。有人會說，如此一來，藝術作品一定會失去它的神祕性，不再那麼難以接近、那麼神奇。影像複製最基本的結果之一，就是以往只存在於單一場所的影像，現在可以在不同的脈絡下看到：一本藝術史書籍、一面公佈欄、一支廣告。畫作《吶喊》是愛德華‧孟克（Edvard Munch）在1893年完成的作品。孟克擅長描繪現代生活中的憤怒感，他的作品也成為精神官能症和恐懼的圖符。在原作中，紅色的天空營造了不吉的氣氛，而畫中那像鬼一樣的侏儒人，則是焦慮的具體呈現。像其他名畫一樣，《吶喊》不斷被複製成明信片和海報，但因為它的圖符價值，它也同時被當成**媚俗**（kitsch）物件不斷增生──充氣玩偶、生日卡片、鑰匙圈、冰箱磁鐵。它還被用在一齣1966年發行的同名電影中，在電影裡，殺人兇手戴了像《吶喊》人物那般的面具。重要的是，這個影像的意義會隨著不同脈絡而改變。例如，當《吶喊》變成充氣玩偶時，你幾乎無法將它和原作最在乎的恐懼感聯想在一起。它的目的是要我們嘲笑日常生活的緊張壓力，嘲笑現代人的憤怒。無獨有偶地，當《吶喊》出現在某人的四十歲生日卡片上時，它求的也是一種幽默的效果。或許你可以這麼說，當這個影像複製成品味有問題的媚俗物件時，就會出現和原作截然不同的效果。

數位影像所帶動的視覺文化變革也改變了藝術名作複製的脈絡。電腦和數位媒體對西方視覺文化所造成的衝擊常拿來與文藝復興的透視法相比擬。因此數位文化很喜歡參照文藝復興，尤其是達文西，因

為他是代表科學和藝術融合的最佳圖符。例如，電腦藝術領域的一份出版品就以《達文西》（*Leonardo*）命名，想用他的名字來強調電腦在改變藝術範式上的超強能力。而達文西繪於1503年的作品《蒙娜麗莎》，也被用來暗示電腦的價值，認為電腦不只是商業科技，也可做為高雅藝術的一種形式，至於為什麼選用《蒙娜麗莎》，就像我們在第一章討論過的那樣，因為它是全世界最知名的畫作之一。下面這幅完成於1965年的《蒙娜麗莎》複製品，是最早被掃瞄並經數位處理的電腦複製影像之一，另外一幅則是電腦科學家諾伯特・威納（Norbert Wiener）的頭像（他就是發明「神經機械學」〔cybernetics〕這個用語的人）。這個「數位傑作」的副本在全球資訊網上販賣，並被稱為是「獨特」的。在這個例子裡，「獨特」的意思指的不是「唯一的一個」，而是「不尋常的」。如此「獨特」的一幅數位蒙娜麗莎副本就掛在波士頓的電腦博物館中，你或許會問，這幅複製「傑作」背後的「藝術家」是誰？達文西（他對這幅畫作的數位化未置一詞）？負責複製過程的電腦科學家？還是在實驗室中進行複製科技的工人？

　　而當消費者也受邀將藝術傑作複製成他們自身的作品時，誰是作者以及誰擁有版權這個問題就變得更複雜了。例如，查爾斯工藝社

帕妥斯，《蒙娜麗莎》這幅早期數位複製影像的細部圖，1965

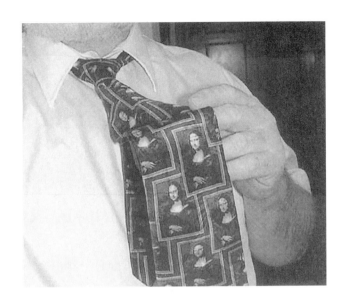

Ralph Marlin，蒙娜
麗莎領帶

（Charles Craft）就販售鑲有金框的《蒙娜麗莎》十字繡複製品，讓十字繡玩家完成屬於他們自己的大師傑作。而廣告更是經常會暗示消費者，他們不只能夠擁有這件無價的大師傑作，他或她還能夠親手創造它，甚至還可以將著名的蒙娜麗莎微笑戴在身上。蒙娜麗莎當然也可以變成珠寶、衣服、項鍊、別針、印有這個影像的領帶等，然後在各種新奇商店、博物館以及網路上販賣。如此一來，這個影像到底是屬於誰的？誰才是創作它的藝術家？數位媒體讓一般消費者也能接觸到各種複製過程，於是藝術所有權這個問題就變得越來越複雜了。

　　藝術名作因複製而改變意義的另一種方式，是透過藝術參照以及流行文化的不斷重作、重製。我們會在第七章討論這種循環再利用的面向。這裡，我們將只強調重製知名原作影像的情形。好幾位現代藝術家都曾重作過《蒙娜麗莎》。例如，杜象就在1919年為這幅著名肖像加上了八字鬍和山羊鬍，藉此發出**達達**（Dada）藝術的嘲諷之音，藝術家還將作品取名為《L. H. O. O. Q.》，法文的意思為「她有個火熱的屁股」，稍後，**超現實主義**（Surrealism）畫家薩爾瓦多・達利則以自己著名的漩渦八字鬍重製了《蒙娜麗莎》，以便和杜象互相呼應。

所以，《蒙娜麗莎》帶有一堆文化參照。《紐約客》（*The New Yorker*）是一本談論文化和政治的流行雜誌，在1999年2月號的封面上，《蒙娜麗莎》被換成了莫妮卡・陸文斯基（Monica Lewinsky）的臉孔，陸文斯基是在1990年代末期和美國總統柯林頓鬧緋聞而一夕成名的女人。這項重製耍弄了許多有趣的視覺雙關和意義玩笑，因而散發出獨特的辛辣幽默感。她們兩人都擁有深色頭髮和渾圓臉龐、ML的簡寫和M-o-n開頭的名字。兩位都是在西方文化中馬上就能讓人認出來的女性圖符。達文西《蒙娜麗莎》的模特兒至今仍是個眾說紛紜的謎。這個影像之所以吸引人，部分原因出自她的神祕感以及那被譽為世上最著名的朦朧微笑。和《蒙娜麗莎》的模特兒一樣，陸文斯基在白宮醜聞發生之前也是沒沒無聞的一個女人。然後突然之間，她變得和《蒙娜麗莎》一樣出名，至少有一小段時間是如此。陸文斯基當然不像原作中的女人那樣身世成謎，蒙娜麗莎的神祕感有部分是因為她沒法說話，在這點上陸文斯基可是大不相同。反諷的是，就像《蒙娜麗莎》和文藝復興的關係一樣，陸文斯基的影像或許將比那個讓她出名的男人更有機會成為這個時代（將媒體焦點放在公眾人物私生活的時代）的視覺象徵。這件名作重製讓影像得以在一個簡潔的形式內傳達出廣闊的意義。

政治性的複製影像

　　班雅明曾經說過，機械複製的結果深深改變了藝術的功能。他寫道：「藝術不再以儀式為基礎，它開始奠基在別的實踐上──即政治。」[8] 他的意思是什麼呢？班雅明是在1930年代的德國完成這篇論文的，法西斯主義和納粹正是崛起於那個時候，而他們的崛起的原因，有部分正是靠著精心安排的影像**宣傳**（propaganda）機器。其實今天我們在政治上利用影像來美化政治領袖和強化政治崇拜的許多手

法，早在德意志第三帝國時期就已用過了。它那富麗堂皇、巨大組織以及紀念碑式的影像，如今已成為法西斯美學和宣傳實踐的**圖符**（icon）。

我們往往認為宣傳實踐是極權專制政府特有的，是一種擺明想要「左右群眾」的活動，稍後，我們會以較長的篇幅在第五章中討論這種宣傳觀念。不過「宣傳」一詞可以用來指稱任何企圖以語言和影像來推銷某種觀念，並說服人們相信該觀念的嘗試。這個定義也適用於廣告影像以及所有想要傳播政治訊息或政治說服的影像。事實上，它就是我們所謂的政治性的影像使用。

機械性或數位化的複製影像可以同時出現在許多地方，也可以和其他文本結合或並列在一起。這些可能性大大增加了影像打動人心和說服的能力。1930 年代，德國藝術家約翰・哈特菲爾德（John Heartfield）製作了一系列遊走於政治邊緣的反納粹照相拼貼。哈特菲

哈特菲爾德，《超人希特勒：他吞下金子，吐出錫盤》，1932

爾德使用「現成」的照相影像來作他的政治宣告，為他的影像帶來強大的效果。在《超人希特勒》這幅影像裡，哈特菲爾德描繪了吞下金幣的希特勒，影射他收刮德國人民的財物。照片拼貼的形式讓哈特菲爾德得以作出宣告。我們不會從寫實的角度去解讀他的影像，反而會視其為一種政治性隱喻。哈特菲爾德借用當時宣傳影像的風格來製作他的政治性藝術，等於是拿著納粹的影像來反納粹。

　　政治藝術和抗議藝術的傳統在機械複製的年代裡快速擴展著，它們多半反對影像應該是獨一無二、神聖或值錢的。例如，愛滋病運動工作者所製作的影像是為了盡可能將象徵符號和訊息散布到各個角落，舉凡街道、海報、徽章、貼紙和圓領衫都是他們的目標。這類影像在1980到1990年代遍布於紐約這樣的城市中，將街道當成了抗議藝術的展場。這幅《沈默＝死亡》的影像（影像中央有一個倒置的粉紅三角）不斷以各種不同的形式散布，甚至還曾用油漆噴製在人行道上。這個影像的價值不是來自它對任何原作的指涉，而是來自它的無所不在。正因為它是一個無所不在的象徵，它意圖使民眾認出它，繼而反思自己的被動行徑。這個三角形是參照納粹德國的粉紅三角，當

愛滋病解放力量聯盟，《沈默＝死亡》，1986

時納粹強迫同性戀者佩戴粉紅三角，就像他們強迫猶太人佩戴黃色星形一樣。愛滋病運動工作者企圖利用它來指涉忽視眼前危機所可能帶來的悲慘後果。這個影像挪用了過去同性戀恐懼症的象徵，並透過將其顛倒放置來創造新的意義。這個**挪用**（appropriation）和**轉碼**（trans-coding）的動作，或說改變原始象徵意義的動作，具有重要的政治意義，因為它將原始象徵符號（也就是粉紅三角）的權力掏空殆盡。《沈默＝死亡》這幅影像能否有效地傳達訊息，全看它是否有能力大量複製並同時存在於許多地方。它愈能增生，它的訊息就愈有力量。重要的是，它不是一個有版權的影像，而是一個可以隨時翻印、到處發送的影像──一個免費而且不屬於任何人的影像。

　　影像藉由複製方式增生也意味著這些影像可以伴隨不同的文本內容，而此舉往往會戲劇化地扭轉影像的意含。文本會邀請我們以不同的角度觀看影像。文字會引導我們觀看影像的某一面，它們的確會告訴我們應該在畫面中看些什麼。這種情形常發生在廣告上，廣告中的文本會指揮觀看者如何解讀影像。在哈特菲爾德的照相拼貼中，「他吞下金子，吐出錫盤」這句話向我們解釋了影像的用意，並釐清了它的政治意義。這幅影像強烈譴責希特勒，認為他掠奪了德國人民的財產，並向他們推銷假訊息。而「沈默＝死亡」這幾個字為倒置的粉紅三角賦予特殊的意義，將它編碼成一組複雜的義涵。影像附帶文本的目的往往是要引誘觀看者以不同的角度解讀影像。這種做法廣泛應用在公益廣告當中。一支在美國流傳極廣的反菸廣告就挪用了最有名的香菸廣告圖符。該幅影像的靈感來自萬寶龍行之多年的廣告風格，影像中熟悉的牛仔代表著「抽菸」和「男子氣概」，然而透過文本，影像有了新的意義。文本在這支公益廣告中的功能，就是在影像以往所建立的符號（抽香菸的牛仔＝男子氣概）上，創造新的符號（抽香菸的牛仔＝肺部疾病）。在另一支廣告中，就像我們於第一章討論過的重製「萬寶龍男人」那樣，抽菸和性感相提並論的等式已經被反轉成

廣告文案：
最近的醫學研究指
出，吸菸是導致性
無能的原因之一。

廣告文案：
我很想念我的肺，
鮑伯。

性無能的暗喻了。文字為這些影像提供了對立意義。然而，這種挪用
手法還是得建立在觀看者對原始意義的熟悉程度上。

視覺科技和現象學

在機械複製崛起以及現代影像的角色變遷中，首開序幕的是照片
影像。然後，隨著1890年代的電影發明、1940和1950年代的電視電子

影像發展，以及最近的全球資訊網和數位影像興起，影像的角色又不斷經歷轉變。每個媒體都是建立在既有的媒體之上，並對既有的媒體進行再編碼。若要思考這些媒體之間的不同點，方法之一就是檢視它們的現象學面向。

大體而言，**現象學**（phenomenology）相信所有的知識和真相皆來自人類的主觀經驗，而非單單來自事物本身。哲學家愛德蒙·胡塞爾（Edmund Husserl）是現象學的創立者，他是科學理性時代的叛徒，胡塞爾堅稱我們無法在客觀感知下獲得經驗。胡塞爾在他1910和1920年代的作品中主張一種經驗科學，認為人類對於周遭世界除了做出知識上的回應之外，還有身體上以及情感上的回應。哲學家莫里士·梅洛龐蒂（Maurice Merleau-Ponty）在1950和1960年代完成他最具影響力的作品，他也強調必須把身體認知為實體，透過這個實體，我們得以經驗世界並且成為個別的主體。希臘哲學的中心思想主張心智和身體是分開的，笛卡兒更將這種想法發揚光大，然而梅洛龐蒂卻挑戰這種身心二元論，並斷言知覺是最重要的感應器，透過知覺我們才能夠知道我們所體現的經驗。這種理論對於將觀看實踐視為一種體現或感知，具有不可抹滅的重要性，如果以現象學的邏輯來理解影像，將會反對透視科學將畫家身體抹除的做法。

現象學研究法在影片和媒體理論界曾一度飽受冷落，因為**馬克思理論**（Marxist theory）、**結構主義**（structuralism）和**精神分析理論**（psychoanalytic theory）等都和現象學的某些要旨相牴觸。馬克思主義強調的是集體身體和物質關係，而非個體經驗。結構語言學家的焦點是語言和意義，並未把聲音的物理性和語言的運動層面考慮進去。至於精神分析學也沒有完全說明行為的生理學和生物學面向，因此它對身體的理解是有限的。

知覺、記憶和想像是現象學在進行文化分析時的關鍵考量。[9]當我們運用現象學來檢驗視覺媒體時，會把焦點放在每一種媒體的獨特

屬性上，以及這些屬性如何影響了我們對該種媒體影像的體驗。例如，攝影現象學便包含了會影響觀看者體驗照片的一些屬性——它通常是我們可以拿在手裡的一張紙或一本書，它是用照相機和光線製造出來的，還有它是和時間無關的靜止狀態。接著我們或許會問，就現象學的觀點而言，觀看照片和觀看電影有什麼不同。傳統上，我們的觀影經驗牽涉到：觀看投射在大銀幕上的影像，坐在漆黑的房間裡，以及無法控制作品的時間長短。電影不像照片那樣，可以拿在手裡。因此，現象學提供了一種工具，可用來檢視這些媒體獨特的物質性，繼而了解每種物質性如何影響觀看者對該媒體的經驗，以及它們對觀看者身體所造成的衝擊。既然這種物質差異必定是根植於特殊的歷史和政治脈絡，那麼當現象學和社會—歷史分析及文化分析合併使用時，效果將最為顯著。

發明於十九世紀初的照相術，是當時諸多社會需求和欲望的標誌，它和現代主義的興起有著密不可分的關係，同樣的，電影的發明也是為了回應人們想要目睹動態影像的渴望。的確，在電影發明以前，攝影師已開始關注能夠產生視覺化運動的繪畫和照片。其中最著名的要算是伊德衛‧麥布里基（Eadweard Muybridge），他在十九世紀末製作了一部有關動物和人類連續動作的研究。麥布里基使用一套精緻的照相機和偵測線系統拍下人類和動物複雜的動態連續影像。我們會在第八章深入討論他的影像。總之，動態照片為電影的發展打下了基礎，製作電影必須具備移動式攝影機和投影機，以及捲起來不會壞掉的膠捲（賽璐珞）。所以，就現象學而言，照片和電影的主要不同點包括時間性、聲音和運動。這些不同點讓電影成為一種主要的說故事工具。電影在取鏡、移動攝影機和剪輯慣例上的發展，都是為了讓敘事的建構更加便利。至於電影的意義則是透過影像之間的結合，而非來自單格影像。電影的中心概念之一，就是將兩個影像並置以創造出第三個意義。在傳統影片中，兩個鏡頭的結合通常都不會露出接

巴戴薩里，《阿胥
普特》，1982

縫，觀看者也不會多加注意，不過在實驗電影裡，則有將影像並置以
透過對比效果來創造意義的傳統。在《阿胥普特》（*Ashputtle*, 1982）
這個作品中，藝術家約翰‧巴戴薩里（John Baldessari）便指涉了電影
的這個面向。巴戴薩里將一系列現成的靜止影像並置在一起，其中有
許多應該是電影影像，藉此創造出一組謎樣的意義。每個個別影像都
是某個未經解釋的大敘事中的一瞥，而這些彼此無關的景框結合起來
則創造出一組新的故事。此外，每個影像也都暗示著有一組可能的故
事正在景框之外發生，也就是發生在「銀幕之外」。在這個意義上，
這件影像拼貼創造了一個多層次的空間和許多可能的潛在敘述。

　　照片和電影這兩個媒體具有許多共通屬性，尤其是攝影的機械過
程（它是電影發展的前提），然而以現象學的觀點來說，電視影像則
迥異於這兩者。沒錯，對許多觀看者來說，要區分電視影像和電影影
像真是越來越困難了，因為我們會在卡式錄放影機上看電影，而電影
也結合了許多電視影像。尤其電視電影全都數位化之後，兩者之間的

差別就更小了。然而在本質上，電視是以電子方式建構出來的，因此電視影像具有和電影影像非常不同的屬性。在電視影像中，聲音和影像是來自同樣的電子訊號。它們不需經過化學曝光，因此能夠立即觀看。電視影像可以同時傳輸到許多不同的電視機上。它們可以立即轉播，而且在今天衛星科技的協助下，它甚至可以立即傳播到世界各個角落。它們不像許多照片和電影那樣，是以美學標準來判定其價值，電視影像的價值來自於它們的即時性、速度和傳輸能力。

如此一來，班雅明定下的價值標準，認為原作比副本來得有價值的這種觀念，用在電視傳輸上就毫無道理可言了。既然電視影像是一種同時出現在不同地方的相同影像，那麼這種影像傳輸的概念迫使我們得從不同的角度去思考影像的複製。然而，班雅明認為複製影像能取得政治意義的看法同樣適用於電視。做為一種大眾媒體，電視是散播思想和意識形態的利器。是什麼賦予電視影像價值？以新聞影像為例，我們可以說是它的立即性，以及對重大事件的敘述能力給了它一定的價值；就流行文化而言，則是它的娛樂價值和能夠立即廣泛傳輸的能力。我們在看電視的時候，可以想像自己正和其他許多觀眾一起觀賞。如果我們看的是重要事件的報導，這些想像中的觀眾可以是全球性的或是全國性的，倘若我們看的是電視劇和情境喜劇，那麼想像中的觀眾則可能為一群粉絲。因此我們可以說，電視的現象學屬性影響了不同電視節目觀眾群的經驗性質。

同樣地，我們在網際網路和全球資訊網上得到的電腦影像經驗，也有不同的現象學屬性。當這些科技在1990年代初興起以後，全球資訊網讓電腦使用者可透過網際網路取得無數的影像和圖片。我們會在第九章詳細討論網際網路的歷史，不過在此我們想先指出幾個重要的視覺面向。當電腦開始採用**圖形使用者介面**（graphical user interface）後，全球資訊網馬上就因為它對視覺影像的強調而受到大眾歡迎。這個事實意味著，電腦使用者已經習慣透過圖片和影像（使用電腦滑

鼠）來駕馭軟體和資料，而不再只依靠文字指令。不過從現象學的角度來看，我們應該注意的是，電腦使用者和電腦螢幕影像之間的關係是互動的。使用者進行選擇、瀏覽，並透過**超文本**（hypertext）連結移往新的螢幕和影像。因為以這種方式獲得的影像是數位的，所以它們很容易下載到我們的電腦中，讓我們在不同的脈絡下使用。因此，電腦、電子影像和數位化的時代可說代表了影像狀態的巨大改變。

數位影像

　　1980到1990年代，數位影像的發展徹底改變了影像在西方文化中的意含。數位影像有別於攝影影像，它們是電腦生成的（至少也是透過電腦促成的）。**類比**（analog）影像會對它們的物質**指涉物**（referent）做出物理回應。類比電腦會使用物理質量（例如長度）來代表數字。類比影像，諸如照片和多數錄影帶影像，是透過不同質量的數據來表現其內容，漸層色調（透過增減電力來改變影像畫質）就是其中一例，而數位影像則是被**編碼**（encode）成資料。數位電腦是根據由數位所呈現的資料來做運算。像素（pixel）就是數位的一種，它是構成數位影像的最小視場單位。伯格在〈了解一張照片〉（Understanding a Photograph）一文中曾經宣稱，照片只是「所見事物的紀錄」，而且「其藝術性跟心電圖差不了多少」。[10] 他指的就是指涉物和其再現之間的類比對應過程。數位影像做為一組編碼**位元**（bit），它很容易儲存、操作和複製。在這裡，我們又一次看到複製觀念如何隨著電子影像而改變。在數位影像中，根本不存在副本和原件之間的差異。數位影像的「副本」和其「原件」確實是一模一樣。數位影像的價值有部分是來自於它的資料角色，以及它易於取得、操作、下載、儲存在電腦或網站裡的能力，等等。至於影像的獨一性，對數位影像來說根本無關緊要。

由此可見，我們稍早所勾勒出的幾個影像科技紀元（古代藝術紀元、透視法紀元、機械複製的現代紀元，以及電子、電腦影像的後現代紀元），都有自己的一套感知影像和判定影像價值的標準。前機械化時代的影像，諸如繪畫，只能出現在一個固定場所，並因其獨一性而贏得文化價值。正因為它是獨一無二的，所以它具有儀式性的角色和崇拜價值。機械影像的價值源自它的複製性、它的散布潛力，以及它在大眾媒體裡所扮演的角色。它能夠散布想法、說服觀看者，並傳播政治理念。至於數位和虛擬影像的價值則來自它的可取得性、可塑性和資訊能力。如今，這些影像都帶著它們不同的意義一起並存於我們的社會。

　　數位影像與日俱增的多樣性引發了另一個值得注意的問題，與**攝影真實**（photographic truth）這個文化概念有關。我們在第一章曾經提過，照片總是有「冒充」真實的可能性。而數位科技則進一步讓「人工建構真實」的能力成為可能。例如，數位科技可以在不使用照相機的情況下製作出看似照片的數位影像。以**符號學**（semiotics）的術語來說，這種照片影像是在真實世界中並無指涉物、或無活生生構成分子的情況下製造出來的。像我們在第一章提過的，符號學家皮爾斯使用三要素系統來辨識**符號**（sign），符號包含了代表物件本身的指涉物，而非只是該物件的影像或文字再現。是因為我們相信在真實世界中有一指涉物存在，照片才具有意義。

　　皮爾斯的理論對於影像觀看相當重要，因為他區分出三種不同的符號，以及這三種符號和真實世界的關係。皮爾斯將符號分成**肖似性**（iconic）、**指示性**（indexical）和**象徵性**（symbolic）三類。傳統上，對影像觀看者來說，符號通常是一種速記語言，我們也習慣把**符徵**（signifier）和**符指**（signified）之間的關係當成是「天生的」。例如，我們早已習慣將美國和星條旗、玫瑰和浪漫愛情，以及鴿子和和平聯想在一起，要認清它們之間的關係是建構出來而非與生俱有的，

並不是一件容易的事。

- 皮爾斯對肖似性的定義和我們一般所認為的圖符意義並不相同。肖似性符號在某方面和它們的對象極為相似。所以諸如繪畫和圖片這類視覺再現便是肖似性的，照片、電影和電視影像也一樣。

- 象徵性符號不像肖似性符號那麼類似於它所指稱的對象，和對象之間並無明顯的關係存在。象徵是透過某一物體和某一意義之間的任意（你也可以說是「非自然的」）結合創造出來的。例如，語言就是利用慣例來確立意義的象徵系統。「cat」這個英文字和真實的貓之間並沒有天生的關聯性；而是英文的語言慣例賦予「cat」這個意含。象徵性符號在傳達意義上的能力必然會較受限制，因為它所傳達的意義和學習系統有關。一個不會說英文的人或許可以認出貓的影像（一種肖似性符號），不過「cat」這個字（象徵性符號）對他來說是沒有意義的。

- 皮爾斯認為指示性符號的定義牽涉到符徵和符指之間的「存在性」（existential）關係。也就是說，二者在同一時間同時存在於某地。皮爾斯所舉出的例子有：疾病的徵狀、指向某處的手，還有風信雞等。指紋就是一個人的指示性符號，而照片也是一種指示性符號，因為它印證了照相機出現在主體面前的那一刻。沒錯，照片同時是肖似性和指示性符號，而它的文化意義絕大部分來自它的指示性意義，因為那是真實世界留下的痕跡。

　　然而重要的是，大多數的數位影像和**擬像**（simulation）都不是指示性的，因為我們無法說它們曾經出現在它們所描繪的真實世界裡。例如，以數位手法將人物加進他們未曾去過的風景中，這樣的影像無法代表某個真實存在的時刻。問題是，當一張看起來像是照片的影像其實是在電腦上製造出來，完全沒用到照相機時，「攝影真實」這個

概念會受到怎樣的影響？套句皮爾斯的用語，這代表了其根本意義已經從照片影像轉變成數位影像。也就是從指示性符號轉變成肖似性符號，因為我們是拿這些電腦生成的影像來比擬真實存在的主體。

當然，我們在日常生活中所看到的多數影像，在某種程度上都是經過修正的。幾乎所有的廣告影像都經過大規模修飾。也就是說，所謂時裝模特兒的「自然」影像其實是經過大量裝飾和處理的，修掉了皺紋和痘疤，加強了唇形，移動了五官，並改變了膚色。廣告影像的目的就是要慫恿消費者設法讓自己看起來和某個模特兒一樣，於是他提供我們一個不具真實基礎的理想形象。建構這種完美臉龐或完美身體的用意，當然是要讓觀看者產生自己不夠完美的感覺，進而誘使他們購買更多消費產品。所以，如同我們將在第六章討論的，廣告中的攝影「真實」永遠都要打上一個大問號。

當我們考慮到數位影像對新聞和歷史影像所造成的衝擊時，一堆新問題就跟著浮現。在今天，為私人照片作數位調校是很普遍的一件事，譬如，將不喜歡的親戚從婚禮畫面中剔除，或從珍藏影像中除掉前男友的身影。在大多數情況下，這種玩弄歷史紀錄的行徑是無害的。不過我們不難想像一種情況，那就是所有的歷史影像都可能遭到竄改。在某些國家中，利用處理過的照片來重述歷史早有悠久的傳統，例如前蘇聯政府就很習慣把遭到罷黜的政治人物從官方歷史影像中消去；如今這類技術已有了大幅改進，也很容易用數位科技取得。

這類技術也為新聞工業帶來極大的風險——例如，對其述說真相的道德符碼而言。在新聞工業的諸多信條中，有一條是：新聞照片必須是沒動過手腳的真實影像。換言之，我們會假定自己在主流報紙和新聞刊物上看到的照片是沒有經過修改的（反之，我們往往會認為八卦小報上的影像是假的）。其實我們經常發現新聞單位會修改引發醜聞或有爭議性的影像，像是我們曾在第一章討論過的，《時代》雜誌封面就曾對辛普森的影像做過處理。然而，數位科技改變影像的能力

已達到天衣無縫的程度，在這種數位影像的環境下，真的還存在沒動過手腳的照片嗎？最近我們看到一個例子：《國家地理雜誌》為了將埃及的兩座金字塔都納入封面當中，於是以數位手法拉近了它們之間的距離。沒錯，這種處理是基於美學上的理由，不過卻引起一片譁然之聲，認為此舉玷汙了《國家地理雜誌》這個招牌，因為該雜誌長久以來都是以出版紀錄性的、「真實的」世界影像享有盛名。換句話說，這份雜誌的聲譽是奠基在「攝影真實」這個現代觀念之上，而這個觀念和數位科技處理影像的可能性是相牴觸的。

在當代的視覺影像世界裡，以數位和類比形式所做的影像處理，創造出許多公然對抗傳統時間觀念的影像。去逝的名人影像經過數位處理之後，開口說出他們從來沒有說過的話，或是出現在從來沒有演過的畫面中（例如在某支廣告裡，死去的舞王佛雷・亞斯坦〔Fred Astaire〕和一具吸塵器跳舞）。甚至還有人討論開拍一部全部由死去

明星主演的虛擬版電影的可能性。流行文化會如何回收利用這些過去的影像呢？藝術家黛博拉・布萊特（Deborah Bright）就用了下面這幅影像來嘲諷好萊塢電影中的異性戀經典畫面。在這幅影像裡，當電影明星史賓塞・區賽（Spencer Tracy）和凱瑟琳・赫本（Katherine Hepburn）在「她」的車子裡面相擁親熱時，她卻百般無聊地坐在一旁。布萊特利用影像處理將某個電影影像進行再編碼，將自己放入相同的空間中，藉此讓影像意義產生一百八十度的轉變。它不再是好萊塢的浪漫懷舊影像，而變成對強制性異性戀意識形態的評論。

當代視覺文化中的許多攝影、電子和數位影像也發揮了改變繪畫風格的效用。從一開始，攝影術就改變了繪畫做為再現模式的社會角色。許多評論家認為攝影的出現有助於解放繪畫風格，讓它從寫實往抽象邁進。只是到了二十世紀末，藝術界反倒興起了照相寫實主義的風格，許多畫家開始有自覺地以「如照片般」的繪畫風格進行創作。例如，藝術家恰克・克羅斯（Chuck Close）創作了許多巨幅繪畫，反

布萊特，《夢女孩》系列之《無題》，1989–90

克羅斯，《羅伊二》，1994

映出照片的色調精準度。克羅斯先拍下他的主題，然後同時在照片上和大了許多的畫布上畫出格線，並逐一在方格裡將影像畫出來。我們所看到的成果，就像上面這幅藝術家羅伊·李奇登斯坦（Roy Lichtenstein）的肖像畫一樣，宛如經抽象處理過的照相或數位效果。這幅作品同時包含了照片的顆粒效果和數位影像的網格結構，它以重複出現的小方格（像素）構成和真人相似的影像。如果你貼近影像，它只是一堆抽象的方格和色彩，但在一段距離之外，臉孔就會自然浮現出來。觀看者看到的影像會隨著他與畫作之間的距離而產生變化。

虛擬空間和互動影像

對於**虛擬**（virtual）一詞最常見的誤解就是認為它不是真的，或認為它指的是只存在於想像中的東西。此外還有另一種誤解，亦即認為真實或再現影像是透過類比技術製造出來的，而虛擬影像則是以數位科技生產而成，而且只屬於數位科技紀元。事實上，虛擬影像既可

以是類比的也可以是數位的。虛擬影像打破了再現的慣例。它們是擬像，它們再現的是理想狀況，或說是建構出來而非真實存在的狀況。一具虛擬的人體影像不會將某個真實身體原原本本地再現出來，但它會以各種不同人體的綜合面貌或擬像為基礎。它的寫實特性根植於它體現了理想化的人體，或人體的綜合情況，而非它與真實的身體指涉物的相似性。

數位影像的出現讓影像得以和指涉物分離開來。但是虛擬影像也可以用攝影這種類比技術來製造。如同我們稍早討論過的，照片自發明之初就一直是經過處理的，而這種處理過的照片也可以視為虛擬影像——即在真實世界中沒有指涉物存在。威廉·米契爾（William J. Mitchell）在《重組的眼睛》（*The Reconfigured Eye*）這本名作中討論了攝影年代的視覺真實，他舉了許多可回溯到攝影發明之初的照片實例，說明這些影像和其假定指涉物之間的關係很有問題。他提到亞歷山大·加德納（Alexander Gardner）於1863年7月在蓋茨堡戰役中所拍攝的著名照片：《南軍狙擊手之死》（*Slain Rebel Sharpshooter*）。他指出，出現在這幀影像裡的屍體中，有一具在先前的照片裡已經出現過了，是一名倒下的北軍狙擊手。那具屍體顯然是被拖過來弄成靜態場景然後拍攝下來，假裝它是在記錄曾經發生過的一幕。[11] 我們可以說，這是製作虛擬影像的一個早期案例，因為這幀影像並不真的在說謊；它像是戰爭實況的虛擬建構，其中沒有真實、特定的指涉物。虛擬影像也是電影特效常用的手法。史蒂芬·史匹柏的電影《侏儸紀公園》同時使用了真實演員的類比影像和以數位、電腦製作出來的恐龍影像。片中並沒有恐龍模型的影片或動畫，只有以虛擬影像存在的物體模擬在銀幕上。片中的演員從來沒親身觸摸過那些恐龍。因此，即便就演員本身的體驗而言，這部電影裡的世界都稱得上是貨真價實的虛擬世界，因為並不存在真正的拍攝場景。

虛擬實境（virtual reality, VR）一詞是電腦模擬玩家傑羅·拉尼爾

（Jaron Lanier）發明的，用來描述使用者體驗虛擬電腦世界的方式，這種電腦世界是在1980年代末到1990年代間出現於科學和流行的電腦遊戲中。虛擬實境系統結合了電腦影像、聲音和感應器，在虛擬科技與它所虛構的世界裡，使用者的身體被放入一個能夠直接回應的迴路中。使用者就在這項科技之中以及透過這項科技體驗到主體性。電影提供的是一個只能看、只能聽的世界，虛擬實境系統則企圖為使用者創造一個宛如身歷其境的再現世界。虛擬實境科技同樣也透過感應系統的機能延伸，和使用者的身體連結在一起。虛擬實境系統是晚期資本主義社會的特殊產物，它能夠馬上延伸到我們的身體上，並讓我們經驗到有別於真實熟悉世界的模擬世界。虛擬科技包括了世俗和真實世界常見的心律調整器和助聽器。也包括了想讓我們信以為真的各種模擬，例如飛行模擬訓練系統，以及邀請我們進入多重感官之想像世界的遊戲系統等。

　　虛擬實境系統的特點之一在於，它將觀賞者從他或她的身體位置中解放出來，讓觀賞者體驗到更自由的知覺經驗。在虛擬實境系統中，人們可以佔據虛擬世界中的各種位置，在真實世界中不可能的位置。例如，下頁的結腸內部的虛擬模擬是由生物物理學家李查‧洛伯（Richard Robb）利用虛擬實境輔助手術程式（由洛伯和布魯斯‧卡邁隆〔Bruce Cameron〕共同設計）創造出來的，在其中，我們可以透過電腦程式選擇不同的視域，讓人體呈現出他或她想要的任何角度。這套系統可以讓使用者來一趟人類結腸的虛擬之旅，和1966年的冷戰經典電影《驚異大奇航》（*Fantastic Voyage*）有異曲同工之妙。在電影中，一組軍方科學家和技術人員被縮小後，以針筒注射進入一名叛逃到美國的科學家體內，這位科學家發明了一項足以引起軒然大波的縮小科技。當那一小隊人馬進入科學家的體內，並展開切除致命腦瘤的手術時，他所發明的科技成了自己的救命工具。三十年後，這個進入人體的科幻場景，藉由虛擬手術而愈發接近真實，醫學專家設計

了可以縮小操作並營造虛擬世界的工具，讓醫生能夠深入人體，觀察先前（因為太小或太偏僻而）看不見的東西，並在前所未見的小尺度（例如細胞層）中操作。這是一個科幻電影領先科學的例子，它想像出改變真實身體狀況和真實生活經驗的視覺化可能性。在藝術家夢娜‧哈托姆（Mona Hatoum）的裝置作品《異體》（*Corps étranger*）中，觀看者可以藉助內視鏡影帶，親自進入藝術家的身體內進行虛擬體驗，關這件作品，我們還會在第八章中進一步討論。她的這件作品是藝術家對於科學和醫學虛擬世界所提出的評論和挪用。

因為影像數位化及虛擬影像日漸重要所造成的重大文化變革，一併也改變了人們對空間和所有權的看法。例如，當電腦使用者從網際網路下載影像，用在他或她自己的網頁或論文上時，傳統的著作權觀念（以及最近的版權觀念）該如何應對呢？此外，網際網路、全球資訊網以及虛擬實境、電腦遊戲這類幻想科技，它們到底是虛擬空間還是實體空間。因為這個領域的生成，我們的空間概念徹底改變了，而這種改變具有廣泛的文化意含。傳統上，根據笛卡兒的數學理論，空

洛伯，（電腦）虛擬的內視鏡檢查

間一直被定義成是物質的，是實體的。我們先前曾經提過，笛卡兒所定義的笛卡兒空間，是可以用數學方法測量出來的一個三度空間。

然而虛擬空間，或說由電子和數位科技所製造出來的空間，卻無法用數學加以測量和標示。「虛擬空間」一詞指的是一個看起來就像我們所了解的實質空間的空間，只不過它不具有物質實體。它被廣泛用來指稱那些由電子建構而成的空間，比方由電腦定義出來的空間就是一例，它不用遵從物理、物質或笛卡兒空間的法則。許多電腦程式都鼓勵我們將這種空間想成是我們在真實世界會遇到的物理空間（例如稱它們為「聊天室」或「址」等）；不過，虛擬空間與傳統物理空間的法則是對立的。換句話說，這個以傳統「空間」二字稱呼的所在只存於觀念中。還有就是，這個使用者會戴上頭套、手套，透過視力和碰觸來體驗的虛擬實境系統，是一個與笛卡兒空間截然不同的空間概念，或說是由二度再現系統所定義的一種空間。因此，我們可以將虛擬視為影像、空間和再現形式的戲劇性轉變，顛覆了我們先前的所有認知。

當代視覺影像所巡梭的虛擬空間不僅限於網路，這些影像同時也是電視遊戲、CD-Rom 和 DVD 的元素。沒錯，它們正是互動式敘事的主要元素，在這種互動敘事的過程中，使用者能夠操縱遊戲或 CD-Rom，創造出自己穿越故事的專屬途徑。而且這不是電視遊戲專有的面向，它也是諸如博物館這類藝術機構開拓場域的利器。當今有許多美術館已開始販售虛擬藝廊的光碟，讓觀看者可以用自己的電腦進入美術館，瀏覽其中展示的影像。這些數位複製影像都加上了虛擬空間的維度，讓觀看者感覺自己是在真實的美術館空間裡遊走。許多藝術家現在也將作品燒成光碟，為觀看者提供另一種不同的影像經驗（包括現象學的和敘述的經驗）。這類作品的互動性要求觀看者自行選擇駕馭藝術作品的方式，因而讓每個人都能對該作品產生獨一無二的經驗。這種互動式的影像經驗和班雅明所描述的、發生在機械複製之前

的那種固定繪畫展示是截然不同的。

　　自從當代視覺文化出現了複製影像和複合影像之後，有關原真性、原創性和空間等觀念也有了新的意義。前人的藝術在當代的影像世界裡已經過變形。作品失去了其獨一性，成為許多不同脈絡下的許多影像，而且每一種都開啟了新的詮釋形式。這麼說並不表示過去的影像在我們的文化裡已降低價值。相反地，如今它們更貼近當代媒體文化的核心面向：更容易流通、更容易改變脈絡、更容易重製。至於數位科技未來會將影像文化帶到何方則尚待觀察，不過毫無疑問地，它所造成的轉變不只限於影像的科技和流通，它同時也改變了影像的符號學意義和社會意義。電子複製時代的影像意義和班雅明所描述的機械複製的影像意義，已經完全不同了。

註釋

1. John Berger, *Ways of Seeing* (New York and London: Penguin, 1972), 18.

2. See Martin Jay, *Downcast Eyes* (Berkeley and London: University of California Press, 1993), 52.

3. René Descartes, *Discourse on Method, Optics, Geometry and Meteorology*, translated by Paul J. Olscamp (New York: Bobbs-Merrill, 1965), 65. See also Jay, *Downcast Eyes*, 69–72.

4. Georges Didi-Huberman, "Photography—Scientific and Pseudo-scientific," in *A History of Photography: Social and Cultural Perspectives*, edited by Jean-Claude Lemagny and André Rouille, translated by Janet Lloyd (New York and Cambridge: Cambridge University Press, 1987), 71.

5. John Berger, "The Moment of Cubism," in *The Sense of Sight* (New York: Pantheon, 1985), 171.

6. William M. Ivins, Jr., *Prints and Visual Communication* (Cambridge, Mass. and London: MIT Press, 1969), 3.

7. Walter Benjamin, "The Work of Art in the Age of Mechanical Reproduction," in *Illuminations*, translated by Harry Zohn (New York: Schocken Books, 1969), 220.

8. Benjamin, "The Work of Art in the Age of Mechanical Reproduction," 224.

9. 若欲深入了解現象學分析電影的方法，請見Vivian Sobchack, *The Address of the Eye* (Princeton University Press, 1992)。

10. John Berger, "Understanding a Photograph," in *Classic Essays on Photography*, edited by Alan Trachtenberg (New Haven: Leetes's Island Books, 1980), 291–92.

11. William J. Mitchell, *The Reconfigured Eye: Visual Truth in the Post-Photographic Era* (Cambridge, Mass. and London: MIT Press,1992), 43–44.

延伸閱讀

Geoffrey Batchen. *Burning with Desire: The Conception of Photography*. Cambridge, Mass. and London: MIT Press, 1997.

Walter Benjamin. "The Work of Art in the Age of Mechanical Reproduction," In *Illuminations*. Translated by Harry Zohn. New York: Schocken Books, 1969, 217–51.

John Berger. *Ways of Seeing*. New York and London: Penguin, 1972 .

— "Understanding a Photograph." In *Classic Essays on Photography*. Edited by Alan Trachtenberg. New Haven: Leetes's Island Books, 1980, 291–94.

— *The Sense of Sight*. New York: Pantheon, 1985.

J. D. Bernal. *Science in History, ii. The Scientific and Industrial Revolutions*. Cambridge, Mass. and London: MIT Press, 1954.

René Descartes. *Discourse on Method, Optics, Geometry and Meteorology*, Translated by Paul J. Olscamp. New York: Bobbs-Merrill, 1965.

Timothy Druckrey, ed. *Electronic Culture: Technology and Visual Representation*. New York: Aperture, 1996.

E. H. Gombrich. *Art and Illusion: A Study in the Psychology of Pictorial Representation*. Princeton: Princeton University Press, 1960.

Terence Hawkes. *Structuralism and Semiotics*. Berkeley and London: University of California Press, 1977.

James Hoopes. ed. *Peirce on Signs*. Chapel Hill and London: University of North Carolina Press. 1991.

Robert Hughes. *The Shock of the New*. Revised Edition. New York: Alfred Knopf, 1995.

William M. Ivins, Jr. *Prints and Visual Communication*. Cambridge, Mass. and London: MIT Press, 1969.

H. W. Janson and Anthony F. Janson. *A Basic History of Art*. Englewood Cliffs, NJ: Prentice-Hall, 1992.

Martin Jay. *Downcast Eyes: The Denigration of Vision in Twentieth-Century French Thought*.

Berkeley and London: University of California Press, 1993.

Sarah Kember. *Virtual Anxiety: Photography, New Technology, and Subjectivity*. Manchester: Manchester University Press, 1998.

Martin Kemp. *The Science of Art*. New Haven and London: Yale University Press, 1990.

James Jakób Liszka. *A General Introduction to the Semiotics of Charles Sanders Peirce*. Bloomington: Indiana University Press, 1996.

Jean-François Lyotard. *Phenomenology*. Translated by Brian Beakley. Albany: SUNY Press, 1991.

Floyd Merrel. *Peirce, Signs, and Meaning*. Toronto: University of Toronto Press, 1997.

William J. Mitchell. *The Reconfigured Eye: Visual Truth in the Post-Photographic Era*. Cambridge, Mass. and London: MIT Press, 1992.

Bill Nichols. "The Work of Culture in the Age of Cybernetic Systems." in *Electronic Culture: Technology and Visual Representation*. Edited by Timothy Druckrey. New York: Aperture, 1996, 121–43.

Richard Robin. *Annotated Catalog of the Papers of Charles Sanders Peirce*. Bloomington: Indiana University Press, 1998. On-line at <http://www.iupui.edu/~peirce/robin/robin.htm>.

Vivian Sobchack. *The Address of the Eye: A Phenomenology of Film Experience*. Princeton : Princeton University Press, 1992.

Robert Sokolowski. *Introduction to Phenomenology*. New York and Cambridge: Cambridge University Press, 2000.

Shearer West. ed. *The Bulfinch Guide to Art History*. New York and London: Little, Brown, 1996.

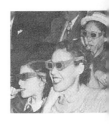

5.

大眾媒體和公共領域

The Mass Media and the Public Sphere

　　身處於西方工業文化的我們，住在一個充滿多重媒體的環境中，在這裡，機械和電子影像、文本、聲音幾乎從來不曾間斷過。媒體遍存於我們的生活之中，我們往往將它們視為理所當然。從每天醒來的那一刻起，我們便會遇上由不同媒體所製造出來的各種影像、文本和聲音。在假設中的一天裡：你被時鐘收音機的廣播吵醒，你睜開眼睛所看到的第一件東西是數位化的計時器。喝咖啡的時候，你閱讀報紙或收看電視新聞。在去學校或工作之前，你或許會察看一下電子郵件。如果開車的話，你會在通勤時心不在焉地播弄汽車裡的收音機，並在講行動電話時，對車外的廣告看板視而不見。如果你靠火車通勤，或許你會戴上新力牌隨身聽，一面聽著最喜歡的CD，一面無所事事地看著車廂廣告。上午有部分時間你會盯著電腦螢幕，利用與課

業或工作相關的程式做點事，然後休息一下，玩玩電腦遊戲或瀏覽幾個網站。到了午餐時間，你去買東西然後無意識地記下了產品標誌，你也可能翻閱雜誌，檢查電子郵件，坐在餐廳裡或站在健身房的跑步機上收看肥皂劇和談話節目。你或許會講電話，在語音信箱留言，聽一聽答錄機。工作結束或上完課後，你可能會收看電視新聞，以錄放影機觀賞影片，或是上電影院看電影。你也可能漫遊網路，參加網路教學課程，或投入午夜時刻的線上討論。

　　這些活動有的我們會單獨從事，有些卻需要別人的參與或在場（例如電影院裡的其他觀眾）。這些經驗很多都和視覺媒體脫不了關係。在許多狀況下，我們和作者一樣，都在不同的程度上接收了各種媒體和混合媒體所傳來的訊息。其中有些媒體是同時呈現，甚至彼此連結，例如數位鬧鈴收音機和錄放影機上的電影。做為影像和訊息的載具，這些媒體不啻是視覺文化的重心。下面這張於1950年代由攝影家羅伯·法蘭克所拍攝的影像，顯示出不論看或不看，我們都已習於經驗大眾媒體，將其視為運作系統的一種。

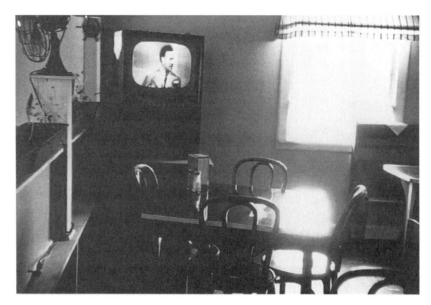

法蘭克，《餐廳，
美國南卡羅萊納
州》，1955
© Robert Frank, from
The Americans

大眾媒體（mass media）一詞是用來形容那些以接觸廣大、具有共通興趣之閱聽者為目的的媒體。大眾媒體所指涉的形式和文本，會以協同一致的方式對事件、人物和地點做出某種優勢的或流行的再現，不論這些事件是虛構的、真實的或介於兩者之間。它也常用來指稱我們每天接收世界各地新聞資料的方式。大眾媒體最主要的形式計有無線電廣播、電視、電影和印刷（包括報紙和雜誌在內），可見視覺影像雖然不是大眾媒體的唯一元素，卻是其主要成分。諸如**網際網路**（Internet）、**全球資訊網**（World Wide Web）和**數位**（digital）多媒體等電腦媒體形式，則是清單中的最新成員，它們旋即也變得和電視一樣普遍。無線電廣播是一種被低估的大眾媒體，不過它在1990年代末期經歷了某種程度的復甦，重新引起人們的注意。不過在收聽廣播時也別忘了思考一下我們投入的觀看實踐和注意模式，因為在我們收聽廣播時，觀看的實踐活動並沒有因此停止。

　　我們還要注意印刷之外的聲光大眾媒體在其擴張之後對社會所造成的衝擊。無線電廣播興起之前，讀寫能力是悠遊於社會資訊流的必備條件。既然只有受過教育的少數人才能夠讀寫，於是口語之外的資料交換活動幾乎都控制在這群社會成員手中。一些媒體評論家認為無線電廣播和電視加深了這種控制權，它們將資料的作者權保留給那些擁有媒體製作工具的人，創造了一個有別於消費者（受大眾媒體訊息愚弄的那群人）的生產者社會（他們代表統治階級）。另一派學者，像約翰・費斯克（John Fiske）等人，則認為廣播和電視這兩種主要媒體能夠讓不識字的人直接接觸到更多資訊，因而改變了資訊流的動態，讓它變成一條更民主的河流。在1910年代末期到1920年代間，也就是1917年俄國大革命過後不久，蘇聯電影製片便大力擁護上述理論，認為可以把電影這種視覺媒體當成重要工具，在不識字的俄國無產階級和農民當中建立新的蘇維埃革命意識。到了1950年代，歐洲影片製作人也在非洲殖民地利用影片做為視覺指導工具，

將西方生活方式教導給殖民地人民。這種以影片做為教育媒體的策略，在**後殖民主義**（postcolonialism）時期又被非洲電影製片給**挪用**（appropriation），藉以生產出自主性的非洲民族電影。從這些例子中我們看見，在所謂視覺或媒體讀寫能力的形成過程中，視覺影像逐漸鬆綁了媒體閱聽者的文化和階級限制。

為了了解視覺媒體在今天文化中的地位，我們必須知道「大眾媒體」一詞的涵義。何謂「大眾」？「媒體」一詞的真正意思又是什麼？最為人所熟知的媒體定義，指的是一種媒介或溝通工具，一種中性或中介的形式，透過它，訊息得以流通。以這種角度來看，它指的是能夠製造並傳播公共新聞、娛樂和資料的溝通產業和科技。媒體一詞同時也可以用來指稱訊息賴以傳送的特定科技。無線電是一種媒體，電視是一種媒體，擴音器是一種媒體，你的聲音也是一種媒體。媒體不必然需要科技，然而我們最常指稱的媒體是那些在某種程度上涉及機械或硬體工程的媒體形式。

我們時常覺得大眾媒體試圖以影像來淹沒每個人。在右頁這幅1964年的照相拼貼裡，藝術家羅伯・羅森伯格（Robert Rauschenberg）在新聞影像和繪畫技法之間創造了一股張力，讓我們感受到新聞影像對生活的全然滲透。羅森伯格從當時的新聞中挪用「現成」影像，把這些影像拼湊在一起，藉以評論匆忙的現代生活、複雜的媒體文化，以及約翰・甘迺迪過世後的圖符身分。如果羅森伯格只是畫出這些畫面，它們不會產生和現成影像同等的衝擊性。拼貼賦予這件作品一種急迫感，並讓我們感受到媒體已經過度氾濫了。甘迺迪這個強大且魅力十足的媒體影像，被藝術家以殉道公眾人物的身分放了進來。羅森伯格借用、竊取並且重新使用這些影像，企圖讓這件作品呈現一種資訊文化的匆忙感。

研究媒體的人大都同意媒體不是一種中性科技，不會將意義、訊息和資料原封不動的傳輸。即便是自己的聲音這種媒體，經過諸如口

音、強弱、高低、聲調、抑揚和音調變化等發聲慣例，也會編碼出並
非訊息內容所固有的意義。媒體本身，不論是聲音還是像電視這樣的
科技，都對它所傳達的意義具有極大的衝擊性。

　　沒有所謂不經媒體傳播的訊息：這種觀點可回溯到1960年代的媒
體理論。換言之，我們不可能把訊息、資料、意義與傳輸它們的媒體
科技分離開來。首先，如同我們在第四章討論過的，不同的媒體之間
具有**現象學**（phenomenology）上的差異——也就是說，對於物質屬
性不同的媒體，我們體驗它們的方式是不同的。例如，當我們收看電
視新聞時，我們所經驗到的資料或內容是由電視這種媒體形式和慣
例塑造出來的。而當我們在電影院裡看電影時，就像在第三章討論的
那樣，我們的經驗是受到**電影機制**（cinematic apparatus）的影響——
漆黑的房間、投射到銀幕上的影片、音效系統、無聲或有聲、觀眾成

員等。如果是在家裡用錄放影機或到汽車電影院觀看同一部電影，經驗則又不同。例如，當法蘭克為他著名的攝影集《美國人》拍攝這幀汽車電影院的影像時，它象徵了1950年代美國文化的許多面向，尤其是彰顯了汽車在戰後文化的重要性。閱讀報紙時，我們會將它拿在手裡，翻頁，或許稍晚才會讀完一篇故事。電視則是持續性的電子呈現系統，它有時間表而且會連續傳送。看電視是一種社會活動，即使你獨自觀看也不例外，在這種活動中，我們意識到自己是該頻道廣大收看群眾的一分子。看電視有時會在諸如客廳這類集體社會空間中進行，人們會在節目進行時聊天、進出空間或同時從事其他活動，例如吃東西、做功課等。此時我們的注意力是分散的。文化理論家雷蒙・威廉斯就曾提及所謂的**電視流**（television flow），即觀眾的電視經驗是一種夾雜著間斷（例如節目轉換和電視廣告）的連續性節奏。到目前為止電視仍是以時間為基礎的，並且建立了數日、數月，甚至數年（有些肥皂劇便是如此）的敘事流，這種特別的持續性和我們的生活交織在一起，並建立出我們的日常經驗模式。它所提供的現象學經驗

法蘭克，《汽車電影院，底特律》，1955
© Robert Frank, from *The Americans*

和電腦不同。當我們參與線上聊天時，雖然是獨自坐在電腦螢幕前面敲打鍵盤，我們還是置身於某種社會「空間」——因為我們上網交流的**虛擬**（virtual）空間是一個無遠弗屆的寬廣場域。

關於我們如何了解和判斷日常生活中的媒體訊息，這點也有相當大的政治和文化差異性。例如，我們會有意識或無意識地將新聞媒體依其重要性和可信度加以排名——比方說，認為報紙比電視新聞可信，或是從網際網路和全球資訊網得知的新聞較不真實等。我們也會根據不同媒體的新舊，以及它們比較傾向娛樂性、新聞性或資訊性來替媒體排名。我們會認為網路新聞比電視新聞來得更「即時」，因為網際網路總是和傳輸速度、全球範圍、跨國界這些觀念聯想在一起。先進的網際網路深深影響了我們對其他媒體形式的理解（我們會在第九章加以討論）。我們還發現自己很容易把新聞和虛構性的戲劇弄混淆，我們可能會認為某些流行電影是該事件的「真實故事」，例如奧立佛・史東的《誰殺了甘迺迪》（*JFK*, 1991）。部分原因在於，像《誰殺了甘迺迪》這樣的電影為了要取信於觀眾，會刻意結合一些我們認為是真實紀錄的媒體形式——例如電視新聞片段，或是看起來像舊新聞片段的電影拍攝手法。除此之外，我們對新聞故事的感知也會受到下列元素的影響：新聞播報員的文化身分（他或她的性別、文化認同、衣著外表和聲調口音），以及他或她在鏡頭中呈現的樣子。所有這些面向——播報、服裝、化妝、髮型、影像和聲音的剪輯——都是在新聞媒體的慣例中運作，藉此為我們所認為的新聞報導「內容」賦予意義。因此，媒體並非一種傳達訊息的中性工具，此外，它們也從未完全脫離其他媒體形式而單獨運作。媒體不只是發送訊息而已，它們也隱隱指涉、評論其他媒體形式。

大眾媒體一詞的重點在「大眾」（masses）二字，這兩個字興起於十九、二十世紀，用來描述生活在西方工業化國家的人們所經歷的轉變。大眾一詞被包括馬克思在內的政治經濟學學者所採用，用它來

陳述工業**資本主義**（capitalism）崛起後的社會形構。它在媒體理論中是個負面用語。在這個意義上，它指的是一群無區別性且缺乏個體性的人們，以及某些媒體的廣大觀眾，而這群媒體觀眾只會不加批判且被動的接收媒體的操作和訊息。「大眾媒體」一詞在二次世界戰後流行起來，而這段時期也正是電視在美國、英國和大部分歐洲地區普及流行的時間。

　　大眾媒體的崛起發生在**現代性**（modernity）時期，我們曾在第四章討論過這個時期。而**大眾社會**（mass society）一詞則是用來描述開始於工業化初期並在二次大戰之後達到最高峰的歐美社會形構。大眾文化興起的特徵和現代性很像：現代社會的逐漸工業化和機械化，人口日益往城市集中，以及公司法人取代了在地工坊。二次大戰戰後，都會人口喪失了自己的社群意識和政治歸屬感。在擁擠的居家、職場和街道壓力下，在工作場所的匿名性以及工業成長和城市興起所產生的諸多壓力下，人際生活和團體活動逐漸消亡。人們愈來愈心懷不滿、越來越異化疏離，甚至連家庭和社群生活也在大都會和市郊衛星住宅取代了緊密連結的農村社區之後，終告磨損殆盡。

　　當我們談到人是大眾社會的成員時，我們說的是一群透過集中化的全國性或國際性媒體接收訊息的人。他們經由單向的**廣播**（broadcast）模式而非雙向的地方頻道或網絡交流（例如傳送或分享訊息的社群或家族成員），來接收大多數的意見和資訊。這種單一的大眾或公共文化概念，是和特定的歷史時期連結在一起，即以電視傳播模式為主流的現代化工業時期。到了1980和1990年代，**窄播**（narrowcast）和網際網路興起之後，「大眾媒體」一詞才不再完全適用。隨著五花八門的媒體形式出現，各種形態的小眾取代了無分別性的大眾，而多向媒體經驗也取代了單向的廣播模式，自此大眾媒體也變得沒那麼無所不在了。

　　當我們將「媒體」定義為一種單數而非多數實體時，「公共文

化」這個概念就必須存在。有些媒體形式普遍被認為是逃避公共生活的一種工具。例如，電視娛樂節目和流行電影就被歸在這一類裡面，觀眾可以藉由它們逃離現實。其他媒體形式則被認為具有強化觀眾和讀者公共生活的作用。人們利用電視新聞和日報將自己插入公共文化和公民責任的連續敘事中。當觀眾使用這些媒體時，他們可以將自己視為社區的成員、國家的公民，以及全球政治版圖的一分子。單數的「媒體」一詞，可用來描述所有媒體形式對大眾或公共文化形構所產生的整體效應。

所有媒體，包括虛構的電視節目和電影在內，都會讓觀眾陷入公共行動和爭論的不同領域，在二十世紀末的媒體版圖中，新聞和虛構之間，以及娛樂和資訊之間的界線已愈來愈模糊。尤其在1992年，當流行電視影集《風雲女郎》（*Murphy Brown*）成為新聞頭條時，這種現象更是明顯得嚇人一跳。主角茉菲‧布朗是一名成功的中年單身專業人士，在影集中被當成1990年代深受嬰兒潮世代女性歡迎的典範。在1992美國總統大選那年，當劇情進展到布朗未婚生子時，副總統奎爾（Dan Quayle）竟然公開抨擊這部影集誤導了「正確的」家庭價值觀。於是這部影集的內容和奎爾的公開陳述遂變成全美最熱門的爭論主題，爭論焦點在於單親媽媽的角色，以及電視會如何影響公眾對於親職這類議題的選擇和看法。這項爭議是被1990年代初所盛行的有關單親媽媽、家庭價值和生育權等新議題所點燃，當時還出現了以家庭價值為主要舞台的宗教性媒體。最後，茉菲‧布朗這個角色甚至在影集中回應副總統的攻擊，彷彿奎爾是這影集虛構世界中的一角。

媒體在當代文化中最重要的角色之一，就是促進公共辯論和行動的社會領域。公民／觀眾如何參與媒體辯論，有部分乃取決於個別觀眾和特定媒體形式之間的關係。有些媒體形式，例如廣播電台和電視，是以單向廣播模式發展的。在這種模式中，集中式的網絡和製作者會將媒體文本傳送給廣大地區的龐大聽眾或觀眾。這些閱聽人並

沒有機會在接收訊息的第一時間參與節目的製作和修改。就像我們在第二章說過的，雖然觀眾可以轉換頻道或選擇錄影帶，甚至重新評估或加以剪輯，不過他們對節目原始內容的掌控還是有限的。儘管媒體工業也會為了收視率和市場調查而尋求觀眾的反饋，不過研究顯示，觀眾在這方面所造成的影響是很稀微的。電視學者艾里恩·米漢（Eileen R. Meehan）就指出，在最具影響力的收視率系統（例如尼爾森收視調查）中，「算數」的觀眾只限於那些被認為最有消費潛力的階層。因為媒體工業最感興趣的是觀眾的購買力，而不是想完成具有代表性的人口取樣。因此，在廣播媒體中，觀眾的行動力是透過挪用和文化轉譯的模式，主要作用於個人或地方層級的消費、詮釋和利用之上。換句話說，我們對傳播媒體的影響力只能及於使用方式，而無法達到它的製作和發送層次。

其他形式的媒體則有助於雙向傳播或**多向傳播**（multidirectional communication），例如網際網路就能在廣大參與者之間交換並修正資訊。對那些能夠接觸到網路媒體的人而言，網路這項工具似乎越來越像是進入媒體製作的門徑，而不只是消費工具。對一個高中生而言，

法蘭克，《電視攝影棚，布邦克，加州》，1956
© Robert Frank, from
The Americans

想要為全國電視傳播網製作節目幾乎是遙不可及的一件事。不過他或她卻能輕易製作一個全球接收得到的網頁。因為網站和電郵名單伺服器而興起的各種國際**次文化**（subculture）和另類團體，暗示著網路參與模式的熱門程度。在全球資訊網上刊登個人網頁的現象也讓我們想起普普藝術家沃荷的荒謬預測，他在1960年代曾經預言，將來每個人都會有自己的十五分鐘媒體宣傳時間。電腦編寫工具、桌上排版（desktop publishing）以及次文化團體和個人線上雜誌（zines）的興起，在在說明到了在1990年代，任何人都可以成為作家和製作人。

　　第二種相關的媒體形式區分法是將媒體分為廣播媒體和窄播媒體。在電視年代的早期，媒體的傳輸範圍在地理上只限於在地社群，節目通常也是由住在那個區域的人負責製播，並以反應當地社群的文化興趣為主。在地宗教、娛樂和議題性節目是受到在地輿論、勞工和文化價值觀的影響。在有線傳輸以及很久之後的衛星傳輸發展起來以後，長距離廣播網終於成真。廣播模式取代了早期的窄播和社區型電視台，有了衛星傳輸，就連全球性傳播也沒問題。隨著區域範圍的擴大和潛在市場的增加，廣播網所製作的節目也越來越傾向全球或「大眾」文化的口味，自此取代了早期社區電視的模式。就像媒體製作者馬龍・瑞格斯（Marlon Riggs）於紀錄片《色彩調整》（*Color Adjustment*）中告訴我們的，前有線紀元的節目是鎖定「少數」群眾（例如1970年代由黑人演員主演的電視影集《法蘭克的地方》〔*Frank's Place*〕），而這些節目通常都相對短命。要到1970年代末期，美國有線電視的崛起使得窄播模式再度復甦起來，讓社區性節目在缺席將近二十年之後重新有了生機，同時也讓「少數族群」廣播網盛行了起來。基地設在美國的黑人娛樂電視台（Black Entertainment Television）和以全球離散流移（diaspora）的西班牙人口為觀眾的「世界電視台」（Telemundo），就是有線窄播的兩個佳例。

　　我們可以從上述討論中看出來，到了1980和1990年代，消費者

在許多媒體形式中都變成更積極主動的使用人和製作者，這些媒體包括家庭錄影帶、窄播有線電視和網際網路。這意味著廣播模式在二十一世紀的媒體工業中可能不再具有優勢地位。我們也可以看出，單一的大眾閱聽人已不再是事實（你可以懷疑這從來不是事實）。的確，有些作者悲嘆這個社會因為窄播化而碎裂成一堆特殊興趣團體。他們害怕數量日增的媒體選擇和窄播現象會導致進一步的**異化**（alienation），讓人們局限於線上和螢幕的世界中，只在有限的對話領域裡和相同想法的人交流。儘管支持單數形態媒體的論調有些仍具有說服力，但很清楚的是，複數形態的媒體文化才是對於二十一世紀視覺文化的最佳描述。

對於大眾媒體的批判

大眾媒體能夠觸及這麼多全國性和全球性觀眾的本事，賦予它極大的權力。對於大眾媒體這種無遠弗屆的影響力，人們的看法不一而足，烏托邦樂觀主義者擁抱全球連通性的到來，反烏托邦主義者則擔心優勢文化會利用媒體來主宰世界。大眾媒體興起的時間正好與工業化加速以及農村人口外移同步，這項事實讓許多理論學者認為大眾媒體腐蝕了人際關聯和團體生活，並助長了傳播和認同模式的日益集中化。傳統派的論調指出，電視和廣播電台是一種動員新大眾文化或大眾社會的集中式工具，而這類大眾文化總是繞著相同的議題和想法打轉。這派的看法是，大眾廣播模式因為能夠將同樣的訊息傳送給廣大人口，因而助長了一致性的政治和文化優勢思想。近來針對大眾媒體的批評則指出，新興電子科技是**宣傳**（propaganda）或說服大眾的強大利器，尤其有助於政治迫害和控制。這派觀點強調，各種傳播科技有可能由上而下被統一成單一的媒體。這種看法將媒體視為全能且有說服力的，觀眾則是媒體訊息的受騙接收者或被動觀看者，這與我們

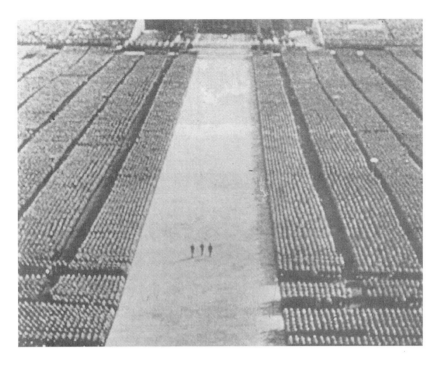

萊芬斯坦，《意志的勝利》，1935

在第二章所提到的許多觀看策略理論正好相反。

有一派批判觀點認為，大眾媒體生來就是宣傳的工具，專門灌輸危險的或錯誤的想法給觀眾。抱持這種觀點的人認為大眾媒體具有不可思議的力量和說服性，他們經常以德意志第三帝國為例，舉出納粹運用媒體影像製造國族**意識形態**（ideology）的事實。蘭妮·萊芬斯坦（Leni Riefenstahl）是為納粹工作的德國導演，她為德國大眾製作宣傳片，而她的影片也成為運用媒體向大眾灌輸國族主義和種族主義這類意識形態的討論範本。她在1935年的影片《意志的勝利》（*Triumph of the Will*）中，記錄了1934年的紐倫堡黨代表大會。許多人都認為該影片是使用視覺影像對觀眾灌輸或強化政治信仰的最佳範例之一。1934年的這場集會被設計並建構成一個大眾視覺奇觀，讓人在腦海裡留下深刻的印象。希特勒親自編導了這場代表大會，影片給人一種全國上下團結在希特勒統治之下的印象，事實上，當時他的政黨和領導權才剛度過一場嚴重的挑戰。他使用超過三十部的攝影機和由萊芬斯坦所

領導的大隊人馬來記錄這件大事。影片呈現出驚人的戲劇效果和構圖，在影片中，希特勒不僅被塑造成主眼（master eye），將所有的集會群眾和整座城市攝入眼中，他同時也是所有群眾目光凝視的唯一焦點。

影片以希特勒的飛機俯衝進入城市的壯觀場景拉開序幕，然後轉切到飛機視線所及的城市景物，有如希特勒正在視察他的王國一般。接著我們看見希特勒出現在人群中的諸多鏡頭，這些以低角度拍攝的鏡頭旨在強調他的權勢，並把他當成歡呼群眾的焦點所在，這些人正在尋找機會注視他，而當希特勒終於和他們的視線交會時，群眾凝視的目光全部集中在他身上。《意志的勝利》是觀看實踐可為國族主義和偶像崇拜提供服務的完美例證。

當然，我們不能把所有的宣傳都和納粹劃上等號，視之為催生意識形態的「壞」方法。就像我們曾在第四章指出的，影像可供許多政治目的使用，媒體也會在不同文化中為不同的社會目的提供服務。例如，班雅明便呼籲革命學生和勞工團體運用印刷的力量，別讓它落入政府手中。在美國和其他許多國家，電視多半是做為家電設備，並且是居家這個私密空間裡的主要舞台，不過在德國，電視一開始是擺在公共空間供眾人集體收看的。電視崛起於納粹時期，是一種國營工業，用來鍛鑄強烈的集體意識形態。正因如此，它也是用來說服大眾的一項利器，就像黨代表大會一樣，人們實際聚在一起表達對黨的支持。從這個觀點來看，在公共空間針對同一景象進行集體性的觀看實踐，可說是打造大眾意識形態的一種重要經驗。不管我們談的是在黨代表大會中注視希特勒的群眾，還是在人滿為患的房間裡收看支持納粹的電視節目。

居伊‧德波（Guy Debord）完成於1967年的《奇觀社會》（*Society of the Spectacle*），是1960年代分析集體觀看實踐和媒體的名著。德波為情境國際（Situationist International）的創始會員，他們是一群社會理論家，和稍早的**未來主義**（Futurism）、**達達**（Dada）以及**超現實主**

義（Surrealism）等藝術風潮關係密切。他們想要模糊藝術和生活的界線，並追求不斷轉型的生命經驗。《奇觀社會》描述了二十世紀後期全球經濟的社會秩序如何透過**再現**（representation）系統發揮其影響力。德波進一步將**奇觀**（spectacle）這個概念推演成一種「促進一致性的工具」，以及一種在人群當中鍛鑄社會關係的世界展望，在這種展望中，影像和凝視實踐佔有核心地位。他認為，所有一度存活過的東西，都變成只是一種再現。[1]

就這點而言，《意志的勝利》可視為再現和奇觀之全然力量的一個實例，它的影像具有建立集體意識形態的力量。然而德波想說的並不是納粹主義這個極端的例子，而是工業化的西方文化，這個文化將製造與再製的條件簡化成再現的經驗。二十年後，在尚‧布希亞（Jean Baudrillard）的著作中，德波的想法得到了最清楚的表達，布希亞認為，**網路空間**（cyberspace）這類領域裡的**擬像**（simulation）經驗已超越真實的經驗。**擬仿物**（simulacrum）是不需要原作的副本。這個術語是了解**後現代**（postmodern）的關鍵用詞，稍後我們會在第七章加以討論。德波後來又提出「綜合奇觀」（integrated spectacle）的概念，它比奇觀具有更大的操控能力。綜合奇觀如同擬仿物一樣，滲透並瀰漫了整個真實世界，讓每一種關係都無須求助於真實。迪士尼虛擬世界、電腦國度、模擬生活和網際網路都是綜合奇觀的例子，在這些地方後面並沒有「那裡」存在。

在布希亞提出擬像之前的大眾媒體評論家，他們關切的重點是較細膩的影像說服形式，即參照真實政治經驗的影像說服形式。所謂大眾媒體的**皮下注射效應**（hypodermic effect），指的是觀眾更被動地接受媒體文本的「下藥」，這些藥物不再是明目張膽的宣傳式媒體文本，而是較不明確的政治訊息。至於所謂的麻醉效應，指的則是把時間花在媒體上（例如看電視）而不去參加其他的組織性活動。大眾媒體讓人們以為：從媒體報導中得知某社會議題的訊息就等於是親身為

該議題做了某些事情。就這個觀點而言，電視對某些人而言可說是最理想的大眾媒體。因為電視不但能夠在同一時間觸及上百萬的觀眾，能夠立即傳輸，還能給人即時同步的感覺，並具備「麻醉」效應。因此，人們認為電視是比電影更好的獨特媒體，可將各種媒體統一合併在單一的政治信仰之下。人民大眾對電視政治新聞的日益依賴，加重了他們的政治抑鬱感。於是，這些與社會隔絕的人，這些不是花了太多時間在家裡和媒體相處，就是住在偏遠地區只能靠媒體與外面接觸的人，似乎更容易被極端的政治觀點所說服或收買。

到了二十世紀後期，媒體評論這個領域終於出現了舉足輕重的大眾媒體批判，這些聲音發自一群被稱為**法蘭克福學派**（Frankfurt School）的文化評論家。這個團體的成員包括馬克斯・霍克海默（Max Horkheimer）、西奧多・阿多諾（Theodor Adorno）、班雅明和赫伯特・馬庫色（Herbert Marcuse）等人，他們出版了一系列文章，批判戰後娛樂和流行媒體的資本主義和消費取向，遭他們點名的媒體包括流行電影、電視和廣告。他們研究大眾文化，因為在他們看來，「整個世界都是通過文化工業的濾嘴而成形的。」根據法蘭克福學派理論家的說法，**文化工業**（cultural industry）是一種創造公共大眾又迎合公共大眾的實體，可悲的是，這些大眾不再能夠區別真實世界和由流行媒體集體製造出來的幻想世界。在他們針對文化工業所提出的經典著作中，阿多諾和霍克海默明確劃分出大眾娛樂與藝術之間的界線。在這種**高雅和低俗文化**（high and low culture）的區分中，他們批評文化工業只會製造宣傳工業資本主義的影像，只會再製現狀並順服於優勢社會秩序之下。就他們的觀點而言，文化工業在消費者當中散播**虛假意識**（false consciousness），鼓勵大眾漫不經心地買下足以讓資本主義蓬勃發展的信仰體系或意識形態。必須指出的是，當阿多諾和霍克海默開始發展他們的媒體理論之時，正是1930年代納粹在德國崛起之際，於是這群猶太知識分子只好逃往美國繼續他們的研究。因此，這

些人開始形塑其媒體理論的時間點和文化脈絡，正好就是媒體被有效用來創造毀滅性和謀殺式國家法西斯意識形態的時候。

根據法蘭克福學派的觀點，「真實」的存在狀況——即階級迫害和控制是不公的，也非日常生活的自然面貌——被大眾**意識形態**（ideology）扭曲了，在這種意識形態底下，人們會產生迷思，認為資本主義是一種好的生活形態。這些迷思是由大眾文化製造出來的，而且看似天生而無法避免。從這個觀點出發，意識形態不啻為資本主義經濟現實的一種扭曲現象（即所謂的「虛假意識」）。歐美統治階級就是透過這類由媒體製造出來的意識形態來維持他們在國內和海外的優勢地位。這就是我們曾在第二章討論過的傳統馬克思觀點的意識形態。根據馬克思的說法，擁有**生產工具**（means of production）的人同時也控制了它們所生產流通的思想和觀點。換句話說，擁有、控制或將自身利益再現於報紙、電視、網絡、電影工業的優勢階級成員，能夠控制這些媒體所製造出來的內容。從這個觀點看來，媒體就是一種優勢工具。它被統治階級所控制，統治階級透過媒體「販售」他們的想法，進而掌控其他經濟階級的群眾。

我們也可以說，即便是公共媒體也脫離不了這種控制，例如美國、法國、英國和其他國家的公共電視。公共電視泰半是由政府和企業共同出資。在美國，像是埃克森美孚石油公司（Exxon）和菲利普摩里斯（Philip Morris）等企業的大名就經常出現在公共電視的贊助名單上，這是讓公司標誌晉身高雅文化的一種途徑。當然，英國和其他歐洲國家政府在贊助電視上所扮演的角色，也和政治脫離不了關係。根據法蘭克福學派的觀點，意識形態的拉力非常強大，即便是和統治階級利益沒有直接關係的人，也會在未經思考的情況下，幫忙再製或為其服務。法蘭克福學派的理論家強調，大眾媒體為資本主義經濟創造出美味可口且看似不可避免的優勢地位和壓迫力量。

至於「大眾」或觀眾對大眾媒體能有什麼樣的積極作為，則不是

法蘭克福學派及其門徒的關注焦點。雖然他們關心媒體對大眾所產生的效應，但他們並不想探討人們詮釋和使用媒體的方式。有關抗拒式觀看、文化挪用、主觀性或其他心理因素等概念，都是在稍後由其他理論家所提出，藉以修正法蘭克福學派過於普遍化的批評。法蘭克福學派也在藝術和大眾文化之間劃出明確界限，建立了高雅、低俗文化的二分法。他們認為高雅文化的消費者是受過教育且博學多聞，而流行媒體的消費者則是一群漫不經心的文化工業愚人和資本主義支持者。雖然法蘭克福學派的媒體理論以高傲的態度俯視觀眾，且無能檢視發生在觀眾和文化製造者之間的複雜協商關係，但是他們對文化工業效應的批評——一言以蔽之，就是「整個世界都是通過文化工業的濾嘴而成形的」——到今天仍然能夠引起共鳴。[2] 拜法蘭克福學派之賜，如今我們普遍都認為，我們是透過對媒體和藝術的觀看實踐來體驗生活。

法蘭克福學派在思考大眾媒體如何運作這個議題時，把所有焦點都集中在一種由上而下的方式上。然而，這只是媒體運作全貌的一部分而已。如同我們在第二章指出的，觀眾並不是呆呆等著接收媒體訊息的空瓶子。到了1980年代末期，評論家開始質疑高雅藝術／大眾媒體的二分法，並認為我們的媒體經驗在二十世紀末已經變得太複雜、太多樣，再也不適用於媒體意識或媒體文化這種一體總包的分類法。我們有許多文化，許多媒體工業，也有許多再現意義的方式，所以統一的大眾文化和單一的媒體產業這種概念，已不足以用來談論現今的狀況。

在這些觀點背後的想法是，大眾閱聽者也不再只有一種。民眾已經碎裂成各式各樣的文化和社群，其中有些人會用挑戰的姿態來回應藝術和媒體，有些甚至會改變主流文化工業所製造出來的優勢意義。此外，文化工業也不再生產統一規格的產品。文化工業為了吸引特定觀眾而逐漸發展出五花八門的藝術和媒體形式。因此，媒體也可能具

戴立體眼鏡欣賞電
影的觀眾，紐約，
1950

有挑戰優勢意識形態和社會秩序的**反霸權**（counter-hegemony）力量。
對於大眾媒體抱持這種態度的人宣稱，流行媒體並不是都是同質化和
遵循慣例的。至於媒體如何在社會和政治領域中運作揮灑，端賴我們
如何在特定的社群和文化中使用它們而定。

大眾媒體和民主潛力

　　當二十世紀的人們日益憂心、恐懼大眾媒體會改變社會之際，
也有一種相反的聲音存在，認為大眾媒體是推行民主思想的有效工
具。抱持這種觀點的人將傳播科技視為公民大眾的優質新工具，可以
促進資訊的公開流通和意見的交流，進而鞏固民主的根基。他們強
調，個人和團體都能利用各種媒體的個別潛力來推展抗拒立場或反文
化觀點。例如，網際網路的雙向媒體傳播模式就被許多使用者視為
一種高度民主化的工具。不同於由上而下的廣播傳播模式，它提供
了一種另類選擇，並挑戰標準文化工業中的生產和消費觀念。在美
國，根據有線電視法，完全針對在地觀眾並由社群成員以低成本製

作的社區電視，也能夠獲得聯邦傳播委員會（Federal Communications Commission）的補助。此外，雖然聲音微弱，但也有人基於民主理念提出倡議，要求大眾媒體也應該為多元或「少數」的需要和利益服務。

認為媒體具有民主潛力的觀點，直接挑戰了大眾媒體或大眾社會這個概念本身。該派強調的重點是，個別媒體形式在發展小規模社群和認同上所具有的潛力。例如，儘管有線電視的頻道有許多是模仿無線電視網，但其節目內容的範圍和種類已非常多樣化，根本無法提供一致性的想法，告訴觀眾公共文化可以是什麼和應該是什麼。典型的有線電視頻道是針對特定觀眾而設的，諸如說西班牙語、中文或韓文的離散流移族群。然而，有線電視也可以有更全球性的訴求，例如美國有線電視新聞網（Cable News Network, CNN）便是鎖定全國性或國際性的觀眾。

這種探討大眾媒體的觀點，有許多地方值得質疑。電視和廣告工業已經明白告訴我們，窄播和消費者取向模式一樣會受到資本主義的影響，事實上它們不但只服務那些能夠接觸該類媒體的人，而且往往都是要收費的。儘管如此，這種想法依舊是二十世紀末媒體評論的一個重要潮流，它至少打破了將視覺媒體視為毀滅力量的陳舊範式。

在那些認為媒體具有極大的民主和解放潛力的人當中，要數加拿大傳播學者馬歇爾‧麥克魯漢（Marshall McLuhan）的作品最富衝擊性，他是在1950到1970年代完成他最具影響力的一些論著。麥克魯漢以擅於創造引人注意的短句著稱，其中又以「**媒體即訊息**」（the medium is the message）和「**地球村**」（global village）這兩句流傳最久。麥克魯漢認為電視和廣播就像天然資源一樣，在那裡等著人們挖掘，用它來促進人類對於這個世界的集體經驗和個人感受。他同時也指出，媒體只是我們天生感官的延伸，可幫助我們和遠方的社區、身體作聯結。他在1960和1970年代的研究中，分析資訊流的速度如何透過媒體對在地、全國和全球的文化造成衝擊，影響相當深遠。

「媒體即訊息」這句麥克魯漢的名言，可以說是**科技決定論**（technological determinism）者對媒體的一種看法，因為這種看法暗示著，內容（即「訊息」）不如傳播它的媒體那麼重要。不過麥克魯漢指的是這兩點：媒體對內容具有衝擊性，以及我們理解和評估訊息的方式深受媒體本身的影響。麥克魯漢覺得媒體科技賦予我們的身體更大的潛在力量，它在延伸我們感官的同時，也將我們的力量延伸到這個世界。單是使用可增加聯繫範圍的科技這個動作本身，就會讓使用者感受到一種更新、更大的規模，而這正是媒體「訊息」的一部分。他舉了一個假設性的例子，一個不懂英文但每晚收聽英國廣播電台（BBC）新聞播報的非洲人。根據麥克魯漢的說法，光是聆聽播報員的聲音，就足以讓這個人覺得自己充滿了力量。至於內容是什麼並不重要。「訊息」包含了這個人和世界的關係，透過與全球性媒體接觸而豐富、擴展的關係。有趣的是，麥克魯漢選擇的例子會讓我們想起那個人的國家（假設是前英國殖民地，因為他收聽的是BBC）和擁有媒體的國家（英國）之間晚近的殖民關係。相對於麥克魯漢，我們想問，這名非洲人除了從BBC這個與往日殖民權力有關的媒體中得到「賦權」之外，可不可能產生更矛盾的關係呢？

　　麥克魯漢對媒體潛力的樂觀看法以及法蘭克福學派的批判觀點，這兩者在1960年代末到1970年代初這段期間都相當流行，當時瀰漫著一股傳播革命的氣息。（這些論調在1980年代末到1990年代初又再度浮上檯面。）法蘭克福學派批評大眾媒體助長了工業和資本主義利益的論調，得到當時左派和反文化運動的共鳴。而麥克魯漢主張透過媒體進行連結的解放觀點，則深深吸引了正在尋找新媒體的政治運動。可攜式的消費型錄影科技在1960年代末期問世，使得藝術家、行動主義者、在地社群和政治團體有史以來第一次可以製作自己的錄影帶。有些人認為激進分子和行動主義者的**游擊電視**（guerrilla television），是對抗優勢電視和新聞訊息的一種工具。游擊電視的擁護者相信，若

最高價值電視台,
《再四年》,1972

將製作工具交到尋常百姓手中,將有助於為公民賦權,讓他們可以更
自由地表達自己,並脫離大眾媒體的塑造和「洗腦」。此舉也被視為
新傳播效應的正面結果,這場革命將孕育出一個媒體地球村。例如,
在1972年,就有一群自稱為「最高價值電視台」(Top Value Television,
TVTV)的錄影行動主義者,拿著可攜式錄影設備到共和黨全國代表
大會上,拍攝有關尼克森連任的另類影片——《再四年》(*Four More
Years*, 1972,「再四年」是尼克森的競選口號)。最高價值電視台利用

進入大會的機會實際採訪了新聞，並從許多無線電視網不會報導的角度呈現了這場大會，包括反尼克森抗議人士的看法等。

今天，家庭錄影機的普及既可視為一種解放力量，也可看成某種世俗現象。消費型和公共錄影科技讓在地團體和個人有能力再現他們自己的議題，不必一味接受媒體的界定。不過這項科技也讓人們以模仿電視而非質疑電視的態度製作出許多業餘錄影帶。我們可以這麼說，如今擁有一部攝影機已不再像1960年代那樣，是一種革命行動，不過它的確象徵了近三十年來媒體製作和消費關係的重要轉變。

如今，麥克魯漢的許多想法已重新被當成觀看新媒體的方式，尤其是網際網路和全球資訊網。1965年，麥克魯漢宣稱：「再也沒有遙遠的地方了。在即時電路的協助之下，沒有東西於時間或空間上是遙遠的。它就是現在。」[3] 這番話似乎如預言般定義了1990年代出現的電子電路世界、個人電腦、資料庫管理系統、網站和網路聊天室。我們會在第九章進一步探討這種新媒體的全球脈絡。麥克魯漢的「地球村」概念也和當今的網路文化深深呼應，進入網際網路的人就像是接通了一個全球性的媒體網絡一樣。

電視和贊助問題

大眾媒體的興起在二十世紀電視出現後達到顛峰，同時也和複雜的贊助結構以及節目基金來源緊密相連。雖說電視是剖析這些結構的重點案例，不過就某方面來說，我們還是可以透過一個重要的非視覺先驅，即無線電廣播，來理解它們。無線電在開始之際只是熱心人士所使用的一種業餘媒體，這些人積極製作節目並架設自己的設備。到了1920年代初期，許多人陶醉在這樣的美景當中：可以成為全國聽眾中的一員，甚至不用離開自家客廳，就能收聽到從遙遠地方傳來的即時聲音和音樂錄音。最後的決定是，無線電台必須由私營機構設立和

運作，並遵守一定的規範限制。在經過廣播熱心人士、工業界與美國政府的熱烈討論和掙扎後，他們決定無線電台該由企業而非消費者出錢維持，並根據1927年「無線電法案」基於公共利益所制定的頻寬放送。後來的美國電視也依循同樣的模式，由聯邦政府來規範廣告付費的私營機構所有權，並由聯邦傳播委員會負責監督，這個機構在1934年正式以公共利益為前提，督導所有的電信事業。在衛星和有線電視出現之前，個人（或家庭）觀看者收看電視的花費只限於最起碼的電視機費用和極少數的電費而已。在無線廣播這個範疇裡，對消費者而言，只要買好了適當的設備，看電視幾乎可說是免費的。廣告商會付錢購買時段──觀眾則是藉由收看隱藏在節目中的企業訊息和標誌而「間接」付費。

在這個模式當中，埋藏著一個與觀看實踐有關的嚴重弔詭：消費者看電視主要是為了欣賞節目，不過讓電視得以經營下去的原因，卻是觀眾不經意暴露在節目中的廣告產品之前。除了少數的例外，在美國，私營電視台製播的節目總是帶有廣告內容，不論是公然的還是隱微的。這不禁讓我們想起藝術家李查・塞拉（Richard Serra）在1973年製作的藝術錄像作品，名為《電視遞送人們》（*Television Delivers People*）──也就是說，媒體將消費者交給企圖擴展市場的工商產業。一位美國全國廣播公司（NBC）製作人在1948年的一場無線電廣播演說中預測：「電視廣告將成為一股有效的教育力量，對我們的美國生活方式來說，到頭來它的價值將和娛樂本身一樣重要。」[4] 就像電視史學家威廉・巴蒂（William Boddy）所指出的，儘管有人持相反意見，但他認為收音機上的廣告已經夠糟了，而電視廣告甚至有直達恐怖境地的潛力，以廣播方式播放廣告已成慣例，雖然它的價值還是個問號。

在早期的美國電視中，節目本身常為產品背書，根本很難將節目和產品區分開來。企業的贊助行為明顯可見，它時常以節目名稱出

現在螢幕前，例如美國全國廣播公司的《高露潔喜劇時間》（Colgate Comedy Hour）。贊助者可以掌控贊助節目的內容，上至劇本，下至演員和導演的選擇，無一倖免。「肥皂劇」這種白天長時間播出的電視和廣播節目，就是因為贊助者多為肥皂和居家清潔用品的製造商而得名。一份由廠商出資的觀眾調查報告指出，出現在廣告中的產品所針對的婦女，正是肥皂劇的忠實觀眾。電視文本的視聽內容主要都是依據贊助商的利益而決定，於是到處都充斥著標誌、宣傳和產品的影像。很明顯的，就早期電視而言，觀眾所看見的內容多半是由廣告商塑造出來的，他們會把產品和訊息編織在節目內容裡。

到了1950年代初期，無線廣播電視網開始厭倦由單一贊助者來控制節目的影像和內容。於是它們將節目長度從十五分鐘漸增為三十分鐘，藉此提高節目贊助商的花費，使得單一贊助者難以負擔，進而無法完全控制整個節目。當美國全國廣播公司在1952年播出《今天》（Today）這個節目時，他們規劃了長達三小時的播放時間，並將廣告時間切割成三十秒或六十秒的單位賣給不同的贊助者。此舉有效地將節目控制權從贊助者手中奪回來。另一個限制贊助者控制權的策略，是引進「豪華電視片」，這種特別節目預期會吸引廣大的觀眾群，電視業者因而能夠將廣告時間賣給感興趣的眾多廣告商。然而真正的分水嶺則是1950年代末期發生的機智問答節目醜聞。贊助廠商為了製造輸贏的戲劇效果以及控制獎金流向而作假。在節目作假被人揭發之後，隨之而至的是1959年的大法官和國會調查。機智問答節目醜聞迫使政府頒布命令，要求贊助商退出節目製播業務。一種全新的觀看方式於焉出現，如今節目和廣告是分開的，提醒觀眾應該採用兩種觀看模式——也就是說，幫助他們辨別節目（和它的符碼、慣例）以及廣告（和它的符碼、慣例）之間的不同。這起事件同時也讓以往相信媒體能夠提供美國家庭健康的娛樂和教育節目、甚至廣告的大眾，對媒體投以不信任的眼光。我們可以這麼說，在這起醜聞暴露了電視的贊

助結構之後，觀眾也學會用比較懷疑的態度觀看電視。

電視贊助行為也和它的結構息息相關。無線廣播電視網靠的是地理幅員遼闊的一群潛在觀眾。在美國早期的電視年代中，大多數在地電視台只要一有動作，馬上就會被兩大主流電視網納入旗下，很少有機會發行獨立製播的節目。藉由加入主流電視網，這些地方電視台保證能獲得一定的節目製作量。不過在某些地區，這種隸屬關係並無法建立，原因出在連結主要電視網和遙遠基地的同軸電纜還不夠普及。不過這種限制反而為大眾帶來了一些有趣的地方性節目。[5] 隨著同軸電纜在1950年代大量埋設，地方電視台相繼加盟國家電視網，就此終結了電視成為社區性媒體的可能性。到了1960年代，美國三大主要電視網每一個都擁有將近兩百家附屬電視台，這些電視台為全國電視網提供了超過百分之六十的節目時段。有人批評這個系統創造出三家集中壟斷的公司，控制了全國的（最後則是全球的）影像和訊息流通。從視覺文化的觀點來檢視這種現象，我們可以說，電視模式從由地方社群自行製作和消費影像，轉變成由幾個主要源頭負責製作影像，然後將影像盡可能銷售給不斷成長的廣大大眾。就這個發展軌跡看來，許多評論者都認為，電視的觀看實踐已變成一種普遍而被動的行為。

即便在有線電視於1970年代開始擴展且選擇變多之後，這樣的論調還是存在。美國有線電視雖然早在1948年就以非商業和社區性的電視形式出現，不過要到1972年，HBO電影頻道（Home Box Office）開播以後，才有所謂的商業有線電視。當聯邦傳播委員會在1970年代末期提議限制衛星傳輸線路，並在1980年代制訂相關產業規章之後，它等於拿到了一張成功的保證書。有線電視是檢視全球性媒體弔詭的最佳範例。有線系統的數量是無線廣播網的好幾倍，而觀眾的節目選擇也多了許多，它提供了針對各種團體的各類節目：有為婦女、黑人或運動迷特別設計的電視頻道。我們可能會這麼想，有了這麼多的選擇之後，觀眾應該也會發展出各種不同的觀看實踐。不過有線電視也

讓某種媒體全球化成為可能，例如，播送全球新聞的CNN（有線新聞網），或吸引全球西語人口的Telemundo（世界電視台）。

在英國，電視的發展呈現不同於美國的範式，其觀看實踐也有著不一樣的歷史。英國是第一個擁有家庭電視服務的國家。由政府所設立贊助的英國廣播公司在1930年代開始播送電視節目，直到1950年代集體壟斷的商業電視出現以前，它始終維持一枝獨秀的局面。商業電視是在保守黨主政，並設立商業頻道以便和英國廣播公司相抗衡之際，始告誕生。這樣的背景迫使英國廣播公司必須訴諸於閱聽大眾，而它也的確做到了，一直到1990年代它都在英國的電視市場上保有強大的地位，甚至還在1982年引進創新的「第四頻道」（Channel Four），以獨立製作者和另類觀點做為號召。英國廣播公司為我們示範了一種觀看的模式，在這種模式中，政府對於集體性的觀眾應該收看怎樣的內容，扮演了強而有力的角色。美國聯邦傳播委員會只負責監控和制訂電視規章，它本身並不涉入節目的製作過程，然而英國廣播公司卻是實際和製作者直接簽約的單位。因此，不管是在整個電視產業，或是在節目製作以及全國性的觀看實踐方面，英國政府都是積極的玩家。

公共廣播網一直是電視的重要模式之一，加拿大、英國、法國和德國都選擇以國家控制的電視來凌駕私營企業的系統。在美國，公共電視開播於1960年代，它是一種非營利性機構，不採用廣告商補貼、市場規則和產業利益那一套。這種形式背後的想法，是希望秉持民主媒體的精神，讓非主流的意見有發聲的管道，且不受商業干擾。它認為媒體應該支持另類和少數的利益，並讓觀看實踐脫離私人公司的各種補貼。大家普遍認為美國公共廣播系統（PBS, Public Broadcasting System）引介了先進的自由派觀點，不過它背後最強大的一股力量卻來自國防部，國防部希望政府在自由歐洲電台（Radio Free Europe）和美國之音（Voice of America）以外，能另外投資一個有助於宣傳的

無線電視網。[6]

　　雖然美國公共電視開拓了一個自由發表的園地並顧及了少數人的觀點，然而它的潛力卻因有些人認為電視應該脫離政府的控制而告減弱。根據這派的論點，電視應該由自由市場的力量而非政府的規定來形塑。除了聯邦的補貼和觀眾的支持外，美國公共電視現在也靠私人公司所贊助的有限廣告來維持。

　　在第九章，我們會討論美國電視的輸出，以及電視媒體的全球化現象。本章我們想要指出的是，電視做為廣播和窄播大眾媒體的主要形式，其發展如何受到贊助問題的影響。美國模式的商業電視正逐漸變成一種全球趨勢。這些議題之所以重要，原因就在於電視是體驗公共文化以及建構國族觀眾和國族觀念的重要角色。

媒體和公共領域

　　像我們早先曾經提過的，公共文化概念是了解大眾媒體的要素。當代媒體是以何種方式助長了公共生活或公共討論意識，又是以哪些方式對它們造成危害？有一點必須指出，即便是單向的媒體，例如無線電廣播和電視，也會在閱聽者之間形成一種共同的參與感。舉例來說，當我們收看全國晚間新聞時，不論對所報導的議題抱持何種政治立場，我們都感覺到自己是全國觀眾的一分子。尤其在面對國家危機時，這種感覺特別強烈，此時新聞觀看者會被**召喚**（interpellation）成為公民觀眾，並認為自己是全國觀眾的一員。這種透過媒體、認為自己是公共對話一部分的感覺，經常在結合了公眾回應的媒體傳播中公然上演──例如報紙上的讀者來函，或在廣播中朗讀聽眾的信件等。

　　將媒體視為對話機制的這種想法，在1980年代末期，當愛滋危機引起媒體極度注意時，以一種有趣的方式悄然躍上台面。美國新聞談話節目《夜線》（*Nightline*）邀請了幾個官員加入由愛滋專家、

預防宣傳者、藝術家和運動人士所組成的專題小組，進行一場「市鎮會議」。當公共衛生官員滔滔不絕地談論著娼妓和劇作家時，攝影機便不斷突擊現場觀眾，好讓在家看電視的人感覺到這個節目的「民主性」，因為它邀請的成員很廣泛，其中還包括坐在主位上的男、女同志，他們之所以獲選是因為他們的外型符合同性戀者的風格符碼。在這個例子當中，主流電視網企圖扮演參與式民主的公共論壇。

公共領域（public sphere）指的是公共討論和辯論得以進行的場所，這個觀念深受德國理論家約根・哈伯瑪斯（Jürgen Habermas）的影響。公共領域理想上是一個空間，一個實際的地點、社會環境或媒體場域，在那裡，公民會聚集在一起，辯論或討論社會的迫切議題。哈伯瑪斯認為，十九世紀自由派中產階級所參與的公共領域已經被二十世紀的各種力量摧毀殆盡，這些力量包括：消費文化的興起、大眾媒體的興起，以及國家對家庭等私領域的介入。哈伯瑪斯將公共領域視為一群「私」人聚集在一起討論「公共」事務，並以這種方式介入國家權力。此外，哈伯瑪斯還相信，公共領域是塊不被私人利益（例如商業利益）沾染的公共空間，因而得以形成真正的公眾意見。

一致、單一的公共領域似乎只是一種烏托邦式的理想而已，因為它沒有把居住在假想領域中那些人的相異之處計算進去。哈伯瑪斯也知道自己的理想是無法實現的。美國新聞記者華特・李普曼（Walter Lippmann）在1920年代就曾說過，公共領域只不過是個「魅影」——一般公民並沒辦法跟上混亂工業社會的政治議題和事件。不過做為魅影的公共領域，依然對「什麼是公共以及它如何運作」這個議題帶動了一場重要討論。這個模式的基礎概念是，在公共和私人領域，以及在國家利益和私人市場利益之間，有著涇渭分明的界線存在。然而，西方資本主義國家的政治場域總是會以不同程度涉入私人利益的元素。此外，以傳統的性別和種族觀念來區分公共和私人領域的想法，也需要重新思考。認為公共領域不該介入私人和居家領域的觀念，往

往是建立在傳統的性別角色上，例如女人應該治理家庭這個領域，而男人則屬於商業和政治等公共場域。哈伯瑪斯所描述的十九世紀公共領域僅限於白種男性參與，他的作品因為將女性、黑人和其他人種，以及低階層民眾排除在外而遭到批評，批評他的人認為問題不只在於前人社會的種種限制，而是在於這種認知「公共」的方式。換句話說，這類批判表示，一致性的公共領域這種想法不只是謬誤的，而且是根據排除法設立的（因此不是真正的公共）。於是，在當代人試圖了解公眾匯集和運作的方式時，他們腦海中浮現的是多重公共領域和反領域的概念。例如，政治理論家南西・弗雷哲（Nancy Fraser）就指出，女人在歷史上被劃歸在私人的居家領域裡，被中產、上流階級歐洲白種男性的公共領域和論述排除在外。她進一步提出一種有用的女性和女性主義反領域的另類理論，與其他公共論述和行動力的反領域並存。像弗雷哲這樣的理論學者會建議我們，想像有許多公共領域存在，它們相互重疊，並且可以在彼此的緊張關係中運作：勞工階級公共領域、宗教公共領域、女性主義者公共領域、民族主義者公共領域，等等。

在這些多樣且重疊的公共領域中，辯論和討論是透過許多媒體促成的，其中包括時事通訊、新聞刊物、書店、集會、會議、慶典、線上雜誌、網址、聊天團體以及其他形式的社群媒體。這些媒體在過去二十年來已有去中心化的現象，例如電視和電影，兩者如今都可看做是針對特別市場的觀眾而設，是形成不同公共領域的一種工具。而網際網路和全球資訊網在1990年代的出現，也顯示了媒體可以成為培養不同公共領域的場所。

不過，我們可以將公共領域或李普曼所謂的「魅影公共」概念當成是一種挑戰，藉此來思考當代公共辯論的地位，以及媒體在其中所扮演的角色。我們到底是怎麼看待今天的公共領域？媒體在培養或削弱公共意識上扮演了什麼樣的角色？公共討論在哪裡舉行？又是哪些

人參與了這些討論？是在公共廣場、咖啡館、酒吧或市鎮會議，還是在報紙上的讀者來函欄、收音機或電視的談話節目，以及網路聊天室和全球資訊網？而視覺媒體又在建立公共意識上扮演了何種角色？

人們認為電視是公共領域中的一股力量，也是形成公共意見的一個傳統大眾媒體。原因就在於電視具有立即傳輸的能力，換言之，它那電子傳輸的物質條件以及它在居家領域中的地位，都讓電視成為培養集體公共領域的要角。約翰・甘迺迪曾在競選總統期間充分利用媒體，他在電視上的再現可算是最切題的例證之一。甘迺迪是第一位參加電視現場記者招待會的美國總統。在1961年所謂的豬玀灣事件（Bay of Pigs）以及1962年的古巴飛戰危機期間，甘迺迪便透過電視向國人發表演說，爭取他們對政策的支持，這和富蘭克林・羅斯福使用廣播進行「爐邊談話」（fireside chat）可說如出一轍。

不過，甘迺迪的悲劇死亡，以其死亡影像的影片和電視轉播的葬禮過程，將二十世紀中期全國性乃至於全球性的電視和攝影影像力量發揮到極致。在甘迺迪死後的許多年中，達拉斯商人亞伯拉罕・札普德（Abraham Zapruder）所拍到的甘迺迪遇刺影片都是以靜態照片的形式展示在大眾眼前，直到1975年，電視才播出非法拷貝的影片。這段影片是札普德以家用攝影機拍攝完成的，這捆膠捲已成了這起暗殺的同義詞，也被公認是一份歷史文件。美國政府為了取得這段原始影片的所有權，而在1999年支付了一千六百萬美元給札普德的家人。如同許多圖符影像一樣，札普德的影片不斷重複上演，我們可以在賣座電影《誰殺了甘迺迪》，以及1975年錄影行動團體螞蟻農場（Ant Farm）和攸斯可（T. R. Uthco）製拍的《永恆的鏡頭》（*The Eternal Frame*）中看見它的身影，這些人把達拉斯事件重新搬上舞台，藉此評論影像本身的力量。到了1990年代末期，札普德的影片又被歌手瑪麗蓮・曼森（Marilyn Manson）在一支諧擬的音樂錄影帶中重演了一遍。

札普德的紀實影片並非使甘迺迪之死成為媒體事件的唯一工具。

螞蟻農場以及攸斯可，《永恆的名聲》，1975

多年來電視傳播網鉅細靡遺地報導了甘迺迪死亡和葬禮的一切相關事宜，使得這起事件成為一個公共奇觀，並為大眾創造了一個透過媒體參與哀悼儀式的機會。著名的電視製作人佛萊德‧福林德立（Fred Friendly）評論道，這種報導手法極度強調媒體在建構公共哀悼空間上的重要性，他說：「這是電視傳播網最美好的時刻。我認為它拯救了這個國家……這四天以來電視一直是一股穩定的力量，是讓全國團結一致的方向盤。」[7] 這段影片成為那個年代動態影像的圖符，烙印在全體國人的集體記憶上。

　　無獨有偶地，在1997年的戴安娜王妃葬禮上，視覺理論家尼可拉斯‧米左弗（Nicholas Mirzoeff）也認為國際報導促成了全球性的哀悼。[8] 在這樣的事件中，媒體於當地、全國乃至全球層次上創造出一種社群意識（在右面這張影像中，我們看見新聞媒體正在為葬禮作準備）。可以這麼說，像戴安娜王妃葬禮這樣的全球事件，除了創造出特定的全國性觀眾之外，同時也創造了一種全球性觀眾，電視不只是對著英國公民說話，而是對著被當成英國公民的所有觀眾發聲。這場

葬禮在展現戴妃國際魅力的同時，也肯定了英國這個國家。即便當電視促進影像在全球流通的同時，它仍然滋養了一種國族文化的存在感。

　　電視也是放送爭議性議題的論壇，脫口秀尤其是箇中翹楚。在這種節目形式裡，觀眾分為很多種：攝影棚觀眾、家中的觀眾，以及接著收看那些討論脫口秀的電視節目觀眾——如果這個節目特別引起爭議，也可以稱做新聞秀，還有像工作場所和學校的「午餐室」討論，產生所謂的後續觀眾。電視脫口秀的種類涵蓋甚廣，從新聞性、喜劇性、名人來賓秀，到常被指控為杜撰來賓故事的八卦節目。這種節目為當前議題創造了談論的場所，因而促成公共領域的形成。

　　這類兼具公共議論和影響力的談話節目，曾在德州養牛業者對抗歐普拉・溫佛瑞（Oprah Winfrey）的案例中受到考驗。在著名的電視脫口秀《歐普拉！》（*Oprah!*）中，歐普拉邀請了一位狂牛症專家，並公開表達她對吃牛肉的不贊同。養牛業者控訴歐普拉和她的節目對

電視從業人員在白金漢宮外面為戴安娜王妃的葬禮作準備，倫敦，1997年9月5日

公共意見具有極大影響力，因此她在說出自己意見的同時也危害了牛肉業。雖然德州養牛業者最後輸了，但這個案例卻顯示出，人們的確普遍接受脫口秀是一種公共領域。同樣地，在歐普拉每月一次的讀書俱樂部中，她不僅對促銷某本書發揮了極大影響力，也讓大家認為閱讀是一種重要的文化活動。她那廣受歡迎的節目可說成功促進了公共辯論和討論。

有些評論家會指責媒體過度重視與明星和惡人有關的羶色腥事件，而忽略了諸如戰爭、女性和國際政治等全球重要新聞。1990年末期，即便在媒體人當中，也出現了認為媒體不足以代表公共意見的論點。重要的是，此舉顯示媒體並不是鐵板一塊，而是包含了彼此衝突的觀點，甚至自我批評的聲音。在媒體對於戴妃之死的緊迫追逐引發全球抗議之後，評論界便把媒體視為一種失控的力量。在許多人眼中，媒體是實際造成這個國際媒體圖符死亡的元兇，它們為了拍照而瘋狂追逐這位二十世紀最常上鏡頭的女性圖符。這起事件更加強化了人們的既有看法，認為媒體是為了製造新聞而不擇手段的怪物。造成戴妃死亡的意外事件，既代表也象徵著媒體無意識地不斷餵養這個得了媒體飢餓症的社會，這個社會瘋狂吞噬這位王妃和社會名流的所有再現，她的每一個時尚動向、髮型和社交活動。諷刺的是，這起悲劇又造成另一股旋風，媒體透過新聞、特別報導和書籍進一步為大眾建構她的生平。此舉清楚證明了，媒體可以把外界對它批評挪用過來，成為下一個節目的主題。

新媒體文化

二十世紀末到二十一世紀初的全球媒體版圖是高度複雜的。它的多樣化顯現在媒體本身，也顯現在國家和文化疆界的層面上。的確，我們再也無法說媒體本身是由什麼所構成。例如，像報紙這種傳統媒

《厄夜叢林》網站

體也透過電子化的文本傳輸,以更快的速度散布到更廣的地區,甚至
還有了線上電子版。於是報紙不再只是一種印刷媒體,它們有時也是
一種數位和電子媒體。電影除了在戲院放映、以錄影帶的形式出租,
並在各地的電視上播放之外,更透過蓬勃發展的黑市在全世界通行無
阻。此外,電影工業這幾十年來也逐漸仰賴電子設備製造特效和畫
面,人們普遍預期,大多數的電影院都將在下個十年內換上數位投影
設備。就這點而言,我們可以說電影也是一種電子和數位媒體。

　　在1990年代,跨媒體的影片和廣告現象變得普遍起來,《厄夜叢
林》(*Blair Witch Project*)就是其中的一例。這部劇情電影是一部假紀
錄片,內容描述一群影劇系學生深入馬里蘭州偏遠鄉間想要拍攝一部
影片,內容是關於幾件駭人聽聞謀殺案的傳奇地點,謀殺案的主嫌據
悉就是所謂的布萊爾女巫。

這部電影的特別之處在於，它利用網際網路讓人產生錯覺，以為這是一部紀錄片而非虛構故事。在影片正式於1999年上演的前一年，《厄夜叢林》成為某個網址的談論主題，隨著影片上映日期的逼近，這個網址受歡迎的程度愈發令人難以置信。在1990年代後期，網站已成為宣傳促銷電影的一種慣例。可是這個網站不同，它並未透露自己的廣告商身分，而是不停更新布萊爾女巫神話的背景，以及這部「紀錄片」的製作過程。造訪這個網站的人，很多恰巧是醉心於陰森主題並且勇於和同儕一起冒險犯難的青少年，他們會利用電子郵件留下他們的迴響，不只是對這個計畫的觀感，還包括對這部「真人實境」影片的看法。即便在電影上映之後，回應這項計畫的電子郵件名單中，從揭露這場騙局的十四歲觀眾，到衛護這部影片、相信它不只是傳說而是真實紀錄的青少年都有。這部影片的市場價值並未因發行商在電影上映之前追蹤該網站的流量而喪失。原本只是一部學生製作的電影，最後卻得到盛大上映，並為這場關於影片和傳說的騙局劃下句點，不過在那之前，馬里蘭州的小鎮早已成為青少年的朝聖地點。因此，我們不能將這件文化作品當成一般電影看待；事實上，它是一組用來創造媒體事件的複雜媒體組合。

　　當代媒體環境不只意味著媒體之間的分野變得更加模糊，它也意味著媒體有機會不再那麼單一化、那麼集中。法蘭克福學派認為媒體的唯一目標就是為那群掌握經濟和政治權力的人士服務，這種看法如今已不再適用了。如今，即便是最集權的媒體脈絡也是可以抗拒的，其中最驚人的例證就是1989年中國學生在天安門廣場的反抗事件。雖然中國政府封鎖了媒體的報導，然而傳真機卻將這起新聞訊息傳送到世界各地。媒體有很多方法可以協助政治抗爭，即便是處於極度壓制的情況下也可能發生。

　　媒體和它們的訊息漂流過各類社區和離散流移社群，並可以成為製造跨文化交流和合作的基本要素。例如，如同我們將在第九章進一

步討論的，我們或許會把美國電視向世界各國的輸出視為一種**文化帝國主義**（cultural imperialism），不過這種情形也激起了在地文化和國族文化的回應，其中包括抗議、媒體挪用以及調解辯論等。這些回應同時也是媒體脈絡的一部分。我們還應該指出，節目可以在觀眾之間獲得新的意義，並具有被挪用、重構、戲劇性抗拒和轉型使用的可能性。次文化和反文化的媒體運用便造就了一個不同的多樣化世界，一個我們無法再用單一大眾文化來形容的複雜世界。

重要的是，我們要有辦法看出存在於媒體中那股不斷協商的力量。媒體的確會受到權力實體的控制，它們也確實影響了我們的想法。然而，不同文化和國情的觀眾都會抗拒、挪用和改造媒體文本，這些行為不只發生在消費層面上，更是以新文本製作者的身分去執行。除此之外，媒體消費者也會改造他們所使用的科技，將這些科技轉用在新的環境和用途上。媒體到底是一種擁有全球性權力的產物，還是具有在地意義和用途的科技，這種矛盾之所以存在，並非因為我們賴以評價媒體的理論是謬誤的，而是因為媒體在當代文化中的身分就是這麼矛盾和混雜。而最能充分說明這種矛盾現象的當代事實，莫過於1990年代和二十一世紀初期的電腦傳播。我們都知道，網際網路的設立主要是靠美國軍方的研究和努力，他們希望這項科技能夠發展成全國資訊系統，好讓美國本土免於軍事攻擊。不過這個系統很快就被一些缺乏場所進行暢快討論的工作者所挪用，並將它發展成一種新形態的公共領域，並因此有了它自己的生命。不過，就像其他媒體和傳播系統一樣，網際網路也無法免於企業利益的干預。關於網際網路這個大眾媒體在媒體全球化趨勢之下的種種情況，我們將在第九章繼續討論。

註釋

1. Guy Debord, *Society of the Spectacle* (Detroit, Mich.: Black and Red Books, [1967] 1970), passage 3–5 in section 1, "Separation Perfected."

2. Theodor Adorno and Max Horkheimer, "The Culture Industry: Enlightenment as Mass Deception," in *The Cultural Studies Reader*, edited by Simon During (New York and London: Routledge, 1993), 33.

3. Paul Benedict and Nancy DeHart, eds., *On McLuhan: Forward through the Rearview Mirror* (Toronto: Prentice Hall Canada, 1996), 39.

4. As quoted in William Boddy, "The Beginnings of Television," in *Television: An International History*, Second Edition, edited by Anthony Smith (New York and Oxford: Oxford University Press, 1998), 33.

5. See James Baughman, *The Republic of Mass Culture: Journalism, Filmmaking, and Broadcasting in America since 1941*, Second Edition (Baltimore and London: Johns Hopkins University Press, 1997).

6. See James Ledbetter, *Made Possible By: The Death of Public Broadcasting in the United States* (New York and London: Verso), 1997.

7. Fred Friendly, quoted by Michael Tracy in "Non-Fiction Television," in *Television: An International History*, 73.

8. See Nicholas Mirzoeff, *Introduction to Visual Culture* (New York and London: Routledge, 1999), ch. 7.

延伸閱讀

Theodor Adorno and Max Horkheimer. "The Culture Industry: Enlightenment as Mass Deception." In *The Dialectics of Enlightenment*. Translated by John Cumming. New York: Seabury Press, 1969. Reprinted in *The Cultural Studies Reader*. Edited by Simon During. New York and London: Routledge, 1993, 29–43.

Robert Allen, ed. *Channels of Discourse, Reassembled: Television and Contemporary Criticism*. Chapel Hill, NC and London: University of North Carolina Press, 1992.

Robert S. Alley and Irby B. Brown. *Murphy Brown: The Anatomy of a Sitcom*. New York: Delta, 1990.

Jean Baudrillard. *Simulacra and Simulation*. Translated by Sheila Glaser. Ann Arbor: University of Michigan Press, [1981] 1995.

James L. Baughman. *The Republic of Mass Culture: Journalism, Filmmaking, and Broadcasting in America since 1941*. Second Edition. Baltimore and London: Johns Hopkins

University Press, 1997.

Paul Benedict and Nancy DeHart, eds. *On McLuhan: Forward through the Rearview Mirror*. Toronto: Prentice Hall Canada, 1996.

William Boddy. "The Beginnings of American Television." In *Television: An International History*. Second Edition. Edited by Anthony Smith. New York and Oxford: Oxford University Press, 1998, 23–37.

— *Fifties Television: The Industry and Its Critics*. Urbana: University of Illinois Press, 1992.

A. H. S. Boy. "Biding Spectacular Time." *Postmodern Culture*, 6 (2) (January 1996), <http://www.monash.edu.au/journals/pmc/issue.196/review-2.196.html>.

Deirdre Boyle. *Subject to Change*. New York and Oxford: Oxford University Press, 1997.

David Buckingham, ed. *Reading Audiences: Young People and the Media*. Manchester: University of Manchester Press, 1993.

Guy Debord. *The Society of the Spectacle*. Detroit, Mich.: Black and Red Books, [1967] 1970. A more recent edition: translated by Donald Nicholson-Smith. New York: Zone Books, 1994.

— *Comments on the Society of the Spectacle*. Translated by Malcolm Imrie. New York and London: Verso, 1990.

Stuart Ewen and Elizabeth Ewen. *Channels of Desire: Mass Imags and the Shaping of American Consciousness*. New York: McGraw Hill, 1982.

John Fiske. *Reading the Popular*. London: Unwin Hyman, 1989.

— *Understanding Popular Culture*. London: Unwin Hyman, 1989.

Nancy Fraser. "Rethinking the Public Sphere." In *The Phantom Public Sphere*. Edited by Bruce Robbins. Minneapolis and London: University of Minnesota Press, 1993, 1–32.

Jürgen Habermas. *The Structural Transformation of the Public Sphere*. Translated by Thomas Burger. Cambridge, Mass. and London: MIT Press, 1989.

Andreas Huyssen. "Mass Culture as a Woman: Modernism's Other." In *After the Great Divide: Modernism, Mass Culture, Postmodernism*. Bloomington: Indiana University Press, 1986, 44–62.

Linda Kintz and Julia Lesage, eds. *Media, Culture, and the Religious Right*. Minneapolis and London: University of Minnesota Press, 1998.

Paul F. Lazersfeld and Robert K. Merton. "Mass Communication, Popular Taste and Organized Social Action." In *Media Studies: A Reader*. Edited by Paul Marris and Sue Thornham. Edinburgh: Edinburgh University Press [1948] 1996, 14–23.

James Ledbetter. *Made Possible By: The Death of Public Broadcasting in the United States*. New York and London: Verso, 1997.

Paul Marris and Sue Thornham, eds. *Media Studies: A Reader*. Edinburgh: Edinburgh University Press, 1996.

Marshall McLuhan. *Understanding Media: The Extensions of Man*. New York: McGraw-Hill, 1964.

Eileen R. Meehan. "Why We Don't Count: The Commodity Audience." In *The Logics of Television*. Edited by Patricia Mellencamp. Bloomington: University of Indiana Press, 1990, 117–37.

Virginia Nightingale. *Studying Audiences: The Shock of the Real*. New York and London: Routledge, 1996.

Marlon Riggs. *Color Adjustment*, 1991. Videotape, distributed by Facets Media.

Bruce Robbins, ed. *The Phantom Public Sphere*. Minneapolis and London: University of Minnesota Press, 1993.

Andrew Ross and Constance Penley, eds. *Technoculture*. Minneapolis and London: University of Minnesota Press, 1992.

Herbert Schiller. *Culture, Inc: The Corporate Takeover of Public Expression*. New York and Oxford: Oxford University Press, 1989.

Anthony Smith, ed. *Television: An International History*. New York and Oxford: Oxford University Press,1995.

Susan Smulyan. *Selling Radio: The Commercialization of American Radio, 1920–1934*. Washington, D.C.: Smithsonian Institution Press,1994.

Lynn Spiegel. *Make Room for TV: Television and the Family Ideal in Postwar America*. Chicago and London: University of Chicago Press, 1992.

Michael Tracey. "Non-Fiction Television." In *Television: An International History*. Second Edition. Edited by Anthony Smith. New York and Oxford: Oxford University Press, 1998, 69–84.

Raymond Williams. *Television: Technology and Cultural Form*. New York: Schocken Books, 1974.

6.

消費文化和製造欲望

Consumer Culture and the Manufacturing of Desire

影像不是免費的。視覺影像在當代商業社會中扮演了主要角色。例如，人們認為藝術作品具有經濟價值，並且是藝術市場上不可或缺的交易燃料，而人們也買賣新聞影像，因為它們深具描述當前時勢和歷史事件的價值。影像同時也透過廣告而成為商業行為的要角。換句話說，影像是**商品**（commodity）文化的中心面向，也是靠著不斷製造和消耗貨物以維持自身運作的消費社會的主要面向。廣告影像對於生活風格、自我形象、自我成長和魅力誘惑等文化概念的建構極為重要。廣告所呈現出來的影像往往是我們渴望的東西、我們羨慕的人物，以及「理當如此」的生活。總之，它必須將「美好生活」的社會價值觀和意識形態呈現出來。除此之外，廣告的主要策略之一，就是邀請觀看者／消費者在廣告世界中盡情遨遊想像。那是一個**抽象**

New challenges. New thinking.

（abstraction）運作的世界，一塊潛在的地方或國度，不屬於現在而屬於想像中的未來，廣告承諾消費者可以在那裡得到「你」該得到的東西，以及一種你可享有的生活風格。的確，廣告時常說著未來的語言。例如，在上面這則IBM廣告中，一名幼兒將手伸往運行中的地球，這既意味著純真無邪，也意味著一種可能性。這個孩子所伸向的世界，是傳播科技（透過像IBM這樣的公司）讓他得以觸及的世界。這則廣告將意義投射到未來，希望將全球傳播的新世界與該公司的標誌劃上等號。

　　廣告影像充斥在我們的日常生活當中，我們會在報紙和雜誌裡，在電視上，在電影院中，在看板、大眾運輸、衣服和全球資訊網上，以及許多我們甚至不會留意到它們的地方看到它們。廣告以各種聲音並透過許多**策略**（strategy）向我們提出訴求。在某些公司裡，廣告是由自家的設計小組負責製作。不過大多數企業都是和廣告公司合作，廣告公司的職責就是為企業、產品和服務設計出獨特的視覺識別。在

今天這種複雜的媒體環境中，廣告製作者必須不斷創新方法以吸引疲憊消費者的注意力，因為這群消費者永遠都在翻頁或按著遙控器。如同我們在第二章討論過的，身為觀看者的我們，有很多**戰術**（tactic）可用來詮釋和回應廣告影像，與廣告影像協商意義，或乾脆忽略它們。為了應付這些潛在的抗拒觀看者，當代廣告經常採用的策略之一，是把自己包裝成一種藝術，不再直接將觀看者當成消費者，而是應用各種不同的聲音和表達模式來提出訴求。在廣告的世界裡，影像可以呈現為藝術、科學、紀實證據或個人記憶。因此，我們對廣告影像的理解會受到其他影像經驗的影響，包括各種不同社會角色和呈現模式的影像。

消費社會

廣告是消費社會和**資本主義**（capitalism）的主要成分。資本主義是一種經濟體系，在這種體系中，生產與分配工具以及貨物和財富交換的所有權，主要掌握在個人和企業手中，並由它們負責投資。不管是在產品包裝上，還是在印刷、電視、電台或網際網路等媒體上，廣告都是促進貨物交易的主要工具。從歷史的角度來看，消費文化可說是相當晚近的一種發展趨勢。隨著工業革命帶來的大量生產以及人口往大都會中心聚集，消費社會終於在十九世紀末到二十世紀初的現代背景中浮現。消費社會裡的個人會接觸到形形色色的大量貨品並被其所圍繞，而且這些貨品會不斷推陳出新。如果產品總是一成不變並以相同的策略銷售，那麼廣告商就沒理由不斷創造新的產品廣告。在消費社會裡，貨物的製造與它的購買使用之間，存在著極大的社會和物理差距。也就是說，汽車工廠工人的住家和他們所參與製造汽車的工廠之間，很可能隔了一大段距離，而且這些人恐怕永遠也買不起其中的任何一輛車。十九世紀末工業化與官僚化的日益發達，意味著小

型企業的減少以及大型製造業的增加；也就是說，人們必須到更遠的地方去工作。這種現象和過去的封建、農村社會正好相反，例如，過去雖然有商人和推銷員四處旅行，製造者和消費者之間的關係大體上相當親近，比方說鞋匠製作的鞋子，往往就是賣給同個村莊裡的人。當各個地方都充滿了移動的群眾時，大眾運輸和城市街道便成為廣告的所在地。到了二十世紀中期，人們以汽車代步，旅行距離也跟著加長，看板於是變成了廣告的主要場域。

消費社會不斷需要新產品，並不斷以新標語和廣告活動來包裝和銷售舊產品。就**馬克思理論**（Marxist theory）的觀點而言，這種現象可以解釋成資本主義乃建立在貨品的過度製造上，它必須把工人轉變成消費者，讓他們將大筆金錢花在大量生產的貨品上。資本主義社會為了自身的運作而生產出比需求量更多的貨品，於是消費需求便成為它意識形態（ideology）的重要一環。在消費社會裡，絕大部分的人口都應該擁有多餘的收入和閒暇的時間，也就是說，他們必須有能力負擔那些非日常生活絕對需要、但因為諸如時尚和身分等種種原因而想要擁有的貨品。因此，消費社會對**現代性**（modernity）的諸多面向而言是不可或缺的，例如我們曾在第四章討論過的工業化和都市化發展。直到二十世紀末以前，貨品的大量生產和行銷都必須仰賴集中居住的廣大人口，唯有如此，貨品的配送、買賣和廣告才能找到它們所需的群眾。這種現象在1990年代電子商務和電話銷售興起之後有了改變，從此電話和網路虛擬商店不再是個夢想，而實體零售空間（店面、購物中心）的經常性花費也因此減少了。電子商務是一種新現象，不過它同時也讓人回想起十九世紀和二十世紀早期的一些商業活動，那時候，住在鄉下的人們有許多東西是透過郵購目錄購買的。

隨著十九世紀末消費社會的興起，工作地點、家庭和商業場所之間也分隔得越來越清楚，這點對於家庭結構和性別關係造成很大的影響。當人們逐漸往城市中心遷移，遠離了所有家庭成員都在生產線上

扮演重要角色的農耕生活之後，工作和商業的公共領域與家庭的私人領域之間，距離也增大了。我們通常將女人歸類於居家領域，男人則屬於公共領域。在這種脈絡下，製造商和廣告商越來越常把女人和男人視為兩種不同的消費者，並採用不同的策略向這兩種人推銷不同的產品。

消費社會興起之後，由於城市人口結構益發複雜多樣，移民不斷成長，加上小社群和家庭這類穩固組織的社會價值日漸鬆動，人們的社群經驗也發生了重大轉變。人們常常這樣描繪十九世紀末到二十世紀初的都市新生活與現代新經驗：一個人孤單站在人群當中，被不認識的陌生人包圍著，而城市就像個有機體般讓人感到暈眩不已卻又無法抗拒。在這樣的現代脈絡中，我們可以看到消費社會的另一個重要面向，也就是，自我和認同觀念的源頭是建構在比家庭更大的領域中。在現代城市裡，許多人頭一次接觸到家庭之外的影響力。一直有學者論稱，人們之所以感覺到自己在這個世界上的身處地位和自我形

象，至少有一部分是來自於他們對商品的購買和使用，這些人在失去緊密的社群聯繫之後，購物行為似乎賦予了他們生活的意義。的確，有些理論學者甚至認為，廣告已經取代了昔日做為社會結構的社群組織，變成了文化價值的主要來源。或許這就是為什麼人們會開玩笑地把逛街說成是一種「購物療法」（retail therapy）的原因。

在十九世紀末和二十世紀初，現代消費社會的面向之一，就是百貨公司這種商業場所的興起。百貨公司宣稱自己是一種商業暨休閒場所，它的建築結構全是為了讓消費者在它的內部走道漫遊時，能夠盡可能看見最多的陳列貨品。百貨公司的大櫥窗被打造成一種奇觀，將店面延伸到街上。下面這張照片是1925年的巴黎商店櫥窗，為法國攝影師尤金・阿特傑（Eugène Atget）的作品，他以拍攝二十世紀早期的巴黎街頭著稱，照片中展現了那個時期的商品擺設慣例。這種使用假人展示衣服，並且為櫥窗購物者創造情境的做法，一直以來似乎沒有多大改變。商店的設計旨在凸顯貨物的視覺呈現，利用櫥窗讓逛街變

阿特傑，《商店櫥窗，戈貝朗大道》，1925

得刺激有趣，讓購物變成一種休閒活動。逛櫥窗（window shopping）
會讓人有一種時髦的感覺（有趣的是，當你瀏覽全球通訊網時，會覺
得很像在逛櫥窗）。百貨公司影響了好幾種商業新形式，其中包括以
信用購物，消費和舉債都是愛國行為的觀念，以及利用刺激消費來加
速貨品流通。製造商們也在百貨公司的鼓舞下開始實施計畫性的報廢
制度，每隔幾年就自動將貨品汰舊換新。

　　逛櫥窗，從很多方面來看，都是一種現代活動，它是為群眾、行
人和漫遊者設計的，是現代城市不可或缺的一部分。就像電影學者
安・佛瑞柏格（Anne Friedberg）所說的，逛櫥窗這種始於十九世紀
末、二十世紀初的視覺文化，是和更富動態性的現代視野有關。[1] 證
據包括十九世紀流行的活動畫景（panoramas），那是一種三百六十
度的大型繪畫，當觀賞者站在畫景中央時，雙面景片（dioramas）或
劇場式的物體和影像構件會在靜止不動的觀看者眼前移動；還有十九
世紀初興起的照相術以及十九世紀末的電影。法國詩人查爾斯・波
特萊爾（Charles Baudelaire）將十九世紀的城市景觀描繪成為**漫遊者**

（flâneur）設計的視覺場域，所謂的「漫遊者」，指的是以觀察者身分漫步在街頭的男人，他對周遭環境深感興趣卻從不積極投入。而我們曾在第四章提過的班雅明，也曾撰文討論漫遊者和十九世紀巴黎的複合式購物拱廊街（arcade），拱廊街是一種精緻的圈圍空間，也是今日大型購物中心的前身。佛瑞柏格則進一步引介了「女性漫遊者」（flâneuse）的觀念。在十九世紀，漫遊者幾乎都是男人，因為端莊的女人不可以單獨在摩登的街道上溜達。不過隨著逛櫥窗變成一種重要的活動，尤其是當百貨公司崛起之後，終於讓女性漫遊者可以用櫥窗購物者的身分在更現代的脈絡中嶄露頭角。佛瑞柏格指出，我們在第三章討論過的電影觀賞者理論，也可以幫助我們理解，在城市的消費文化中，空間式和動態式的觀看實踐具有哪些更廣泛的功能。在現代的視覺文化中，有許多不同的凝視同時上演著，從動態畫景的凝視到電影的凝視，乃至於凝視城市環境中的行人、商業和櫥窗展示。在現代社會裡，消費的新形態與觀看的新方式可說密不可分。這些不只局限於購物行為，同時還延伸到城市生活的所有面向。

在十九與二十世紀轉換之際，歐美社會所面臨的另一個和消費文化興起有關的重大轉變，就是歷史學家傑克森・李爾斯（T. J. Jackson Lears）所謂的「治療性格」（therapeutic ethos）。這些社會每隔一段時間就會從遵循新教徒工作倫理、公民責任感和自我否定，轉移到為休閒、花錢和個人滿足尋找合理的藉口。老式的儲蓄觀念讓位給花錢的新主張，以及取得更多物質是通往美好生活的想像。在這種變動的文化中，處處瀰漫著人生苦悶的無奈感。每個人都認為自己不夠完美，需要改進。這種流連不去的想法於是造就了自我改進商品的興起。治療論述是消費文化的基本元素。現代廣告終於能夠暢言焦慮困擾和認同危機，並提供和諧、活力和自我實現的期望，全都套用了剛剛浮現的現代文化的價值觀。直到今天，人們依然認為消費既是一種休閒和享樂的形式，也是一種治療的形式。一般人往往覺得商品可以

滿足情緒需求。弔詭的是，這些需求從來沒有真正被滿足過，因為市場的力量不斷誘使我們想要獲取更多不一樣的商品——最新的、最近的、最好的。這就是當代消費文化的基本面向——它帶給我們快樂和安全的保證，卻也把我們和焦慮與不安全感緊緊捆在一起。

在當代的消費文化中，現代工業資本主義已經進展到所謂的晚期工業資本主義或後工業資本主義。企業是多國性的，貨物在全球流通，而消費者所購買的東西則是在世界各地跨國製造。也就是說，如今大多數貨品在製造、配送和消費上的實質距離和社會距離都比以前更大了。例如，許多在北美和歐洲販售的衣服，都是在工資低廉的台灣、印尼和印度製造的。而電腦則是由來自台灣、墨西哥和美國矽谷的零件組裝完成，這些地方不僅差異甚大而且相距遙遠。此外，晚期資本主義更加仰賴諸如服務和資訊這類新形態商品的交換，而非實體貨物的交易。在這種當代脈絡下，商業逐漸國際化，而廣告也是針對全球市場設計的。然而，有許多文化差異的問題限制了廣告在不同文化中的理解程度。我們曾在第一章提過的一個案例就是如此，美國雜誌因為文化內涵意義的關係而拒絕刊登一則著名的班尼頓廣告，班尼頓是以義大利為基地的一間國際性公司，在該則廣告中，一名黑人女性正在哺育白人嬰兒。在美國的文化脈絡裡，這則廣告帶有奴役黑人婦女做白人奶媽的意思。這個回應明白地告訴我們，晚期資本主義的全性球市場，並不必然會製造出全球一致的廣告觀眾。所以廣告的訴求目標還是必須符合特定地區、年齡、文化、性別和階級的人口結構，即便是可口可樂這種國際品牌也不例外。我們會在第九章進一步檢視全球視覺文化的擴散和限制。

商品文化和商品拜物

消費文化是一種商品文化，也就是以商品為文化意義主體的一種

文化。「商品」指的是在社會交易體系裡面進行買賣的東西。「商品文化」的觀念和我們在日常生活中（至少有部分）透過消費商品來建立自我認同的觀念，兩者之間有著複雜糾葛的關聯。這正是媒體學者史都華特‧艾溫（Stuart Ewen）所謂的**商品自我**（commodity self），這概念指的是，我們自身，也就是我們的**主體性**（subjectivity），有部分是透過對於商品的消費和使用所中介和建構出來的。衣服、音樂、化妝品和汽車等等，都是我們用來向周遭世界表現身分認同的商品。廣告鼓勵消費者把商品想像成表達自身性格的核心工具。例如，多年來帝王蘇格蘭威士忌酒（Dewar Scotch Whisky）一直舉辦著名的「帝王小檔案」（Dewar's Profile）活動，將各色傑出人士的職業、興趣、嗜好、喜歡的書籍，當然還有他們最喜歡的酒一一列舉出來。這個活動暗示著，如果你想要擁有像這些人一樣的創造力和成就的話，你就應該飲用帝王威士忌。它所談的就是商品自我的觀念，主張這件商品會成為個人自我認同的一部分，以及人們如何將那個自我投射到這個世界。

說到這裡又會挑起另一個重要的問題，那就是廣告真正賣的到底是什麼。一般人相信廣告的功用是販賣產品；消費者看到廣告之後因為被說服而去購買該產品。然而，許多文化理論學者表示，就這個目的而言，廣告並不像它的批評者和擁護者希望我們相信的那麼成功，廣告的功能反倒是以一種較不直接的方式販售生活風格以及對於品牌和企業標誌的認同。傳播理論家麥可‧舒德森（Michael Schudson）就認為，廣告販售特定產品的能力是被高估了。[2] 廣告商往往是用猜測的方式，而非確實去評估消費者的欲望和態度。此外，舒德森也指出，廣告只是廣大商業環境的一小部分，這個商業環境還包含直接行銷、不同產品的擺設和展示，以及複雜的配銷網絡等等。廣告只是這些行銷面向中最明顯易見的元素罷了。

自從1960年代廣告這個領域經歷過一場創意革命之後，廣告商便

開始將廣告視為一種藝術形式。隨著1950年代強迫推銷的慣例逐漸放鬆，廣告變得更具娛樂性也更有魅力。就像文化理論家湯馬士·法蘭克（Thomas Frank）所指出的，廣告從1960年代開始挪用反文化的語言，目的是要將產品貼上奇炫入時的標誌。這股潮流從那時候開始一直有增無減，直到今天，仍有許多產品是透過青少年文化和耍「酷」概念來販售。

不過，情況還是一樣，廣告依然是核心要角，可賦予商品它原先所沒有的特質和價值。有關商品和商品功能的分析，我們的論點主要是來自於馬克思理論。馬克思理論針對經濟在人類歷史中所扮演的角色提出整體性分析，同時也分析了資本主義的功能運作。在馬克思學派對資本主義的批判中，他們認為廣告是為產品創造需求的一種工具，目的是要讓人們購買超出他們實際所需的東西。馬克思理論特別分析了**交換價值**（exchange value）和**使用價值**（use value）在資本主義裡的關係。交換價值指的是某特定產品在某一交換系統中值多少錢。使用價值則是它在那個社會裡的用途。馬克思理論批判資本主義強調交換價值勝過使用價值，在資本主義體系裡，東西的價值不在於它們真正能夠做什麼，而是它們在抽象的貨幣系統裡值多少錢。

我們想用香水廣告來說明交換價值和使用價值的關係。你可以說某些食品具有相對等值的交換價值和使用價值。例如，稻米是一種有用主食，而且大多數人都負擔得起，所以它的使用價值就算沒有大於、至少也是等於它的交換價值，它的價格相對而言是便宜的。不過昂貴的香水卻是另外一回事了。每盎司值四十美元的香水具有極高的交換價值，然而它的使用價值呢？一個社會在缺乏香水的情況下能夠運作自如嗎？如果缺少食物，社會肯定是無法運作的。你也可以說，相對便宜的本田汽車（Honda car）和極端昂貴的朋馳（Mercedes-Benz）汽車，兩者的交換價值有著天壤之別，但使用價值卻是一樣的。不過汽車的交換價值本身還附帶了很多社會意義，每位擁有者在

取得這些汽車的同時也取得了這些社會意義。「使用價值」是個很狡猾的概念，因為什麼有用、什麼沒用這個觀念本身，就是高度意識形態的——比方說，所謂的休閒產品到底有沒有用，就是個可以爭論不休的問題。在菁英文化中，擁有一輛朋馳可以買到其他車輛所無法買到的社會地位和尊敬。但是我們很難評估諸如愉悅和地位這種特質的使用價值。

　　商品拜物（commodity fetishism）是馬克思學派在分析廣告時的一個重要觀念。它指的是量產品被掏空其生產意義（它們的製造脈絡以及創造它們的勞力），然後藉由將產品神祕化並轉變成崇拜對象而將新意義填注進去的過程。例如，在一件設計師襯衫中，我們看不見它的生產脈絡意義。消費者無法得知是誰縫製了這件襯衫，生產原料的工廠在哪裡，以及它是在什麼樣的文化中製作出來的。相反地，這件產品貼上了標誌，並且和廣告影像所注入的文化意義連結在一起，而這些都和它的生產條件和脈絡沒什麼關係。產品的販售地點往往都和其生產地點相距遙遠。手工製品，像是由某位手藝人製作的物品，通常比較能夠保留它們的生產**符徵**（signifier）。商品拜物可視為大量生產和廣泛配銷的必然結果。商品拜物要求向消費者隱藏勞動和工作條件。這種抹除勞動過程的做法，貶低了工作經驗的價值，使得工人更難對其所製造出來的產品感到驕傲。因此，商品拜物可視為一種神祕化的系統，它掏空了物件的生產意義，然後用商品地位填滿它們。

　　理解商品拜物的最佳時機，往往就是在它失敗破滅的那一刻。例如，在1990年代初期，耐吉女鞋是以自我賦權、運動女將、女性主義和入時的社會政策做為它的促銷符徵。然而諷刺的是，到了1990年代後期，大眾卻因為耐吉工廠所施行的悲慘工作條件而譁然不已。這些女性活力的象徵，原來是廉價的印尼婦女在條件極端惡劣的印尼工廠中製造出來的。當這真相揭露之後，商品拜物的過程旋即破滅。這些鞋子再也無法剝除它們的生產條件意義，然後「填入」女性主義的符

徵。於是耐吉公司只好對批評做出回應，並且改變它的工廠環境。

　　廣告是商品拜物的主要利器，它的功能是將產品本身不必然具有的某些意義附加在產品上面。在這個過程中，廣告通常會賦予產品複雜的情緒屬性；換言之，套用我們在第四章討論過的一個詞彙，就是賦予商品某種**氛圍**（aura）。商品拜物是透過**物化**（reification）而運作，「物化」指的是將抽象概念假定成具體實物的過程。就廣告而言，這意味著物體（商品）得到了人類的一些特質（例如，被認為是性感的、浪漫的、酷的），而人們之間的關係則日益變得物件化並缺乏情感意義。這一點，在諸如香水這類原本就缺乏意義的產品上，顯得特別清楚。我們大可質問，香水除了是一種有氣味的水之外，還有什麼？「香奈兒五號」帶有財富、階級身分和尊貴傳統的**內涵意義**（connotation），而凱文・克萊（Calvin Klein）的CK不只是時髦的象徵，也意味著雌雄同體的性別身分。這些產品的廣告將這類特質附加到產品身上，然後為消費者營造一種情境，讓他們以為只要購買和使用這些產品，便能夠獲得同樣的特質。

　　在整個二十世紀，譴責消費社會和商品文化的聲浪逐日升高。我們在第五章討論過的**法蘭克福學派**（Frankfurt School），便認為商品敲響了有意義的社會互動的喪鐘。對該派理論家來說，商品就像是一種「被挖空」的物體，讓人們產生認同失落，並腐蝕了我們的歷史感。他們認為，如果你覺得某個消費物件能讓某人的生活變得有意義，就等於是在腐化真正有價值的存在面向。在1960年代，法蘭克福學派的想法在當時的社會和政治脈絡下再度浮現，當時人將重商主義譴責為社會敗壞的病徵。在那段時期，剛剛湧現的反文化極力避開物質成功和商品文化的觀念。然而，在同一時間的藝術界裡，崛起於1950年代末期和1960年代的**普普藝術**（Pop Art），非但不譴責大眾文化，還大力擁抱它們。普普藝術並藉此攻擊所謂的**高雅、低俗文化**（high and low culture）之分。在社會菁英和上流階級所屬的美術、古

典音樂和其他藝術領域裡，普普藝術採用大家認為是低俗文化的東西，例如電視、大眾媒體和漫畫書之類的流行文化，並宣稱它們和高雅藝術擁有同等的社會重要性。

普普藝術家將電視影像、廣告和商業產品結合到他們的作品當中，他們以截然不同於法蘭克福學派的態度來回應商品文化的瀰漫。這些人不但不譴責大眾文化，反而利用它來展現自己對流行文化的喜愛，以及從中得到的樂趣。沃荷繪製湯廚濃湯罐的絹印影像，藉此對藝術和產品設計之間的界線提出質疑，並為大眾文化的重複性美感高聲歡呼。沃荷畫作中所呈現的平面效果，似乎是在評論流行文化和量產產品的平庸特質。而不斷重複的湯罐頭，似乎也指涉了商品文化中氾濫成災且過度生產的重複貨品。不過在此同時，它也熱情地向包裝設計與消費文化致敬。有些藝術家則轉向漫畫和電視這類「低俗文化」的形式。李奇登斯坦在尋找一種技法以便畫出「醜陋」的畫面時，製作了連環漫畫式的畫作，藉此對漫畫的平板表現手法和它的故事內容提出批評。李奇登斯坦那些極具形式性的作品，和**抽象表現主義**（Abstract Expressionism）的筆觸正好相反，他的筆觸是平滑而樸質的。你可以在這些作品的細部看見網印漫畫的點狀表面，因此這些作品可說是對這項商業形式的一種禮讚。李奇登斯坦的作品是一種超大尺寸的漫畫，放大了漫畫影像的顆粒，讓觀看者可以清楚看出它的點狀肌理。在《溺水的女孩》（*Drowning girl*）畫作中，藝術家曖昧地玩弄著浪漫女英豪自我犧牲的陳腔濫調主題。

向消費者陳述

廣告和其他影像一樣，也會以特定的方式**召喚**（interpellation）它的觀看者，將他們擁戴成意識形態的主體。如同我們在第二章所解釋的，「召喚」是一種過程，藉由這種過程，我們承認自己處於某個

再現或產品所提供的**主體位置**（subject position）。文化評論家茱迪斯·威廉遜（Judith Williamson）在討論廣告時，將這種過程稱為**稱呼**（appellation）。廣告透過一種特別的陳述模式向我們說話，要求我們在廣告當中看見自己。通常的做法是採用書寫文本，專門對著觀眾「你」說話。下面這則廣告以再脈絡化的手法處理一則歷史影像，一張甘迺迪總統在空軍一號上的照片，想藉此建構一個集合傳播科技的過去、現在和未來於一身的影像。在此同時，它向觀看者說話的口氣，就好像那些人相信自己應該不斷與世界接軌，就好像他們擁抱了新科技的世界。許多廣告都以堅定有力的口吻向觀看者／消費者提出訴求，就好像廣告知道什麼是「你」需要的，什麼是你渴望的。

不過也有許多當代廣告開始用不同於以往的口氣向消費者說話，不再以壓倒性的敘述明確告訴消費者該怎麼做。有些廣告試圖讓他們的產品以及他們向消費者提出的訴求更人性化一點，於是改用比較隨興口語的腔調，就好像它們正在和消費者閒聊一般。例如，在下頁這

廣告文案：
自1960年起，每一位總統無時無刻都與世界其他地區保持密切聯繫。
（你該有不同的做法嗎？）

When JUDITH REUSSWIG wrote us about the Saturn we were building for her, she didn't expect our reply to have a car attached.

張鈕星汽車的廣告中，就刊登了一位小學教師和鈕星汽車工人之間的書信往返，賦予這款汽車非常不一樣的意義，有別於以往總是強調速度感或方便性的汽車廣告。鈕星的這項廣告活動的確值得注意，因為它把焦點放在製造這款汽車的車廠工人身上。這則廣告將商品和情感連結在一起，並利用製造者和消費者之間的友好關係讓這款汽車成為一種個人化的產品。因此，我們可以說，這則廣告是和商品拜物背道而馳，因為它談論到製造汽車的工人。然而在此同時，廣告中所呈現的工人和消費者之間的關係，卻是一種神話般的理想狀態。

有趣的是，廣告所稱呼的「你」，不管是透過文本的明確指稱，或是以召喚方式所建構的觀看者位置，永遠都是在指稱或暗示某個「個人」。這意味著廣告所販售的產品會令消費者覺得自己是獨一的、特別的，以及高度個人化的。換言之，廣告是在執行一項非常弔

詭的工作，就是要說服許多不同的消費者，讓他們相信某件大量生產的產品會讓他們變得獨一無二、與眾不同。有些香水廣告就真的宣稱，它們的香味在每個人身上聞起來都不一樣。在法蘭克福學派的理論中，這種觀念叫做**偽個體性**（pseudoindividuality），是個體性（individuality）的虛假概念。消費文化就是利用偽個體性這項工具，一邊將同質性的產品販賣給消費者，一邊又宣稱該產品能為個人帶來獨特性。沒錯，一件商品必須能賣給很多人才稱得上是成功的。

因此，我們可以這麼說，廣告不是要我們消費商品，而是要我們消費**符號學**（semiotics）意義裡的**符號**（sign），關於符號學，我們在第一章已經討論過了。也就是說，廣告在**符指**（signified，產品）和**符徵**（signifier，其意義）之間建立了一層特殊關係，以便創造出某種符號來販售產品，以及附加在該產品上的文化意義與內涵意義。當我們消費商品時，我們是把它們當做**商品符號**（commodity sign）來消費的——我們的目的是想要透過購買某項產品這項行為，來取得編碼在其中的意義。

廣告透過特定的符碼和慣例，將訊息快速無誤地傳達給觀看者。雖然有些廣告會以不同的手法企圖驚嚇我們或引起我們的注意，不過大部分的廣告還是習慣用簡潔有力的視覺語言或文本來提供資料。所以，大多數廣告都是以一種混合著熟悉和新奇的語調發聲。廣告商最主要的策略之一，就是把產品轉換成大家熟識的品牌。品牌就是我們可以辨識的產品名稱，不管我們是否已經擁有該產品或是否打算購買。例如，「絕對」伏特加（Absolute vodka）就是以它的酒瓶造型為主題來進行廣告活動，而且還常常採用非常有趣的手法。在下頁這幾幅廣告中，「絕對」伏特加的酒瓶分別指涉了十九世紀的作家瑪麗‧雪萊（Mary Shelley），她是小說《科學怪人》（*Frankenstein*）的作者，拉斯維加斯（Las Vegas）這個地點（那裡的人們都戴著姓名牌），還有指紋證據（到底是誰偷了伏特加酒瓶）。「絕對」伏特加便是透過

這種眾所皆知、高度曝光，以及持續了很長一段時間的廣告活動，確立了它的品牌名稱，讓人一眼就能認出。即便是從來沒有買過或喝過「絕對」伏特加的人，也都知道這個品牌。除此之外，「絕對」伏特加還將它的廣告活動變成一場藝術盛宴，它不僅委託知名藝術家（包括沃荷、肯尼‧沙弗〔Kenny Scharf〕、凱斯‧哈林〔Keith Haring〕和艾德‧魯夏〔Ed Ruscha〕等人）製作廣告，甚至還出版了一本活動專書。為了把某項產品轉換成某個品牌，廣告必須替它附加上一些價值。產品必須具有某種特殊屬性，直指某種生活風格，並為它的潛在消費者塑造某種形象。在「絕對」伏特加這個案例裡，它便是利用它那知名的廣告活動贏得了老練世故和雅好藝術的附加價值。

　　這種在廣告活動中不斷重複同一個主題的策略，不只可以讓觀看者對該產品產生熟悉感，也可藉由同一主題的不同元素來保持觀看者的注意力。比方說，「喝牛奶了嗎？」（Got Milk?）這個廣告活動（不是宣傳某一品牌，而是推廣牛奶這項產品），便利用各種名人影像來促銷牛奶，例如在下面這則廣告中，搖滾團體「吻合唱團」（Kiss）的所有團員全有都一道白色的「牛奶八字鬍」。這項活動的目的是想利用這些名人賦予牛奶成熟的魅力，試圖說服成年人牛奶不

只適合兒童飲用，同時也為這個有點笨拙乏味的產品注入一點時髦的感覺。這個廣告活動藉由不斷重複這種形式以及這句標語，來確認其效果。

廣告的慣例之一，就是以重要的詞彙來談論那些長久看來可能一點也不重要的產品。廣告是靠**關聯推論**（presumption of relevance）來運作的，這種做法可以讓廣告誇大產品的必要性——例如，一個人的頭髮是改變生活的關鍵所在，或是只要擦了新香水，妳的身旁就會奇蹟般地多出一位英俊男士。在真實的世界裡，我們會認為這類說法荒謬無比，可是在廣告的世界中，它們卻顯得再合理也不過。在廣告的世界裡，這類宣稱都是有用的。因為廣告是在一個幻想的國度中創作、發聲。廣告所呈現的，是一個虛構的世界。例如，我們都知道，駕駛汽車穿越崎嶇沙漠的影像，只是跑車廣告慣用的一種策略，當真不得。

當代廣告中的這種關聯推論，同時也延伸到廣告中的其他相關元素。廣告在畫面中的所有元素之間，以及在產品和它的符徵之間創造

了一種**等同**（equivalence）關係。例如上面這則香水廣告便在女人和動物之間創造了一種等同關係。這則廣告借助異國情調的觀念，將與貓咪有關的神祕、性感特質，投注到那個女人身上。廣告中的女人以一種撩人、掠奪的姿態，直接凝視著觀看者／消費者。

　　等同也可以用來指稱廣告在產品和某種形象之間所建立的直接連結。例如，最近的GAP服飾廣告就使用了諸如畢卡索、恩斯特・海明威（Ernest Hemingway）、傑克・凱魯亞克（Jack Kerouac）、小山米・戴維斯（Sammy Davis Jr.）、金・凱利（Gene Kelly）和瑪麗蓮・夢露等名人穿著卡其褲的老照片。每幅廣告的標語都是以「畢卡索穿卡其褲」或「山米穿卡其褲」做為開頭，暗示著：「……所以你也該如此。」於是，最普通不過的卡其衣褲就這樣變成了創造力、獨特性和潛在名氣的符徵。這個廣告很清楚是針對中年消費者而設計的，因為它運用了以往的一些藝術人物。這則廣告讓卡其褲同時代表了傳統和創作天分。

　　廣告也利用同樣的方法在不同的物件、人物和特質之間建構等同

關係，並藉此表明它們和其他產品的相異、相反之處。相互競爭的公司會**區隔**（differentiation）彼此的產品。自1970年代開始，我們就越來越常看到廣告以暗示性的手法指出競爭對手的名字，並拿對方做為反例。七喜汽水便曾製作過一個非常成功的廣告，將自己稱為「非可樂」；而艾維斯租車公司（Avis）則是承認自己只是排在競爭對手「赫茲」（Hertz）之後的第二名，然後以「我們更努力」（We Try Harder）這句傳奇標語打響了自己的品牌。至於可口可樂和百事可樂，更是花了幾十年的時間，不斷在廣告中直接或間接地區隔彼此的產品。區隔化之所以會成為廣告的重要策略之一，正是因為許多產品事實上是相當近似的。沒錯，你當然可以說可口可樂和百事可樂就是因為喝起來沒什麼差別，所以才要砸下數百萬的經費在廣告中區隔彼此的產品。它們之間的最大差別其實是品味——不是口味，而是它們在廣告中為各自產品所附加的階級意義和文化美學。

影像和文本

廣告就是透過這些等同、區隔和意指的過程來創造商品符號。對大多數廣告的意義而言，使用照片來建構訊息是很重要的。照片總是帶有**攝影真實**（photographic truth）的內涵意義，不過它們同時也是幻想的主要素材，在許多廣告中，照片都提供了重要的二元意義。就像我們曾在第一章討論過的，照片的力量同時來自兩方面：它既是真實的證據，又具有挑動觀看者情緒的神奇特質。套用皮爾斯的術語，照片是屬於**指示性符號**（indexical sign），因此帶有提供某種真實軌跡的意義。廣告是透過照片、文本和圖像之間的複雜組合來向消費者提出訴求。

文本在建立廣告的意義，以及在改變攝影或影像所呈現的意義方面，都具有極大的效果。尤其是對那些意圖令人驚嚇的廣告，或

廣告文案：

檸檬。

這輛福斯汽車錯過了船班。

因為它儀表板儲物箱上的銘條帶有瑕疵，必須重換。你不會有機會注意到這點，但檢查員 Kurt Kroner注意到了。

在我們的沃夫斯堡工廠，有3389名員工只做一件事，就是在福斯汽車的每個生產階段進行檢查。（我們每天生產300輛福斯汽車，檢查員的數量遠大於汽車的產量。）

我們測試每一個避震器，我們掃描每一片擋風玻璃。福斯汽車拒絕只做表面功夫。

這種對於細節的全神貫注，意味著福斯汽車的壽命比其他汽車更長，需要維修的情況則更少。（這也意味著二手福斯汽車的折舊率比其他汽車更低。）

我們淘汰瑕疵檸檬，讓你得到上好李子。

是想讓觀看者／消費者感到衝突震撼的公益廣告。福斯汽車有支相當有名的1960年代廣告，就是利用文本來吸引觀看者的注意力。這則廣告在當時之所以令人震驚，正是因為它做了一般人認為廣告不該做的事——它侮辱了它所銷售的產品。上面這幅縮小的廣告副本，詳細說明了那部車是顆「檸檬」（意指有毛病的車子），因此不該出售的原因。在這裡，為了要製造衝突效果，文本的運用就是關鍵所在，觀看

It takes up to 40 dumb animals to make a fur coat.

But only one to wear it.

LYNX
Fighting the fur trade
P.O Box 509 Dunmow, Essex Tel: 0371 2010

If you don't want animals gassed, electrocuted, trapped or strangled, don't buy a fur coat.

者會因為想弄明白事情的始末而繼續閱讀下去。這支福斯汽車廣告之所以在廣告史上享有一席之地，正是因為它打破了當時汽車廣告的慣例。它的簡潔、幽默和不敬，就某方面而言，算是以一種嶄新的說話方式在對消費者發聲，把他們當成精明的消費者。

許多公益廣告也使用文本來加強它的戲劇效果。這些公益廣告會把商業廣告的慣例部署進去，而且通常都出現在商業廣告的刊登範圍，像是雜誌、看板或大眾運輸工具上，因為它們想藉著和其他廣告並置的機會來製造意義。於是，一個原本可用來推銷皮草的影像，加上文本之後，卻變成一張反皮草的海報。而一張最初代表烹調用具的影像，打上醒目的粗體字後，先是激起了暴力的聯想，然後當感興趣的觀看者繼續閱讀下去，就會發覺它原來是一則有關飲食習慣的廣告。這些反廣告的效用就在於，假冒廣告混用文本和影像的慣例，然後引導觀看者重新解讀這些影像。在這類廣告中，是文本發揮了強迫的力量，逼使讀者再次觀看影像，並重新解讀這些帶有新意義的影像，藉此創造出廣告的衝擊力。

這些並置手法之所以行得通，有部分是透過廣告以及我們的整

廣告文案：
製作一件皮草外套得殺掉四十隻可憐的小動物。
但只有一個人可以穿它。
如果你不想看到動物被毒氣毒死、被電電死、被陷阱殺死，或被繩子絞死，請你不要購買皮草。

廣告文案：
每年都有數千人被油炸鍋殺死。
很少有人被油炸鍋敲到腦袋，卻有很多人被它打到心臟。還有前列腺。以及結腸。
因為油炸食物是高脂飲食，會提高罹患心血管疾病以及癌症的風險，例如乳癌。
想知道如何透過低脂飲食來降低罹病風險，請來電索取宣導小冊。
食物的目的畢竟是要維持生命，而非奪走人生。

體文化賦予照片的力量。套用皮爾斯的術語，如同我們在第四章所說，廣告結合了素描或圖像之類的**肖似性符號**（iconic sign）、諸如照片之類的**指示性符號**（indexical sign），以及文本這種**象徵性符號**（symbolic sigh）。當代廣告是由文字、照片、圖畫、聲音和電視影像所構成的複雜混合體，它運用這三種符號來建構銷售訊息。在廣告中，文本和照片的關係就如同象徵性符號和指示性符號的結合。同樣重要的是，廣告也會拿照片和圖符影像作對比，以凸顯其指示性質。做為一種指示性符號，照片具有描繪真實世界和傳遞原真性的文化力道。

羨慕、欲望和魅力

所有的廣告都是在談論「轉變」（transformation）。廣告告訴消費者，只要你購買它們的產品，你的生活就會變好。就像我們先前指

出的，這一點和廣告所涉及的治療（therapeutic）意識形態有關，廣告許下承諾，會改善你我的生活。當廣告向觀看者／消費者訴說如何改變他們自身的同時，其實是在把消費者召喚成某種不夠完滿的人物——不夠完滿的外表、工作、生活風格、人際關係等等。許多廣告會暗示自己的產品能夠改善這種不夠完滿的狀況。它們最常使用的方法，就是端出會讓消費者心生羨慕並渴望模仿的魅力人物，其實廣告所呈現出的這些人物早就經過變造，他們的身體看起來非常完美，而且是可以企及的。伯格曾經寫道：「令人羨慕的狀態就是構成魅力的主因。」[3]「魅力」（glamour）是廣告的核心概念，廣告會利用名人來銷售產品，或塑造出一些看起來快樂、沒有缺點並且心滿意足的模特兒。

　　廣告也可以創造出看似珍貴、藝術和充滿價值的世界。只要將產品附加上藝術價值，尤其是純藝術的價值，就可為產品營造出名望、

傳統和原真等內涵意義。許多當代廣告都會參照過去的藝術作品，以便讓自己的產品擁有和藝術作品一樣的內涵意義，像是財富、高級休閒和文化價值等。有些廣告是以擺出藝術性的姿勢和風格來指涉藝術，我們在第四章討論過的「藝術就是你」那類廣告便是如此。有些廣告會針對那些熟悉古典繪畫符碼的人提出訴求，既參照藝術也假冒消費者所熟知的那些古典慣例。另外還有些廣告會直接參照某幅繪畫或某種繪畫風格來凸顯產品。上面這則廣告商將牛仔褲放進一張以畫家雷諾瓦（Pierre-Auguste Renoir）風格繪製的畫作中，雷諾瓦是活躍於十九世紀末、二十世紀初的**印象派**（Impressionism）畫家，該廣告借用這樣的手法將它們的牛仔褲和別家的區隔開來，並為自家產品賦予傳統意義。廣告用藝術來呈現一個令人既羨慕又懷舊的世界，同時對消費者發出諂媚的聲音，表示他或她是具有**鑑賞**（connoisseurship）能力的。

　　令人欣羨的廣告世界向觀看者／消費者展現了一個生活也能如此的美麗幻境，並慫恿消費者相信，這種生活是可以透過消費行為而獲

廣告文案：
像她一樣的雙唇

得。廣告懇求我們建構商品自我，並藉由使用這些產品而得到附加在
上面的屬性。有時候，廣告向消費者說話的口氣，好像他們身體的各
個部位是分開存在似的。自從1970年代開始，廣告就越來越常以一些
被拜物化的部位來再現女人的身體——像是腿部、嘴唇、胸部等等。
這些部位和身體的其他部分以及那個擁有它的人是分開的，這些身體
部位把最理想的狀態再現給消費者。即便當廣告宣稱完美是無法企及
的，它們卻還是要求消費者相信，只要肯下苦工、做好保養工作以及
消費該產品，就能擁有那樣的理想身軀。這些廣告中所再現的身體，
其實都是經過噴畫、加重色彩和數位處理等複雜的影像技術，才能顯
得如此完美。雖然這些影像都是經過高度建構，與紀實性的寫實主義
符碼幾乎毫無關聯，但它們仍然保有照片做為指示性符號的權力——
讓人們以為它們是真實人物的再現。當然啦，這正是廣告所販賣的弔
詭之一——把一個不可能實現的高度建構的世界，當成可以企及的理
想販售出去。

　　廣告世界訴說著自我管裡、自我控制和順從的語言。借用傅柯的

廣告文案:
沒有一具身體是完美的。

詞彙,就是一些**馴服的身體**(docile bodies)——經過社會訓練和管制,並受到文化規範管理的身體。消費者在廣告的引誘下,想藉由符合某種美的標準來尋獲個體性,於是他們會想要控制身體的氣味、動作、吃食、欲望和驅力。廣告向我們說話的口吻,就好像我們能夠選擇自己的身體,能夠重新為它們塑造出新體態和新尺寸似的。

於是,廣告積極和消費者談論他們的認同,並表現得像要為被認知到的自我形象問題提出解決之道。廣告便利用這種手法將焦慮投射到消費者身上。隱藏在「自我改善」這個訊息背後的,當然就是你應該為自己尚未擁有的東西以及你應該成為什麼樣的人感到焦慮。因此,被廣告所稱呼的消費者,不只是有所不足的,同時也是憂慮不安的。廣告利用焦慮來販售產品的手法是,提醒消費者,如果少了某項產品,他們不只不合格,而且還具有潛在的危險性。科技和金融服務廣告最常運用這種策略。右頁這則廣告把消費者擺在一個面對警察的不安狀態下。這則廣告透過文本和影像直接以警察的口吻向消費者陳述,藉此將觀看者建構成潛在的嫌疑犯,它故意用一個令人吃驚的影

像激起觀看者的焦慮感，繼而吸引他們的注意力。

　　廣告的基本元素之一，就是許諾我們一個從未經驗過的抽象世界。當伯格寫到「廣告總是將情境設定在未來」時，他同時也指出了，廣告所描繪的「現在」總是在某方面有所欠缺。關於這點，我們可以回頭看看拉岡的**精神分析理論**（psychoanalytic theory）。拉岡認為，欲望和匱乏是我們生活中的兩大驅力。從我們認知到自己和母親是兩個分離實體的那一刻起，我們的生活便是建構在**匱乏**（lack）感上。這種分離，這種分裂的體驗，是一個分界點，自此我們認知到自己是有別於他者的一個主體。從那個時候開始，我們總是追尋著，想要回歸到某種完整的狀態，即我們相信在這個認知時刻到來之前自己一度擁有的那種完整狀態。我們不斷掙扎，並透過人際關係和諸如購物等活動來填滿這種匱乏的感覺。就是這種亟欲滿足匱乏感的驅力，讓廣告所訴求的欲望如此令人信服。廣告經常為我們重新創造出完美的自我理想幻境，方便我們退回到兒童階段。

　　然而，匱乏的一個基本面向就是，它必然是永遠無法滿足的。就精神分析學的角度而言，沒有任何一刻，匱乏會被滿足所取代，因為

廣告文案：
我要看你的證件

If you were really good in a past life,
you come back as something better.

它的源頭存在於幼兒和兒童發展的各個階段，而我們不斷重演那種匱乏，同時也因為匱乏原本就是懷舊的。「懷舊」是對先前狀態的渴望，通常被理解成純真的，它永遠無法被滿足，因為那是一種無法挽回的狀態——事實上，它根本未曾存在過。廣告很擅長以懷舊的口吻對消費者說話。它所採取的形式包括，喚回生活似乎還沒有變得這麼複雜的往日時光，或是以某個時期做為參照，例如潛在消費者的年輕歲月。在今天的廣告界，這種懷舊手法往往是出現在銷售產品給二次大戰戰後嬰兒潮世代的時候，廣告會重新恢復他們年輕時的一些象徵物，例如1960年代的一些符徵等等。1990年代末期，福斯汽車為新金龜車所設計的廣告活動，就是想要喚起消費者對於原始金龜車的懷舊之情，以及它在1960年代所代表的生活風格與生活態度。這則廣告畫面將車子置於白色的背景當中，這種簡潔、「乾淨」的風格，也會讓人想起早期的福斯廣告。

有許多廣告為了讓產品添上歷史和回憶的色彩，而訴諸於過往的情境。在為產品和過往的象徵建立等同關係時，廣告會將回憶包裝成

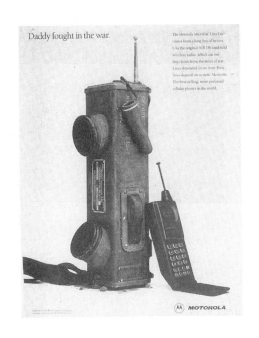

Daddy fought in the war.

The Motorola MicroTAC Ultra Lite™ comes from a long line of heroes. Like the original SCR 536 hand-held wireless radio, which cut our boys loose from the wires of war. Lives depended on us then. Lives depend on us now. Motorola. The best-selling, most-preferred cellular phones in the world.

MOTOROLA

容易理解的符號。這類廣告想喚起的，往往不只是觀看者／消費者的懷舊之情，還包括該產品世代相承的傳統感。在這類廣告裡，傳統被當成某種可以讓產品具有原真性的東西，能夠賦予產品可靠的價值感，表示它是經過時間的試煉，並通過了前人的認可。上面這則摩托羅拉的手機廣告，並沒有採用我們可預期的一些符指，像是速度、便利性和價格競爭等等。這則廣告的銷售策略，是把這款手機設定成無線電通訊器的子女，在二次大戰期間，這種無線電裝備被形容成拯救過無數性命的戰爭「英雄」。因此，這款手機不僅編碼了英雄主義、可靠性和拯救性命的重要性，還把一種世代傳承的感覺給編了進去。

歸屬和差異

　　廣告既賣歸屬感（歸屬於某個社群、國族、家庭、特殊團體或階級）也賣差異性（與他者不同之處）。有時候，當廣告要求我們消費商品符號時，會把產品和國族、家庭、社群及民主等觀念黏貼在一

起。所以，有許多廣告是採用愛國主義和國族主義的語言來發揮意識形態的功能，藉此將購買產品的舉動和公民實踐劃上等號。換言之，利用美國、英國或其他國家的影像來行銷產品的廣告，就是在販售這樣的概念：為了要成為好公民並適度參與國家事務，你必須是一個積極的消費者。這些產品被當成人們參與國家意識形態的一種工具。

對大多數的國家意識形態來說，核心家庭的概念都很重要，正因如此，它也經常成為廣告的焦點所在。「家庭價值」這個概念是政治辯論的一個主要面向，許多廣告也把家庭描繪成核心式的、彼此關照的，以及最重要的，是抱持消費主義的。在許多廣告裡，家庭是一個和諧、溫暖且安全的場所，是一個任何問題都可以用商品來解決的理想單位。商品簡直被當成是家庭之所以能夠凝聚、確認和強化的工具。在這些廣告裡，人們透過商品和每個人進行最親密的連結，商品被視為促進家庭感情和家人溝通的好方法。例如，AT&T著名的廣告標語「伸出手臂，觸摸世界」（reach out and touch someone），就是把電話（以及AT&T所提供的服務）當成創造情感連結的工具來促銷。

與核心家庭有關的廣告正好可做為馬克思主義物化批判的範例，產品透過物化過程取得了人類特質，人際關係則透過商品進行中介。麥當勞在這方面可說相當成功，它把速食塑造成家庭烹煮食物的適當替代品。在麥當勞的許多廣告裡，麥當勞餐廳都被打造成家庭親密關係得以重新確認的場所，因為家庭成員一致同意，上麥當勞是他們可以共同分享的一件事情。以治療用語來說，麥當勞彌補了家庭做不到的事（找出時間在家共享一餐或共度一段有意義的時光）。麥當勞成功地傳達了這項訊息以及其中的關聯推論（使觀看者不會去問，為什麼晚上去一家速食店吃飯會是一頓完美的家庭餐呢？），其中有部分理由是因為麥當勞已利用長年累月的廣告將自己建構成愛國的象徵。

販賣國家和模範家庭概念的廣告，是把它們的觀看者視為這些社會領域中的成員。而專屬俱樂部的會員資格往往也是賣點之一，這種

廣告文案：
你是信用卡會員嗎？

會員資格會讓消費者一邊憂慮自己是不是真的屬於那裡，一邊卻又對這種專屬身分充滿嚮往。在上面這則廣告中，「美國運通」就將自己的產品塑造成不只是一張信用卡，而是一家你可以加入的俱樂部（以及屬於名人的俱樂部，這則廣告裡的名人是女籃天后麗莎・雷斯里〔Lisa Leslie〕，這些名人在廣告中並未打出姓名）。這則廣告是以一種會引發焦慮的方式提出它的疑問。而它的會員地位也因為把這些名流的影像確實放進信用卡的設計當中，而顯得更加珍貴。此外，有許多廣告也為階級差異和再現階級關係建立了特殊符碼。例如為頂級、昂貴產品所設計的廣告，就會利用一些眾所皆知的慣例，像是古典音樂、藝術指涉，以及其他富有、珍貴的符碼，來建構它們所歸屬的階級。這些廣告將所有消費者召喚成某個階級的潛在成員，不管他們的實際階級地位到底如何。

　　廣告也拿販賣歸屬感的同樣手法來建立差異性符碼，以便區隔產品。廣告通常會利用標記手法來展現那些不同於標準的東西，進而確立何謂正常標準。就像我們在第三章討論過的，**無標記的**（unmarked）類別毫無疑問是屬於標準類別，而**有標記的**（marked）那一類則被視

為差異或是**他者**（the other）。例如，白人模特兒是無標記的，他屬於標準的那一類，因為消費者不會去留意他／她是白種人的事實，然而非白人模特兒就會被標上種族的記號。傳統上，種族在廣告裡的作用，是賦予產品某種「異國情調」或外來風情。

例如，廣告界有一種流傳久遠的做法，就是使用「島嶼」的影像以及不具名的異國地點來銷售化妝品和女性內衣。廣告為這些不具名的地點編上親近自然的符碼，並提供一條通往「原始純真」的道路。廣告之所以將熱帶地區視為提升美麗的泉源，正是因為這些地方被再現成比較自然、比較沒受到現代化污染，被再現為純真和美麗的源頭。他們不但抹消了第三世界的殖民政治和現實生活（事實上，為第一世界製造產品的廉價勞力大多就是來自該處），還重新將這些地方編碼成旅客的休閒勝地和度假樂園。這裡，我們再一次看見商品拜物如何以一種神祕化的過程運作，它模糊了被殖民地和前殖民者的複雜真相，以便為產品貼上差異性的標籤。反諷的是，雖然這些產品許諾白人消費者能夠取得他者性（otherness）的特質，然而商品文化卻是否定差異性的，商品文化藉由消費行動來鼓勵遵奉習俗的行為。

廣告越來越常使用族裔和人種的標記來展現社會或種族的覺醒，並賦予產品一種老練成熟的文化元素。有愈來愈多的廣告使用不同族裔的模特兒，企圖將種族去標記化，並為它們的產品貼上社會覺醒的意義。其中最明顯的例子就是班尼頓服飾公司所推出的廣告。班尼頓的廣告企圖彰顯種族和諧與族裔多樣性。雖然班尼頓曾經使用紀錄影像製作了一系列知名的廣告，關於這點我們會在第七章深入探討，但是在它們的廣告中，卻也總是會讓各種不同族裔的模特兒一起展示服飾。這些廣告賣的就是文化差異性。

因此，班尼頓的廣告一方面為種族去標記化，一方面卻又相當刻意地標記出這一點。它們想要讓觀看者注意到模特兒所代表的多種種族，並將這種多樣化解讀成進步和入時的表現。我們可以說，這系列

廣告將種族身分的概念縮減成單純又帶點時髦的膚色問題，簡化了文化和族裔認同的複雜性。種族差異是關乎一個人的身分和文化，是他不可或缺的一部分，並不只是一種可以穿上、脫下的顏色而已。種族和諧的概念因為和班尼頓的服裝產品連結在一起，因而被簡化成只是穿上和脫下不同顏色的衣服。

班尼頓賣的是對於差異性的頌揚和抹除，以及一種國際人道主義。在此同時，該公司也將多元文化主義（multiculturalism）包裝成某種可以購買的東西，進行促銷。在某些案例中，多元文化主義的觀念會和商品文化緊密結合，讓我們覺得自己似乎能夠買到另一種文化。有許多人以為，只要買了來自其他文化的產品，或是到某家「族裔」餐廳吃頓飯，就等於實際參與了多元文化主義的活動。在這個全球化的時代，消費「他者性」已成為商品文化的核心重點。

拼裝和反拼裝

商品自我的概念，以及消費者在廣告中感覺到的歸屬感和差異性，顯示出消費者如何透過廣告影像與商品文化協商意義。如同我們在第二章討論過的，觀看者／消費者在解讀影像時有許多策略可以運用，就廣告這個例子而言，從正面回應廣告的訊息，到完全抗拒廣告的陳述，都是消費者可以採用的策略。廣告做為一種優勢文化的形式，同時也受制於**反霸權**（counter-hegemony）的力量。在第七章中，我們將會討論廣告如何運用**後現代**（postmodern）策略來回應日漸老練成熟的觀看者／消費者。在此，我們要把注意力放在以下兩點：反廣告的建構方式，以及消費者如何經常以出乎意料的方式來使用廣告商所販賣的商品。

雖然廣告賣給我們的產品往往會帶給我們快樂和滿足，但是它們從來不曾完全實現廣告原先的承諾。然而，所有消費者都是潛力

無窮的，可以將他們所購買和擁有的商品重新組構出新的意義。就像我們在第二章提過的，許多青少年**次文化**（subculture）都是以商品做為主要元素來呈現他們的風格——四角內褲外罩低襠垮褲，夾克反穿，Tommy Hilfiger的長袖圓領衫，或巨大的工作靴等。這種為了新目的和新意義而重新配置商品的做法——例如，將安全別針當成身體飾品——稱之為為**拼裝**（bricolage）實踐。「拼裝」是改編模式的一種，指的是以不符合原本用途的方式來使用某物品，或是將它們從正常和預期的脈絡中移除開來。當某一文化物件或商品被移出原本的脈絡之後，會發生什麼事呢？——我們又該如何把它解讀成一種**符號**（sign）？這些次文化符號重新挪用物件來製作新的符號，產生新的意義，而這些新符號和新意義又會接著改變商品的意義。

然而，在文化實踐和權力關係的動態過程中，邊緣次文化這類活動很快就會得到主流市場和廣告商的認同，然後為它們編上「奇炫」的符碼，當成下一波流行時尚的新趨勢。就像我們早先提過的，自從1960年代開始，廣告便借用了許多奇炫的文化符徵，並將它們的意義轉貼到產品上頭。此舉意味著許多廣告都想創造「年輕」的商品符號。販賣青春可不只是販賣一種概念，像是使用該產品可以讓你感覺更年輕或看起來更青春，它還把年輕人的動作姿態賣給較年長的消費者。許多廣告標語所做的，就是為產品注入年輕的意義，例如百事可樂的「想年輕，喝百事」（Be Young. Drink Pepsi）。

在此同時，當代行銷人員也不斷在街頭上尋找所謂的「酷」產品、「酷」風格以及「酷」商品，然後把這些東西賣給那群一心想要擁有「酷」產品的廣大中產階級。時尚設計師和廣告商利用**反拼裝**（counter-bricolage）的手法挪用那些經過重新組構的商品風格。他們把那些利用拼裝手法改變商品意義的年輕風格重新包裝過，然後再將這些巧思轉賣給主流消費者。例如，年輕人喜歡在垮褲上頭露出一截四角內褲的穿著風格，便為設計師的四角內褲創造了時尚潮流。因

此，當代廣告經常會利用街頭符碼、都會奇炫和次文化時尚來重新包裝產品，然後將這些產品當成原創品賣給消費者。

　　許多當代廣告的目的，是要把抽象概念附加在企業標誌而非特定產品之上。廣告商為了以新方式向消費者提出訴求，於是逐漸製作出一些不管看起來或聽起來都很不像傳統廣告的廣告。我們會在第七章中花較長的篇幅討論後現代廣告的策略運用。在這裡，我們想要指出，企業試圖利用一些新聲音來做為反拼裝的策略。例如，蘋果電腦的「另類思考」（Think Different）廣告，就利用一些二十世紀的重要人物，像是印度聖雄甘地、女飛行家愛蜜麗·埃爾哈特（Amelia Earhart），以及拳王穆罕默德·阿里（Mohammed Ali）等人，把它的企業標誌建構成「原創」和「獨特」的代名詞，具有全球性的重要地位和前瞻性的思想。事實上，甘地這位歷史人物所倡導的生活風格和科技簡直是截然相反，然而這項事實對於廣告的商品符號根本無關緊要。在有些案例中，甚至連企業標誌都很難用反廣告來破解。觀看者／消費者首先得找出那支廣告到底是在販賣什麼。廣告靠著一開始先隱藏資訊而非提供資訊的方式，來吸引消費者的注意。

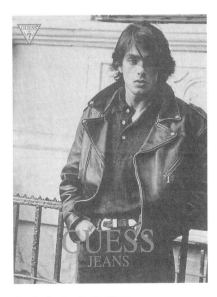

廣告文案：
給那些依然分不
楚女人和其他不相
干物件之人的有用
指南

　　廣告除了採用青少年文化的符碼之外，也使用女性主義的語言
來製造掌控身體的影像。女性主義的賦權和力量概念被轉譯成下述
指令：使盡力氣打造出一具緊實、苗條、有肌肉的女性身體，就等同
於可以掌控自身的生活。根據羅伯・古德曼（Robert Goldman）的說
法，做為一種「商品女性主義」（commodity feminism），這些廣告所
販賣的女性主義概念是附加在諸如運動鞋這樣的產品之上。

　　這些廣告採用自我控制、賦權和自我實現這類主流女性主義的基
本語言，來和那些認同上述價值觀的女性消費者對話。有些廣告會展
現女人積極主動的消費能力，藉此來頌揚女性的解放，有些廣告則刻
意拿過去女性受到壓迫這件事來開玩笑，以此來確認現代女性的解放
地位。還有一些廣告所採用的手法，是把時尚舒適和實用性確立成女
性主義的專屬特質。許多當代廣告向女性消費者說話的方式，就好像
該項產品──特別是運動產品──已經被編上了女性主義、自我賦權
和個人主義的符碼。旁邊這則耐吉廣告，將女人的一生以腳本的形式
展現出來，這廣告橫跨了好幾個雜誌頁面，看起來就像是一本需要觀

**YOU WERE BORN A DAUGHTER.
YOU LOOKED UP TO YOUR MOTHER.
YOU LOOKED UP TO YOUR FATHER.**

**YOU LOOKED UP AT EVERYONE.
YOU WANTED TO BE A PRINCESS.
YOU THOUGHT YOU WERE A PRINCESS.**

YOU WANTED TO OWN A HORSE.
YOU WANTED TO BE A HORSE.
YOU WANTED YOUR BROTHER TO BE A HORSE.
YOU WANTED TO WEAR PINK.
YOU NEVER WANTED TO WEAR PINK.

Air Organon

YOU WANTED TO BE A VETERINARIAN.
YOU WANTED TO BE PRESIDENT.
YOU WANTED TO BE THE PRESIDENT'S VETERINARIAN.
YOU WERE PICKED LAST FOR THE TEAM.
YOU WERE THE BEST ONE ON THE TEAM.
YOU REFUSED TO BE ON THE TEAM.

YOU WANTED TO BE GOOD IN ALGEBRA.
YOU HID DURING ALGEBRA.
YOU WANTED THE BOYS TO NOTICE YOU.
YOU WERE AFRAID THE BOYS WOULD NOTICE YOU.
YOU STARTED TO GET ACNE.
YOU STARTED TO GET BREASTS.
YOU STARTED TO GET ACNE THAT WAS BIGGER
THAN YOUR BREASTS.
YOU WOULDN'T WEAR A BRA.
YOU COULDN'T WAIT TO WEAR A BRA.
YOU COULDN'T FIT INTO A BRA.

Air Elite' Lite

YOU DIDN'T LIKE THE WAY YOU LOOKED.
YOU DIDN'T LIKE THE WAY YOUR PARENTS LOOKED.
YOU DIDN'T WANT TO GROW UP.

Air Healthwalker Plus

YOU HAD YOUR FIRST BEST FRIEND.
YOU HAD YOUR FIRST DATE.
YOU HAD YOUR SECOND BEST FRIEND.
YOU HAD YOUR SECOND FIRST DATE.
YOU SPENT HOURS ON THE TELEPHONE.
YOU GOT KISSED.
YOU GOT TO KISS BACK.
YOU WENT TO THE PROM.

YOU DIDN'T GO TO THE PROM.
YOU WENT TO THE PROM WITH THE WRONG PERSON.
YOU SPENT HOURS ON THE TELEPHONE.
YOU FELL IN LOVE.
YOU FELL IN LOVE.
YOU FELL IN LOVE.
YOU LOST YOUR BEST FRIEND.
YOU LOST YOUR OTHER BEST FRIEND.
YOU REALLY FELL IN LOVE.
YOU BECAME A STEADY GIRLFRIEND.
YOU BECAME A SIGNIFICANT OTHER.

Air Cross Trainer' Low

NIKE

*Sooner or later, you start taking yourself seriously.
You know when you need a break. You know
when you need a rest. You know what to get worked
up about, and what to get rid of.*

YOU BECAME SIGNIFICANT TO YOURSELF.

*And you know when it's time to take care
of yourself, for yourself. To do something that makes
you stronger, faster, more complete.
Because you know it's never too late to have a life.
And never too late to change one.*

Just do it.

看者花時間去閱讀的廣告書。在女性主義的偽裝底下，這些廣告販賣的同樣是完美身體的標準化影像──強壯、緊實、有肌肉，一具經過努力鍛鍊而控制良好的身體。一方面，女性觀看者／消費者或許會因為廣告以女性主義和賦權的語言向她們說話而感到高興；但另一方面，我們不禁要問：當諸如女性主義或社會覺醒這類複雜的概念，變成一種附加在產品之上而且可以販賣的東西時，這究竟意味著什麼？我們只能說，當某個品牌名稱因為這種做法而具有女性主義的內涵意義時，就表示廣告商已經成功地將重要的政治原則簡化成為簡單的銷售行為了。

品牌

　　品牌的角色對商品文化至關重要。1934年時，由約翰・史塔爾（John Stahl）所執導的電影《春風秋雨》（*Imitation of Life*）中，有一幕是工廠輸送帶上出現一盒接著一盒的鬆餅粉，盒子上印有一個黑人女傭的圖樣。影片中的主角是一位白人女性實業家，她將因為這名女傭的鬆餅配方而一夜致富──而那名女傭的臉孔也變成了該產品的同義詞。就像在美國惡名昭彰的「潔米瑪姑媽」鬆餅糖漿（Aunt Jemima pancake syrup）一樣，這個全國性的知名品牌指出了刻板印象的身分認同與產品行銷之間的關聯。諷刺的是，這位代表了該項產品及其品質保證的女人，卻沒有因為她的影像變成商品符號而得到任何好處。「潔米瑪姑媽」的影像曾經被複製在許多地方，包括右面這張拼布作品，這件作品是在1940年代以「潔米瑪姑媽」的粗麻袋做成的。這件文化人工製品意外成為商品複製影像的老祖宗，比沃荷的濃湯罐頭早了二十幾年。我們要問，是誰擁有這些影像？以及，在品牌名稱、認同以及所有權之間，又存在著什麼樣的關係？

　　就像我們會在下一章解釋的那樣，哲學家布希亞認為十九世紀

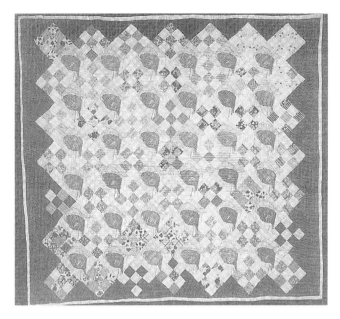

潔米瑪姑媽鬆餅袋
拼布，德州，1940
年代

末的人們目睹了商品文化的興起，在這種文化中，物件和影像之間的分野遭到了破壞。我們沒有看到廣告所指稱的物件「真實」世界，我們看到的是一種新文化的浮現，在這種文化中，影像本身就是我們生活和消費的憑藉。認同不再是產品的符徵。認同就是我們所消費的產品，若不是做為資訊，就是做為影像。廣告並不是我們體驗商品文化影像和符號的唯一工具。這些影像和符號就存活在我們穿戴的衣服佩章和標誌上，我們所使用的產品中，還有我們所吃的食物裡。這種功能走偏（從企業的角度來看）的實證之一，就是把商標當成普通名詞使用。當你說，你想把這本書的一些篇幅「全錄」（Xerox）下來時，你就是在拿一個全球性的品牌名稱來指稱一般性的影印動作。法律教授暨人類學家羅絲瑪莉‧孔伯（Rosemary Coombe）曾經解釋說，律師將這種商標名稱變成大眾文化一部分的現象，稱為「genericide」（商標滅絕──商標名變成普通名詞）。[4] 當商標在市場上變成普通名詞而不再是某個產品品牌時，該商標的擁有者也就失去了對於該項產品名稱的權利。可口可樂和可麗舒面紙（Kleenex）的

製造商都急於想讓大眾認同它們的產品品質，不過它們卻不想要消費者將它們的名字當成普通名詞，因而扼殺了它們產品的差異性。為了要維持利潤，即便是全球知名品牌也必須在市場上保有和別人不同的面貌以及身分認同。當一項產品的標記達到真正普及的程度時，它就不再為該公司所有，而這項商品也將因此失去創造利潤的能力。

孔伯曾經討論過品牌名稱（brand name）、商標（trademark）和標誌（logo）的流通問題，她認為在晚期資本主義社會中，它們不僅是貨品和企業建立身分認同的工具，同時也是那些挪用產品符徵來做為自身風格或文化面向之人建立身分認同的利器。到了1990年代，耐吉產品不僅在全美隨處可見，在歐洲和某些第三世界大城裡也一樣。做為全球性品牌名稱的耐吉，不只是在運動界名聲響亮，它也代表了一種潮流，一種有品味的運動風格，耐吉發展出一種戳記，讓它的產品──全都帶有那個簡單的彎刀標誌──幾乎變成全球都會青少年酷炫文化的符徵，其影響之大，甚至有人開始討論耐吉標誌的「過度曝光」問題。我們在第二章討論過，馬汀大夫鞋是1980年代許多次文化以及1990年代主流青少年文化的註冊商標。最早的馬汀大夫鞋是由馬汀醫生於1947年在德國製造的，是一種矯正鞋，1960年代，它在英國註冊成為工作鞋。做為一種國際品牌，馬汀大夫也成為許多不同地區青少年次文化的同義詞。它的產品具有非常明顯的視覺辨識特徵，幾乎所有人都可清楚「解讀」出來──厚底，鞋面和鞋底交接處有清楚的招牌縫線，以及印有公司名稱的樸素布質標籤等。這種鞋子被理解成文化抗拒（cultural resistance）的一種符徵，它在這方面所傳達的訊息，並不亞於它做為一種主流「酷炫」符徵的流行品牌。在這個例子裡，酷炫是和勞工階級的身分認同連結在一起。總是擁抱優雅工業的時尚，終於睥睨起高雅文化，並以勞工階級的日常風格取而代之，藍領工人平常上工時穿的就是這種鞋子。

將產品和品牌符徵結合起來以塑造個人形象，是後現代認同的一

個重要面向,這點我們會在第七章深入討論。不過,打造一種以商品為基礎的認同感,這個過程並不總是有意識的或刻意的。反之,是在我們取得、使用和消費周遭的諸多產品時,符徵不斷地聚集並圍繞著我們打轉。孔伯曾經描述過她在皇后街上邂逅的一位青少女,皇后街是多倫多市中心的一條時炫街道。她對這位青少女的觀察和分析讓我們清楚看出,年輕人如何致力於挪用標誌,以之做為建立認同的工具。不過更重要的是,孔伯告訴我們,這種自然累積的認同有時是未經思索的,是在我們與日常生活中的各種符徵接觸時偶爾產生的。在講述這個故事的過程中,孔伯也展示了我們這些觀看者是如何參與大眾的觀看和詮釋活動,從中獲得關於品牌的知識以及它們所附貼的文化意義與論述:

> 在我搭乘的那輛電車上,有個青少女穿了一件皮夾克,夾克上面縫了一只徽章,是那位上校的浮雕(就是你知道的那個);那位彬彬有禮的南方紳士臉上,覆蓋著骷髏和死亡交叉骨。我心想,這是食品污染嗎?不,這也太沒想像力了──也許是炸雞公司的傑作。我問她知不知道肯德基炸雞的標誌上面為什麼會有骷髏頭和死亡交叉骨。她有點好奇地快速瞄了夾克一眼,說道:「這是我男朋友的,不過我想妳應該可以買得到。」「妳知道是誰做的嗎?」我問。她看了看我,那表情好像我是在問她她的藥頭叫什麼名字似的,然後咕咕喂喂地不知說了什麼。[5]

我們之所以詳細節錄這段文字,是因為孔伯在這段文字中,把商標和標誌被挪用成認同符徵這件事描述得非常傳神。這段文字也告訴我們,穿戴者如何把那些原本擺在商店門口和看板上的商品名稱和影像,以幽默、反諷和批判的手法展示在他們身上。這個另類肯德基標誌帶有某種批判或評論的意義,有趣的是,居然連穿戴者本人也不太

確定這層意義是什麼。這場遊戲顯然不是刻意安排的。孔伯無意間注意到這個活動式的評論展示，於是和青少年展開對話，然後一種嶄新而幽微的意義從這堂觀看實踐課程中浮現了出來。我們知道，對這個標誌的中傷是隱蔽性的，是在暗中進行的——戴標誌的人不能也不會透露它的來源。這件夾克本身——以及它表面上的意義——事實上是從某人那裡挪用過來的，而且這個某人還是另一個性別（她的男朋友）。如此一來，這名青少女的作用就像是一塊看板，把他男朋友為他自身衣著所建構的符徵展示了出去。這則軼聞透露了非常豐富的意含層次，它讓我們得知，標誌和產品的符徵如何在街頭、在我們的身體上，以及在現代公共場所偶然發生的眼神或言語交流中，發揮它們的作用。這名青少女所佩帶的符徵並沒有清楚的作者，而當這件夾克從某人身上流通到另一人身上，從這個脈絡流通到另一個脈絡時，我們也無法從中得出明確的意義。因此，標誌可說是後現代時期典型的自由浮動式符徵。它既不和某特定媒體綁在一起，也不受制於因為去除管制和企業垂直合併所促成的跨產業潮流，標誌出現在我們放眼所及的任何地方。它們不僅可以在看板和雜誌上看到，也出現在最私密和最世俗的角落。我們會在床單邊緣發現它們，它們也繡在內衣的接縫上。它們印在我們的滑鼠上，也刻在鉛筆邊緣。聯合促銷（tie-in）是二十世紀的一種現象，電影和電視節目也因此成為行銷其他消費貨品的一大資源。特色商品不再只是電影市場的二手產物，它本身就是一種商品符號，而且不管在收益和流行程度上，也都領先並超越電影的「原作」資源。1990年代的兒童，身穿蝙蝠俠睡衣，在小美人魚的床單上醒來，起床吃光盛在泰山盤中的麥片，並坐在小熊維尼椅子上，邊看著電視裡的天線寶寶，邊喝著裝在芝麻街果汁盒裡的飲料。諸如「迪士尼／首都／美國廣播公司」（Disney/Capital Cities/ABC）這類企業集團「作者群」，都已投入這個精采豐富、靠著大量標誌和招牌角色帶動流行的互文性（intertextual）世界。在二十一世紀的新

商品文化中，廣告不再只是販賣貨品的一種方法，更是一種不可避免的日常傳播模式。

反廣告實踐

到目前為止，我們已經討論了消費者對於廣告和產品做了哪些回應，不過廣告本身也可能直接遭受到抗拒式的文化實踐。我們先前討論過的公益廣告，就示範了它們如何利用廣告商並置文本和影像的戲劇性手法，來凸顯它們想要強調的政治和公益訊息。廣告本身的形式，也一直是那些勇於批判商品文化的藝術家的創作焦點。藝術家漢斯・哈克（Hans Haacke）便創作了一系列作品，利用廣告符碼做為批判政治的討論場。1978 年，他重做了一系列禮蘭汽車（Leyland Vehicles）的廣告，禮蘭就是生產捷豹和路華的英國知名公司，在這一列作品中，他把該公司於南非種族隔離期間（Apartheid）的相關作為放了進去，並為該公司創造了全新的標語，像是「一個族類之遙」以及「現在，沒有任何事情可以阻擋我們」等等，藉此對該公司支持種族隔離政策的菁英主義提出批判。哈克不斷在他的作品中談論那些被商品拜物過程化為無形的工人，以及這些人工付出勞力所得到的代價。在下頁這張1979年的影像中，哈克利用1970年代著名的布瑞克洗髮精（Breck shampoo）廣告——該廣告的號召主題是一個剛做好頭髮的「布瑞克女孩」——來對布瑞克的勞工政策提出政治批判。哈克在文本中特別指出，美國氰胺公司（American Cyanamid），也就是布瑞克的母公司，對那些可能因為職務關係而影響到生育安全的育齡女工，提出幾項「選擇」：一去職，二調職，三結紮。哈克的這則「廣告」不只是對布瑞克廣告的諧擬之作，同時也是一份政治宣言，對勞工待遇和不利工人的高壓性做法提出批判。因此，這則廣告顯然是直指布瑞克女性勞工在原始布瑞克廣告中的缺席，以及她們和那個理想

AMERICAN CYANAMID

AMERICAN CYANAMID is the parent of BRECK® Inc. maker of the shampoo which keeps the Breck Girl's hair clean, shining and beautiful.
AMERICAN CYANAMID does more for women. It knows: "We really don't run a health spa." And therefore those of its female employees of child-bearing age who are exposed to toxic

substances are now given a choice.
They can be reassigned to a possibly lower paying job within the company. They can leave if there is no opening. Or they can have themselves sterilized and stay in their old job.
Four West Virginia women chose sterilization.
AMERICAN CYANAMID...

Where Women have a Choice

哈克，《生活的權利》，1979

的布瑞克女孩之間的差異。哈克藉此提出了辛辣的批判，認為廣告販賣的只不過是一種膚淺的選擇概念罷了。

廣告不只是藝術家諧擬的對象，它們也可能成為政治訊息的發表現場。例如，澳洲在1970年代中葉就發生過一場「改寫」或任意破壞廣告看板的運動，一群被廣告激怒並想要改變它們的行動分子，奮力揮舞著手中的噴漆。這個團體的成員以及其他許多人，為他們的作品簽上「BUGA UP」的署名，即「看板塗鴉者對抗不健康的推銷」（Billboard Utilizing Graffitists Against Unhealthy Promotions）的縮寫，可唸成「bugger up」，有「搞砸」的意思。有一段時間，他們的作品因為更改廣告訊息而大受歡迎。BUGA UP更改標語的例子包括：把「南方安逸」（Southern Comfort）改成「污油」（Sump Oil），「萬寶龍」（Marlboro）改成「討人厭的傢伙」（It's a bore），而「目擊新聞，永遠第一」（Eyewitness News. Always First）則成了「我們是沒腦子的蠢蛋，永遠都是」（We are witless nits: always are）。有些則是

直接批判廣告的基本訊息。例如,有個兩手握著一罐啤酒的看板,就被標上了「手淫幻想曲 #133」的字樣。在這段期間,廣告看板上淨是一些有關商品文化和其他議題的反廣告和政治宣言。

　　從1970年代開始,舊金山一個自稱「看板解放陣線」(Billboard Liberation Front)的團體,也從事這類變更看板原始訊息的行動。這個團體會重新設計看板,讓它們看起來沒有明顯被改過的痕跡。例如,下頁上方的早期香菸廣告就被改成了:「我真的病了,我只抽真相香菸。」看板解放陣線宣稱,他們並非反看板團體(事實上,其中有幾名成員正是在廣告界服務);但他們認為,看板應該是每個人都能擁有的。他們聲稱:「廣告即存在。要存在就要廣告。我們的最終目的是,讓每個公民都有一塊個人的專屬看板。」[6]看板解放陣線的作品持續了一段時間,而在這段時間,廣告商也逐漸試著把反企業訊息的風格吸納進來。例如,看板解放陣線就重製了蘋果電腦的「另類思考」(Think Different)標語,在原始廣告中,廣告商本來是要觀看者停下腳步,並試圖去認同影像中的人物,然而被看板解放陣線改

看板解放陣線改造
過的兩面看板

寫之後，它變成了「認命思考」（Think Doomed）和「幻滅思考」
（Think Disillusioned）。這個團體也重做了李維牛仔褲（Levi's jeans）
的看板，讓殺人魔查爾斯‧曼森（Charles Manson）成為它的代言人。
另外還把肯特（Kent）香菸的廣告詞改寫成：「康德──選擇是他律
性的」（Kant─The Choice is Heteronomy）。BUGA UP和看板解放陣
線的作品被文化評論家視為一種「文化反堵」（cultural jamming，或
譯「文化干擾」），這原本是市民波段無線電（CB radio）的用語，
由奈加提蘭樂團（the band Negativland）所創，用來指稱對某人的廣播

進行干擾。[7] 作家卡爾（C. Carr）指出，這些游擊藝術家是以1960年代的情境主義為本，我們曾在第五章約略提過情境主義，也提過該派對於奇觀的分析，分析奇觀在製造「偽生活」經驗上所扮演的角色。看板藝術家的介入，不管他們的策略是驚嚇的還是幽默的，以及因而對於市場訊息所造成的改變，都讓觀看者為之目瞪口呆，並開始以不同的方式來思考這些訊息。只不過，廣告也學會利用這類自我嘲諷的手法來獲取注意力，於是廣告和反廣告之間的分野也就愈來愈難以區別。

以上所述在在表明了霸權和反霸權過程不斷消長作用的複雜方式。文化總是處在流動狀態，也一再被重新發明；它永遠是意義爭奪的場址。在晚期資本主義的文化中，當「酷」和「炫」的意義被理解成商品交換的核心重點，挪用邊緣文化風格的現象便不會停止，而邊緣文化也會一直持續創新。此外，在藝術、政治和日常消費生活的文化領域中，主流價值不斷遭到質疑，政治鬥爭也將永無止歇。只要位於文化邊緣的顛覆和抗拒戲碼被挪用成主流價值，新形態的文化創新和文化拒絕就會跟著到位。因此，在晚期資本主義裡，主流和邊緣的界線將永遠處於反覆協商的過程中。

註釋

1. Anne Friedberg, *Window Shopping: Cinema and the Postmodern* (Berkeley and London: University of California Press, 1993).

2. Michael Schudson, *Advertising, the Uneasy Persuasion: Its Dubious Impact on American Society* (New York: Basic Books, 1984).

3. John Berger, *Ways of Seeing* (New York and London: Penguin, 1972), 131.

4. Rosemary Coombe, *The Cultural Life of Intellectual Property* (Durham, NC: Duke University Press, 1998).

5. Coombe, *The Cultural Life of Intellectual Property*, 3.

6. Jack Napier and John Thomas, <http://www.billboardliberation.com/home.html>.

7. C. Carr, "Guerrilla Artists Celebrate 20 Years of Culture Jamming: Wheat Pasting against the Machine," *Village Voice* (28 April–4 May 1999) <http://www.villagevoice.com/columns/9917/carr.shtml>.

延伸閱讀

Theodor Adorno and Max Horkheimer. "The Culture Industry: Enlightenment as Mass Deception." In *The Dialectics of Enlightenment.* Translated by John Cumming. New York: Seabury Press, 1969. Reprinted in *The Cultural Studies Reader.* Edited by Simon During. New York and London: Routledge, 1993, 29–43.

Jean Baudrillard. *Simulations.* Translated by Paul Foss, Paul Patton, and Philip Beitchman. New York: Semiotext(e), 1983.

John Berger. *Ways of Seeing.* New York and London: Penguin Books, 1972.

Susan Bordo. *Unbearable Weight: Feminism, Western Culture, and the Body.* Berkeley and London: University of California Press, 1993.

Rosemary Coombe. *The Cultural Life of Intellectual Property: Authorship, Appropriation, and the Law.* Durham, NC and London: Duke University Press, 1998.

Stuart Ewen. *All Consuming Images: The Politics of Style in Contemporary Culture.* New York: Basic Books, 1988.

Thomas Frank. *The Conquest of Cool: Business Culture, Counterculture, and the Rise of Hip Consumerism.* Chicago and London: University of Chicago Press, 1997.

Anne Friedberg. *Window Shopping: Cinema and the Postmodern.* Berkeley and London: University of California Press, 1993.

Henry Giroux. "Consuming Social Change: The United Colors of Benetton." In *Disturbing Pleasures: Learning Popular Culture.* New York and London: Routledge, 1994, 3–24.

Robert Goldman. *Reading Ads Socially.* New York and London: Routledge, 1992.

— and Stephen Papson. *Sign Wars: The Cluttered Landscape of Advertising.* New York and London: Guilford, 1996.

Hans Haacke. "Where the Consciousness Industry is Concentrated: An Interview with the Artist by Catherine Lord." In *Cultures in Contention.* Edited by Douglas Kahn and Diane Neumaier. Seattle: Real Comet Press, 1985, 204–35.

Dick Hebdige. *Subculture: The Meaning of Style.* New York and London: Routledge, 1979.

Sut Jhally. *The Codes of Advertising: Fetishism and the Political Economy of Meaning in the Consumer Society.* Second Edition. New York and London: Routledge, 1990.

Peter King. "The Art of Billboard Utilizing." In *Cultures in Contention.* Edited by Douglas

Kahn and Diane Neumaier. Seattle: Real Comet Press, 1985, 198–203.

T. J. Jackson Lears. "From Salvation to Self-Realization." In *The Culture of Consumption: Critical Essays of American History 1880-1980.* Edited by Richard Wrightman Fox and T. J. Jackson Lears. New York: Pantheon, 1983, 3–38.

William Leiss, Stephen Kline, and Sut Jhally. *Social Communication in Advertising: Persons, Products and Images of Well-Being.* Second Edition. New York and London: Routledge, 1990.

Celia Lury. "Making Time with Nike: The Illusion of the Durable." *Public Culture,* 11 (3) (Winter 1999), 499–526.

Michael Schudson. *Advertising, the Uneasy Persuasion: Its Dubious Impact on American Society.* New York : Basic Books, 1984.

Ellen Seiter. "Semiotics and Television." In *Channels of Discourse: Television and Contemporary Criticism.* Edited by Robert C. Allen. Chapel Hill, NC and London: University of North Carolina Press, 1987: 17–41.

Kaja Silverman. *The Subject of Semiotics.* New York and Oxford: Oxford University Press, 1983.

Judith Williamson. *Decoding Advertisements: Ideology and Meaning in Advertising.* London: Marion Boyars, 1978.

7.

後現代主義和流行文化

Postmodernism and Popular Culture

　　法國哲學家布希亞曾經這麼描述過二十世紀末，說它是一個影像比真實更真實的紀元。在我們剛剛走過的那個年代裡，**複製**（reproduction）與**再現**（representation）是影像最主要的運作方式。至於當今的影像，布希亞這麼寫道：「它們之所以讓我們如此著迷，並非因為它們是生產意義與再現的場所——這已經不新奇了——相反地，是因為它們乃意義與再現消失的地方，是我們無法判斷何為真實的所在。」[1]對布希亞這位研究二十世紀末影像角色的主要理論家來說，**擬像**（simulation）取代了再現，成為當前的影像新範式。我們生活在一個由沉悶閃爍的電腦和電視螢幕所宰制的文化裡，一個以美國做為全球觀看實踐範式的文化，而這個國家的觀看實踐則是受到虛擬媒體影像的**擬仿物**（simulacrum）所統治。擬仿物與再現物不同，它

不必參照現實，它無須仰賴真實物件或其他世界就能獨立存在。在布希亞的詞彙中，**超真實**（hyperreal）壓過了真實，擬仿物則藉由新媒體興起，成為**後現代**（postmodern）存在的新形式。布希亞只是二十世紀晚期，也就是所謂後現代時期，研究觀看與影像實踐的理論家之一。但是他的想法卻能讓我們立即而強烈地感受到，影像自1960年代以降，透過新媒體形式轉型後所扮演的角色。

在二十世紀最後的幾十年間，我們可以在不同的影像中發現非常多樣的風格。這些影像從使用傳統符碼和類型的保守影像，到專門和「媒體通」進行對話的高度複雜影像都有，媒體通就是視覺文化的菁英分子，套用尋常公式的影像只會讓他們感到無聊。因此，當代的影像風格和流行文化產物，可說代表了觀看的諸多面向與思考方法。「後現代」和「後現代主義」這兩個詞彙，一直被用來描述某些製作影像的風格和取徑，這類影像自1970年代末期開始變得越來越通行。這兩個詞彙也用來描述二十世紀末的**意識形態**（ideology）和精神特質，特別是它處於晚期資本主義階段，以及擁有功率十足的科技和媒體系統的這一面。本章將仔細思考後現代和後現代主義這兩個詞彙的意義，並探討從二十世紀最後幾十年一直到二十一世紀初這段期間，它們和藝術、流行媒體以及廣告之間的關係。

後現代主義究竟是一個時期，一派風格或風格組，一種精神特質，一組知覺感性，還是一門由風格和影像所主宰的文化經驗和產物的政治學？後現代主義和**現代主義**（modernism）不同，後現代主義一直是我們都略知一二的一種大眾文化現象。1988年，電視音樂頻道（MTV）推出了《後現代電視》（*Postmodern TV*）這個節目，從該節目的名稱和內容可以看出，後現代主義是如何悠遊於流行文化當中，而這個流行文化，正是飽受許多現代主義文化評論家和製作者批評與蔑視的對象。後現代主義或許不只關乎風格而已，不過風格卻是後現代精神的一個主要特色。後現代一詞曾用來描述時尚，甚至可用

來描述1990年代那些在競選活動中大量使用媒體的政治人物。我們或許可以順著布希亞所提出的「擬仿物」觀念指出，那些人利用媒體製造出比單純的自我再現更多的東西。沒錯，他們的確以大量的媒體影像和文本來打造自己，生產出類似「擬仿物」一般的身分──一種無法回溯到真實人物的超真實身分，這些人的媒體合成影像比真人還要真實。現代主義的藝術和理論以其菁英主義與媒體和流行區隔開來，而後現代主義卻打從其源頭開始便一路與流行合而為一。雖然後現代主義不只是風格和影像，但它卻極度仰賴用風格和影像來打造它的世界。在和晚期（第二次世界大戰戰後）現代主義思潮與運動息息相關的那段時期，評論家認為自己是站在流行文化之外的位置上發言──尤其是站在「高」於流行文化的政治和美學位置上──他們批判文化，或揭露埋藏在誇張炫耀的再現和**表象**（surface）之下的意識形態投資。後現代主義打消了表象本身不具意義的看法，也摒除了結構是埋藏在表象底下的理論。現代主義對於結構的想法並未隨著後現代主義的出現而停止；現代主義這個有關藝術、評論和理論的取徑依然貫穿了1980和1990年代，與後現代的一些相關趨勢重疊在一起。現代和後現代批判感性的一個重大差別是，後者領悟到我們無法自外於我們所要分析的環境；我們無法鑽到表象底下去尋找某種更真實或更真確的東西。就像後現代理論家山帝亞哥‧科拉斯（Santiago Colás）所說的：「我們可以試著去忘記或忽略大眾文化，不過它卻既不會忘記我們也不會忽略我們。」[2] 後現代主義讓**高雅與低俗文化**（high and low culture）、菁英與大眾意識之間的分野變得複雜難辨，並藉此讓我們無法從外於或高於文化的批判角度來評論文化。

這種態度不只局限於評論。我們甚至能在廣告裡找到相同的做法。例如，我們可以從那些只有片段，只有隱密的影像或情節，只在螢幕上秀出短暫、不連續的標誌，或將標誌塞在印刷影像一角的廣告中，認出一種後現代的感性。沒有產品，也無須提及公司的名字，因

為觀看者早已完全沉浸在媒體和消費的世界中。的確，如果製造商認為自己必須向以其產品做為自身認同之一部分的消費者推薦該公司的貨品或直接符徵（signifier），那將會是一種侮辱。此外，這些廣告也無須向觀看者推銷產品的功能或品質。它們的促銷手法，是把產品當成風格的體現——我們可藉由穿戴或使用這些產品而活出來的風格。我們在此所談論的後現代主義的面向之一，就是它讓我們反思並認知到，我們是生活在擬仿物的世界當中。那是一個存在於消費、影像、媒體和流行層面的世界。

我們很難明確指出後現代主義的起始點，不過大多數評論家都把它和1968年後的時代聯想在一起。對於後現代主義究竟是一個時期、一組風格，或一套更廣泛的政治和意識形態，大家的看法也莫衷一是。有些理論學者以後現代一詞來描述戰後「晚期資本主義的文化邏輯」，這是文化評論家詹明信（Fredric Jameson）1991年那本後現代主義名著的副標題。[3] 這項定義強調了在後現代文化生產模式的浮現過程中，經濟和政治條件所扮演的形構角色，包括戰後的全球化（globalization）、新興資訊科技的竄起，以及傳統民族國家的瓦解。其他人則從文化物件本身出發，認為後現代主義是一組風格——是對於風格和表象的一種創造性探索，是對於現代主義死守形式和底層結構的一種反動。後面這種研究取徑一直飽受批評，評論者認為這些人只把後現代主義看成是藝術家或製作者可以擁抱或反對的一組風格，而不是構成文化、經濟和政治變革不可或缺的文化潮流。後現代主義常被認為是對於晚期現代主義各種情況的反動，而晚期現代主義則與晚期資本主義息息相關、密不可分。不過大家普遍都同意，現代主義和後現代主義之間並沒明確的時間斷限。應該說，後現代主義與晚期現代主義乃彼此交錯、相互滲透，在這段期間，現代主義的取徑仍陸續出現。不斷激增的影像和影像製作裝備，諸如電影、錄影帶和數位影像機具等，也是後現代主義的特色之一，這點也一直受到沉湎於現

代主義思考方式者的批評。不過在此同時，也有一些作者積極擁抱「後現代主義式」的文化評論取徑。有一點我們一定要記住，從二十世紀的最後幾十年開始，後現代主義和現代主義的面向一直是同時並存的。沒有把歷史因素考慮進去，是某些後現代主義理論招致批評的原因之一。因此我們的看法是，如果要了解「後現代」和「後現代主義」這兩個詞彙，我們首先必須弄清楚「現代」、「現代主義」和「現代性」究竟意味著什麼，以及後現代主義是如何從這些概念和這個脈絡中湧現，並與之共存。

現代主義

「現代」一詞最為人所熟悉的解釋不外於現在、最近這段時間、當代，或合乎時尚。然而，當這個詞彙與藝術和文化連結在一起時，往往就具有不同的意義。德國學者哈伯瑪斯解釋說，「現代」這個概念早自第五世紀末開始，就一遍又一遍地為社會所使用。在這些用法中，「現代」一詞表達了新紀元的自我意識，這個新紀元將自己和上古時代連結在一起，以便將自己視為從舊到新的過渡結果，或是以古典時代為模範的一個時期。例如，**文藝復興**（Renaissance）的藝術家便重新恢復了古希臘時期的造形和美麗標準。哈伯瑪斯進一步闡述道，這種以古典時期為模範的「現代」概念，隨著**啟蒙運動**（Enlightenment）的興起而有了轉變。如同我們在第四章解釋過的，啟蒙運動是發生在十八世紀的一場文化運動，它拒絕傳統並且擁抱理性。啟蒙時期的思想家和實踐者強調理性，並相信科學進步可改善道德與社會。在啟蒙運動這段期間，科學在藝術和文化上取得了嶄新的角色，成為文化領域裡諸如理性思考、知識、真理和進步等概念的典範。因此，啟蒙運動不再把自己和過去連結在一起，它是未來取向的。到了十九世紀，更出現了一種激進版的「現代性」，進一步將自

已從回顧往例的潮流中釋放出來，不再於特定的歷史時期和傳統中尋找新的典範。

如同我們在第四章解釋過的，現代性於十九世紀和二十世紀初達到最高峰，當時人口逐漸從鄉村往城市集中，工業資本主義也正在節節攀升。現代性的特色是動盪與變遷，但也包括樂觀主義，以及深信人類將有更好、更進步的未來。因此，現代性的經驗就是日益加速的都市化、工業化和科技變革，而這些都是導因於工業資本主義及其信仰進步的意識形態。這種現代信仰相信進步將以直線方式不斷延續，並認為科技和社會變遷是必要而且有益的。的確，我們可以這麼說，現代性在許多方面都對進步以及科技和商業的好處不帶一絲嘲諷。然而，現代主義也包含了現代城市經驗中那種對於社會**異化**（alienation）的憂慮，以及那種活在深淵邊緣的感覺。在文學上，我們便經常以這樣的都會經驗來隱喻「現代性」：都會經驗就是被一群永遠不可能認識的陌生人所包圍，與生活在小村莊裡的情景正好相反。而感覺生命正在經歷一場革命性變化的感受，也導致一種普遍性的文化焦慮。傳統的瓦解帶給人們無限的可能性，卻也讓人們因為失去傳統的保護而心生恐懼。

現代主義是奠基於傳統的人類**主體**（subject）概念之上。在這個脈絡中的主體，是自知、統一且完整的。認為主體具有全然的意識和原真性，是行動與意義的獨立源頭，這樣的主體觀念有部分乃源自於十七世紀笛卡兒以降的西方哲學傳統。笛卡兒的名言「我思故我在」就明白告訴我們，是「意識」確立了個人的存在和完整性。這種主體觀念在現代性時期又經歷過許多當代思想家的修正。例如，二十世紀初的佛洛伊德便將主體視為受到**無意識**（unconscious）力量掌控的實體，這股力量受到意識的牽制，並與意識處於緊張狀態。這樣的主體和那個具有自我覺知和自我意志的個體，可說相差了十萬八千里。馬克思根據他對階級的看法，以及十九世紀晚期經濟對個體所造成的衝

擊提出批判，主張人類並非具有自我決定能力的個體。馬克思強調人類是受制於勞力與資本的集體性產物。他將個人視為與資本主義勞動系統有關的集體組織的一部分。至於傅柯這位對後現代主體概念影響甚深的現代主義思想家，則認為主體是透過**論述**（discourse）和啟蒙運動的機制性實踐所產生的一種實體。就像我們在第二章解釋過的，傅柯的主體從來不是獨立自治的，它永遠是在權力關係中建構出來的。

雖然傅柯的多數作品是把焦點放在較早的歷史時期，不過他的「性特質」（sexuality）理論則是針對佛洛伊德的無意識命題以及馬克思的集體性和勞動力概念提出修訂。諸如傅柯之類的主張，對於主體乃單一性並受到意識行動所控制的想法提出挑戰，而這類挑戰可說是現代主義對於主體觀念「去穩定化」的貢獻之一。這種去穩定化是後現代思潮的主要特色之一。我們可以從傅柯的想法中，看出現代主義挑戰個體概念的一些做法，其中的一個切入面，就是傅柯對於佛洛伊德**壓抑**（repression）理論的修訂。佛洛伊德認為，為了約束情緒、欲望和焦慮，我們會在無意識中壓抑它們，傅柯同意這項看法，但他認為，壓抑並不會導致事物不被說出或不被付諸行動。根據傅柯的說法，壓抑反而會產出行動、意義和性特質。傅柯指出，壓抑產生了一種特別的性特質論述，因為這種論述乃存在於十九世紀末和二十世紀，所以它是有關「性」的管制而非壓抑。

我們也可以從主體在體現觀看這方面所扮演的角色，來談論現代主義者眼中的主體。假使如同佛瑞伯格所主張的，現代主體是自由浮動在城市的新消費空間和奇觀中的觀看者，那麼現代晚期的後現代主體便是流連於市郊購物中心的購物者。[4] 也就是說，我們在第六章討論過的現代**漫遊者**（flanêur），已被後現代購物中心的購物者所取代。購物中心的空間覆蓋著鏡面表層，而且是以借自不同時期與脈絡的建築立面和風格**拼貼**（pastiche）而成。這個消費世界的陣仗是用貨品、廣告、媒體展示，以及參照不同時空的建築拼貼共同建構出來

蒙德里安，《百
老匯爵士樂》，
1942–43

的。消費者被打碎、分散到五花八門的**虛擬**（virtual）消費世界，他
們在此所經驗到的異化和碎裂程度，（有人會這麼主張）比資本主義
的城市商店街更為嚴重。[5]

　　在藝術方面，現代主義的特色是挑戰傳統具象繪畫的激進風格。
現代主義重新審視了藝術的角色，把形式當成藝術的首要焦點。二十
世紀初的**前衛**（avant-garde）藝術家摒棄了具象藝術的慣例，創作以
形式本身做為內容的抽象繪畫。例如，對荷蘭藝術家皮特·蒙德里安
（Piet Mondrian）來說，在這幅名為《百老匯爵士樂》（*Broadway Boogie
Woogie*, 1942–43）的作品中，由線條和原色所組成的簡單構圖，就足
以展現繪畫的基本形式，以及媒材反映客觀性和造形秩序的潛力。蒙
德里安的繪畫和素描是由最簡單的形式元素所構成——直線與原色。
他運用線條和抽象形狀創造出不同的形式安排。他想要創造一種純粹
的形式做為作品的內容，並將繪畫當成描繪視覺律動而非再現真實世
界的工具。《百老匯爵士樂》這個名稱旨在提示我們，不描繪真實物
件的繪畫，就如同沒有歌詞的音樂，最能夠傳達像紐約百老匯這類現
代空間的抽象律動，而這條充滿活力的城市大街，正是屬於漫遊者的

帕洛克，《第一
號，1948》，1948

典型現代城市風景。蒙德里安在作品中小心安排這些如同韻律般的色
彩、形狀和線條，沒有加入任何寫實主義的內容。

　　畫布上的顏料物質性，以及在繪畫中製造標記「紀錄」的這個
行動本身，正是某些現代藝術家的興趣之一。「滴流和噴灑」的風
格是**抽象表現主義**（Abstract Expressionism）藝術家傑克森・帕洛克
（Jackson Pollock）的註冊商標，他於1940年代末期開始採用這種畫
法，並在作品《第一號，1948》中將這種風格的特性表露無遺。在創
作這類繪畫時，帕洛克必須把畫布放在地板或牆上，然後將罐子裡的
顏料直接潑灑或滴落到畫布上。他不用畫筆，而以棍棒、抹鏟和刀子
來操控顏料，有時候還會加上泥沙、碎玻璃或其他材料。行動繪畫因
為**超現實主義**（Surrealism）的自動性記述法理論而普遍起來，該派認
為，自動性記述的過程會直接表達或揭露藝術家創作當下的無意識。
而諸如線條、色彩、形狀、大小和形式等元素，則被視為畫家心智狀
況的直接轉譯或呈現。這裡的重點在於用來產生作品的那個行為和表
達動作，而非用來創造該畫作或呈現構圖外貌的系統。

　　觀念、過程和演出是許多現代藝術家的基本實踐面向，也是一些

所謂的現代藝術次類型（**觀念藝術**〔conceptual art〕、過程藝術和表演藝術）的源頭。觀念藝術牽涉到作品的製作過程，在這個過程中，概念或觀念比它的視覺產品更為重要。藝術家伊夫‧克萊因（Yves Klein）在他1950年代所使用的一項技法中，把觀念與過程、表演和行動結合在一起，他指揮裸體模特兒先在顏料中滾動，然後於觀眾面前將身體滾過畫布，利用他們的行動印痕來產生畫作。這類身體藝術的成果不只出現在繪畫中，還包括演出的照片紀錄。它完全顛覆了「根據實物作畫」的傳統，藝術家不再待在工作室內，觀察擺出姿勢的裸體模特兒，然後畫出他們的再現。克萊因的身體藝術把模特兒的身體當成壓印的直接來源，當成記錄他們身體動作的一種工具。而將這些事件登錄下來還具有另一層意義。在克萊因這個身體影像系列中有一幅作品名為《人體測量》（*Anthropometrie*），這個標題直接讓人聯想起十九世紀的人體測量學，藉由各種測量人體的實踐活動來取得有關智力和健康的資訊（我們會在第八章進一步討論這些實踐活動）。克萊因這一系列的作品可說聲名遠播，他在作品中所使用的那個特殊顏色已變成他的註冊商標。只要提起「伊夫‧克萊因藍」，現代藝術迷的腦中立刻會出現一種明確的鈷藍色。

這種與過去徹底決裂的趨勢，可在許多現代藝術的潮流中看見。接著我們將檢視其中的一個特殊例子，即在1917年俄國大革命之後形成的蘇維埃**構成主義**（Constructivism）。在革命期間和之後，一些親蘇維埃的藝術家採取前衛的美學政治來打破舊範式，這些藝術家以一種新的圖像學進行創作，不僅拒絕前人作品的內容，也捨棄了他們的形式和構圖。有些藝術家甚至認為，形式同樣可以體現一個文化的政治和意識形態，其能力不下於內容，甚至猶有過之。新的形式原則是由一群建築師、藝術家和影片製作者設計策劃而成，他們尊奉馬克思和蘇維埃領導人列寧的理論，並將工程和科技進步視為這場運動的關鍵力量，這場運動企圖改變蘇聯的物質生活條件，以便反映嶄新而現

代的政治精神。

　　構成主義這個被貼上蘇維埃革命精神產物標籤的現代主義風格，旨在破除藝術乃精神的、神祕的或**崇高的**（sublime）想法。「崇高壯美」是對於影像的崇敬之情，會令人聯想起以宗教和君主價值為基礎的社會，而這兩點，正是俄羅斯先前政治體系的特色所在。就在有些藝術家企圖以寫實主義的手法再現革命後的蘇維埃生活情況的同時，其他一些藝術家，包括構成主義者在內，則以他們的作品體現變遷中的蘇維埃世界的種種原則。在從舊俄轉型為現代蘇維埃新國家的過程中，人們將科學與科技奉為追求的榜樣。構成主義派的畫家在他們的抽象作品中，使用大膽有力的線條和幾何原則來建構形式。他們亟欲捕捉蘇聯在這段轉型期間最想擁抱的新工程、新建築和新科技所散發出來的活力和動能。蘇聯雕刻家兼畫家烏拉迪米爾‧塔特林（Vladimir Tatlin）以及一些藝術家，在1910年代早期接觸到包括畢卡索在內的法國**立體派**（Cubism）藝術家。他們認為立體派具有再現結構和科技的潛力，而這些元素正是新蘇維埃根據馬克思和列寧的理論重新建構社會的具體表現。塔特林《第三國際紀念碑》（*Monument to the Third International*）的模型完成於1919–20年間，但並未實際建造。根據塔特林的規劃，它應該是一座高達一千三百一十二呎的結構體，由傾斜的螺旋金屬架包繞著三個玻璃結構體（一個圓柱體、一個圓錐體和一個立方體）的會議空間。這三個結構體都會間歇性地緩慢旋轉，以凸顯其動態主義和**辯證**（dialectic）發展，而這些轉動的會議廳則以各自的形式展現它們的政治意義。例如，位於最上面的圓柱體一天會轉動一次，而位於下層的立法廳則每天只轉動一個角度，轉完一圈需要一整年的時間。這座紀念碑以擁抱科技來表達蘇維埃的時代精神，並以形式為焦點來呈現其文化意義，這件作品可說是現代主義的標誌象徵。這座紀念碑只有模型，從未真正建造，因為政府的政策後來改變了，轉而偏好寫實主義的再現取向。

塔特林，《第三國際紀念碑》模型，1919

　　有一點必須特別強調，雖然我們經常以構成主義和其他抽象藝術運動來說明現代主義的藝術範式，不過在現代主義的架構當中，還有許多不同政治取向和美學取向的藝術創作，甚至連寫實主義的藝術作品也持續出現並受到支持，與抽象藝術運動並行前進著。現代主義有幾個面向一直受人輕忽，其中之一就是寫實主義的地位。在蘇聯，有許多人把抽象藝術視為一種保守反動的趨勢，這種看法更因為下列事實而得到印證：在史達林的統治之下，那些繼續以抽象模式從事創作的藝術家，不但幾乎得不到資助，甚至還因為製作抽象藝術這項政治罪名而遭到迫害。在藝術必須為國家政策服務的大環境下，以挑戰政黨路線的藝術形式從事創作，不啻是一種嚴重的冒犯行為。

　　現代主義對形式的強調也表現為某種**反身性思考**（reflexivity），在這種反思中，藝術作品會對其自身與其生產過程提出評論。反身性思考這項實踐活動，會讓觀看者察覺到生產的材料與技術手段，

方法是將這些材料與技術放入影像當中，或將之視為文化生產的「內容」。蘇聯電影製作者吉加‧維托夫（Dziga Vertov）這個筆名，在俄文中意指「陀螺」（spinning top），他用這個名字來反映他自身的物質存在：一個身陷在蘇維埃新城市令人頭暈目眩的變動和興奮當中的觀看者，以及一個身陷在從後革命時期邁向工業化國家過程中的觀看者。他那一系列發行於1920年代、名為《電影真理報》（Kino Pravda）的新聞影片，就像是透過這樣一位「陀螺」攝影師的眼睛所捕捉到的蘇聯大街生活。維托夫影片的攝影師就像**漫遊者**（flanêur）一樣，似乎也蕩漾在這座建造中新都市令人目眩神迷的奇觀當中，他的攝影眼一幕接著一幕地遊移在現代性的建築和工程展示之上。雖然1920年代的蘇維埃文化尚未被消費文化所滲透，也還沒被漫遊者在資本主義大都會中觀察到的現代奇觀所形塑，然而它正忙著用令人震驚的科技手段來改造它的空間和建築。《持攝影機的人》（Man with a Movie Camera, 1929）是一部「城市交響樂」（city symphony，用來形容那類讚頌都市化奇景的抒情影片）風格的影片，在影片中，維托夫反身性地呈現出攝影師的在場，他就像一隻四處巡梭的眼睛，為了取悅其蘇維埃觀看主體而努力捕捉這座城市的影像。攝影師與其拍攝主題彼此相遇的反思性片段，凸顯了影片製作與觀看的傳統慣例。影片製作者記錄著這座城市，然後將鏡頭反轉過來「回頭注視」那個正在拍攝他的攝影機（以及注視集體坐在觀眾席上的「我們」）。影片從後排觀眾席的位置拍攝空無一人的電影院，那些機械式展開的座位，像是在邀請我們察覺到自己身為觀看者的地位，以及邀請我們參與這場都市轉型的大眾奇觀。這部影片不像塔特林未能建成的紀念碑，儘管它是以一種抽象、片段和非敘事性的手法拍攝剪輯，但它對蘇維埃人民日常生活的關注卻體現了某種寫實主義。影片中的抽象部分並非這座城市本身（以及蘇聯的生活），而是影片所使用的模式，它以抽象的模式帶領我們去觀察這座城市。維托夫的影片真實主要是著墨在觀察模式上，

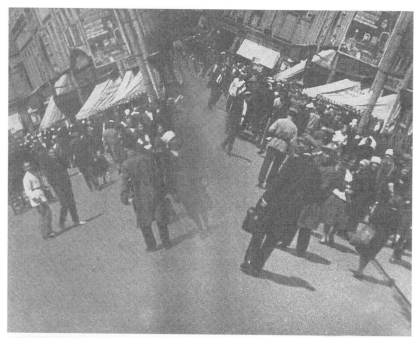

維托夫，《持攝
影機的人》，
1929

　　在這種模式中，「我們」透過攝影師的眼睛所觀察到的景象，是一個
身陷在嘈雜紛亂的工業現代化都會中的主體，以零碎、片段的方式所
看到的景象。他提供給觀眾的觀看實踐，是以攝影機的運鏡和剪輯所
得到的瞥見和梗概，好讓觀看者得以從全新的角度去看待事物。但他

並不必然得提供抽象的影像。在這方面，他的作品仍然與再現式的寫實風格緊密相連。這點不僅讓維托夫的作品不致違反蘇維埃政府對於抽象藝術的既定政策，也讓它成為1950和1960年代**真實電影**（cinéma vérité）和**直接電影**（direct cinema）的基石。法國、英國和美國的導演們曾經活躍於這股紀實電影的浪潮之中，他們讓攝影機捕捉自發性的動作，並將指導、攝影技術和剪輯的干預降到最低。

如果認為現代主義只和左派政治與革命運動有關，那顯然是一種誤解。例如，立體派就不像構成主義那樣，並沒有把政治變革與現代主義美學綁在一塊。而另一個發生於1910和1920年代的藝術運動——**未來主義**（futurism），則和促成義大利法西斯主義崛起的心態密不可分，法西斯主義是與左派思想截然對立的另一種政治。然而從這個時期開始一直到1970年代，大多數的現代主義運動的確有些共同的準則，像是打破陳俗慣例，重視形式勝於內容，以及特別著重媒材的表意語言和／或物質性。而從1910年代以降，反身性思考也明顯貫穿於許多與現代主義有關的藝術、電影和文學運動當中。這種取向在1970年代的極簡主義、結構藝術（structural art）和電影運動中發揮到淋漓盡致。

「現代」這個概念還有一個弔詭之處。哈伯瑪斯曾經解釋說，現代並不等於當代，更不只是一種風格或潮流。真正的現代是，就算它和自己的歷史過往決裂，「也還保留了與經典傳統的神祕連結」，甚至當它和經典時期的歷史決裂時也一樣。[6] 例如，現代藝術作品就是在一套自我封閉的典律和現代主義的原則中取得其意義。現代主義運動經常在一種自我指涉的基礎上運作，這一點是我們在後現代作品中看不到的。因此，我們可以談論所謂的經典性的現代藝術作品——亦即體現了現代藝術這種歷史風格的觀念與樣式的作品，做為一種歷史風格的現代主義，就和其他古典形式一樣，都是以規則為基礎的。現代作品並不只是當代作品，現代作品還必須符合於1970年代逐漸消

失的現代藝術運動的框架。因此，一些在二十世紀初期和中葉興起的所謂現代美術館，原本是為了想藉用現代一詞所內含的時代性與尖端感，但如今卻得面對這個事實，亦即它們所致力的對象竟然是歷史作品而非當代創作。這些作品逐漸被視為昔日的範例，是奉行現代主義這種藝術原則和標準的產物——而這套原則與標準再也不是評斷當代藝術作品的主要準則。

後現代主義

就像我們稍早提過的，現代主義和後現代主義互有牴觸，卻也彼此重疊。現代與後現代之間並沒有明確的過渡時刻，實際的情形是後現代主義與晚期現代性相互交錯且彼此滲透。因此，我們可以正確地說，後現代主義指的是發生在現代性晚期的一組狀況和實踐。現代主義和後現代主義這兩個概念並非專指某個特定時期。後現代主義的一些面向在二十世紀初、二十世紀末和二十一世紀初都可看到，現代性和後現代主義的面向，就像現代和後現代風格一樣，是同時並存的。

「後現代性」一詞指的是生活在後現代文化裡的經驗，以及由現代主義的原則和框架所帶來的動盪。我們可清楚區隔出後現代性有別於現代性的一些重要社會面向。現代主義的特色來自於一種向前看和積極正面的認知態度，它相信一個人可以知道什麼是真實的，也知道什麼東西對這個社會最有利。而後現代主義的特點則是對這類不斷進步的認知和信仰提出質疑：我們真的知道進步永遠是好的嗎？我們真的能夠認識人類這個主體嗎？經驗怎麼可能是純粹而未經中介的？我們又如何知道什麼才是真理？現代性的基礎概念是，只要經由正確的知識管道便可發現真理，後現代性的差別概念則在於，它認為真理不止一個而是有很多個，而且純粹的真理只是一種幻覺。照這種特質來看，後現代必然會對文化權威造成危機，也就是說，它會對社會結構

的根本基礎，以及將社會關係和文化加以理論化的方式，提出最深切的質疑。

　　基於種種原因，後現代主義經常被描繪成對於社會**主控敘事**（master narrative）（或稱「後設敘事」）的一種質疑。主控敘事是一種解釋框架，其目的是以全面性的方式來解釋社會或世界，例如宗教、科學、馬克思主義、精神分析學、啟蒙運動的進步迷思，以及其他企圖解釋所有生活面向的理論。後設敘事牽涉到一種線性的進步觀，認為歷史必然會朝著某個特殊目標直線前進——啟蒙、解放、自我認知，等等。法國理論家李歐塔（Jean-François Lyotard）指出，後現代理論的特色就是高度質疑這些後設敘事，質疑它們的普世主義（universalism），以及它們能夠定義人類狀況的這個前提。因此，後現代理論開始檢驗那些先前被認為無可非難或不須質疑的哲學觀念，例如價值、秩序、控制、認同或意義本身。它也詳細檢視了一些社會機制，諸如媒體、大學、博物館、醫藥和法律等，以便考察它們據以運作的假設以及它們內部的權力作用關係。可以說，後現代主義的中心目標就是仔細掃描所有的假設，以便揭露埋藏在所有思想體系下的價值觀，並對那些看似理所當然的意識形態提出質疑。這意味著，後現代主義總是對**原真性**（authenticity）的概念抱持懷疑態度。

　　批判**當下**（presence）這個觀念也是後現代主義的主要面向之一，而當下這個觀念正是現代主義主體概念的根本所在。「當下」指的是一種立即的經驗，是一個人透過可靠而真實的知覺和感受對這個世界所產生的直接理解。後現代主義認為，這種「當下」或「直接經驗」的概念，只是一種迷思，因為我們所經驗到的任何事物都已經過語言、影像、社會力量和其他因素的中介。換言之，後現代主義斷定，並不存在所謂純粹、無中介的經驗。後現代理論正是用來檢驗後現代情境的這些面向，協助我們理解當代社會複雜的互動、意義和文化產物。不過這並不意味著當代社會的所有面向都是後現代的，後現

代情境與現代面向和其他影響力仍處於一種緊張拉鋸的狀態，並在這種緊張關係中運作。

後現代主義強調多元主義和多樣性。差異性概念正是後現代思想的重點。後現代主義特別著重多元主體性的觀念，也就是說，我們的身分認同是由許多不同的認同範疇所組成——包括種族、性別、階級、年齡——而且是我們與社會機制之間的社會關係的產物。這種思考身分認同的方式，和現代主義的統一性主體（unified subject）的想法截然不同。因此，後現代主義也連帶把焦點放在文化多元主義和多樣性上。後現代思想是在與二十世紀後期的一些社會運動進行對話時同步浮現的，當時搬上檯面的包括性別、種族、性特質和階級等問題：民權運動、女性主義運動和同志權運動。認同政治的觀念來自於1980和1990年代的批判理論，這些理論強調作者和主體的文化認同是文本表達其政治立場的關鍵面向。這些作者追隨稍早以階級、種族和性別為基礎的理論形式（包括女性主義），在鬆散的認同政治框架中，將文化差異以及是誰透過文本在說話這類基本問題擺在第一位。無論是被討論的主體或說話的主體，他是男性或女性，黑人或白人，亞裔或拉丁裔，同性戀、雙性戀或變性人，都是有關係的。換句話說，這些社會運動和理論不認為一個人能夠代表全體人類發聲。後現代評論著重主體之間的差異性，並透過外延的觀看者／讀者，以一種更普遍的方式強調：不同的觀看者會對影像產生不同的詮釋。有些後現代理論特別把重點擺在**多義性**（polysemy）這個問題上，認為一個文本可以具有多種意義。

並非只有評論和理論可根據它趨近其目標的方式被形容成後現代的。許多後現代影像文本，不管是電視節目、電影或廣告，都具有一種以上的優勢解讀（preferred reading），而且可任由觀看者以不同的方式進行詮釋。認為一個文本具有多重意義的想法，可在**超文本**（hypertext）的範例中得到最清楚的驗證。超文本是用來描述具有

多重連結的電腦文本，這種文本可連結到一篇敘事的不同線索，或連結到一組更大資料裡的不同位置。超文本可說是後現代情境的註冊商標，它是利用多重路徑的網絡模式而非線性敘事來組織知識和資料。布希亞提出了擬像這個觀念，用它來說明在二十世紀末和二十一世紀初的數位文化中，仿造與真實、原作與副本之間的界線崩解。例如，雖然迪士尼樂園裡的美國主街（Main Street USA）是仿自美國中部的某條街道，但由於它極具說服力，以致許多遊客腦海中的美國主街影像，是來自迪士尼樂園而非真正的美國小鎮。

後現代主義對流行文化、大眾文化和影像表象世界的分析，與現代主義大相逕庭。反對大眾文化以及反對它以影像來滲透這個世界，是現代主義的標誌之一，而後現代則強調**反諷**（irony），以及我們自身對於低俗文化或流行文化的涉入感。飽受現代主義蔑視的低俗文化、大眾文化和商業文化，在後現代主義的脈絡中，卻被視為無可逃脫的情境，我們就是在這樣的情境中並透過這樣的情境來生產我們的批判文本。對歷史形式和影像的**挪用**（appropriation）、**諧擬**（parody）、懷舊式展演和重構，正是1980和1990年代某些「後現代主義」藝術家和評論家經常使用的一些手法。

反身性思考

先前我們曾經討論過，反身性思考如何浮現為現代主義的一種風格並為人所覺察。現代主義的特色之一，就是將生產工具融入到文化產物的內容當中，藉此令觀看者意識到這些工具的存在。反身性思考這項現代觀念，也在許多後現代藝術和文化中得到進一步的延伸。一些後現代主義藝術家察覺到自己不可避免地會沉浸在日常生活和流行文化當中，這份自覺促使他們在作品中以反身性的方式檢視他們與藝術作品或藝術作品機制之間的關係位置。

攝影家辛蒂‧雪曼（Cindy Sherman）的早期作品，正是這類取向的最好範例。雪曼在她所拍攝的一系列照片中，擺出各種會讓人聯想起電影劇照女演員的姿勢。這些影像並非複製某些特定劇照，而是喚出某一時期或某一類型的風格，例如1930和1940年代的好萊塢片廠電影。洛杉磯的奇卡諾藝術團體Asco，也曾採用類似的策略。這個團體為他們未能真正拍攝或從未企圖拍攝的電影，製作「非電影」劇照——因為它們根本沒有拍片資金。這可說是對電影劇照開了一個反諷的玩笑，指出它是一種不須**指涉物**（referent）的實體，也不須「真正的」電影存在。在電影產業中，這是一件眾所周知的事實，這些劇照並不是從真正的影片中格放加大的，而是所謂的宣傳照片——是為了宣傳還在拍攝中的影片而為媒體特別製作的照片。照片中的樣子看起來就和電影一模一樣，只不過這些影像沒有指涉物，因為在拍攝這些照片時，電影通常都還沒有完成。

我們可將雪曼的照片看成一種不是真正與她自己有關的自拍像，因為她總是偽裝並扮演某個角色。因此，觀看者並不會把這些照片當成雪曼的影像或真正的電影劇照，他們會把它視為反諷解讀、刻意模仿，以及對於風格、姿勢和刻板印象的自覺性詮釋。雪曼的作品是對於那個時代的回應，當時的女性現代主義評論正在挑戰女人的再現，而該派的指標性論文〈視覺愉悅和敘事電影〉，也成為女性主義電影理論的分水嶺。我們曾在第三章討論過這篇發表於1975年的論文，莫薇在這篇文章中指出，傳統好萊塢電影中的男性通常是位居於主動的觀看位置，而女性的地位則是被動的，是男性視覺愉悅的投注對象。這個論點為女性主義理論開啟了一整片有關認同結構的場域。女性主義電影評論者接著又在1980年代這十年間，提出下列這些問題：做為父權文化表現的好萊塢電影，是如何組織我們的觀看實踐，讓我們將男性觀看位置設定為權威的和愉悅的，而將女性置於觀賞對象？而做為男性凝視對象的女性，又是如何在一個主動觀看的位置內進行認

雪曼，《無標題的
電影劇照#21》，
1978

同？如果女性是影像而男性是觀看者的話，女性也可能位居男性的觀看位置嗎？如果我們採用佛洛伊德的理論，用主體形構與語言和意義之間的關係來支持影像製作的陽性本質，那麼女性又是站在什麼樣的位置上與觀看的主體性經驗產生關聯，並替女性影像創造意義？

雪曼的照片對於女性在攝影機兩邊的位置，也就是身為觀看者和身為影像的這兩種角色，做出反身性的評論，藉由這樣的視覺文本，以間接但有力的方式介入上述那些觀看和性別差異的理論。在雪曼最早期的許多作品中，她都是以好萊塢製片廠極盛時期（1930和1940年代）的裝扮出現。她的攝影作品藉由身為自拍主體的女性攝影師，反

身性地提出關於觀賞者、認同、女體影像和挪用凝視等問題。雪曼和一般的評論作者不同，她主動將自己插入她所反思批判的媒體當中。雪曼並不是從影像和它的生產模式外部進行評論，她不僅將自己放進影像裡面，而且還參與了整個生產過程。雪曼讓自己陷入她在作品中嚴厲質疑的那個世界。正是因為這一點，我們認為她的評論是後現代主義式的，與大約同一時期的女性主義電影評論那種高高在上的現代主義式解讀截然不同。

在雪曼的攝影作品中，我們還捕捉到後現代藝術的另一個註冊商標，亦即對其他歷史時期的懷舊參照。雪曼的照片就像1980和1990年代的許多後現代廣告和媒體文化一樣，滿足了我們對於過往時代的懷舊鄉愁。然而，她同時身為場景製作者和凝視對象的雙重地位，拉出了一道反諷和反身性思考的銳利邊線，讓她的作品有別於其他較為流行的類似人物（例如：瑪丹娜，稍後我們會深入討論）。反諷指的是介於某一事物的字面義與寄寓義（intended meaning，可以和其字面義相反）之間的一種刻意矛盾。反諷近似於譏諷──也就是，當某人嘴上說「真是好照片啊！」，但他真正的意思卻是「可怕的照片」。廣義而言，反諷可視為一種外表和實況相互衝突的脈絡。雪曼的照片不只對過往情境提出評論，同時也對藝術生產者察覺到自己沉湎於懷舊幻想的視覺文化這件事，發出反諷之聲。雪曼將自己置於既是藝術家又是主體的位置，藉此邀請我們反思主體性，以及身分認同、文化記憶與奇思幻想在後現代視覺文化中的性別化過程。這種做法讓她的照片成為反諷影像，並藉此告訴我們，觀看實踐是與歷史有關的，而且是帶有立場的。

對於自我形象和文化生產者親自涉入媒體文化的反身性關注，也以不同的反諷程度，清楚出現在流行表演者的公共形象建構上。1970年代末和1980年代初的龐克和新浪潮（New Wave）藝術家，紛紛衝進二手商店去搜括可以代表不同音樂和藝術風格的服飾，以便和自己的

作品相呼應。服裝和音樂是對好萊塢片廠時代的價值觀進行諧擬式模仿的兩大場域，這股風潮並在1950和1960年代的青年反叛中達到最高峰。到了1980年代，文化生產者開始沉迷於改變自我形象，將自我形象當成表達批判的一種工具。

這種挪用和諧擬時尚的策略因為瑪丹娜而變得流行起來，瑪丹娜曾經採用過瑪麗蓮·夢露的造型，並在她的表演生涯中變換過無數次的形象。瑪丹娜可說是1980年代和1990年代初期最典型的後現代流行人物，她把變換造型這件事變成了一種風格特徵。雪曼同樣也挪用了瑪麗蓮·夢露的造型，只不過瑪丹娜的目的是想利用這個影像對於大眾的吸引力，而雪曼的意圖則更具洞察力與批判性。1980年代還有另一位流行歌手也展現了類似的變形嗜好，那就是麥可·傑克森，他把整形當成一種工具，藉此對過往的圖符進行懷舊參照，他做過一連串的手術和改造，好讓自己的臉孔看起來與伊麗莎白·泰勒越來越神似。這兩位歌唱藝人把自己建構成影像，根據熟悉的文化指涉物來變換他們的外貌，而這種做法，正是後現代文化的具體表徵。

這種把焦點聚集於形象上的做法延續到1990年代，當時的藝術家採用更直接的手段來轉變影像和身分認同。例如，變裝藝人露波（Ru Paul）就把跨性別的公開表演當成他的註冊商標。而法國表演藝術家歐嵐（Orlan），則曾在藝廊裡面，當著現場觀眾的面，由整形醫師為她進行一系列的美容手術表演，整形醫師根據多幅名畫中的著名女性人物重新雕塑她的臉孔，其中包括《蒙娜麗莎》和波提且利（Botticelli）的《維納斯》。在歐嵐的手術表演案例中，懷舊這個概念舉足輕重，不過還有另一個更關鍵的因素（或說更奇幻的因素），那就是，在一個影像乃經驗最終紀錄的文化中，身體和身分都具有無限的可塑性。歐嵐的作品暗示我們沒有所謂的「真實」，我們可依照自己的奇思幻想把原始的身體模造成我們想要的樣子：一個影像中的影像。在現代主義時期，人們把影像視為經歷過嚴格檢驗的真相與意

義的紀錄。然而接下來的後現代主義，並沒進一步讓影像成為更新、更確切的真相紀錄，而是去擁抱表象——優於真實和真相的影像。後現代理論將表象視為社會生活的要素，反對真實意義乃埋藏在底下的概念。根據布希亞的說法，我們所能夠看到和接觸到的，就只有表象而已。在千禧年文化中，影像優於真實的想法取得了嶄新的重要性。我們不再於表象底下尋找深刻和真實的意義，因為在那裡我們什麼也找不到。

反身性思考也採用了後現代主義參照脈絡或框架的做法，以便重新思考觀看者和影像或敘事的關係。後現代的敘事風格之一，就是讓觀看者沒有機會沉浸在故事中並因此而迷失自己，沒有機會忘記自己身為觀看者的角色。為了做到這一點，有時候必須打破電影的說故事手法，將鏡頭拉回來，暴露其框架裝置或設備，或是直接告訴消費者該廣告是如何在它自身內部做廣告。現代主義時期的評論家會要求我們注意一件作品的生產框架和過程，然而到了後現代時期，這種反身性思考的過程已經不帶有評論的意含了。

現代主義所採用的反身性敘事戰術，包括要求觀看者注意節目的結構，以及拉開觀看者與文本的表象愉悅之間的距離。這種疏離（distancing）的概念是很重要的，因為它意味著觀看者是被設定在批判性的意識層面。貝爾托特・布萊希特（Bertolt Brecht）這位1920和1930年代著名的德國馬克思主義劇作家兼評論家，提出了疏離化的概念，利用這種技巧讓觀看者從敘事中脫離出來，以便看清是哪些手法說動我們對意識形態買帳。根據這種現代主義的看法，反身性思考這種方法可以幫助具有批判力的觀看者暗中破除與資本主義價值觀沆瀣一氣的媒體幻象。然而，在後現代的反身性文本中，卻是由廣告商和媒體製作者親自將這些「破除幻象」的技法交到我們手上。不過，他們是把這些技法當成一種令人愉快的過程，而不是當做對於文本背後真實的經濟和文化情境提出批判性或疏離性反省的必要工具。

後現代風格傾向於打破影像製作的慣例。例如，體現後現代風格的電影會攪亂敘事元素、使用跳接手法來喚起觀眾對剪輯的注意，藉此公然挑戰電影語言的慣例。傳統的電影語言是奠基在沒有破綻的文本之上，在這類文本中，製作者會透過特殊的剪接手法、燈光效果和運鏡，創造出一個連貫的故事幻象。有些後現代影片會以不連貫性的策略來打破上述符碼。由於故事是不連貫的，所以電影的形式對觀看者而言不再是隱形的，反而變得無比明顯。這類手法包括採用跳接處理、混用黑白和彩色影像、斜角或無法理解的鏡頭角度，以及不協調的連續動作等。自從這些策略在1980年代早期引入之後，音樂錄影帶便經常結合這些手法來訴說非傳統風格的故事。的確，音樂錄影帶被認為是後現代風格的重要實例，因為它們會把五花八門且往往毫無關聯的故事元素混雜在一起，會結合不同種類的影像，同時還具有廣告和電視文本的雙重身分。這可說是媒體史上的一大反諷，因為這些不連貫性、反身性思考、破碎式敘事風格和多重意義的技法，在從前都是與政治計畫緊密相連，旨在讓觀看者擺脫資本主義媒體的幻覺影像和觀看實踐。這些技法在以往是用來催生激進的觀看實踐。不過如今，它們卻變成了疲憊觀看者的符碼，這些觀看者早已意識到這一切都是幻覺，也知道在它們下面找不到任何可供深思的重大意義。

　　像是《黑色追緝令》（ *Pulp Fiction* ，昆丁‧塔倫提諾執導，1994）這樣的影片，便是後現代文本的一個實例，它採用打亂時間順序的跳躍式敘事手法來述說故事，它玩弄敘事秩序，將時間變成一種可塑的實體。每一次當故事跳回去的時候，便逼使觀看者不得不去思考影片的結構並設法理出頭緒。這種技法就像所有的不連貫剪接一樣，不准觀看者沉溺在電影敘事的任何幻象裡面。這部電影讓我們得知連續性敘事只是一種現實的幻象，然而在這部電影裡，這種認知只不過是一種令人感到愉悅的活動，而不是有關資本主義媒體誘惑的政治陳述。

副本、拼貼和機制批判

　　這世界還有未被想過或做過的新想法、新影像和新事物嗎？這有什麼關係嗎？今日的影像世界是由數量龐大的各類改編、副本、諧擬、**摹製品**（replica）和複製品所組成。在流行文化以及藝術和建築這些領域當中，原創性的影像或形式似乎已經蕩然無存了。

　　這一點在後現代風格的建築中隨處可見。後現代主義的奠基文本之一，是由羅伯・范裘利（Robert Venturi）、丹尼斯・史考特・布朗（Denise Scott Brown）和史提夫・伊澤納爾（Steve Izenour）三人合著的《向拉斯維加斯學習》（*Learning from Las Vegas*），這本出版於1977年的書籍帶領讀者進行了一場建築挪用之旅，它羅列出拉斯維加斯那些誇張鄙俗、消費者導向的街道，那些屬於低俗流行建築文化的街道。小吃攤和脫衣舞廳從各個等級的建築和圖符學中挪用圖像和象徵主義，作者在書中指出，比起那些最成熟的建築作品，這兩類場所可以告訴我們更多有關建築史和文化史的訊息。這本書為建築的「低俗」文化和它那種不受影響的反諷式幽默與想像力，打開了一扇大門，讓它在「高雅」建築中享有受人崇敬的新地位。

　　具有後現代紋理的後現代建築大樓，可能會借用許多不同的建築風格——現代、古典、歌德等等——然後將它們混搭在一起，且完全無須顧慮它們原來的歷史意義。後現代建築可視為對往昔和當前建築風格的剽竊、援引和借用。甚至連建築系譜和原真性的概念，也都受到嚴重的質疑。例如，菲立普・強生（Philip Johnson）所設計的紐約AT&T大樓，就是一座頂著齊本德耳（Chippendale）式家具雕刻圖樣的現代高塔。這種與歷史無關，或不在乎什麼是「對的」設計規則的混合方式，就稱為「拼貼」，它指的是對於不同風格、類疇和形式的援引、借用、竊取和組合。拼貼作品蔑視「進步」這個概念——例如風格會愈發展愈好之類的想法。進步觀念是現代主義的根本思想，而

它就在後現代主義對於新風格的刻意漠視中，轟轟烈烈地死去。在現代主義裡，風格是循線漸進的，每一種新風格都是建立在舊風格之上，並以更強的功能或更好的設計推動舊風格不斷進步。而在後現代主義裡，風格可以毫無理由地加以混用而無須朝某個更好的目標邁進。

此外，後現代建築的許多元素都公然違抗功能性建築的概念。一座拱門可能毫無結構上的功能可言，只是一種裝飾，目的在於對不具功能的存在這件事發出幽默之聲。一條不通往任何地方的走道，一座不遮蓋任何東西的立面，一根緊鄰著歌德式拱門的希臘柱子。所有這些做法都像是一種遊戲，想暗中破壞建築的一些基本原則，都像是對表象的一種讚頌，並藉此對建築的功能性角色開個玩笑。拼貼讓建築的形式元素得以像自由流動的符徵那樣運作，和它們原始的歷史或功能脈絡說再見，讓它們的意義在不同的角度和殊異的脈絡中不斷改變。為了符合《向拉斯維加斯學習》這本書中對於低俗和消費文化所表達的敬意，許多後現代時期最知名的建築設計，都是諸如大型購物中心這樣的公共消費空間。

後現代藝術的基本觀念之一，就是「這世界大概沒什麼新東西可做了」，而這個見解在某種程度上意味著，根本不可能有什麼東西是全新的。因此，在後現代主義藝術中，副本不僅和原作具有同等價值，它往往還扮演暗中摧毀原作價值及其原真性的角色。藝術家雪莉・李文（Sherrie Levine）製作了一系列的作品來強調這點，在這些作品中，她只是單純地翻拍一些知名影像，然後當成自己的作品公開展示，露骨地侵犯原作的版權以及著作權和原真性的符徵。在《翻拍自威斯頓》（*After Weston*）這件作品中，李文重拍了愛德華・威斯頓（Edward Weston）為他兒子尼爾所拍的名作——《尼爾的身軀》（*Torso of Neil*, 1925）。威斯頓的影像是漫長的男性裸體史的一員，而李文的「偷竊」則打斷了這段歷史，因為它並不隱瞞自己的副本身

李文，《翻拍自威斯頓#2》，1980

分，反而有自覺地以被偷來的東西展示在觀眾面前。然而，李文選擇這張男體照片是帶有挑釁意味的，因為威斯頓是以描繪女體的功力知名。李文的作品對「原作」這個概念表達了輕蔑之意，同時也從女性主義者的角度對男性藝術大師這個看法提出批判。它向觀看者提出了影像價值差異的問題，以及有關複製的整體問題。此外，如同那些能夠讓影像輕易再書寫（re-authored）的新科技一樣，李文的美學風格也對著作權的基礎根據提出了質疑。

　　李文作品所質疑的原則之一，是有關「原作」這個概念。李文的攝影挪用就像雪曼的照片一樣，都對藝術家的角色發出問號。到底誰才是「真正」的藝術家，李文還是威斯頓？哪一幅才是「真正」的藝術作品，副本還是原作？雪曼的影像是她自己的嗎？在二十世紀末這個永無止境的複製世界裡，人們還在乎什麼「真的」或「實在的」嗎？這兩位藝術家都對傳統上把藝術家視為自主行動的個體、視為獨一作品的唯一創作者這種看法，提出了質疑。就像其他後現代藝

術家一樣，她們的作品挑戰了藝術原創性的概念，以及這個概念在美術館、畫廊和藝術市場中被加諸的光環價值。在這類作品中，**符號學**（semiotics）的問題變得相當複雜。這些影像意味著什麼？它們所代表的指涉物又是什麼？對照片而言，談論「原件」有道理嗎？李文的影像可說是道道地地的摹製品，它和原作之間的差別主要是在於它們的觀念元素——對於再製影像的反諷，從她所下的標題便可清楚看出它和原作是不同的。這些影像是再現的重作，是永無止境的影像重作的一部分，對這些影像而言，原始的指涉物再也無法辨認。

大多數後現代藝術的關注核心並非再現真實，而是重新思考藝術的功能，以及強調機制脈絡在生產意義時所扮演的角色。這類作品大多把焦點放在藝術機制與它們所創造的權力關係上。例如，美術館這個機制經常被視為真理和價值的寶庫，而1990年代便出現了一整組有關美術館機制的作品。弗萊德・威爾遜（Fred Wilson）就是為美術館和畫廊製作過許多裝置作品的藝術家，他的作品反身性地檢視了美術館的結構功能，以及它編排知識和管理藝術、人群與資訊的方式。在1992年和馬里蘭歷史學會（Maryland Historical Society）共同合作的裝置作品《開採博物館》（*Mining the Museum*）中，威爾遜透過展示典藏品和資料的手法，來說明博物館如何利用收藏和建檔的技術來生產知識。這件作品指出，在思考博物館的典藏和建檔實踐時，對於有色人種的再現和遺漏是我們必須正視的課題。在他的作品《警衛觀點》（*Guarded View*, 1991）裡，威爾遜展出了真人大小的無頭美術館警衛，強迫觀看者直接去思考這些在博物館的作品凝視過程中經常被視而不見的機制主體。在美國，許多美術館的警衛都是由黑人或拉丁裔人士擔任，而大部分的贊助者則為白種人。這件裝置作品凸顯了美術館的勞力和行銷實踐中的種族議題。這件作品也被納入惠特尼美術館（Whitney Museum of American Art）的「黑人男性」（Black Male）展覽中。這場展覽是由提爾瑪・古登（Thelma Golden）在1994年所

威爾遜，《警衛觀
點》，1991

策劃，以一種史無前例的方式讓我們意識到藝術機制內的種族動態。
另一位藝術家安卓雅・法拉色（Andrea Fraser）在1980和1990年代也
加入了反思機制批判的行列，她親自扮演美術館的解說員，然後在導
覽的過程中探討解說員這個角色如何形塑參觀大眾對於展示作品的認
知。她從1992年開始，著手進行了一系列以訪談為基礎的作品，訪談
的對象包括美術館的董事會成員和其他員工，藉此揭露藝術機構隱而
未顯的社會和經濟面向。她把訪問的錄音和手稿編輯成語音導覽、聲
音裝置和出版品，連同其他藝術家的作品一起展出。在威爾遜和法拉
色的作品中，它們的反身性思考是來自於機制內部而非外部。此外，
藝術作品也取材自圍繞它的整體機制結構，而不再聚焦於某件作品所
蘊含的文本意義。在此同時，威爾遜和法拉色也帶領我們仔細思考那
些令藝術展覽和消費成為可能的「隱形」人，並非策展人，而是警衛
和解說員。這些人物的廉價勞力和隱而不見，與藝術作品的價值和可
見度以及做為商品和公共影像的藝術家本人，恰好形成強烈的對比。

法拉色，《美術館高潮：藝廊談話》，1989年於費城美術館演出

大眾文化：諧擬和反身性思考

反身性思考不只是後現代藝術的一個特色而已，它已成為後現代風格的流行文化和廣告的主要面向。它常常採用的形式，是指出文本的「框架」——像是電視節目的螢幕框或是廣告的邊框。在下頁這則廣告中，設計者用撕裂的頁面讓我們注意到廣告的框架，藉此告訴觀看者這則廣告是放在一本雜誌裡面，並利用這樣的設計來呼應廣告文案中的「一半功效」。

反身性思考有時也會採用參照其他文本的形式，藉由**互文性**（interextuality）而成為另一種影像、廣告、影片或電視節日。也就是說，在一個新的文本中插進另一個文本及其意義。互文性的基本面向之一是，它會假定觀看者已經認識那個被指涉的文本。互文性並非流行文化的新面向，也不是現代主義的專屬特色。例如利用名人來販售產品，也可說是一種互文性戰術——明星將他們的名氣和曾經主演過的角色意義帶進廣告當中。不過，當代的互文性是在更反諷也更複

廣告文案：
你的過敏藥是不是
只發揮了一半功效

雜的層次上運作。它往往會假設觀看者具有相當程度的媒體知識，也很熟悉各項文化產物。它召喚（interpellation）受過媒體和視覺教育的觀看者，這些人對於影像的慣例和類型都相當熟悉。例如，在電影《黑色追緝令》中，約翰·屈伏塔和鄔瑪·舒曼來到一家餐廳，那裡的所有侍者都打扮成好萊塢的圖符人物：瑪麗蓮·夢露、巴弟·哈利（Buddy Holly）、珍妮·曼斯菲爾德（Jayne Mansfield）等等。飲料則以著名的喜劇搭檔命名，例如「馬汀和路易斯」指的是狄恩·馬汀（Dean Martin）和傑瑞·路維斯（Jerry Lewis），餐廳中甚至有一名模仿艾德·蘇利文（Ed Sullivan）的人在主持舞蹈競賽。最後，約翰·屈伏塔所飾演的角色竟然在一場舞蹈戲中參照了他以前在《週末夜狂熱》（*Saturday Night Fever*）裡飾演過的角色。這些重建懷舊之情的互文性參照，既是對歷史的一份熱情敬意，也是對歷史的一種重塑。

　　對廣告而言，互文性是一種手段，用來打入消費者對其他廣告的記憶，把消費者當成知識豐富的觀看者般說話。百事可樂曾經製作了一系列以歌手雷·查爾斯（Ray Charles）為主角的廣告，並在其中插入好幾個和先前的百事廣告有關的玩笑。譬如就有這麼一幕，盲眼的

昆丁・塔倫提諾，
《黑色追緝令》，
1994
© Miramax Films

查爾斯拿起一罐可樂喝了一口，那罐可樂本來是百事，但被某人掉包成可口可樂。然後他笑了，表示他已經識破了這個玩笑。這個玩笑其實是回溯先前的可樂大戰廣告，當時，百事和可口為了讓「消費者」認同他們的可樂品牌，曾進行過所謂的「盲目品嚐測驗」。

有時候，互文性是用來喚起人們的懷舊情感——例如採用1960年代的老歌來販賣1990年代的產品。不過，當觀看者對於廣告所參照的文本具有強烈的情感時，這種互文性有時也會招致反效果。1980年代，耐吉曾以披頭四的歌曲〈革命〉（Revolution）做為一系列快速剪接的黑白影像的背景音樂，藉此來販售它們的運動鞋，結果卻在對這首歌曲充滿懷舊之情的嬰兒潮消費者中，引發了一陣怒吼。有些聽眾認為，這種露骨的商業挪用褻瀆了這首歌曲原本的政治寓意，在他們心目中，這首歌可說是他們的政治國歌。由於這是披頭四的歌曲首次被應用在廣告中，因此人們無法忍受「革命」這兩個字的政治意義竟淪落為一場球鞋的「革命」。當然啦，這也不是什麼新鮮事了，因為廣告商這幾百年來一直在利用「革命」這兩個字。然而，披頭四的這首歌是針對社會動盪而寫的。因此，它在廣告中的用法不啻提醒了

消費者，這些1960年代的影像已經變得多麼商業化了，完全失去它原初的政治意義。這點當然違背了這支廣告的原意——耐吉原本是想為1960年代的理想喝采的。

廣告活動也越來越常指涉其他廣告，不論是競爭產品、一般性的活動策略，或是與其他產品的合作活動。這類廣告活動不只偽裝它們的廣告身分，還特別強調這個偽裝的角色。金頂電池的兔子便在其他廣告中進進出出，成為它所揭示的標語「前進再前進」（going and going）的一個符徵。它同時是一支電池廣告，也是對廣告天性的一種註解。這隻兔子通常在其他廣告裡都是用來博君一笑的，在此同時，它也企圖以違逆廣告慣例的方式，也就是以干擾訊息的方式，來捉住觀看者的注意力。就在那隻兔子取得它帶進其他廣告中的互文性意義時，它本身的廣告也以一種好玩的手法改編並諧擬了許多知名的文本。由於這個廣告活動的壽命很長，這些參照指涉的反諷性也與日俱增，如今觀看者會期待每一則新的金頂廣告都是舊廣告的延續。像許

多後現代文本一樣，這類廣告設法在販賣產品的同時也能識別（甚至可說是「批判」）廣告的基本天性。這是許多後現代文本所佔據的典型雙重位置——在試圖銷售產品的同時也批判這麼做的過程。

反諷式幽默是許多當代廣告經常採用的一種策略。下面這則ABC電視網的廣告就是以它的反諷式幽默來捕捉觀看者的注意力。它拿「電視是好的」這個訊息開了個玩笑。在這麼做的同時，它也以一種意想不到的方式對觀看者提出訴求，而這些觀看者在從前總認為看電視是一種罪惡的快樂。影像的黃色背景，再加上簡單呈現的電腦字體，不僅具有「讓路標誌」的效果，同時也和電腦傳播相互呼應著。這種簡潔有力、一本正經的陳述，更加凸顯了這則廣告所要傳達的訊息。

諧擬式作品會假定觀看者對各種文本都很熟悉，因而能夠充分享受猜測典故和發覺玩笑的過程。我們可以這麼說，這類諧擬和互文性參照是在幾個不同的層次上起作用，一方面是針對那些全知的觀看者，一方面也包括那些搞不清參照典故的觀看者。像《辛普森家庭》（The Simpsons）這種經常在故事中改編老電影的電視節目，就可以用這種方法運作。當該節目改編《吸血鬼德古拉》（Dracula）時，它是把電影中的特殊情節元素融入既存的場景和人物當中。不只如此，它還改編了法蘭西斯·科波拉（Francis Ford Coppola）版的《吸血殭

《辛普森家庭》，
1992

屍》（*Bram Stoker's Dracula*, 1992），而該部電影又是改編自1931年的版
本。《辛普森家庭》的劇情中採用了許多幽默和荒謬的情節，它並不
要求觀看者嚴肅正視它所改編的吸血鬼故事，只是邀請觀看者分享它
對這個故事的致敬和諧擬。

這又讓我們回到問題的原點，在一個不斷改編、諧擬和參照的
脈絡下，有可能出現全新的東西嗎？很顯然地，《辛普森家庭》對
於《吸血鬼德古拉》和其他電影的諧擬，並不打算取代原作或重拍原
作。它想要的是原作的意義。正因為觀看者永遠不會忘記那是改編故
事，所以它在重新述說故事時總是不忘將反諷編碼進去。由於這種做
法需要藉助觀看者的自覺，因此節目會不斷用形式、風格、類別和慣
例（以及對於它們的諧擬式變更）來提醒觀看者，故事本身的內容反
而沒那麼重要。就像我們稍早指出的，這種做法並非現代主義者所運
用的那種反身性思考，其目的並不是要提醒觀看者與媒體作品的訊息
保持一段政治距離，而只是以一種刻意的嬉戲方式和流行文化的形式

概念結合在一起。

對於後現代消費者的訴求

　　這些時髦的策略讓觀看者／讀者／消費者的關係重新洗牌。這些文化產物認為觀看者／消費者並非愚笨且容易操控的，而是精通媒體且對當今的流行文化有點厭倦。它們假定觀看者對流行文化的慣例知之甚詳，足以理解對其他流行文本的互文性參照，而且在觀看廣告時，這些人往往會感到無聊並隨時準備用遙控轉台。廣告尤其日漸傾向於以一種知識共謀的口吻對消費者說話，以一種心照不宣的內行人口氣向消費者陳述，像是：「我們知道你了解廣告是怎麼一回事，也知道你沒那麼好騙。我們並不打算對你卑躬屈膝，我們只想帶你進入情況而已。」這就是**後設溝通**（metacommunication）的一種形式，廣告把它當成一種後現代策略，藉此告訴消費者觀看廣告的過程。它不會直接提出訴求，而是在「後設」或反思的層面打轉，換言之，（介於觀看者和廣告或文本的聲音之間的）交流的主題全放在兩者的關係之上。於是，廣告告訴消費者的不是產品的購買事宜，而是關於觀看該廣告的過程。這種手法讓廣告商能夠以一種全新的方式對已經彈性疲乏的消費者提出訴求，進而獲取他們的注意力。不過就目的而言，後設溝通和早年的廣告陳述形式是一致的——其目的仍然是和銷售產品、品牌、標誌或公司形象有關。

　　後設溝通可視為向觀看者／消費者進行陳述的一種後現代策略，把觀看者當成更成熟、更精明的訴求對象。這類廣告總是會提及宣傳策略，看起來似乎是在邀請觀看者進入廣告公司的會議室，讓他們加入銷售活動的祕密會議。然而廣告商的真正目的，其實是希望盡可能延長觀看者的注意時間，好像它們可以在廣告中為產品創造出一個**商品符號**（commodity sign）。

在下面這則1992年的廣告中，Kenneth Cole 所展示的不是一項產品，而是一份嘲笑典型時尚廣告的手寫備忘錄。這則廣告談論它們決定該把什麼東西放進廣告裡，並因此和觀看者建立了後設溝通。它的設計手法，讓觀看者／消費者覺得設計師 Kenneth Cole 是在直接跟他們說話。這種技法召喚了那些早已對時尚廣告慣例感到彈性疲乏的消費者。這支廣告的後設溝通不但捕獲了消費者的注意力，更重要的是，它還把Kenneth Cole的鞋子塑造成摩登、聰明和屬於女性主義的。這支廣告暗示著，這家公司可不敢看輕女性消費者，不會隨便拿一幅那種修得美美的、有模特兒穿上該公司鞋子的影像來唬弄她們。帶有隨興和親切意味的手寫字條，旨在使觀看者／消費者覺得自己和該公司之間存有一種特殊的個人關係。

廣告裡的後設溝通風格經常以反廣告的形式出現。就像我們在第六章討論過的，這類廣告往往不會秀出產品，主要的目的在於傳達一種心照不宣或酷炫入時的感覺。這類廣告通常會使用超真實主義（hyperrealism）的符碼來製造效果。Kenneth Cole 那張手寫、歪斜的

廣告文案：
我們大致決定作一個八頁廣告，請知名攝影師前往某個富有異國情調的地點，拍攝半裸的模特兒。
──Kenneth Cole

備忘錄，看起來就像是剛從那位知名設計師桌上隨手拿來的真正備忘錄一樣。超真實文本是一個似乎在說著「請注意，這是真的！」的文本。在我們的文化中，寫實主義被認為是真實的，具有高度價值，比那些建構出來的東西要來得好。在廣告的世界裡，這種策略一方面是對廣告日漸油腔滑調的反動，一方面也企圖讓自己看起來更自然、更親密、不那麼人工化。這類效果可利用粗粒子的影像來完成，若是電視廣告則可利用手持攝影機的晃動、意外的拍攝角度、「自然的」聲音、運用非專業演員或被刪減的片段等技巧。

　　大體而言，後現代的反廣告鮮少論及它們的產品。取而代之的是，它們努力創造出一種口氣，然後讓這種口氣和該品牌緊扣在一起。此外，這類風格往往都致力於將產品或品牌冠上酷炫的稱號，或是帶有社會意識和關懷。這一切都是為了激起觀看者的好奇心——好奇這廣告到底在說些什麼？以及我該怎麼做才能在它特有的意義世界裡變得很「In」。下面這則Moschino廣告完全沒有提到它的產品，而是呈現了一系列的政治標語。它的目的一來是想把社會關懷的概念與

　　該品牌連結在一起，一來則是想讓觀看者因為搞不清廣告在賣些什麼而決定停下腳步仔細檢視。在Diesel的這支廣告中，販售牛仔褲的模特兒被一群奇怪的男人圍繞著，這些男人全都上了一層金漆，廣告中對此沒做任何解釋。該系列廣告用了許多怪異的景象來凸顯Diesel，讓它顯得又酷又神祕。這個廣告企圖以荒誕和怪異的影像來震驚觀看者。這是廣告商慣用的戰術，目的是想在讀者翻閱雜誌時攔截住讀者的目光，讓「頁面交通」（page-traffic）暫停一下。

　　這個策略在許多班尼頓廣告中得到進一步發揮。除了不秀出產品外，它們還以戲劇性的紀實影像或具有高度緊張性的虛構影像，來指出社會的不公、種族的多樣性和全球的災難。在這些影像中，唯一與班尼頓有關的只有它的標誌。下面這三張影像充滿了謎團。前兩幅很顯然想要說明族群和諧以及不同種族的生活是緊扣在一起的（鍊在一起，銬在一起），不過第三幅就比較難解讀。那個男人似乎是一場不

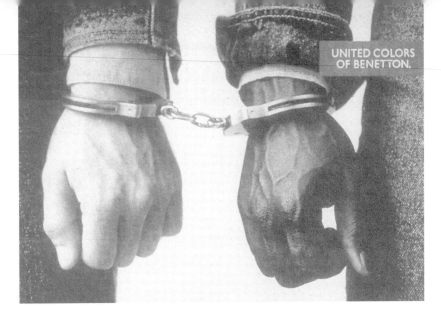

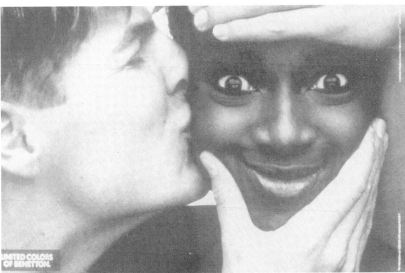

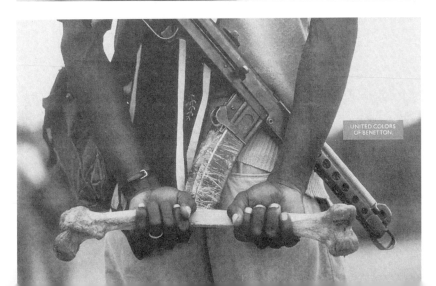

明戰爭中的軍人，或許發生在非洲吧。他手裡拿的是什麼骨頭？這場戰爭同時採用原始和先進的武器嗎？這是一場游擊戰嗎？這些影像都是以特寫鏡頭來隱藏訊息，來營造一種神祕感，並刻劃某種幽閉恐懼的空間，不同種族被迫在這空間裡彼此面對。這些未解釋的面向讓它變成一個自由浮動的符徵，和某個特定情境下的特定事物分離開來。它是以一種抽象的方式來指涉社會的傾軋和衝突。那麼，班尼頓究竟想要觀看者／消費者為它們的產品附貼上什麼意義？就像我們在第六章解釋過的，它們的廣告是想在全球時尚的脈絡中銷售社會關懷。

班尼頓在這些廣告裡充分利用照片的重要性，尤其是紀實照片，把照片當做一種**指示性符號**（indexical sign），帶有攝影真實的文化假設。不過當這些影像伴隨著公司標誌出現時，它們就被重新編碼了，班尼頓並沒有為影像附加任何上下文，只是把它們當成暫停頁面交通的一種工具，而不是用來告知消費者世界某處所發生的衝突或當地的政治情勢。

由於這個廣告方案以及接續而來的其他廣告，包括雇用殘障兒童展示服飾，以及包含訪談內容的死囚系列，使得班尼頓聲名大噪。的確，班尼頓這家公司正是因為與眾不同的廣告活動，以及對廣告符碼的大肆破壞，而成為無數談論媒體文章的主題。如今它的名號已經可以和可口可樂一較高下了。奧立維羅‧托斯卡尼（Oliviero Toscani）這位最早為班尼頓廣告操刀的設計者就這麼說過：「我的夢想是，有一天班尼頓不需要再花半毛錢在報章雜誌上刊登廣告。」托斯卡尼和班尼頓兩人都說，他們覺得廣告符碼已經太過無聊了。班尼頓宣稱：「我們覺得自己有義務跳脫傳統的廣告公式。當然，我們的廣告也必須具備傳統功能——讓班尼頓聞名全球並將產品介紹給消費者。不過對我們來說，單只展示產品是一種陳腐的做法。」[7] 我們必須注意，這類遊走於紀實影像和廣告影像的做法，帶有模糊疆界的意思。此舉不僅會改寫廣告影像所扮演的角色，也會對紀實影像的文化地位造

成衝擊，因為它們竟然這麼容易就被收編，用來販售世俗的貨品。我們可以說，在後現代的風格中，影像已經被簡化成去脈絡化的一種遊戲，再也無法以有意義的方式感動或影響我們這群觀看者。

這些致力於後現代策略的廣告全都是關於風格再造，以及如何把產品銷售給那些媒體飽和的消費者。它們全都知道將產品直接展示給消費者已經過時了。對一些廣告人來說，這個事實意味著廣告必須以反身性的口吻對消費者提出訴求，讓他們得知廣告的過程。而對於像班尼頓這樣的廣告，這個事實則意味著廣告得轉換跑道，例如以社會議題做為訴求等。然而，當這樣的議題出現在廣告中時，它的首要目標是為了銷售產品或品牌，所謂的社會關懷只是以簡化過的意義包裹販售。既然這類聲明如此輕易就被掛在商業名下，那麼社會關懷和政治運動還具有怎樣的地位呢？當政治聲明成了產品廣告不可或缺的一部分時，它還具有任何力量嗎？

後現代風格經常會引發這樣的疑問。後現代主義同時把消費者當成複雜的讀者，以及意識到媒體和影像的個體。它可說是觀看複雜的當代文化的一種反諷模式。對於生命中的所有面向都與商業脫不了關係這件事，它抱持著非常犬儒的態度（和現代主義的非犬儒面向正好相反）。後現代主義並不必然是解放的；雖然它打破了現代主義的信條，不過這並不意味著它必然會抗拒優勢意識形態或與之決裂。它的確和消費文化的意識形態牽連甚深。後現代主義除了拒斥懷舊的鄉愁、普世的人道主義和單一的真相概念之外，它還承認藝術、商業、新聞和廣告這些範疇是相互重疊的。這意味著這些領域的界線正日趨模糊，而且它們從來不曾如現代主義所想像的那般涇渭分明。後現代主義標示著自我意識的普遍興起，我們可以在後現代風格的反身性思考和後設溝通當中，以及在後現代風格對於傳統後設敘事的不斷質疑中，看出這一點。

註釋

1. Jean Baudrillard, *The Evil Demon of Images*, translated by Paul Patton and Paul Foss (Sydney: University of Sydney, 1988), 29.

2. |Santiago Colás, *Postmodernity in Latin America: The Argentine Paradigm* (Durham, NC and London: Duke University Press, 1994), ix.

3. Fredric Jameson, *Postmodernism, or, the Cultural Logic of Late Capitalism* (Durham, NC and London: Duke University Press, 1991).

4. Anne Friedberg, *Window Shopping: Cinema and the Postmodern* (Berkeley and London: University of California Press, 1993).

5. Fredric Jameson. *Postmodernism, or, the Cultural Logic of Late Capitalism*, 39–45.

6. Jürgen Habermas, "Modernity—An Unfinished Project," in *The Anti-Aesthetic*, edited by Hal Foster (Port Townsend, Wash: Bay Press, 1983), 4.

7. Ingrid Sischy, "Advertising Taboos: Talking to Luciano Benetton and Oliviero Toscani," *Interview* (April 1992), 69.

延伸閱讀

Perry Anderson. *The Origins of Postmodernity.* London: Verso, 1998.

Jean Baudrillard. *The Evil Demon of Images.* Translated by Paul Patton and Paul Foss. Sydney: University of Sydney, 1988.

— *Simulacra and Simulations.* Translated by Sheila Faria Glaser. Ann Arbor: University of Michigan Press, 1994.

Lawrence Cahoone. *From Modernism to Postmodernism: An Anthology.* Cambridge, Mass. and Oxford: Blackwell Publishers, 1996.

Santiago Colás. *Postmodernity in Latin America: The Argentine Paradigm.* Durham, NC and London: Duke University Press, 1994.

Anne Friedberg. *Window Shopping: Cinema and the Postmodern.* Berkeley and London: University of California Press, 1993.

Thelma Golden, ed. *Black Male: Representations of Masculinity in Contemporary American Art.* New York: Whitney Museum of American Art, 1994.

Robert Goldman. *Reading Ads Socially.* New York and London: Routledge, 1992.

— and Stephen Papson. *Sign Wars: The Cluttered Landscape of Advertising.* New York and London: Guilford, 1996.

Jürgen Habermas. "Modernity—An Unfinished Project." In *The Anti-Aesthetic.* Edited by Hal Foster. Port Townsend, Wash: Bay Press, 1983, 3–15.

Andreas Huyssen. *After the Great Divide: Modernism, Mass Culture, Postmodernism.* Bloomington: Indiana University Press, 1986.

Fredric Jameson. *Postmodernism, or, The Cultural Logic of Late Capitalism.* Durham, NC and London: Duke University Press, 1991.

Jean-François Lyotard. *Postmodernism: A Report on Knowledge.* Translated by Geoff Bennington and Brian Massumi. Minneapolis and London: University of Minnesota Press, 1984.

Angela McRobbie. *Postmodernism and Popular Culture.* New York and London: Routledge, 1994.

Kynaston McShine. *The Museum as Muse: Artists Reflect.* New York: Museum of Modern Art, 1999.

Robert Venturi, Denise Scott Brown, and Steven Izenour. *Learning from Las Vegas: The Forgotten Symbolism of Architectural Form.* Cambridge, Mass. and London: MIT Press, 1972; Revised Edition 1977.

Brian Wallis, ed. *Art After Modernism: Rethinking Representation.* New York: New Museum, 1984.

8.

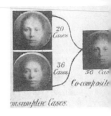

科學觀看，觀看科學

Scientific Looking, Looking at Science

　　影像在視覺文化中扮演許多不同的角色。它們為媒體提供資訊，透過廣告販賣產品，勾起個人的回憶，並提供科學數據。在這本書中，我們不斷著墨的一個重點是：某特定脈絡下的影像如何影響了我們在其他社會場域裡觀看影像的方式。我們一直強調，我們對影像的經驗和詮釋從來都不是單一、分離的事件，而是受制於更廣泛的情境和因素。「視覺文化」一詞涵蓋的範圍極廣，從藝術到流行電影到電視到廣告，甚至包括我們不常和文化聯想在一起的某些領域的視覺數據，像是科學、法律和醫學等。由於科學影像背後通常具有某種權威力量存在，因此不論我們是透過報紙或是透過專業工作和研究而看到這些影像，我們往往會認為它代表了**客觀的**（objective）知識。但是，我們將在這章裡看到，科學觀看就和我們曾經檢視過的其他觀看

實踐一樣，也是取決於它所存在的文化。我們在觀看科學影像時，也會把觀看藝術和流行媒體的文化與經驗，以及觀看廣告影像的方式，一併考量進去，因為科學觀看並不會在這些脈絡之外獨立發生。

自從照片於十九世紀初出現之後，科學影像一直都是攝影史和攝影發展的一個重要領域。照片是非常重要的科學和法律證據。隨著電腦和數位影像在二十世紀末興起，影像和視覺數據也成為不同的科學領域在進行實驗、處理資訊和溝通想法時不可或缺的重要成分。而再現知識和證據的視覺工具也經歷了一場全球性的轉變，其中之一就是數位媒體的重要性日漸增強，並成為處理資料的當紅模式。在視覺影像和圖文結合的情況愈見頻繁之後，改變的不只是我們**如何**知道，還包括我們知道**什麼**。換句話說，知識本身因為呈現知識的方式發生轉變而跟著改變了，如今，知識多半是以影像形式出現在我們面前。我們應該牢記，科學和文化並非分離的兩個實體。科學和其他的知識與文化領域彼此交集，並在日復一日的實踐中不斷取用這些系統。在這一章裡，我們將探討影像在科學實踐中所扮演的角色，以及影像在媒體挪用科學方法時所發揮的作用。此外，我們還會進一步說明，科學觀看總是會受到具有文化影響力的觀看形式的牽制。

做為證據的影像

機械性的影像生成系統，像是照片和影片，以及電子性的影像製造系統，像是電視、電腦繪圖和數位影像等，都受到十九世紀和之前的科學**實證主義**（positivism）觀念的遺澤。就像我們在第一章指出的，**攝影真實**（photographic truth）的觀念完全取決於人們認為照相機是一種能夠捕捉真相的客觀裝置，儘管使用照相機的那個人有其主觀視野，照相機仍能執行它的客觀性。因此，攝影影像經常被視為剝除了意圖外衣的實體，可以述說沒有經過媒介或主觀扭曲的真相。不

過，就像我們看到的，攝影影像其實是一種十分主觀的文化和社會加工品，深受人類的信仰、偏見和表達方式所影響。由照相機所產生的影像，其意義大多來自於照相機同時兼具兩種功能，一是可以捕捉真實，二是能夠激發情緒並呈現一種難以企及之感——換句話說，它同時是神奇的也是真實的。

　　早在照相術發明之前，影像就在科學**論述**（discourse）和科學實踐上佔有一席之地，不過我們將從攝影術出現後開始討論，因為我們的主要興趣是十九世紀以後影像在科學上所扮演的角色。除了十九世紀中期最早曝光的肖像攝影之外，攝影也被許多科學和醫療機構用來為實驗提供視覺紀錄，用來記錄疾病，或登錄科學數據。在**現代性**（modernity）時期，想要看得更遠、更細，甚至超越肉眼所及的範圍，是當時非常流行的想法，而攝影就是能夠達成上述目標的標準現代媒介。有些人將攝影機視為一種全見型（all-seeing）的器械。攝影師將照相機帶上熱氣球，拍攝先前幾乎沒有看過的鳥瞰圖，科學家則把照相機裝在顯微鏡上，讓人類肉眼無法看見的微小結構得以放大面世。稍後，在1890年代發明了X光，為人類的身體提供了全新的視野。這些只是利用攝影來跨越科學疆界的一些案例而已。這種擁抱影像或影像製造器具，藉它來幫助我們了解肉眼無法看到的東西，一直都是科學論述的課題之一。下面這幅廣告指出，醫學領域上的影像新

The Doctor Can See You Now.

廣告文案：
現在醫生可以看見你了

科技讓醫生能夠用全新的視野，一個超乎人類肉眼的視野，來檢視病人。它所訴說的，正是現代主義者對於科學和科技能力的信仰。於是在人們的認知當中，科學影像可以提供這樣的能力，讓我們看見人類雙眼所無法看見的「真相」。

除了相信攝影有能力超越人類的肉眼，有能力創造出全新的視野之外，我們也看到攝影越來越常應用在機制的規訓、分類，或是人類形態的建檔工作上。十九世紀末，醫院、精神病院和政府單位全都利用（有些直到今天依然如此）攝影來登錄實驗對象、疾病和一般公民。這種為身體分類的實踐，部分源自於骨相學（phrenology）和顱骨學（craniology）這兩種偽科學，前者盛行於1820到1850年，後者則是出現於十九世紀稍晚的一種現象。這類「科學」相信，我們可以根據人體的外在特徵解讀出內在的道德、智力和社會發展。觀相術（physiognomy）是對於身體外表和形態的一種詮釋，尤其是針對臉部，這門學問在二十世紀之前極為流行，代表作是巴特列米·克可列斯（Barthélemy Coclès）1533年出版的《觀相術》（*Physiognomonia*），書中將這門學問發揮得淋漓盡致，就連男人的睫毛都能「解讀」成自尊和無畏的**符徵**（signifier）。[1]

隨著攝影在1830年代興起，觀相術更多了一項深具潛力的新工具來精進這類身體的再現和測量。福爾摩斯的讀者或許會對莫里埃利提（Moriarity）見到福爾摩斯時所迸出的一句話感到困惑，他說：「你的額骨比我預期的要來得短。」這句話充分反映了當時的流行觀點，即可以從臉部和頭顱的形狀解讀出智力、血統和教養程度。而這些特質又和種族息息相關，後來成為人類學協會主席的約翰·貝度（John Beddoe），便曾在1862年發表的《人種》（*The Races of Man*）一書中提出這樣的見解。貝度認為在不列顛境內，下顎明顯突出的人和下顎比較不醒目的人之間，不管在體能上或智力上都有所差別。他指出，愛爾蘭人、威爾斯人和低下階層的人，擁有比較突出的下顎，至於天才

則具有較不顯著的下顎。貝度也發展出一套有關黑種人的索引，根據這套索引，他認為愛爾蘭人和克魯馬農人十分接近，因此和他所謂的「類非洲」（Africinoid）種族是有關聯的。在此，我們清楚見識到，身體的視覺「科學」如何與種族的**意識形態**（ideology）緊密相連。

優生學是由法蘭西斯・高爾頓爵士（Sir Francis Galton）所創建的一門學科，他是《遺傳天賦》（*Hereditary Genius*, 1869）一書的作者。這門學科的宗旨在於：藉由研究和控制人類繁衍的實踐活動，來達到改良人類的目的。當然，從優生學的觀點來看，並非所有種族都值得繁衍。身為英國人的高爾頓使用測量和統計學的新方法，從身體的表象「解讀」醫療和社會病理學。他在1883年的著作《探究人類機能》（*Inquiries into Human Faculties*）裡，向我們展示了許多罪犯、妓女和結核病人的正面臉部照片。高爾頓想在醫療和社會病理學的領域中建立一套偏差類型的視覺檔案。他甚至還製作由不同人物所合成的肖像（例如下圖中最下欄的肺癆案例，就是由不同的人物肖像疊加構成）來代表某種症狀，並認為這類合成照片更能代表該類型的普遍特徵。

高爾頓，《探究人類機能》（1883）卷頭插圖

布隆／圖納雄，
〈人類外貌的結構
原理〉插圖58，
1854

　　種族並不是唯一運用此法進行分析的類別。如同我們在第三章討論過的，罪犯、妓女、精神病患，以及其他種種行為與差異，都被認為具有明顯可見的身體外部特徵。在十九世紀，醫療研究人員、醫院、監獄和警察、心理醫生和業餘攝影師，都根據攝影底片將人們的身體分門別類，有效地為各種機構創造出病理學的分類檔案。到了十九世紀中葉，法國醫生杜襄・布隆（Duchenne de Boulogne）開始使用照片來記錄實驗結果，他電擊實驗對象的臉部，想藉此建立一套能夠了解臉部表情的系統。布隆的目的是想建立一套人類表情的通則，而攝影正是他計畫中不可或缺的必要工具。在上面這張照片中，布隆要求拍攝對象在鏡頭前擺出的姿勢，和罪犯的檔案大頭照幾乎沒什麼差別。以這類方式使用照片的情況還很多。十九世紀末，法國神經學家尚・馬丁・夏爾科（Jean Martin Charcot）致力於研究他所謂的歇斯底里病症，這類患者多半為女性。他和研究人員針對不同階段的歇斯底里病患做了一系列的視覺研究。研究內容包括現場表演、根據真人和照片所做的素描、攝影講習、測量連拍照片中不同時間的位置變化

等，他們甚至還做了視覺的動態研究。夏爾科相信觀察乃知識之鑰，並認為照片是擴展觀察能力的一種理想工具。

　　於是，為**他者**（the other）創造影像這件事，讓人們能夠以科學調查之名盡情地利用攝影機。這種情形不止發生在醫學和生物科學上，同時也可以在諸如人類學這樣的社會學領域中見到。在這幅攝於十九世紀末的影像中，攝影不僅被界定在醫學和種族的論述當中，也被界定在**殖民主義**（colonialism）的論述裡面（殖民主義指的是，某些國家認為它們有權利藉由軍事力量或經濟、文化優勢來佔領其他的領土和民族）。這張影像是人體測量學（anthropometry）的一個實例，人體測量學是以測量方法來區分種族的一種科學，在當時很流行。這類如今被視為奇恥大辱的種族研究，應該可以幫助我們好好思考一下科學實踐中的「真相」概念，這些當代人眼中的科學「真理」，其實只是某特定論述在當下這個歷史時刻的產物罷了，而且這類「真理」是會隨著時間而改變的，即便它們所登載的科技讓它們看起來彷彿已經捕捉到了「普世真理」。這名中國男子的裸體像，和藝

根據藍伯瑞的攝影測量系統所做的人體測量學研究，1868

術影像中的裸體人物或時裝模特兒的半裸裝扮，有著截然不同的用途。他的裸體是編碼在科學論述當中，這種論述將他確立為研究對象，並因此成功地抹殺了他的**主體性**（subjectivity）。影像裡的格線將他界定在身體類型以及常態的科學符碼當中。這張照片不允許觀看者把他看成一個個體，他只是某個被種族化的對象，是觀看者眼中的他者。

科學影像涵蓋了許多不同的角色，從分門別類和確立異同，到再現證據乃至激發新的科學領域等等。就像我們在第一章指出的，攝影是誕生於一個**實證主義**（positivism）科學屹立不搖的時代——當時人認為，我們可以無須經由語言或再現系統的中介，就能明確而真實地認識事物。然而到了今天，即便在科學領域當中，人們也能感受到語言和諸如視覺影像這類再現系統的力量，它們不僅影響了我們觀看事物的方式，同時也影響了我們對研究對象和證據本身的基本理解。因此，影像的科學角色和證據身分，其實是與何謂**經驗主義**（empiricism）證據以及它是如何確立等相關論辯緊緊糾纏在一起的。

科學觀看

在法庭中，科學有時候會說服觀看者相信影像系統的正確性，繼而接受文件影像所呈現的**原真性**（authenticity）。在許多類似的脈絡中，科學論述會以心照不宣或明確清楚的方式，透過影像將權威性附加在特定論點之上。當影像能夠呈現精準正確、不證自明的某些事實時，我們就認為它是「科學的」。然而，逐漸地，這種透過實證主義再現方式來聲稱真理的做法，已愈發顯露其意識形態上的局限，並成為各方爭論的主題。

例證之一就是1992年洛杉磯警察毆打羅德尼・金（Rodney King）的案子，在這個案子裡，影像以科學和證據的角色在法庭上演出了

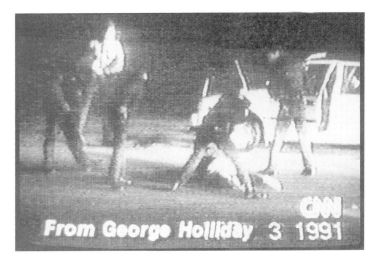

郝勒迪，羅德尼·
金遭毆打事件錄影
帶，1991

一場辯護攻防戰。一位碰巧目睹了整起事件的市民喬治·郝勒迪
（George Holliday），用他新買的家用攝影機從公寓窗戶旁將金被警
察臨檢後遭毆打的過程整個錄製下來。郝勒迪起初將錄影帶送到警察
局，然而警方的漠不關心激怒了他，於是郝勒迪把帶子轉送到地方新
聞台。接著這支錄影帶便在節錄之後於電視新聞中大肆播放，最後並
成為1992年審判的關鍵證物。金的律師在法庭上引用這捲錄影帶，因
為他們認為這支帶子毫無疑問證明了警察用武過當。然而沒想到的
是，辯方竟然也使用同一捲錄影帶來證明是金自己越界而警方並無不
當之處，至此，整起事件頓時逆轉，出現了出人意表的結果。

　　對許多觀看者以及原告和其律師而言，這捲錄影帶具有高度的原
真性。某些司法前例也為錄影帶的真實價值做過背書。自從錄影創作
在1960年代末期開始浮現之後，消費層級的低科技錄影帶和影片便以
各種不同類型和形式的高度原真性聯想在一起。例如，在**直接電影**
（direct cinema）這種興起於1960和1970年代的紀錄片風格裡，導演
會用粗粒子的黑白影片、手持攝影機和長鏡頭來捕捉未經排練過的行
動，讓影片看起來像是一種隨機發生的「真實」情況。而在1990年代
的「實境電視」（reality television）節目中，製作人會在警察執行追逐

和救援任務時進行跟蹤，使用小型的手持攝影機來記錄危機事件的發生過程，以便製造一種寫實的感覺。一些當代廣告也利用黑白錄影帶和手持晃動的寫實符碼，來讓它們的廣告看起來像是業餘紀實影片，藉此凸顯產品的原真性。在郝勒迪的錄影帶中，攝影機的聚焦不穩意味著這支影片是由業餘人士拍攝的，而他應該不知道如何操弄視覺證據。這捲帶子的原始狀態是未經剪輯的，意味著它所提供的內容是在事件發生過程中以未經選擇的角度拍攝下來的。攝影機的位置和角度讓這支影像很難從某個明確的方向進行詮釋，然而它們無疑傳達了一種感覺，那就是該影片是自發性拍下的，並未經過選擇性的框景和安排。原告及其律師就是靠著這種即時、手持和自發性影片與真實性之間的關聯讓他們的案子得以成立，因為錄影帶展示了事件發生時的真實情況。

不過，當辯方也利用同一捲錄影帶來證明另一種截然不同的詮釋時——金對警察做出威脅性的動作，是他的行為激起警察的反擊——隨即引發了媒體學者極大的興趣和關切。辯方以各種不同的技法來展示和改變同一支錄影帶的內容，藉此支持自己的論點，他們採用的技

洛杉磯警局以羅德尼·金的影帶靜照為自己辯護

法包括慢動作、停格、放大，以及在影像上標示數位記號來引導觀看者應該注意哪裡，他們還節錄了錄影帶的片段，並利用電腦處理成（停格）靜照。

辯方所使用的時間和動作研究法，對科學領域來說並不陌生。這套方法背後的支撐概念是：當事件在真實時間中飛快發展時，若將某個進行中的影像放慢速度或暫時中斷，有可能會發現先前遺漏的東西。不過這種抽離式的做法也可能消解掉該事件與時間相依的面向，因而可以在建構某些意義的同時卻遮掩了其他意義。原始影片顯示出在警棍和電擊棒的猛擊之下，金的身體反應。但是在電視運動節目慣用的慢動作和停格技法中，金的動作和警方的毆打以更大的時間差區隔了開來，結果使得他的反應看起來像是沒有受到任何挑釁，而他的自衛動作則明顯帶有侵犯性。最後，辯方以格放和詮釋「原始」拍攝帶的戰術贏得了陪審團的認同，認定這支影像明確記錄了羅德尼‧金「完全掌控了」整個情況，一名陪審員如是說。

辯方表示，「原始」的紀錄內容無法告訴我們全部的故事，藉此對他們操弄拍攝帶的做法提出高明而狡猾的論證。我們必須破解和分析這支拍攝帶裡到底有些什麼，才能看得見我們的眼睛或攝影機所無法清楚呈現的東西。辯方認為，表象是會騙人的，所以我們必須分析表象以便看清它底下蘊藏的東西。辯方對郝勒迪拍攝帶所做的分析，讓我們想起了兩種詮釋視覺資料的不同傳統。其中最接近我們的一種是影片分析史。從1970年代開始，電影理論學者就對動態圖像進行分析，他們從十六或三十五釐米的連續影像中挑出一些鏡頭來作停格或慢動作的處理。他們把這些個別鏡頭複製成靜照，然後進行比較分析，以便找出觀看者在影像飛快放映時所漏失掉的意義。這類分析所根據的想法是，我們能夠以科學方法來破解、抽離和解碼視覺文本的不連貫元素，藉此觸及深埋在影片文本結構裡的意義。

這個前例又讓我們想起另一個傳統，它甚至比前者更早將鏡頭分

析（framing analysis）運用在科學實驗上。在十九和二十世紀轉換之際以及稍後，生理學以及其他領域的科學家便開始使用照片和影片來做鏡頭分析，藉此揭露生物體或動態實體（諸如身體或機器）的各種面向。他們的想法是這樣的，若能在一具身體或一部機器的持續動作中進行分解和停格，我們或許能對它的功能有新的發現——某種眼睛難以察覺的東西，或在未經變動的膠捲上無法看見的東西。夏爾科的工作人員就曾為了這個目的製作了一系列的照片。十九世紀末，麥布里基曾利用攝影進行了現在眾所周知的動物運動研究。麥布里基架設了一套精密的照相機和偵測線系統，來拍攝一系列動物和人類的動態影像，並據以研究他們的運動情況。他是因為一場賭注而開始這項工作，打賭的題目是：當馬匹奔跑時，究竟有沒有某一時刻是四蹄同時離地的（答案是肯定的）？他的計畫只是當時北美和歐洲許多為了科學或一般目的所進行的攝影動作研究當中的一例。當時人認為，麥布里基的影像是建立在科學符碼之上，不過如今我們可以輕易看出，文化和意識形態也對這些符碼發揮了無可避免的影響力。因為當時的性別符碼之故，許多這類影像都記錄了裸體男性從事諸如摔角、拳擊和丟球這類的運動，而裸體女性則表演一些似乎較屬於居家的活動，例

麥布里基，《女人，踢》，1887

如從罐子裡把水倒出來、提籃子和掃地等。雖然這群人物的裸體被視為冷靜的科學符碼，但是一直以來也都有人指出，這些照片也可以解讀成建立在情欲再現和性歡愉符碼之上的性別化肖像。[2]

　　這項長達一個世紀之久的時間和動作研究，因為電腦和影像操作科技的提升而更加精進。那些為辯方準備郝勒迪拍攝帶的人，不但具備了變更影像的能力，還能讓這種變更看起來像是釐清事實而非改變事實。例如，他們可以利用電腦將郝勒迪影帶中某些焦距不準的地方弄得更清晰，也可以強化他們感興趣的部分並削弱其他部分，像是加上圓圈或箭頭這類圖形記號來引導觀看者注意影像的某些面向。這類技法在處理科學數據時經常用到。儘管受過視覺分析訓練的學者往往將這些技法視為改變意義的手段，但是接受科學影像技術訓練的人，通常卻認為操作影像是讓證據浮現的必要過程。此外，對辯方的論證而言甚至更重要的是，召喚觀相學式的詮釋語言，把越軌行為歸罪於種族因素。辯方運用一些影射性的言詞來描繪金的身體，暗示它具有某種隱含的危險性。例如，一名目擊證人形容他的腿是「翹起來的」，好比一把槍。在這種科學式的影像實踐背後，其實蘊藏著這樣一種心照不宣的假設：在視覺的紀實資料中，意義並非不證自明。為了從中汲取意義，我們首先必須讓它們經過一道抽取或精練的程序，以便揭露隱藏的意義。就像我們之前提過的，影像與真實之間的關係全都是具有問題意識的。然而，在金的審判案例中，辯方將動態影像簡化為靜照的做法卻是另一種層次的扭曲，因為如此一來，辯方就可利用每張靜照來敘述一則獨立的故事。同一組影像的呈現方式有非常多種，但沒有任何一種再現手法能夠讓我們觸及不偏不倚的真相。事實上，甚至連原告及其律師也致力於讓他們自身對這部動態影像的詮釋更貼近真相。的確，把焦點放在分析手法本身是很重要的，這樣才能揭露它們將意義埋藏在文本中的方式。影像不會體現真相，它們的意義總是來自於脈絡和詮釋。

生物醫學的影像：超音波和胎兒人格

　　自古至今，不同的影像技術對於我們如何描繪和想像身體內部，一直具有關鍵性的影響力。我們可以借用X光的影像史來清楚說明：影像如何根據不同的脈絡、呈現、文本敘述和視覺再框構（re-framing）等過程而改變其意義。X光是1890年代末期引進的一種醫療診斷工具，當時大眾對它的反應是極度好奇和恐懼。原本用來顯示骨頭密度的X光影像，對某些人來說，卻像是給了醫生一種超人的視覺力量，讓他們得以侵入身體的私密空間。這種幻想帶有一種情色氣息，就像我們在下面這幅1934年的幽默漫畫中所看到的那樣，經過變造的照片戲劇性地描述了這則幻想，在幻想的場景中，一名男性攝影師利用X光偷窺女人衣服和血肉底下的私密風光。

　　超音波（ultrasound）影像則提供了另一種帶有公共意義和文化欲望的醫學觀看實例。超音波掃瞄在1980年代成為診斷性醫療影像技

術的基石，它是利用高頻率的聲波穿過需要掃描的部位，然後測量並紀錄聲波產生的回音，藉此讓物體內部的結構得以成像。X光可以讓高密度的結構（例如骨頭）顯像，但其游離輻射（ionizing radiation）可能會對人體造成傷害，超音波則是能使醫生識別出柔軟結構，且不會傷及組織（這點還有爭議）。這項技術對婦產科特別有用，婦產科醫生長久以來一直想要尋找一種拍攝胎兒和追蹤胎兒成長的方法，可以讓胎兒和孕婦無須暴露在X光的潛在風險之下，又能檢查出異常狀況。然而，就在婦產科使用超音波掃描不到十年之際，相關研究卻開始顯示，這項技術對於懷孕結果幾乎沒有任何影響——換句話說，透過這類影像來監測懷孕狀況正常與否，並不是一種關鍵性的診斷程序。既然如此，為什麼這項影像技術在婦產科醫生之間依然深受歡迎？又為什麼直到今天，它依然是正常產檢裡的固定程序？

答案之一是，胎兒的超音波具有醫學之外的另一種功能，換言之，它不只是一種科學影像，它也是一種文化影像。如同我們先前提過的，影像可以改變其社會角色並運用在新的脈絡當中，例如廣告中的藝術影像或新聞雜誌封面上的警方照片都是。眾所皆知的是，超音波在工業化的西方世界中，已變成一種文化性的成長儀式（rite of passage），孕婦和她們的家人可藉由超音波掃描得到未來小孩的第一張「肖像」。準父母親開始與這張超音波影像有了某種連結，他們把它釘在冰箱上，向辦公室裡的同事炫耀，彷彿他們正在展示寶寶的第一張照片。而超音波影像也就這樣習以為常地成了寶寶相簿裡的第一張照片。類似的情形是，如今科學影像也開始運用在個人脈絡當中。打從1990年代開始，接受超音波和內視鏡（以微型攝影機穿過狹窄的孔穴和管道來記錄內部的移動影像）檢查的病人，經常會在檢查當下同步目睹整個過程，事後醫院還會拷貝一份影帶讓病人帶回家。而與醫藥無關的廣告也開始採用諸如超音波和核磁共振這類醫學影像，藉此凸顯身體保健的重要性或加深科學知識的權威性。胎兒的超音波如

IS SOMETHING INSIDE TELLING YOU TO BUY A VOLVO?

今已成為人們想像中的未來家庭的圖符，這一點在1996年的這支富豪汽車（Volvo）廣告中表露無遺，它是在向我們展示，富豪汽車身為安全家庭房車的美譽。這支廣告以一張胎兒的超音波影像加上這樣一句訊息：「妳肚子裡的某樣東西正在叫妳去買一輛富豪汽車。」[3] 這支廣告除了訴諸想像中的懷孕母親想要保護自身胎兒的心情之外，它也玩弄著一種文化焦慮感，亦即婦女的身體不足以成為胎兒最安全的載具。就是這個初具雛型的「嬰孩」影像，透過它那說服力十足的家庭圖符身分，「告訴」觀看者，她必須順服於這樣的文化訊息，亦即女人有義務盡可能降低胎兒的危險性。在這個廣告影像中，胎兒不只酷似一名孩子，更像是坐在駕駛座上的孩子，藉此將子宮的「安全」與汽車安全劃上等號。

自從1980年代初開始，婦女可透過超音波影像與未來小孩建立視覺連結的想法，也在醫學專業領域中流傳著，旋即就有一份研究報告聲稱，超音波影像對那些具有懷孕矛盾情結的婦女會產生激勵作用，

讓她們打消墮胎的念頭。換句話說，醫療人員認為，這種影像比有關胎兒的文本敘述更能促進情感上的牽繫。

這種看法曾在文化分析家和醫生當中激起辯論的火花，直到今天這依然是個有待爭議的論題，部分是因為這模糊了醫學和個人之間的界線。[4] 不過，至少有一點是雙方都同意的，在胎兒超音波這個例子中，生物醫學影像確實具有肖像的**氛圍**（aura），這種紀錄文件是將胎兒當成社會的一分子（像一個人），而不只是一個生物學的實體。我們很少聽到有誰會和X光片或骨頭掃瞄產生心靈聯繫，不過胎兒的影像卻能激起類似家庭照片或家庭錄影帶所帶來的那種典型反應。

將超音波視為社會紀錄文件的觀點，有助於確立胎兒的人格地位（以及在家庭和社群中的地位），這種地位原本是出生後的嬰兒才享有的。於是，滿懷期待的雙親和家人會把個性和人格特質投射到甚至還不太容易辨識的超音波影像上面，儘管這些特質並不符合胎兒的實際發展階段。從這個角度來看，儘管超音波對於正常懷孕狀況的臨床或診斷效果還有待釐清，但它的確具有一種非醫學性的文化功能。說這種功能是非醫學性的，並不表示它只具有文化上的功能。將胎兒視為人的觀念已成為法律案例中的一大要素，讓那些自覺必須捍衛胎兒福祉的成年人，罔顧懷孕婦女的期望或權利，而將胎兒端上法律檯面。[5] 在這樣的案例中，胎兒人格的文化面向顯示出，它本身在法律層面以及在其他許多交織著道德價值和社會政策的生活領域中，都具有旺盛的生命力。

倡導性和政治性的科學影像

所以說，胎兒的影像，不論是照片或超音波，它所獲得的意義都已超出嚴格的醫療診斷意義。科學從來就未能脫離社會意義或文化議題。一直以來，西方科學史總認為科學是一種獨立的社會領域，

不受意識形態或政治的影響，這點可說是嚴肅科學的中心信條之一。然而過去幾十年來的科學研究卻被迫指出，事實正好相反，科學的意旨必須建立在社會、政治和文化意義之上，而哪種科學值得研究和獎勵，也是高度政治化的議題。想要了解支配科學實踐的意識形態如何隨著時間而改變，我們只須回頭看看十九和二十世紀那些帶有種族主義的科學實踐，例如，確立白種人優越論的觀相術和顱骨學（頭顱測量）實踐，或是美國阿拉巴馬州著名的塔斯克基學院（Tuskegee Institute），冷血地把黑人當成梅毒的實驗對象──這些科學實踐如今已成為罪大惡極的恥辱象徵。因此，套句傅柯的話，我們可以分析科**學論述**（discourse）如何像所有論述一樣隨著時間而改變，並因此讓新的**主體位置**（subject position）得以崛起，讓新的科學談論方式得以成形。

讓我們繼續有關胎兒影像的話題。在美國，胎兒的影像已成為墮胎爭論的重要圖符。那種一廂情願式的、投射在超音波影像上的胎兒人格說，為反墮胎運動提供了有力的養分。早在1984年，也就是婦產科超音波歷史的初期，當錄影帶《沉默的吶喊》（*Silent Scream*）推出之後，這點便已顯露無遺。在這部影片裡，前墮胎醫生伯納・奈賽森（Bernard Nathanson）透過種種方式來說明他反對墮胎的理由，其中包括向觀看者展示十二週大的「未出世」小孩的超音波影像、一段墮胎的過程，和一個已經拿掉的胎兒影像等。奈賽森明確表示，是胎兒的活動影像說服他改變先前支持墮胎的政治立場，因為他相信自己看到是一個「活生生的未出世小孩」，而不只是個胚胎。

《沉默的吶喊》提出了許多視覺和超視覺的影像操縱實例，藉此來證明某些「真理」。一卷由「家庭計畫會」（Planned Parenthood）所製作的抗辯錄影帶便指出，《沉默的吶喊》不斷利用月份較大的胎兒來加深我們對胎兒身形的印象，它還利用操弄時間和動作的手法，讓那段墮胎的超音波影像看起來好像胎兒正在「吶喊」。為了描繪出

插入墮胎用器具時胎兒會「意識到危險」，奈賽森加快原本應該是即時播放的超音波影像，讓胎兒看起煩躁不堪，好像正在甩頭做出「沉默的吶喊」。「家庭計畫會」的抗辯錄影帶向我們保證，胎兒絕對沒有能力這麼做。在他們的錄影帶中，專家向觀看者展示了真正的「即時」拍攝帶，目的只是為了證明，真相並非表面上看到的那樣。「家庭計畫會」的專家認為，奈賽森所使用的那些技術，都是經過操弄的欺騙行為。

《沉默的吶喊》是借重影像的力量來揭露真相，《回應沉默的吶喊》（Response to the Silent Scream）則是指出影像很容易受到操縱，並會誘導人們去相信並非事實的東西。然而，影像的歷史告訴我們，單是揭穿那些經過操弄的影像，並不足以消滅它的力量。「家庭計畫會」在揭露奈賽森的影像操縱之後，並沒有指出一個殘酷的事實：影像會讓觀看者產生強烈的情緒反應，不論它們所再現的內容和方式是否「真實」，也不論我們是否意識到它們已經過操弄。超音波的盛行便說明了：不管它的影像在醫學上是否有用，它們都能感動人心，並且建構出胎兒的人格敘述，完全不把與胎兒的生命和發展有關的真相當一回事。許多參與過婦產科超音波文化的人，都會建構出一套與胎兒的人格、認同和家庭角色有關的敘述，不論他們是否知道和相信胎兒發展的真實過程——也不論他們是否知道或相信，影像到底是「說謊話」或「說真話」端看它們如何被使用。

我們可以這麼說，影像的觀看者／消費者往往會為了情感和心理因素而選擇讀取影像的某個意義，並且刻意忽視可能與之牴觸的其他面向。文化評論家斯拉維·紀傑克（Slavoj Žižek）在他的著作《享受你的症狀！》（Enjoy your Symptom!）中解釋道，流行媒體的消費者並不是任憑媒體產業欺騙的笨蛋；他們很清楚自己加入了與其利益相悖的意識形態體系，不過他們還是加入了——它們很享受自己的參與，就像本應如此。因此，把胎兒超音波釘在冰箱上或當成「孩子」的第一

尼爾森，十六至
十七週大的胎兒，
1958

張照片放入家庭剪貼簿的那些婦女，並非拿醫學影像來餵養家庭和胎
兒人格幻想的文化產業的無知受害者。她們其實也正在挪用醫學的文
化加工品，來建構受到其他面向曲折變調的文化敘事。同樣地，就算
《沉默的吶喊》的觀看者知道奈賽森所使用的舞台和敘事伎倆，他們
也還是會被他所編排的戲碼給打動。

　　自從知名醫學攝影家李納德‧尼爾森（Lennart Nilsson）在1950
年代製作了第一張胎兒照片之後，該影像所激發出的深沉情感便點燃
了胎兒影像的政治本質。尼爾森的影像收錄在暢銷書《一個孩子的誕
生》（*A Child is Born*）裡，該書描繪了胎兒在出生之前的各個發展階
段。這本書將醫學照片以及與人體內部有關的生物醫學影像，當成現

代文化的一大奇蹟加以展示。這裡的「奇蹟」指的當然是人類的生育和發展過程，但也暗示了科學影像的奇蹟——即攝影機確實能夠製造出這些影像。書中充滿了讚頌生育過程的彩色鮮明影像，讓人們更加堅信，視覺才是現代科學和文化的核心。

　　一些女性主義科學評論家注意到，尼爾森的影像除了提供令人讚嘆的胎兒影像之外，它們也產生了抹殺母親的效果。事實上，這些胎兒有許多是在子宮外拍攝的，影像中的胎兒好像漂浮在半空中，宛如它們並不真正存在於某個女人的身體內部。[6] 因此，他們認為，這些影像——以及超音波影像——提供了情感上和政治上的手段讓胎兒的福祉得以被看見，然而就法律和醫學而言，這些做法卻是違背了母親的利益。這些科學影像給人一種感覺，認為胎兒與其社會和法律意義上的母親是兩個分離的實體，但這點並非這些科學影像原先想要達到的效果。這種想法鼓舞了反墮胎人士，讓這些人可以名正言順地重視胎兒的權利更勝於懷孕婦女的權利。

　　這類明顯存在於子宮之外而且不再有生命的胎兒影像，一直是反墮胎辯論的核心重點。這類辯論的張力部分取決於這些影像所能激發的強大效果。雖然生育權運動（reproductive rights movement）有時候為了制衡這些影像，只好提出那些死於非法墮胎、同等嚇人的婦女影像，但是在這場影像「戰爭」中，顯然是由那些帶有政治論述加持的、已經死亡的未來小孩的影像佔了上風。被反墮胎鼓吹者標榜為科學證據的這些影像，通常會以不附帶任何說明的方式直接呈現在觀看者眼前。他們想利用驚嚇而非理性來讓案子成立。我們可以這麼說，在這類鼓吹某種政治立場的競賽中，一張看似具有生命的影像，例如尼爾森的照片，以及一灘血的影像（諸如那些死胎影像），都比文字「喊」得更大聲。

視覺與真相

在這些故事底下，埋藏著兩種想法之間的緊張關係：一種想法認為真相不證自明，就存在於事物的表象上；另一種想法則認為，真相埋藏在別的地方，埋藏在身體的內部結構或系統裡面，只有科學再現技術才能揭露這些隱密的真相。認為真相埋在表層底下、必須全盤了解才能看清的想法，自從希臘時代開始就一直是西方文化裡的主流。而如今，利用可以看到某人身體內部的影像來代表看清其「真實」身分，早已是當代文化中的一種普遍手法。在下面這則廣告中，理解力就等同於透過核磁共振影像看透某人身體內部的能力。

這種真相可以被看見的想法，正是法國哲學家傅柯特別感興趣的課題之一。在他的著作《臨床醫學的誕生》（*Birth of the Clinic*）中，傅柯敘述了1790年代法國所創立的醫院教學和研究，雖然該書的焦點是放在臨床醫學而非婦產科或法律上頭，不過它仍然切中了科學和視覺之間的相關問題。傅柯描繪了當時的狀況，指出醫院已經知道施行

廣告文案：
沒人比我們更努力
想要了解你

解剖來尋找身體表象之外的經驗證據，並以此取代讀取疾病表面症狀的傳統診療法。在第三章中，我們曾經討論過傅柯根據監視和調查所界定的「機制凝視」。傅柯對病徵和症狀的界定也很感興趣，尤其是如何透過「醫學凝視」（medical gaze）而非不證自明的生理學來誘出隱藏在身體內部的真相。解剖拒絕了該上哪兒尋找「真相」的老式觀念，但它依然繼承了視覺真相的意識形態，也就是說，它認為一個醫生所必須做的，就是去凝視身體的深處，並以積極明確的實證主義方式揭開其中的真相。

隨著十九世紀的自然科學以及今日生物醫學的興起，洞察力被認為是通往知識的一條主要大道，而視覺也超越了其他感官，成為分析和整理血肉生命的主要工具。因此，人們認為由醫生所拍攝的超音波影像要比婦女對自己懷孕狀況的描述──或所謂的「感覺證據」──來得可靠。傅柯指認出了一種新的（臨床）知識體制，根據這套體制，在我們對身體和主體的關注中，視覺都扮演了相當獨特的角色。不過與此同時，視覺也可能在同一時期的真相體制裡扮演不同的角色；醫學和科學的觀看方式不只一種，而是多元性的。

傅柯所描述的觀看都和其他活動具有關鍵性的連結，這些活動可為視覺揭露的內容賦予意義，像是實驗、測量、分析和整理等。就是這些活動將不證自明的表象和傅柯所謂的分析性的臨床凝視一分為二。在洛杉磯警局分析郝勒迪的錄影帶以及「家庭計畫會」分析奈賽森的超音波影像這兩個案例中，臨床凝視都曾在他們所採用的「科學式」影像分析途徑中留下它的記號，雖然這兩個案子的結果並不相同。儘管這些做法並非當代科學領域中唯一的視覺取向，但它們確實代表了一種主要傳統。臨床凝視及其後續發展的矛盾之處在於，視覺雖然位居主導地位，但它還是得依賴其他的感官和認知過程。在我們邁入二十一世紀數位影像紀元的同時，這種矛盾也變得愈發明顯。

在此，我們可以再次利用超音波這個深具啟發性的案例，來說明

為什麼我們認為，在這個數位化的時代，視覺材料和視覺知識事實上是高度依賴非視覺性的其他因素。我們往往把超音波影像想像成進入身體的一扇窗口。經由它，我們可以看見以前看不到或不知道的結構。然而事實上，超音波只在最後一刻才和視覺有關，視覺幾乎可說是它的事後添加物，因為在整個掃描過程中，並沒有運用到任何與視覺有關的面向。

超音波的基礎乃源自軍方的聲納設備，這種設備主要是靠聲波穿透海洋，然後測量它的反射波，藉此找出物體的距離和位置。在這項科技中，聲音本身並不是用來收聽的或溝通的，而是做為一種取得測量數值的抽象工具。我們透過聲納獲取聲波的測量數據，然後經由電腦運算出某物體的位置和密度紀錄，不過這類記錄不一定得具備視覺形象。它可以是圖表、圖解、畫面或一串數字。應用在人體分析上時，從聲波圖取得的數據會以電腦進行分析，有時還會轉換成電腦或螢幕上的圖形影像，或三度空間的立體結構。超音波只有在將數據轉換出來的時候才是具有視覺形象的。換句話說，就算不將這些數據轉化成影像，我們同樣可以從聲波圖那裡獲得幾乎相同的資訊。

這種在最後一刻才與影像有關的「視覺系統」的矛盾性，又因為超音波是一種本身既無法收聽也無法產生噪音的「聽覺」系統而變得更加複雜。由於我們的文化當中存在著一種視覺偏好，所以超音波才會順應視覺傳統，以照片的形態展現出來，而沒以圖表或數字紀錄的形態呈現。因此，在超音波的實踐中，觀看與視覺都很弔詭地變成了非常重要的事後添加物。視覺形象或許能夠「出盡鋒頭」，但它並非生物醫學知識的全貌。

遺傳學和數位化身體

將身體內部視覺化的欲望一直是西方醫學的一個重要面向。在

西方歷史上，科學始終擁抱視覺科技，而這些科技又回過頭來重新定義了科學家、醫療專業人員和一般大眾對於人體的看法。就像我們在胎兒影像的討論中所看到的，觀看身體內部的能力徹底改變了胎兒在文化和政治層面上的意義。在二十世紀的最後十年裡，除了歷史悠久的X光之外，生物醫學還引進了諸如核磁共振、電腦斷層掃瞄（CAT scan）、超音波和光纖等影像科技來製作身體內部的影像。漸漸地，人們越來越常使用**數位**（digital）而非**類比**（analog）科技來測繪身體，核磁共振影像便是其中一例，而這也意味著身體文化的概念已開始反映出數位概念了。這一點在人類基因計畫（Human Genome Project）提出之後尤其明顯，這項計畫的目的是要創造一張人類基因的遺傳「圖譜」。

遺傳學在二十世紀結束之際攫住了科學界和一般大眾的想像力。在1990年代，科學家和一般大眾不管面對任何問題，從抽菸到精神分裂，從癌症到犯罪行為，全都一古腦地想從遺傳學裡找到終極根源。在那十年當中，建立人類的遺傳密碼圖譜成了科學界肩負的重大使命，於是我們看見了諸如基因療法、遺傳諮詢和遺傳檢測等各類專業的興起。遺傳科學不僅辨識構成人類染色體的基因，它同時也辨識與疾病、行為、生理外觀以及其他各種情狀有關的基因。基因療法認為基因與醫學畸變和病症有關。如同十九世紀的科學測量實踐被用來支撐種族差異的意識形態，二十世紀的基因療法也被拿來勘測人類主體的差異性，並且很有可能以極度紛擾的方式被用來判定哪些人在「正常」範圍之外。桃樂絲・聶爾金（Dorothy Nelkin）與蘇珊・林迪（Susan Lindee）呼應傅柯的說法，認為這種轉向遺傳學模式的理由，就如同「病理學的影像已經從昭然可見的身體系統轉移到隱藏幽微的部分。人們一度認為黑人具有巨大的生殖器，而女人腦容量較小。但如今，不同的是他們的基因」[7]。於是，遺傳學取代了十九世紀的觀相術，成為判定生物和文化差異的嶄新標記，而且是充滿問題意識的

標記。為什麼遺傳學可以在這麼短的時間內就竄升為判定人類的新基準呢？答案有部分在於，它將身體描繪成一種可以取得的數位圖譜，一種容易辨認、理解和控制的東西——這樣的身體似乎不像從前那個得靠大眾想像和個別體驗的身體那麼神祕。

新興遺傳學所依賴的知識體制，需要不同的觀看實踐來建構它的真相。由波士頓WGBH電視台在1993年製播的公共電視影集《生命的奧祕》（*Secrets of Life*），是一部關於遺傳學的歷史和地位的影片，它的標題捕捉到科學的視覺性在1990年代的地位。影集中指出，生命的奧祕就在染色體裡面，其中蘊含了每一個生命體的「指南」或「藍圖」。一項由多國科學家共同主持的人類基因計畫，它的主要目的之一就是追蹤所有的染色體結構，測繪出人類基因的「密碼」「圖譜」。在新興的遺傳學四周，圍繞著諸如圖譜、藍圖、指南和密碼（生命密碼）之類的隱喻。我們必須注意，與科學有關的隱喻指的不只是談論這些過程的方式，這些隱喻還影響了這些過程如何進行以及如何被理解。這些隱喻並不是由無法正確「看清」科學本質的誤導性媒體建構出來的。相反地，它們是遺傳學家自己挑選的隱喻，他們選擇用這些模型來描述自身的工作。

在《生命的奧祕》裡，觀看者看見一排又一排的檔案抽屜，每一個抽屜裡都堆積了成捆的紙張，上面印滿了遺傳密碼。基因研究員大衛‧鈴木（David Suzuki）會定期檢視這些紙張並且快速搜尋。他強調，把新發現的密碼登錄在這些空白紙張上是很重要的。他指出，當整個計畫完成之後，我們將得到有史以來最全面的人體再現。它提供給觀看者的影像，是一具轉譯成數千頁密碼的人體——以各種排列次序出現的一行行字母。他承認，這些數據當然是提供給科學家進行觀察或理解用的，並不是給一般大眾看的。在收集完數據之後，接下來的任務就是解讀這些密碼。

鈴木恰好為我們點出了我們先前提過的另一個弔詭情況。遺傳學

將身體的「真相」建構成科學無法立即看透的祕密。它宣稱，如果全球的科學家能夠攜手合作，努力追蹤，解開人類染色體當中那些既微小又看不見的抽象密碼或藍圖，我們就有可能揭開身體的真相。然而，即便破解密碼的目標已經在 2000 年宣告達成，但我們至今依然無法「看清」人體。因為它還需要另一層次的解讀詮釋。如今，單純觀看身體和它的表象（髮色、膚色）已經沒有多大意義了，因為我們相信真正的意義是埋藏在身體內部，哪怕影像科技再進步，也無法單靠視覺科技看穿它的真相。在我們邁入遺傳「語言」或「密碼」的領域──也就是身體的新祕密──之後，那個看不見的謎團已經遠遠超出了我們想讓事物被看見的目標線。

把身體當成溝通中心的想法，是二十世紀許多生物醫學實踐的重點。醫學研究人員把腦部形容成身體的「溝通中心」，並使用諸如「密碼」和「訊息」之類的語言，來轉譯人類溝通活動的身體程序。如同荷西‧范狄克（José Van Dijck）所解釋的，就在麥克魯漢奉行媒體即訊息的同一時期，遺傳學家（以及其他科學家）也從他的溝通理論中挖掘隱喻，將身體（它的DNA）形容成一種溝通媒體。身體被再現成能夠制定自身符號系統的實體，獨立於社會主體之外。

我們曾指出，在早期的科學年代裡，觀看實踐是各種歧視系統的核心。膚色和體形這類清楚可見且可以測量的差異性明證，曾經是（現在也還是）建構刻板印象和執行歧視待遇的工具。如今，這些與外表有關的自然差異標記，已被人們認為更確實且不可見的基因符號取而代之。然而，當標記和差異都是不可見的時候，它們本身還有辦法產生影響或引發爭議嗎？做為一種看不見的標記，遺傳密碼似乎更為固定、也更真確，它遠離了論述的領域，並處於歷史脈絡以及權力和知識的社會範疇之外。如果差異性是由遺傳決定，而且是永遠無法改變的（除非透過基因療法），那麼，當我們面對1990年代蜂擁而至的成堆報告時，我們很容易就會相信，社會化或許再也無須為心智

能力、身體技能和其他各種人類屬性的差異負責，也無法改變這些差異。於是聶爾金和其他人不禁問道，確立遺傳性差異的做法，會不會只是一種為歧視性的社會實踐提供合理藉口的新方法，並藉此消除那些想要改變社會差異的相關方案？例如，人們可以根據假設性的遺傳論點指出，罪犯之所以犯罪是因為他們的基因使然，所以我們不必浪費金錢去改善他們的社會環境和行為。從十九世紀的優生學到1940年代的納粹科學再到1990年代的遺傳疾病檢測，人們對遺傳知識的使用，在在都告訴我們，事實上，遺傳學的隱喻和再現一直是一股令人信服的強大力量，支持人們把文化差異詮釋成天生的，並且是無法在社會層面上進行改變的。換句話說，科學不必然會成為意識形態的解放者，反而會尋找新的方法讓意識形態不再如此明顯，從而可以埋藏得更深，蟄伏得更久。

在遺傳連鎖圖的測繪中，身體的影像是由一整組**位元**（bit）所構成，這種將身體想像成數位符號的做法不僅出現在遺傳連鎖圖的測繪中，也因為數位影像技術的使用日漸頻繁而逐漸普遍，數位影像可以讓身體看起來更多變、更富可塑性，也更容易合成和重組。這類身體概念可說是我們曾經在第七章討論過的**後現代**（postmodern）概念的同路人。例如，**影像形變**（morphing）的視覺技法讓我們很難分辨不同人物之間的差異，並因此讓一度被認為不可侵犯的身體疆界隨之崩解。形變技法有時是用來宣告普遍的人性，以及種族之間的融合。反諷的是，這些經過形變的影像卻讓我們想起十九世紀高爾頓爵士所製造的合成照片。例如，1993年時，《時代》雜誌做了一個名為「美國新臉孔：移民如何塑造出世界第一個多文化社會」的專題，其中的一篇特稿便讓我們想起了高爾頓一個世紀之前的合成照片。《時代》雜誌刊登了一幅由多個種族混合而成的電腦合成臉孔，是一名有著深色頭髮、深色眼睛和中等膚色的年輕婦女。雜誌封面的邊欄文字這樣寫著：「仔細瞧瞧這個女人！她是由電腦混合了好幾個不同種族創造

出來的。」該張影像是用 Morph 2.0 軟體做出來的，這個軟體同時也製作了《魔鬼終結者第二集》（*Terminator 2: Judgement Day*, 1991）和麥可‧傑克森的傳奇錄影帶《黑或白》（*Black or White*）。這張電腦合成臉孔是由15%的盎格魯撒克遜人，17.5%的中東人，17.5%的非洲人，7.5%的亞洲人，35%的南歐人和7.5%的拉美人混合而成。我們在高爾頓的合成照片中看到的，是那些被認為具有先天病理特徵的種族類型的可能繁衍結果，而《時代》雜誌所提出的，則是一個看似擁抱更多元文化的未來社會的種族融合體。

電腦繪圖的視覺文化點燃了大眾的遺傳學想像力，創造出打造新人類和新世界的幻想，並且培育出諸如複製和選擇性育種的遺傳專家。不過，就如同艾芙琳‧哈莫德（Evelynn M. Hammonds）指出的，這則封面故事同時上演著對於種族融合的恐懼和建構一種泛型化有色婦女的幻想。[8] 這種對於其他種族的恐懼和泛型化，其實很接近當初促使高爾頓提出優生學的那種情境。當這位迷人又理想化的有色女性變成了一種圖符，反映出那些在螢幕上賦予她生命之人遙不可及的渴望之際，刻板的種族類型學仍然顛撲不破。如同《時代》雜誌所透露的：「我們對自己是怎麼做出來的所知甚少。當觀眾注視著我們的新夏娃出現在電腦螢幕上時，就有好幾個工作人員隨即墜入情網。但這注定是一場永遠的單戀。」[9] 當人們把這個女人想像成單一個體的時候，她其實是一個**虛擬**（virtual）人，她在真實世界裡沒有任何**指涉物**（referent）。長久以來，合成照片就一直用於法庭和犯罪鑑識之上，這種數位化的影像形變和合成軟體，也可說是這類實踐的結果之一。因此，諸如「美國新臉孔」這樣的視覺建構，並不只是一種無害的想像之物。它們可以為自己所引發的科學和社會實踐提供素材「藍圖」，包括選擇性的育種繁殖在內。它們讓這類實踐看起來好像是自然而然、輕鬆容易，而且不可避免。

藝術家南西‧柏森（Nancy Burson）一直是藝術界發展形變技術

的主要推手，她同時也遊走於藝術、科學和廣義的文化領域。1980年代，柏森致力於研發一種電腦軟體，可以拍下個人的照片並讓照片中人物的「年紀」變老——也就是說，可以創造出一種虛擬的處理技法來預測某人多年後的長相。這種技法對政府單位以及尋找失蹤人口和罪犯的社會服務機構來說是一大突破，這類經過「年齡增進」（age progression）處理的影像，現在已普遍用於那些長期失蹤人口的協尋傳單之上。柏森的合成照片和虛擬處理影像在某種程度上說明了，藝術和科學的虛擬文化並不如我們想像中那樣涇渭分明。柏森在1990年代末期創作了一系列作品，以強而有力的方式對觀相術傳統提出批評。她的《關於臉孔》（*About Face*）系列，是由臉部異常的兒童肖像所組成。柏森展示給我們的影像並非那種臨床式的、不具任何背景脈絡，只是平板顯露出臉部畸形結構的機構式影像，而是以高度個人化的親密手法來呈現這些臉孔，讓我們注意到這群生理異常兒童的日常生活和常態作息。

　　1990年代，有一群藝術家開始從科學化的身體顯像汲取靈感，來創作個人肖像形式的藝術，藉此對科學視覺文化中的種族和性傾向認同問題提出評論，並對科學界對待愛滋病帶原者的做法提出批判。夢娜・哈托姆（Mona Hatoum）這位流亡英國的黎巴嫩藝術家，便利用身體來隱喻社會鬥爭。哈托姆將女性主義的名言「個人的即政治的」（the personal is political）應用在身體上，讓身體成為意義爭奪和政治鬥爭的場域。在她的裝置作品《異體》（*Corps étranger*）中，哈托姆播放了一捲以內視鏡觀察身體內部（胃、腸、陰道）的錄像。她解釋說，這種將「外來物體」——攝影機——導入人體內部的做法，代表著一種入侵和暴力的威脅，而這正是我們今日在認同與存在的其他層面上實際經驗到的威脅。

　　諸如影像形變和**虛擬實境**（virtual reality）這類當代影像科技，不僅指出了後現代和數位身體這類變遷中的概念，同時也標明了身體和

科技之間的關係。哈托姆以及其他許多藝術家的作品，就許多方面來說，都與**生化機器人**（cyborg）的概念有所吻合。生化機器人，或神經機械有機體（cybernetic organism），指的是由科技無機體和有機體混合構成的一種實體。生化機器人源自於早期的電腦科學。後來由文化暨科學研究理論家唐娜・哈勒葳（Donna Haraway）率先在她的論文〈生化機器人宣言〉（The Cyborg Manifesto）中將其理論化，做為在晚期資本主義這個以科學、科技和生物醫學為主的世界中，思考主體性轉化的一種工具。[10] 哈勒葳並不認為主體所經驗到的科技只是一種強制性的外在力量，她表示，身體和科技之間的關係充滿了想像與建構新世界的無窮潛力。許多採用生化機器人理論的當代作品都假定我們全都是生化機器人，因為我們的身體和科技之間已具有糾葛不清的關係，例如，戴在頭上的隨身聽早已和我們的身體密不可分。

　　就在這些有關生物醫學和數位科技的藝術和理論，對於重新想

哈托姆，《異體》，1994

像當代的身體和主體性已經發揮作用之際,我們也看到一些藝術性的介入活動開始質疑科學如何接受贊助與如何被機制化。藝術行動主義者,尤其是關懷愛滋病行動的運動工作者,製作了許多視覺影像來指出科學的組織結構,以及媒體在報導科學議題時所扮演的角色。在第二章中,我們舉過一個以創意性手法使用海報來引起大眾關注愛滋病的例子,在當時,政府對於迫在眉睫的愛滋病傳染問題幾乎不願投注任何資金和關注。而「愛滋病解放力量聯盟」(ACT UP)在1980和1990年間所製作的作品,則開啟了一整個政治視覺文化的新紀元。「愛滋病解放力量聯盟」不僅挑戰與愛滋相關的文化觀點,同時也指責與科學和醫學贊助及研究相關的政治政策。該聯盟所採用的視覺活動包括表演、靜坐抗議、錄影帶和海報等,這些活動對於傳播與愛滋病有關的正確知識來說是非常重要的,因為在那個時間點上,科學界和醫學界都還沒打算公開這些訊息。「愛滋病解放力量聯盟」把影像當成引發公眾介入不可或缺的一種手段,藉此達到喚起主流媒體關注愛滋危機的目的。該聯盟利用海報和貼紙散布諸如下面這樣的影像,讓行走在都會街景中的民眾感到驚嚇,繼而認真思考愛滋病患者的存在,並且提醒政府注意這項日漸蔓延的健康危機。愛滋病運動工作者

大怒神,《政府的手沾滿了鮮血》,1988

廣告文案:
每半小時即有一名愛滋病患死亡

的視覺文化，在凡事以數據為主的科學文化中，成功的以非科學性的方式，建構出最有效且最具轉化力量的干預介入。

通俗科學

如同我們稍早指出的，科學並不是在一個與社會和文化意義隔絕的世界裡憑空創造出來的。科學的觀看方式會影響其他社會領域的思考方式，而科學界採用傳播學隱喻的做法則顯示出，流行媒體必定也會對科學家的思考方式產生影響。因此，在科學和文化之間其實存在著交互滋養的想法與再現方式，而這種現象同樣也可以在流行文化中看到。科學在流行媒體中的再現，會反過來影響科學家如何從事科學研究。而這當然也是影響普羅大眾如何理解科學的主要面向。

長久以來，科幻類的文學、電影和電視節目，對於大眾如何想像科學和科學實踐，一直發揮了極大的影響力。雖然科幻作品大多扭曲了科學家的真實作為，但是我們卻可以把它當成一個重要的文化領域加以檢視，因為其中同時再現了人們對於科學的恐懼和期待。例如，根據1818年瑪麗·雪萊（Mary Shelley）小說改編而成的電影《科學怪人》（*Frankenstein*, 1931），就以視覺化的方式呈現出科學家亨利·佛肯斯坦（Henry Frankenstein）的個人世界，裡面有一堆裝著不明液體的燒瓶以及充滿電線和開關的複雜新玩意兒。在這部影片的描述中，科學是一個神祕且無法解釋的世界，而且絕對有可能因為它的傲慢自大而製造出威脅人類的怪物。到了二十世紀中葉，尤其是1950年代，科幻電影製造出一堆充滿希望的科學影像，彷彿靠著它們，現代世界就可以昂首闊步地邁向未來，而且在這類電影裡，科學往往也成為美國贏得冷戰的最佳工具。不過與此同時，也有許多影片將科學描述成潛在的毀滅力量，如果不幸落入壞人手中，將有可能摧毀這個世界。由於一般大眾並不了解科學界的真實運作狀況，許多流行電影就抓住

詹姆斯・惠爾，
《科學怪人》，
1931

這種恐懼心理大作文章。電影《侏儸紀公園》（*Jurassic Park*, 1993）就把科學描繪成被企業利益扭曲利用的一種活動。在這部電影裡，遺傳科學被認為具有高度的危險性，它可以製造出活生生的恐龍怪獸，而且是人類所無法控制的。科幻小說這個文化領域，同時展現了人們對於科學知識的渴求，以及對於科學失控的恐懼。有些理論家指出，科幻小說和影片不僅為大眾對於科學的焦慮或渴求提供了一個宣洩的場域，同時也能夠提供嶄新且具未來性的科學想法，影響科學家的研究方向。

此外，在媒體和流行文化表達出對科學的恐懼感時，這種恐懼通常並不是因為媒體（或大眾）沒有能力理解科學知識，而是這些科學發現對我們而言，具有連科學家本身可能都無法料想和理解的暗示與意義。例如，當X光在十九世紀末首次應用在醫學實驗上時，大眾和新聞媒體的反應都是恐懼和抗拒的，深怕那種神祕的光線會傷害到人

體。採用這項新科技的業餘和專業科學家嘲笑這類抗拒，把它們歸諸於無知和迷信。其實有一段時間，他們並不比一般大眾更了解這「神祕光線」是由什麼構成的，而且後來證明，他們認為X光不會危害人體根本是大錯特錯。的確，大眾的「直覺式」憂慮往往都很正確，甚至還有先見之明。於是乎，科學與通俗和新聞媒體，就這樣以複雜交織的方式共同打造出新的觀看方式，以及接收這些觀看新方式的新方法。

　　類似的是，消費文化和廣告領域也對一般大眾的科學認知具有舉足輕重的影響力。廣告經常使用科學論述來為產品加持，它們看中的不只是科學的權威性，還包括科學神祕難解的誘惑力。例如，以偽科學式的圖表和模擬畫面來展現該產品對人體具有的效用，長久以來一直是廣告界經常使用的策略。最常見的一個例子，就是將人類的消化系統和身體分離開來，只在廣告中呈現一組有藥物經過的消化器官。廣告在行銷非處方籤用藥時，往往會讓演員穿上類似醫生的白袍，以塑造人物的權威性。安那欣止痛藥（Anacin）便曾利用這項手法製作了一則著名的廣告，廣告的主角是在1970年代電視影集《醫門滄桑》（*Marcuse Welby M.D.*）裡飾演衛爾畢醫生（Marcus Welby）的演員勞勃‧楊（Robert Young），他於廣告中這麼說道：「我不是醫生，不過我在電視裡飾演醫生。」此外，真正的醫藥專業人員也常出現在廣告裡為產品的醫療品質掛保證。下頁的廣告就是想利用藥劑師的背書來強化該產品的科學聲望，因為她指出，臨床研究所提供的科學證據說服她使用這個產品。

　　利用科學論述來販售產品的做法，在化妝品的行銷廣告中也很常見，同時還結合了性別和美學論述。這些廣告允諾，科學將提供讓你更加美麗的科技。通常，當科學語言和美麗與外貌的語言同時並置時，它們之間的差別會顯得格外清晰。例如，廣告的科學召喚會讓消費者把該項化妝品與科學權威連結在一起，然後在心中產生一種印

象，認為該產品是在實驗室裡研發出來的，肯定具有使人變美的特性。右頁這則珍柔（Jergens）廣告也是以人性化的科學做為訴求，它把珍柔牌的潔膚產品稱之為「你可以接觸到的科學」。

　　科學不像流行媒體和藝術，它不用倚靠大眾的贊同和支持。直到最近，科學的運作在某種程度上一直都是獨立自主的，這使得它很難轉換方式去解讀屬於「消費者」那一邊的科學。娛樂、休閒和文化這些詞彙，確實和我們想像中的科學相去甚遠。然而，科學如今已逐漸躍升為娛樂方式和休閒主題的要角。我們可以在光碟遊戲中解剖維妙維肖的身體擬像。同樣地，受訓中的醫生很快也將可以在宛如真實場景的模擬設備中，對著會流出鮮血的模擬身體動手術。我們可能會在高等科學製造出來的虛擬實境中遊走，每天使用著成熟先進的職場科技，卻一點也沒意識到它們的精密設計和花費。諸如電腦形變、基因複製，或是家庭錄影帶和機制監視之類的實踐活動，在在告訴我們，

科學和文化之間的界線已經愈來愈模糊了。的確，到了二十一世紀，「科學」一詞大概就會像二十世紀的「文化」一樣，變成一種無所不包的詞彙。

註釋

1. 可進入 *The Skeptic's Dictionary* 的網址查「physiognomy」一字，網址為 <http://skep-dic.com/physiogn.html>，1998，1999年3月19日更新。

2. See Linda Williams, "Film Body: An Implantation of Perversion" in *Narrative, Apparatus, Ideology: A Film Theory Reader*, edited by Philip Rosen (New York: Columbia University Press, 1986), 507–33.

3. See Janelle Sue Taylor, "The Public Fetus and the Family Car: From Abortion Politics to a Volvo Advertisement." *Public Culture,* 4 (2) (1992), 67–80; and Carol Stabile, "Shooting the Mother: Fetal Photography and the Politics of Disappearance." *Camera Obscura,* no. 28 (January 1992), 179–205.

4. See Rosalind Petchesky, "Fetal Images: The Power of Visual Culture in the Politics of Re-

production," in *Reproductive Technologies*, edited by Michelle Stanforth (Minneapolis and London: University of Minnesota Press, 1987), 57–80.

5. See Valerie Hartouni, "Containing Women: Reproductive Discourse(s) in the 1980s," in *Cultural Conceptions: On Reproductive Technologies and the Remaking of Life* (Minneapolis and London: University of Minnesota Press, 1997), 26–50.

6. See Rosalind Petchesky, "Fetal Images" and Stabile, "Shooting the Mother: Fetal Photography and the Politics of Disappearance".

7. Dorothy Nelkin and M. Susan Lindee, *The DNA Mystique: The Gene as Cultural Icon* (New York: W. H. Freeman, 1995), 102–03.

8. Evelynn M. Hammonds, "New Technologies of Race," in *Processed Lives: Gender and Technology in Everyday Life*, edited by Jennifer Terry and Melodie Calvert (New York and London: Routledge, 1997), 113–20. See also Lauren Berlant, *The Queen of America Goes to Washington City* (Durham, NC and London: Duke University Press, 1997), ch. 5.

9. *Time*, "The Face of America" (Fall 1993), 2.

10. Donna Haraway, "The Cyborg Manifesto," in *Simians, Cyborgs, and Women: The Reinvention of Nature* (New York and London: Routledge,1991), 149–81.

延伸閱讀

Anne Balsamo. *Technologies of the Gendered Body*. Durham, NC and London: Duke University Press, 1996.

Lauren Berlant. *The Queen of America Goes to Washington City: Essays on Sex and Citizenship*. Durham, NC and London: Duke University Press, 1997.

Robert Todd Carroll. 1998 *The Skeptic's Dictionary*. Physiognomy entry. <http://skepdic. com/physiogn.html>, 1998, update 19 March 1999.

Lisa Cartwright. *Screening the Body: Tracing Medicine's Visual Culture*. Minneapolis and London: University of Minnesota Press, 1995.

Kimberle Crenshaw and Gary Peller. "Reel Time/Real Justice." In *Reading Rodney King/ Reading Urban Uprising*. Edited by Robert Gooding-Williams. New York and London: Routledge, 1993, 56–70.

Robbie Davis-Floyd and Joseph Dumit, eds. *Cyborg Babies: From Techno-Sex to Techno-Tots*. New York and London: Routledge, 1998.

Barbara Duden. *Disembodying Women: Perspectives on Pregnancy and Unborn*. Translated by Lee Hoinacki. Cambridge, Mass. and London: Harvard University Press, 1993.

John Fiske. *Media Matters: Race and Gender in US Politics*. Minneapolis and London:

University of Minnesota Press, 1996.

Michel Foucault. *The Birth of the Clinic: An Archaeology of Medical Perception.* Translated by A. M. Sheridan Smith. New York: Vintage, [1963] 1994.

Chris Hables Gray, ed. *The Cyborg Handbook.* New York and London: Routledge, 1995.

Evelynn M. Hammonds. "New Technologies of Race." In *Processed Lives: Gender and Technology in Everyday Life.* Edited by Jennifer Terry and Melodie Calvert. New York and London: Routledge, 1997, 108–21.

Donna Haraway. *Simians, Cyborgs, and Women: The Reinvention of Nature.* New York and London: Routledge,1991.

Valerie Hartouni. *Cultural Conceptions: On Reproductive Technologies and the Remaking of Life.* Minneapolis and London: University of Minnesota Press, 1997.

Mona Hatoum. Art catalogue. New York: Phaidon Press, 1996.

N. Katherine Hayles. *Chaos and Order: Complex Dynamics in Literature and Science.* Chicago and London: University of Chicago Press, 1991.

Ruth Hubbard and Elijah Wald. *Exploding the Gene Myth.* Boston: Beacon, 1993.

Roberta McGrath. "Medical Police." *Ten. 8,* 14 (1984), 13–18.

Dorothy Nelkin and M. Susan Lindee. *The DNA Mystique: The Gene as Cultural Icon.* New York: W. H. Freeman, 1995.

Lennart Nilsson, with Mirjam Furuhjelm, Axel Ingelman-Sundberg, and Claes Wirsen. *A Child is Born.* New York: Dell, 1966.

Constance Penley and Andrew Ross, eds. *Technoculture.* Minneapolis and London: University of Minnesota Press, 1991.

Rosalind Petchesky. "Fetal Images: The Power of Visual Culture in the Politics of Reproduction." In *Reproductive Technologies.* Edited by Michelle Stanforth. Minneapolis and London: University of Minnesota Press, 1987, 57–80.

Carol Stabile. "Shooting the Mother: Fetal Photography and the Politics of Disappearance." *Camera Obscura,* no. 28 (January 1992), 179–205.

Marita Sturken. *Tangled Memories: The Vietnam War, the AIDS Epidemic, and the Politics of Remembering.* Berkeley and London: University of California Press, 1997, ch. 7.

Janelle Sue Taylor. "The Public Fetus and Family Car: From Abortion Politics to a Volvo Advertisement." *Public Culture,* 4 (2) (1992), 67–80.

Time. Special Issue. "The Face of America." Fall 1993.

Paula Treichler, Lisa Cartwright, and Contance Penley, eds. *The Visible Woman: Imaging Technologies, Gender, and Science.* New York: New York University Press, 1998.

José Van Dijck. *Imagenation: Popular Images of Genetics.* New York: New York University

Press, 1998.

Linda Williams. "Film Body: An Implantation of Perversion." In *Narrative, Apparatus, Ideology: A Film Theory Reader.* Edited by Philip Rosen. New York: Columbia University Press, 1986, 507–33.

Slavoj Žižek. *Enjoy Your Symptom!: Jacques Lacan In Hollywood and Out.* New York and London: Routledge, 1992.

9.

視覺文化的全球流動
The Global Flow of Visual Culture

　　影像並不只是生產出來供人消費而已，它們也在文化內部流通，並跨越文化疆界傳播。二十世紀末和二十一世紀初的媒體地景，已隨著全球通訊設施和多國企業的興起，民族國家中央主權的衰落，以及新形態的在地文化和全球文化的浮現而發生了改變。這些改變可用三個詞彙加以概括，即**全球化**（globalization）、**整合**（convergence）和**綜效**（synergy）。遍及世界各地的架線工作、急速發展的無線通訊，以及多國企業的崛起，在在讓許多評論家感覺到地理距離和國家疆界的瓦解──繼而造就了經濟、科技和文化的全球化趨勢。以往各行其是的媒體產業和科技，在經過整合之後，讓媒體得以輕鬆自在地跨越地理藩籬，融入到全球人們的生活當中。例如，電腦在這三十年間，從一種只有文字指令的工具，進步到結合了聲音、影像和文本，而且

馬上就要合併電視以及日益快速的影像流動性。此外,將文本、影像和聲音傳送到同一個媒體當中並透過網際網路進行播散的能力,也讓全球性的相互連結更形便利。在1990年代蓬勃發展的媒體集團,往往同時跨足印刷媒體、電視、廣播、音樂產業和消費產品等多個領域,大大強化了企業影響全球文化實踐的力量。這項發展同時也創造出一種綜效,舉凡節目的編排、製作和發行,都由行銷全球的單一公司體統籌辦理。上述種種狀況促成了兩股看似矛盾的發展趨勢,一方面出現了全球共享的視覺文化,另一方面卻又興起大量的在地論述和**混雜**(hybridity)媒體,它們公然反抗根據地理和國籍所做的類型劃分。

在前幾章中,我們討論過影像可以從某一社會領域,例如藝術、廣告或法律等,移動到另一個社會領域,並在這種移動中取得新的意義。我們也強調過影像的構成方式,以及觀看者如何看待它們。在這一章裡,我們將關注媒體的影像、文本和節目,如何在文化內部以及不同的文化之間流通傳布。因此,我們的重點也會從個人的觀看經驗和影像本身的特性,轉移到影像如何在這個全球化的紀元裡流通——也就是離開影像的物質性,朝向比較抽象的資訊和傳輸語彙。本章將討論觀看實踐如何跨越地區,在不同人群當中發展與分享。我們將思考影像全球流動的政治學,尤其是電視和**網際網路**(Interent)的發展,並把焦點鎖定於觀看活動與視覺媒體在這幅世界圖像裡的所在位置。

無可諱言的是,對於這個全球性脈絡裡的某些觀看者而言,限制依然是存在的。就西方社會來說,有關觀看實踐以及各類影像生產意義的方式,早已累積了相當豐厚的研究成果。但是對於西方工業化世界以外地區的主體經驗以及閱聽人接收情況的分析,一直以來都較為缺乏。全球性的討論分析談的往往是影像的傳輸方式,而非影像的接收和使用。只要針對非西方閱聽人的關注與反應的相關研究越做越多,這樣的發展態勢必然會隨之改變。不過在目前這個時刻,有關全

球性媒體和影像實踐的研究，大多仍傾向把焦點鎖定在人口和國家，而非社群與在地性。

　　一直以來，媒體都是改變民族國家地位以及朝向全球經濟邁進的一股重要力量。讓人們跨越國界散布四方的跨國文化和**離散流移**（diaspora）文化，有一部分是與消費模式和媒體文化緊扣在一起。宗教社群也越來越常透過廣播節目、電視節目、網站、錄影帶、書籍、雜誌和網際網路的監控群發系統，來打破地理藩籬，凝聚全球信眾。[1] 流行電視節目在世界各國之間不斷地輸入輸出，許多國家也都針對特定族群開設了多語言的電視頻道。電視新聞因為有線新聞網（CNN）的關係而邁入全球化，將同樣的故事傳播到世界各地。網際網路的全球通訊和國際存取能力，不僅令數百萬人得以使用**全球資訊網**（World Wide Web），甚至還包括廣播和印刷文章。昔日各自為政的媒體產業基於對**數位**（digital）科技的共享和重疊依賴而整合在一起，這一點可以在網路廣播和網路電視的例子中清楚看到。由於**第三世界**（Third World）的有線設施和無線通訊已日漸普及，可以預見的是，國家與文化之間的距離和疆界必定會進一步崩潰瓦解，從而為資訊和貨物開啟新的市場。媒體和資訊將跨越國界、文化及語言的隔閡，以更快的速度在全世界流通。

　　一般而言在語言和讀寫能力上沒有顯著差異的視覺文化，是這波全球化風氣裡的關鍵角色。想要了解二十一世紀的觀看實踐，首先就必須弄清楚二十世紀末的影像流通方式，以及它們對於全球資訊經濟的成長扮演了什麼樣的推動角色。在影像藉以傳播的所有媒體當中，電視和網際網路是最重要的兩個案例。電視、網際網路和全球資訊網，因為消弭了國界並創造出跨文化的交流而備受稱頌。網路導師霍華·瑞格德（Howard Rheingold）曾在著作中提出一句關於網際網路的名言，他說：這個媒體實現了麥克魯漢的媒體**地球村**（global village）願景，關於麥克魯漢的地球村觀念，我們曾在第五章討論過

了。根據這種看法，網際網路讓社會更加民主，打破了距離和文化的差異，建構出跨越地理、國族和文化藩籬的利益共享社群。這種日益全球性的文化資訊交流，同時也帶動了新興市場的崛起。例如，對企業來說，遠距離移動的能力以及在第三世界架設線路，都將為資訊、產品和服務創造出新的市場。[2]

不過，媒體和產業的全球化也因為犧牲社群權益，讓資本主義的利益無限擴張而備受批評。例如，媒體學者賀伯・許勒（Herbert Schiller）和詹姆斯・雷貝特（James Ledbetter）就認為，新興數位媒體事實上只是大公司的營利工具罷了。多國企業因為跨足媒體和娛樂產業而生意興隆，它們將市場延伸到全國及海外，在第三世界壓榨廉價勞工和新興市場，從而加深了全球性的經濟貧富差距。他們的論點是：二十世紀末的企業擴張與十九世紀和二十世紀初的**殖民主義**（colonialism）政治實踐，其實並無二致。根據雷貝特的觀點，最教人憂心的是，企業經由合併而創造出諸如1996年的「迪士尼／首都／美國廣播公司」這樣的大集團。這項合併包括了五家電影製片公司、四家雜誌、一家出版社、一支曲棍球隊、一家公共事業公司、多個電視頻道、八家報社，以及一個擁有三千四百處分台的廣播網，而這些還只是合併名單上的一部分而已。於是我們看到了，一家對於全球視覺文化握有巨大掌控力的單一企業就此形成。這個影像機器背後所擁有的資源極為龐大：單是迪士尼─首都聯盟便造就了一家擁有三百多億資產和五百億市場資本額的公司。這個全球企業一手包辦了美國以及海外地區的娛樂、新聞和運動節目的創意、包裝與發行。[3]娛樂分析家大多同意，以這種方式所進行的公司連結，已藉由製作、編排和發行作業的縱向整合，再加上廣大地域的橫向連結，創造出沒有任何單一實體可以獨自涵蓋的廣大幅員，因而讓市場擴張的機會急速狂飆──這就是產業界所謂的「綜效」。

雷貝特還指出，綜效不僅局限於媒體和娛樂事業。美國的三點五

大傳播網中，就有兩家的老闆是美國軍方國內外核能電廠的承包商和製造商，他們可以從產業內部確保有關核能發電的新聞和公共辯論得到控制。許勒也認為，企業的全球性擴張很難和第三世界國家取得媒體資訊和媒體製作能力這件事劃上等號。這些企業想要追求的目標，只是為它們的產品和服務尋找廉價勞工、天然資源，以及新的閱聽大眾與消費者。不過，「全球化」一詞不只用來形容企業利益日漸聚集於國際規模之上，同時也用來說明文化產物跨越國界的移動現象。接著我們就要來談談，電視如何從一種地方媒體逐漸發展成全國媒體乃至全球媒體的這段歷史。

電視洪流：從在地到全球

在第五章中，我們討論過電視——包括公共電視和商業電視——在英、美兩國的發展情形，以及透過不同贊助模式遍及全世界的過程。電視一直是用來建構在地觀念與國族意識的主要工具。某些類型的電視，尤其是有線電視，一直是針對在地和社群觀眾發送窄播的基地。此外，利用電視來打造國族觀眾，也始終是電視的基本用途之一。然而，在這波日益興盛的媒體全球化現象中，電視也是其中的要角，並已在二十一世紀初變成了一種全球性的媒體。各大電視網藉由將商業節目行銷到海外地區，連帶也把這些節目的觀看實踐以及運用媒體影像的方式販賣給全球各地的觀眾。隨著全球化市場的形成，美國商業電視的模式也在世界各國大行其道，凡是經由全國電視台製播的本土節目，都必須與美國輸入的節目相互競爭。美國系統經常在海外遭受抨擊，因為它完全受制於企業利益。然而與此同時，美國電視節目優良的製作品質卻又對其他國家的觀眾具有極大的吸引力。這一方面是因為許多國家沒有足夠的資金投注在電視設備上，無法製作出和美國相同水準的節目，另一方面則是因為美國的製作人就像產業行

銷產品一樣，積極強力地將節目行銷到其他國家。美國電視網能夠以相當便宜的價錢將節目賣給海外市場，卻同時還能創造不小的利潤。《我愛露西》（*I Love Lucy*）、《警網鐵金剛》（*Kojak*）、《朝代》（*Dynasty*）和《恩怨情天》（*Santa Barbara*），只是其中幾個因為海外聯播而擁有全球觀眾的電視影集。例如，你可以在 <http://saginaw.simplenet.com/ontv.htm> 這個網站裡追蹤到兒童電視影集《淘氣小兵兵》（*Rugrats*）的全球流通狀況，觀看者可以任意點選正在播映這部影集的三十幾個國家，找到它在各國的放映時間以及播放集數等相關資訊。

第三世界國家曾經是、也依然是美國電視節目的進口市場。「第三國家」一詞是在第二次世界大戰戰後、那段去殖民化時期創造出來的新詞。二次大戰戰後，西方政治理論家將世界分為兩大陣營：東方和西方，以及兩大強權，美國和蘇聯。他們假設非洲、亞洲和拉丁美洲各國必然會加入這兩個「世界」其中的一方。沒想到，這些國家竟然不在東、西兩大強權之間選邊站，而決定彼此結盟，組成所謂的「第三世界」。隨著冷戰結束、民族國家自主地位的轉變，以及1990年代許多全球性媒體和資訊系統相繼在第三世界國家進行架線工作，「第三世界」這個概念如今已經失去其時效性，不過仍保有重要的歷史意義。

電視在第三世界的興起並不是因為在地的流行因素或市場需求所致，而是由於高明的全球行銷計畫，而這些計畫大多是為了增進歐美產業的利益。[4] 第三世界最早期的一些電視市場，就是由美國企業打下江山，後來才由美—歐多國公司繼續跟進。1940年代，美國肥皂劇製作公司，像是「高露潔—棕欖」（Colgate-Palmolive）和「利華兄弟」（Lever Brothers），率先把肥皂劇帶入拉丁美洲。這種稱之為電視連續劇（telenovela）的節目形式，對拉丁美洲的觀眾而言甚至更為重要。它們構成了一個高達數百萬美元的興盛產業，於世界各

地發行，總長一百小時的影片，以一小時一集的方式分次播放。典型的拉美電視連續劇通常是在晚上播放，一週五天到六天，每一檔大約七十五到一百五十集，差不多三到六個月下檔。拉丁美洲的電視連續劇有明確的劇情和結局，時間到了就會下檔，不像美國的肥皂劇那樣沒完沒了（或播到它們被砍掉為止）。

　　這些創始公司從來不曾完全鞏固住拉丁美洲的市場。在這些國家裡設有電視台的在地小股東們，很快就學會了美國的專業技術，並把這些外國競爭者排擠出局，有些國家甚至還會以配額來限制進口節目的時數。非洲某些地區也遵循類似的模式。至於在中東和北非，自從引進電視以來，有關電視和宗教價值能否相容（或不相容）的爭論就一直存在。美國式的觀看實踐並不適合那些世俗性較低的國家，因為當地的宗教禁止偶像崇拜與展現性感，這讓進口電視節目很難在當地傳播開來。

　　然而，當這些國家開始製作自己的全國性節目，以及當人民擁有電視機之後，我們隨即發現，節目的流通傳送根本就不會照著國界的法令走。就像電視史學家迪崔西‧柏望格（Dietrich Berwanger）指出的，那些針對在中東石油公司工作的美國公民所製播的美國節目，將會漫流進波灣地區的所有客廳。這種漫流現象幾乎在美軍駐紮的每個地區都可看到（例如菲律賓和南韓）。美國公司於是從中得到了靈感，積極想在那些地區開發觀眾市場。無獨有偶地，印度也開始對孟加拉共和國放送節目，飽受震驚的孟加拉當局隨即開始督促自己的國族產業，以便反制這些由印度宣傳節目滲透進來的國族影像。到了1970年代中期，第三世界每個人口超過一千萬的國家全都引進了電視（唯一的例外是南非，它因為想要發展出分別給黑人和白人收看的節目而落在隊伍之後——最後證明這是一個注定要失敗的想法）。[5]

　　進口節目的蓬勃發展引發了國家主權的問題。面對這些進口節目和跨國影像的流通狂潮，國族的觀看實踐、國族的影像文化以及國族

的認同會變成什麼模樣？誰又有權管制影像的全球流通？諸如國際電信聯盟（International Telecommunications Union, ITU）和聯合國教育科學暨文化組織（UNESCO）這類科技或非科技的國際團體，已逐漸開始涉入監督工作。電視就這樣同時參與了在地主義和全球主義這兩股看似矛盾的潮流。它是在要求國族主權的氣氛中成長擴散，在國族節目與規章的興起中快速傳遞，同時又面對了包括電視、行銷和網路等全球性媒體忽視國界規範的四處流動。企業行銷策略很快就和國族認同與「在地」觀看方式緊緊結合，透過窄播將全球性品牌和全球性觀看方式行銷到特定族群的眼中。如同羅伯・福斯特（Robert Foster）所解釋的，可口可樂這個全球性品牌就是利用在地策略來行銷它的產品，把這個品牌塑造成巴布亞紐幾內亞新興國族認同的一部分。[6] 我們可以這麼說，國族和全球一直處在不斷變動的緊張關係當中。雖然媒體立場的日益全球化可能會侵蝕掉國族節目的向心力，不過諸如電視這樣的媒體仍然發揮了鞏固國族意識形態的作用，讓人民感覺到自己也是國族觀眾的一分子。例如，國族觀念，也就是身為美國、英國或法國公民到底意味著什麼的那些想法，經常都是那些跨越國界的節目裡不可或缺的一部分。

對於文化帝國主義的批判

這裡有幾個框架可幫助我們理解影像在世界各地的流通。其中之一就是**文化帝國主義**（cultural imperialism）。文化帝國主義指的是，某一地區的意識形態、政治或生活態度如何透過文化產物的輸出而出口到其他地區。包括阿曼德・馬特拉（Armand Mattelart）和許勒在內的傳播學家都認為，電視是美國和蘇聯這類世界強權用影像與訊息入侵他國文化和意識形態空間的一種利器，它取代了全面性的軍事侵略。電視的影像和訊息，夾帶著與美國的產品、意識形態和政治價

值息息相關的種種想法，滲透到該國人民的思想內部。從這個角度來看，電視的確能夠穿越國界對文化產生實質的侵略，而這一點是人類的肉體做不到的。電視可以在世界各地為美國產品開拓全球性市場，並且促銷美國的政治價值觀。

有一個極端的案例可以用來說明這點，那就是美國政府在冷戰時期所從事的一項廣播實踐，將「美國之音」（Voice of America）廣播電台發送到共產古巴的收聽頻率之內。1985年，雷根政府成立了馬蒂廣播電台（Radio Marti），那是一個和美國之音有著類似宗旨的電台，1990年，國會更撥款七百五十萬美元成立了馬蒂電視台（TV Marti）。這兩個媒體的任務就是將民主訊息傳送給古巴人民。自從1959年卡斯楚掌握政權之後，他就將古巴電視收歸為國營（相對於私營）產業，並且利用這個媒體建立了一套新的社會秩序。每天晚上，卡斯楚都會在電視裡發表好幾個小時的演說，宣布新政策，甚至公開審判被逮捕的美國間諜以及反抗新政權的破壞分子。[7] 有些人認為馬蒂電視和電台的廣電**宣傳**（propaganda）是反制卡斯楚媒體宣傳的必要之舉。有些人則認為這種媒體干預是文化帝國主義的作為，而不是為了讓處於卡斯楚媒體箝制下的人民多一種民主選擇。我們或許可以把這看成是觀看實踐層次上的一場戰爭。根據某些評論家的說法，馬蒂電視違反了1982年的國際電訊公約（International Telecommunication Convention），至少違反了該公約的精神，這項公約規定，一個國家的領空就像領土一樣，屬於國土的一部分，因此是不容侵犯的疆界。馬蒂電視引發了幾個重要的權利問題，包括國家保護其媒體傳輸「空間」的權利，以及國家控制影像以看似非物質的狀態在電波中傳輸流通的權利。由馬蒂電視台所引發的諸多爭論清楚地告訴我們，在一個資訊以飛快的速度變成了最流動也最易傳輸之全球商品的世界裡，媒體全球化會受到怎樣的限制，以及，有多少未經管制的資訊言論是打著民主理想之名四處流竄。

馬蒂電視台這個案例生動地顯示出，文化產物（影像、聲音、資訊）愈來愈容易跨越國界，並從諸如美國這樣的文化強權內部向外擴散。其他的分析報告也指出，所謂單純無害的流行文化產物，在它們跨越國界四處流通之後，它們的意義也會變得複雜許多。傳播學者馬特拉和文化評論家埃里爾‧道夫曼（Ariel Dorfman），便曾針對唐老鴨這個看似無害的卡通人物，在美國於拉丁美洲宣傳美式帝國主義時所扮演的角色，做了一番嚴苛的剖析，書名就叫做《如何解讀唐老鴨》（*How to Read Donald Duck*）。他們認為，唐老鴨和其他「天真無邪」的迪士尼卡通人物，以及那些看似針對兒童觀眾設計的卡通故事，事實上也把成人觀眾當成鎖定目標；這些卡通故事為第三世界的成人觀眾樹立了一種關係模式，那就是必須尊敬並服膺於美國大家長的權威。唐老鴨和米老鼠公然向南美人「販售」下述信仰：美國的價值觀和文化實踐理應受到效法，而它的經濟展現也理當受到歡迎。馬特拉和道夫曼指出，1940年代，正當美國企業開始在南美洲為產品尋找新市場，並且剝削當地的天然資源和廉價勞工之際，迪士尼便和美國政府聯手在當地推行「好鄰居」政策。這兩位作者和**法蘭克福學派**（Frankfurt School）的許多思想不謀而合，也贊同該派對於優勢文化產業的看法，這點我們曾在第五章討論過了。他們相信，在**後殖民**（postcolonial）的世界裡，明目張膽的優勢作為已不再可行，反倒是天真無害的視覺影像，像是唐老鴨和它的卡通夥伴們，才是收服拉丁美洲觀眾的理想工具，這些影像可以讓拉美觀眾在不知不覺的情況下，把美國意識形態當成順口甚至美味的菜餚吞食下去。對馬特拉和道夫曼來說，唐老鴨可說是美國帝國主義父權心態的一個狡詐圖符。

　　類似的情形是，一直也有人指出，那些在全球市場通行無阻的產品標誌——例如可口可樂的註冊商標和紅色可樂罐本身——同樣象徵了生產這些產品的多國企業所具有的全球優勢。做為文本的這些影像（標誌圖樣和廣告），帶著容易解讀又普遍共享的意義，跨越文化、

階級和遼闊的地理空間。不過與此同時，它們也透過針對特定文化所製作的廣告，來鍛鑄在地新興的國族認同。多國企業的成長，以及與廣告和其他資訊流通有關的全球資訊系統的興起，導致了同質性的結果──使得國界、距離，以及原本相異的品味、語言和意義，全都崩潰瓦解。不過，在品牌而非帝國的符號之下，它們同樣也促成了特殊的文化認同和國族認同的崛起。在某些脈絡裡，例如1980年代之前的中國大陸，帶有文化帝國主義意義的可口可樂，是美國資本主義散播世界各地的象徵。然而，到了二十世紀末和二十一世紀初的中國，諸如麥當勞這樣的進口文化產品，卻成了地位的象徵而非文化帝國主義的符號。在今日中國的主要城市裡，麥當勞代表的並非一種廉價速食，而是想要和新興資本主義象徵連結在一起的年輕人聚集和消磨時間的地方。[8] 在全球化的世界中，影像和標誌可以具有跨文化的意義。我們曾在第六章討論過沃荷的湯廚濃湯罐頭，那件普普作品所要傳達的，就是這樣一種象徵大量生產和枯燥無味的美國普世性的產品意義──他的作品告訴我們，湯廚濃湯就像麥當勞和可口可樂一樣，是無所不在的。

第三世界市場

雖然全球性這個想法在本世紀轉換之際已取得其特殊價值，但是當企業想要將自己行銷到全球、成為一個具有跨國實力的公司時，「在地性」也已經躍升為一種可以行銷的概念。有許多廣告商會將「在地意義」附貼在他們的產品上，讓產品帶有民間風味的內涵意義，藉以沖淡這些影像是屬於遙遠企業集團的看法。這種和全球性有關的在地行銷策略，可以從「美體小鋪」（Body Shop）的崛起過程中清楚看到。「美體小鋪」是一家成功的多國連鎖零售商店，專門販賣身體保養品和美容產品。它說自己是一家「多個在地」（muti-local）

公司，並以**地球村**（global village）的語言自我推銷。我們曾在第五章討論過「地球村」的概念，這個概念是1960年代因為麥克魯漢的著作而在全球媒體擴張的脈絡中興起。它指的是，媒體讓我們的觸角跨越政治和地理疆界向外延伸，使世界結為一體——把世界縮小了，就像它原本那樣。「美體小鋪」擅長把在第三世界某特定地方製造的產品賣給世界各地的消費者。它強調藉由消費「他者」製造的產品，來培養和體察他者的文化。這家公司不直接刊登廣告，而是製作宣導手冊和具有教育意味的素材，讓消費者知道，該公司如何支持那些為「美體小鋪」生產產品的婦女和低階勞工。在這個案例中，討論環境和動物權的教育別冊、支持「社區交易」的政策，甚至由該公司所頒發的國際人權獎項，在在取代了產品廣告，成為推銷該公司的工具。就像凱倫・卡布蘭（Caren Kaplan）所解釋的，「美體小鋪」非常弔詭地藉由它關心在地政治和關懷在地環境的形象，而成為一家成功的多國企業。[9]

　　正因為第三世界在1980年代開始以具有潛力的未來市場形象出現，所以它依然是美國銷售媒體影像的一個強大市場。節目、製作設備和意識形態，並不是唯一出口到第三世界的東西。幾乎在所有第三世界的案例中，電視機也必須仰賴進口。這些進口品為那些本國市場已趨飽和的日本、美國和歐洲企業，帶來龐大的商機。在一個第三世界的家庭裡，電視機很可能是最昂貴的家用品，許多擁有電視的家庭甚至沒有冰箱或腳踏車。以巴西的亞馬遜地區為例，你可以在沒有冰箱或電力的河岸住家發現靠電池發電的電視機，鄰居們會聚在戶外，一起觀看最新進口的美國影集。

　　為什麼電視對這些開發中國家這麼重要，讓它們寧願把有限的資金投資在媒體上而非衛生保健或其他經濟體領域？這種節目的流通到底會產生什麼樣的意義？大多數有關全球性電視的分析取向，強調的都是文化帝國主義透過媒體和資訊科技所造成的負面衝擊。諸如馬特

Face

Caring for the face and adorning it with cosmetics are common practices in almost every culture, though the outcomes aren't always the same. The young Woodabe woman pictured here, for example, is adorned in

makeup suitable for an unmarried woman attending a ceremonial dance, but it's unlikely you'll see anything similar at your local nightclub! Interestingly, the Woodabe believe that beauty is more than skin deep; it should permeate every aspect of their lives and they strive to imbue every activity with elegance and grace.

To help you with your regular skin-care routine, our product specialists have developed this easy-to-follow chart. Locate your skin type at the top of the chart and read down the column for specific product recommendations. The suggested products appear on pages 5-9. And don't forget -if you have a question give us a call!

skin care chart

item	dry skin	combination	oily skin	normal skin	sensitive skin

the issues

What color is The Body Shop?
Green, of course!

Since the day Anita opened the first store, way back in 1976, the phrase "Reuse Refill Recycle" has been at the heart of The Body Shop's corporate philosophy. Many of our original environmental policies — like using simple plastic bottles, minimizing packaging, and offering our customers a refill service — were adopted as good housekeeping.

But we also realised that taking these measures would also help reduce The Body Shop's impact on the environment. Last spring, in our shops across the United States, we ran a major education campaign, encouraging our customers to "Give Us Back Our Bottles!" And they do: by November 1, 1993 we had refilled 24,000 bottles and recycled another 100,000 that customers had returned to us.

Where do all those bottles — as well as other waste plastic from our day-today operations — go? To a Long Island plastics recycling plant that manufactures plastic lumber, which is then used for playground equipment, park benches, and other outdoor furnishings.

The Body Shop works to protect the environment in other ways too. Many of our shops participate in park, beach, river front and highway clean-up projects, and some have even adopted their own "green space" that they visit and clean up on a regular basis. Through our mail order

business, we've run a tree planting program, helping customers to plant well over 2000 new trees across the country.

In Europe, we've also done public education campaigns with organizations like Friends of the Earth and Greenpeace. In the US, we're planning to initiate standardized environmental audits in both our corporate offices and our shops. This is part of our overall commitment to full accountability and transparency.

We will publish details of our environmental audits.

拉這樣的評論家認為，節目內容是帝國主義的訊息導體，不過傳播學專家哈羅德‧殷尼斯（Harold Innis）則主張，單是媒體輸出本身就具有帝國主義的潛力，與它所傳輸的訊息無關。法蘭克福學派的評論甚少提及第三世界媒體，他們關注的焦點是美國和歐洲的脈絡，以及美國的產業優勢。不過該派的理論倒是替強調媒體影像、訊息和洪流會帶來負面衝擊的其他學者打下了基礎，例如許勒。

另類流通：混雜和離散流移的影像

在這個全球化的媒體環境裡，不同的生產和消費關係以複雜萬端的方式與權力關係緊緊相繫。然而這種文化產物的全球流通現象，例如電視以及其他形式的流行文化和新聞，顯然並不只停留在文化帝國主義的模式之中。許多當代理論家的分析指出，從人口和商品的全球性流動便可證明第一和第三世界的這種區分已經不再適用。到了二十一世紀初的今天，由於數量驚人的移民和難民、**離散流移**（diaspora）社區（人們遠離家鄉之後的聚居地）的成長，加上**後殖民**（postcolonial）文化的種種情境，在在使得世界各地的人口和影像流動變得日益複雜。**混雜**（hybridity）一詞原本是個科學詞彙，指的是由不同物種雜交而成的動植物，或是混血兒。後來文化理論家挪用了這個詞彙，用來描繪人種和文化在這個全球化年代裡的混合現象。由於族群的四處流散、民族國家的崩潰，加上文化的混雜化，媒體影像也被注入了混合多種源頭的傳統和意義。基於上述種種狀況，第一世界和第三世界的區隔的確不再有意義。此外，我們可以在第三世界發現第一世界的情境與人民，就像我們可以在第一世界看到第三世界的情境和人民一樣。

人類學家阿爾郡‧阿帕杜萊（Arjun Appadurai）提出另一個模型，讓我們重新思考全球化現象中的文化分野。[10] 他從地理景觀

（landscape）的隱喻中汲取靈感，借用「景觀」（-scapes）這個字尾提出幾個不同的框架，來思考特定種類的全球流動現象。「族群景觀」（ethnoscapes）是一群具有類似族裔背景的人，他們以難民、旅客、流亡者和外籍勞工的身分跨越國界四處移動。「媒體景觀」（mediascapes）捕捉了媒體文本和文化產物在世界各地的動向。「科技景觀」（technoscapes）架構了傳遞訊息和服務的複雜科技產業。「金融景觀」（financescapes）描繪的是全球資金的流動。「意識景觀」（ideoscapes）則再現了跟隨這些文化產物、資金和人口遷徙四處流通的意識形態。根據這種「景觀」架構來分析全球流動，可以對這類文化和經濟移動以及產品、人口和資金交換當中所涉及的不同權力關係，提出批判。它同時也在單向文化流動的傳統模式之外，提供了一個另類思考模式，讓我們可以在廣播或帝國規則這類單向道外，看見影像或文本在全球流通的複雜路徑與範圍。

我們應該牢記在心，使用「文化帝國主義」一詞的評論者並沒有將影像或媒體文本流動的複雜性，或是觀看者用來媒介和挪用進口文化產物和影像的特殊實踐考慮進去。就像我們在前幾章討論過的，觀看者在接收媒體文本時，並不會完全依照製作者的意圖，或只看到它們的表面價值。觀看者會根據他們經驗影像的脈絡來製造意義。意義也會受到帶進觀看環境中的經驗和知識而有所不同。觀看者或許會挪用他們看到的東西來製造新意義，而且這些新意義非但與該文本最初所欲傳達的意識形態有所不同，甚至還可能完全相反。儘管文化生產者在為不同市場的消費者創造和傳播訊息時具有明顯的優勢地位，但是文化差異卻允許人們對這些影像產生各式各樣的回應。

對於第三世界某特定文化如何生產和使用從工業化西方國家進口的科技和影像，視覺與文化人類學家已提出相當詳盡的研究。視覺人類學家長久以來都是最富創意的評論家和學者，他們同時把研究與協助的對象轉移到第三世界的主體行動力上，開始探討他們在影像和媒

體文本的製作和流通上所扮演的角色，而非只是把媒體行銷給他們，或是把他們當成消費者加以研究。打從1950年代開始，某些視覺人類學家便開始強調，媒體生產者必須和他們的拍攝主體建立積極合作和權力共享的關係。法國人類學家尚・胡許（Jean Rouch）曾在1950年代製作了一系列的影片，他試圖在影片中讓西方觀眾透過非洲人的眼睛來觀看這個世界，他邀請這些主體加入編劇的過程，並訓練他們製作影片。在美國，人類學家索爾・沃斯（Sol Worth）和約翰・亞岱爾（John Adair）曾在1966年著名的「納瓦荷電影計畫」（Navajo Film Project）中，教導亞利桑納州棕櫚泉（Pine Springs）的納瓦荷社區成員如何使用電影拍攝裝備。他們並非以標準的電影技法訓練該社區的成員，而是讓他們發展出屬於自己的拍攝、構圖和剪輯技術與慣例，然後把這些影片呈現為納瓦荷人眼中的世界，而非西方人眼中的納瓦荷人。[11] 其中一部由艾爾・可拉（Al Clah）拍攝的《無畏的影子》（*Intrepid Shadows*），因為獨特的影像表現而獲得極大的回響，在這部

納瓦荷影片，《他們自己》，1966

可拉，《無畏的影
子》，1966

片子裡，可拉將影像的探索當成是調解納瓦荷信仰與西方宗教緊張關
係的一種工具。

　　比較晚近的一些努力成果，則包括人類學家文生・卡瑞里（Vincent
Carelli）和特倫斯・透納（Terence Turner）在巴西的研究，以及艾瑞
克・麥克斯（Eric Michaels）和費伊・金斯伯格（Faye Ginsburg）的澳洲
原住民研究。他們提出各種不同的計畫，支持原住民把錄影機當成一
種工具，利用它為在地社群賦權，並協助他們完成獨特的影像製作和
觀看實踐。於是，澳洲和巴西的原住民團體便利用電視來記錄他們的
文化，同時保存在地的記憶與知識。《村落中的影像紀錄》（*Video in
the Villages*，包括《Espirito da TV》、《Festa da Moca》、《Pemp》）
便是這類由原住民團體為外界觀眾拍攝的作品之一。這項計畫部分要
歸功於原住民事務工作中心（Centro de Trabalho Indigenista）這個非政
府組織。該計畫始於1980年代，資金來自於許多不同單位，包括美國
的一些基金會和巴西的非政府組織。製作錄影帶只是這項計畫的一小
部分；該組織提供技術協助給想要使用錄像的原住民組織，並替他們
拍攝的錄影帶建檔。這項計畫是由卡瑞里這位巴西錄像製作人負責，
內容包含了好幾支紀錄片。首先是《電視精神》（*Espirito da TV*），

卡瑞里，《電視精
神》，1990

這部紀錄片談的是衛阿匹人（Waiapi）利用電視來記錄自身文化實踐
的經過。衛阿匹人是居住在巴西偏遠北部的一個圖皮語（Tupi）小團
體，最近才剛與外界接觸。他們利用錄影機來發掘他們先前一無所知
的其他圖皮語團體，並向和他們遭逢相同問題（例如土地權問題）的
其他原住民團體學習對方的經驗。《Pemp》是其中的第三部影片，記
錄了東亞馬遜地區加維奧（Gaviao）部落的晚近歷史。在1960年代，
人們多半認為加維奧部落因為與西方接觸而遭到大量滅絕，再也無法
繼續以團體的方式存活下去。這支錄影帶則透過訪談、口述歷史和當
地人的工作場景向觀眾證明，這個部落如何靠著它對開發計畫（採
礦、水力發電廠）的抗拒以及對商業活動的介入，不僅生存了下來，
並在與巴西文化的交界面上發展出獨特的生活方式。

　　諸如卡瑞里、透納、麥克斯和金斯伯格這類田野工作者的報導在
在證明了，在地人口如何以另類方式使用媒體並且創造出另類的媒體
意義，藉此對抗文化帝國主義的力量。這類計畫給了我們一個沒那麼
普遍一致、也沒那麼悲觀宿命的媒體全球化景象，這是我們在以廣告
和企業實踐為焦點的研究中所無法看到的。換句話說，面對媒體全球
化的巨大力量，自主與抗拒還是有其生存空間。

　　在當代的全球媒體環境中，也有許多非人類學的節目實例顯示
出，文化產物有能力超越全球媒體網絡的同質化力量，重新肯定族

群認同與在地價值。例如1982年，居住在加拿大北部極地的伊努伊特人（Inuit），便根據他們自1970年代就已存在的衛星實驗為基礎，成立了一家電視廣播網。「伊努伊特廣播公司」（Inuit Broadcasting Corporation, IBC）的成立是為了聯繫散居在北美大陸上的伊努伊特社群，它們提供由原住民企劃製作、以伊努伊特語廣播、並且可以代表他們自身文化價值的節目。伊努伊特廣播公司有它們自己的超級英雄，超人夏姆（Super Shamou），還有自己的流行影像和教育節目，它在伊努伊特人消費已久的加拿大主流電視和流行的媒體影像之外，提供了強而有力的另類選擇。伊努伊特廣播公司的例子告訴我們，本土性與自立性的觀看實踐不僅可以在這個全球化的年代裡生存，還可以藉由善用全球性科技而得到蓬勃發展。就像伊努伊特廣播公司在網站中所揭示的，它們不僅利用媒體科技來維繫散居各地的族人，同時還讓一度失傳的文化傳統和語言實踐得以恢復保存。伊努伊特廣播公司的確提供了一個很好的模式，讓我們知道在全球化的趨勢中，如何利用全球性的媒體科技來支持文化和政治的自主性。

伊努伊特廣播公司所製播的節目已獲得國際認可，被視為開發中國家最成功的傳播模式之一。伊努伊特社群分布在幅員遼闊的努勒維

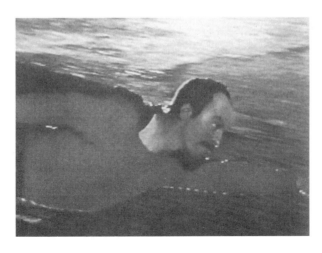

伊努伊特廣播公司
的超人夏姆

特（Nunavut）地區，該地區涵蓋了加拿大領土的三分之一。想要進出大多數的伊努伊特社區，唯一的方法就是搭乘飛機或騎乘雪上摩托車。伊努伊特廣播公司的節目是經由北加拿大電視台的衛星傳送。對於北方伊努伊特人的管理發展而言，相隔甚遠的社群距離讓電子傳播變得重要無比。努勒維特地區如今已擁有自己的政府組織，伊努伊特語則成為這塊土地上的官方語言。

伊努伊特廣播公司節目表

電視節目	語言	主題
Kippinguijautiit	伊努伊特語	藝術／娛樂
Qanuq Isumavit?	伊努伊特語	現場扣應
Qimaivvik	伊努伊特語	文化
Qaggiq	伊努伊特語	最新事件／新聞
Takuginai	伊努伊特語	兒童
Takuginai	英語	兒童
Qaujisaut	伊努伊特語	青少年

　　伊努伊特廣播公司的模式，是全球性媒體帝國主義統治下的這個有線紀元裡的一個重要例外。但即使是有線電視也具有支持另類在地文化利益的可能性。在早期的窄播模式裡，節目內容會受到距離和地理因素的限制，然而到了有線電視的時代（尤其從1980年代開始），「社區」電視指的很可能是為某個散居全球的「在地」人口所製播的節目。這意味著，那些遍及世界各地的離散流移社群，也就是那些遠離家鄉生活的族裔社群，往往正是窄播節目的主要觀眾。對這些離散流亡的人們而言，跨越國界傳送並在自身社區裡窄播的電視節目，就像是一條不可或缺的生命線。對某些觀眾而言，這些跨越廣袤離散地域的「在地」節目，就像是安身立命的「家」一樣。族裔節目可以將

那些再也無法返回故土的觀眾——例如過著流亡生活的觀眾、沒能力回返故鄉的觀眾，或是家鄉不復存在的觀眾（已經毀滅或因政治變動而遭佔領）——連結成一個共同體。例如，生活在南加州和美國其他地區的伊朗流亡人士，正是波斯語有線電視的主要觀眾群。該有線電視是由遭放逐的伊朗人士製作，節目的焦點擺在伊朗的媒體類型、文化、歷史和價值觀上。媒體學者哈米德・納菲西（Hamid Naficy）曾寫道，美國的伊朗電視節目是一種新形態的「在地」或以社群為基礎的電視製作。它以自身的明確屬性和自我限定的範圍，挑戰了節目製播的模式。這種類型的跨文化節目在某種程度上是和文化帝國主義相對抗的，它以全球性的連結支撐一個不具真實（地理）基礎的虛擬在地文化維持下去。類似的情況是，世界電視台（Telemundo）和環球視野（Univision）也以富有文化議題和形式的西語節目來吸引這個地理上甚至文化上的廣大族群（例如在西班牙、美國和拉丁美洲）。將這個團體連結在一起的因素是語言，有時還包括宗教和文化價值觀，而非地域上的同源或相近。但是為了維繫這個虛擬社群，該電視網的節目依然是採取「在地化」或窄播的模式。諸如世界電視台這樣的電視網證明了，對全球性的媒體和資訊企業而言，「在地」已經是一個深具發展潛力的未來市場。

網際網路：地球村或多國企業市場？

就在電視為全球性媒體提供第一個可能的實例之際，新科技卻又重新定義了「全球化」這個概念。綜觀歷史，自從印刷時代以降，人們對於新科技的發展一直都混雜著樂觀和恐懼這兩種情愫。大體而言，這些反應若不是把新科技再現成解決社會問題的萬靈丹，就是把它當成威脅社會組織的惡毒瘤。十九世紀的人們相信電訊發展可以帶動全球通訊，達成世界和諧的目標，彷彿科技傳輸訊息的能力很快就

可以把這個世界團結在一起。然而二十世紀的電視發展卻是激起人們對於大眾媒體的種種疑慮，包括它對兒童的負面影響、它容易讓人上癮的特質，以及它引發青少年犯罪的潛力。在當代人眼中，新科技經常是威脅傳統的階級和性別關係的一種力量，是不利於家庭的，並對既存的社群具有高度的毀滅性。

　　許多關於新科技的烏托邦和反烏托邦敘述，都在當代有關網際網路的爭議中得到回響。在1990年代末期流通的媒體故事裡，有關網際網路的憂慮多半是訴說使用者的寂寞或沮喪。不過與此同時，人們也高聲讚頌網際網路，認為它是自我幫助和自我保健的一種論壇，是建立虛擬社群和促進商業生產的一種工具，它能夠彌補社會不公和科技取得的限制，能夠提供更多的娛樂時間，甚至可以促進世界和平。網際網路是一種連結小型電腦網絡的世界性網絡。網際網路最初是美國軍方在1960和1970年代所進行的一項研究，到了1990年代，它已將世界各地數以百萬計的電腦使用者連結在一起，這些使用者分別從學校（.edu）、研究中心（.edu或.mil）、政府單位（.gov）、非營利組織（.org）和商業實體（.com）登錄上線。許多評論者將網際網路視為一種更民主的傳播新模式，但另外一些評論家則認為，它是企業用來掌控公共對話和全球市場的一種形式。有關網際網路的一項烏托邦看法是由美國政府提出的，它認為網際網路是一條貫穿全球的資訊高速公路，可以將知識和權力的入口提供給每一個能夠接觸到這項全球網絡的個人。宣稱學校應該提供每位學童一部電腦的主張，便隱含了這樣的觀點，暗示我們若想在人生當中取得最基本的成就，就必須取得科技才行。電視是將單向廣播的資訊流提供給被動接收的廣大群眾，至於網際網路，我們相信有了它，將可以讓世界各地的資訊更自由地在使用者之間流通和生產，網際網路的使用者可以互動性地張貼或流通資訊，可以寫下自己的信息，並與彼此溝通交流。這種溝通路線是多向的，這種媒體是互動的，因此它所提供的經驗自然比電視來

得民主許多。在全球資訊網上，每一個人都是潛在的製作者，評論家因此認為，這將使得文化產業和其觀眾之間的權力關係發生轉變。這和1970年代游擊電視所引發的論點十分類似。就像我們在第五章討論過的，許多錄像行動主義者認為，單是把攝影機交到某人手上這個舉動，就足以改變媒體的權力結構。一些評論家則措辭謹慎地指出，這種新形態的資訊基礎建設，事實上只允許使用者在那些快速掌控了網路「空間」的企業所設下的規定限制內，進行自由的表達。至於網際網路會如何發展，究竟是會變成全球性的公共論壇或全球性的市場，則是當前的爭論重點，這場爭論在許多方面都和1920年代的廣播爭論以及1940年代的電視爭論極為相似。

網際網路促成了以文字為主的電子郵件，讓人際之間的溝通變得更加便利，並為自身贏得了相當好的名聲。這個有關觀看實踐的議題之所以讓我們感興趣，是因為它告訴我們，就算缺乏視覺或觸覺的經驗，單靠最基本的書寫交流就足以構成深刻的人際關係。這個以文字為主的虛擬社群模式值得我們花點時間討論，因為它是二十世紀末西方工業社會非常重要的一個社交生活面向。我們所有人幾乎都聽說，網際網路是一個「世界」或「社群」，我們可以在那裡結交世界各地的新朋友，甚至還有相隔千里、從沒看過對方一眼——或牽過手——的網友，在那裡墜入愛河。許多經常在網上流連的使用者，更是把網際網路當成改善生活不可或缺的一個面向。霍華·瑞格德就是這種觀點最著名的擁護者之一，他是早期網路社群WELL的最初成員，還曾將那段親身經歷撰寫出來。瑞格德的敘述在成千上百個網路經驗談裡得到熱烈回響，他特別強調，虛擬社群在網際網路裡佔據了一個較為社交性的角落，可以在那裡鍛造出聯繫人際與社群的強大力量。

對那些在真實生活中（以網路說法就是IRL）無法和別人溝通的人而言，網路可以讓他們和外面世界產生不可或缺的連結。例如，一個因為身體殘缺而困處在家裡的殘障者，或許會發現網路是一個有用

的工具，可以讓他或她有機會參與公共討論和社交生活。網路也可以是這些困坐家中之人情感接觸的重要來源，甚至是他們接受教育和從事工作的場所。網路也提供了一個空間和途徑，讓這些困坐家中之人有機會和其他同病相憐的人進行討論。例如，罹患囊腫性纖維化症而經常得待在家裡的人，可以上網登入囊腫性纖維化症的討論名單，然後和世界各地同病相憐的人分享內心最深刻的感受。對大多數參與這類線上社群的人來說，「真實生活」中的會面無論在經濟上或體力上都是不太可能的。而且這類論壇也可以降低參與者因為自身殘疾而遭到歧視或污名化的可能性，尤其當他有視覺上的明顯缺陷時。例如，一個臉部畸形的人也可以信心滿滿地上網，在網路上，他或她不會因為外表而遭到另眼看待。至於聾人和非聾人之間的溝通，在網路上也是遵循一套不同的邏輯。主流電話曾經有效地將聾人邊緣化，因為這種科技所必須仰賴的感官和溝通媒體是他們無法企及的，同時還將手語所需的身體可見性和觀看實踐排除在外。網際網路可以讓他們貶低聽與說的重要性，倚靠文本進行交流。然而，根據法國哲學家保羅‧維希留（Paul Virilio）的說法，當正常人假裝成殘疾人士在家中透過網路或媒體來執行他們的社交生活時，就會產生嚴重的社會問題。他對於那些選擇以電子通訊取代真實交流的虛擬殘疾公民（相對於真正殘疾的公民），是否具有完整的社會和政治行動能力，抱持懷疑的態度。

這些說法點出了視覺性的存在與否以及身體的可見性都是相當重要的，尤其是在網路網路的文本世界裡。人們一直認為網際網路是一種具有潛在危險性的媒體，因為使用者不必擔心被「看見」，所以他們可以假裝成另一個人或另一種身分，在線上從事欺騙或有害的行為。他們之所以能如此，是因為網路可以消除掉個人的生理外貌和可見形體，然後創造出另一個文本身體或圖符身體取而代之。網路上曾經流傳過一則著名的故事，故事主角是一名男性精神科醫師，他在某次線上通訊時被誤認為一名女性，於是便開始假裝成患有嚴重殘疾

的女性，在網路上活躍。[12] 透過這個身分，他在某個線上討論團體中贏得了許多女人的信任和好感——有些參與者在得知他的真實身分之後，表示自己有一種被「強暴」的感覺。有關男人以虛假的外表敘述贏得年輕女性的好感，然後在真實生活中安排祕密會面的故事，在警告性的新聞與犯罪故事中可說層出不窮。這些故事也給了1990年代末期的某些廣告商戲劇性的想像空間，利用這些故事來推銷可以應用在商業上的網路檢查程式。到了二十世紀末和二十一世紀初，在美國的大眾媒體上，有關網際網路濫用失序，可能對兒童身心造成威脅的公共論辯已越來越多。

對某些網際網路分析家來說，正是因為網際網路可以讓使用者輕輕鬆鬆進行角色扮演，可以讓他們在不被看見也無須真實身體的情況下假裝成多種身分，這才使得網際網路成為獨一無二的人際互動場所以及大有前途的社會交換場域。例如，文化理論家暨心理學家雪莉·特克（Sherry Turkle）便指出，網際網路上的角色和身分轉換讓許多人體驗到，所謂的身分就只是一組可以混合、配對和任憑想像隨意轉換的角色。網際網路的角色扮演可以讓人們創造出各種平行或替代人物，而這點對於他們真實生活中的身分協調和轉化是有幫助的。根據特克的說法，網際網路上的角色扮演證明了，我們的自我是多重的、碎裂的和複雜的，與**啟蒙運動**（Enlightenment）將自我視為統一實體的傳統看法正好相反。

網路究竟是如何變成這樣一個充滿社會互動與個人提升的豐富世界？網際網路的歷史明白告訴我們，這絕非它早年預期的用途。最初，網際網路是被設計成一種在核戰期間不會遭到破壞的通訊系統。開剛始，它是一種軍事防禦系統，在1970年代以「阿帕網路」（ARPANET）之名設計建造。美國軍方把這種網路設計成去中心化的系統，以便確保當局部系統遭到摧毀時依然能夠維持通訊。這種去中心化的傳播模式為人類的互動新方式提供了一個組織架構。網際網

路興起的神話故事包括了，負責指導軍方網站研究的政府研究人員，利用這套系統在線上討論科幻小說和葡萄酒，最後甚至還架設了一個網路來進行這類未經授權的個人討論。到了1980年代中期，非軍事性的網路已如雨後春筍般出現，為人們提供了一個聚集的場所，可以在公開論壇上討論各種文化和娛樂話題，這些內容與最初的國防事務簡直相差了十萬八千里。

　　Usenet是最早期的上網模式之一，它為我們示範了網際網路的民主交流潛力。Usenet始於1979年，是由兩位杜克大學（Duke University）的研究生創立的，它的創始者原本以為這個系統將可帶動有關電腦操作系統和網路的討論。沒想到情況並非如此，Usenet逐漸發展成一種無政府式的新聞群組，討論的議題根本與學術無關，而是包括諸如alt.sex和alt.drug之類的主題。Usenet做為一個世界性的公共論壇網路，它讓世界各地的電腦使用者得以在上面進行公共討論，提出問題和困難尋求協助，並且彼此發送電子郵件。Usenet是第一個將網際網路當成公共溝通空間的原型，這個空間是對所有人開放，而不僅限於軍方或學術界人士。就這點而言，我們認為網際網路已經實現了我們在第五章所討論的**公共領域**（public sphere）的諸多概念。不過抱持這種自由派烏托邦主義的評論家很快就指出，有許多國家——中國是其中最為惡名昭彰的——為網際網路制定了非常嚴格的檢查制度和訊息控制，地球村的概念似乎依然是一個遙不可及的夢想。

全球資訊網的私人和公共領域

　　正因為網際網路是一種去中心化的科技，使得它可以成為真正遍及全球的國際性媒體，也因此極難加以規範。網際網路的興起始終伴隨著一套資訊自由的修辭，以及想要將它看成是一種沒有使用和流動限制的資訊新「邊境」的渴望（例如，在「電子自由基金會」

〔Electronic Freedom Foundation〕的文章裡）。人們之所以認為網際網路是一種言論自由的全球性邊境，可任憑開疆拓土的主控台牛仔（console cowboy）隨意橫越，完全是因為下面這個事實，亦即網際網路是一種快速成長、變化萬端的實體，極難加以規範。美國曾試圖規範網際網路和全球資訊網的內容，不過卻受挫於憲法第一修正案有關言論自由的部分，此外，有些受質疑的素材是出現在國外的網站上，因此也得受制於其他國家的法律。對那些支持網際網路言論自由以及將網際網路視為「電子邊境」的擁護者而言，這些管理規範的阻礙正是使網際網路成為獨一無二的溝通新形式與表達新媒體的原因所在。

我們想在這裡強調一個重點，1990年代網際網路明白易見的「自由」，顯然是取決於簡單的文字格式。就在這種非視覺性的溝通工具剛剛起飛之際，正好也是影像和視覺媒體在其他以科技為主的生活領域中愈來愈盛行之時。醫學、科學和娛樂產業全都見識到影像科技的驚人成長，並且引進了新的觀看方式，而網際網路也在同時出現戲劇性的快速成長。1980年代末期引進的**超文本**（hypertext）和全球資訊網，很快就將網際網路和其他生活領域中的不同科技結合在一起。

在網際網路引進的時候，電腦通訊科技依然是以文字為主；當時的網際網路之所以不是視覺性的，主要是因為當時的科技還無法做到這點。到了1990年代初期，電腦影像、多媒體和超文本的發展令全球資訊網開始成為一種商業實體。全球資訊網是網際網路裡的一塊區域，連結儲存在世界各地電腦檔案裡的大量資訊。直到最近，所有的檔案都是用一種共同的語言寫成的（HTML，即超文本標記語言）。這種圖形豐富的超媒體介面，可以存取包含聲音、影像和文字的檔案。隨著全球資訊網在1990年代末期出現爆炸性的成長之後，網際網路也跟著成為貨真價實的視覺和聲音媒體。

今人普遍認為，使所有資訊得以廣泛流通的普世精神和蛛網般的結構，最初是源自於電腦先鋒維那瓦・布許（Vannevar Bush），他在

一篇文章裡提出「記憶延伸器」（memex）的想法，那是一種能夠在「軌跡」上儲存大量資訊或連結相關文本和圖片的概念性機器。這條軌跡可以儲存下來，並在日後需要時叫出來使用。這個概念啟發了另一位電腦先鋒泰德・尼爾森（Ted Nelson'），促使他在1960年發展出現代版的超文本。超文本是能夠連結圖畫、文字、聲音和其他數據的一種系統，它通常存在於去中心化的結構中。超連結或單純的連結，就是當使用者點選某些「關鍵」字或圖符時所帶動的連接。尼爾森相信，人類的未來必定是建立在互動式的電腦螢幕上，這個想法在1960年時還只是一種對於未來的願景而已。他預言新形態的書寫和電影將會是互動式的，而且可以相互連結。的確，到了2000年，人們已經可以把電影下載到個人電腦的硬碟裡了。對尼爾森那個時代而言，他的預測確實十分大膽。1989年，提姆・柏納斯－李（Tim Berners-Lee）追隨尼爾森的腳步，在歐洲粒子物理實驗室（CERN）發展出我們今日所見的全球資訊網。激發這個網站系統成立的因素有二：一是由於以媒體為基礎的資訊正逐漸興起，並成為科學知識的基礎成分，另外則是客觀事實使然，因為替歐洲粒子物理實驗室工作的科學家大多分散在世界各地。歐洲粒子物理實驗室亟需一個能夠承載文本和高畫質影像，並且具有全球多向傳輸功能的通訊系統。由柏納斯－李所設計的這個系統，很快就在網際網路的使用者之間盛行起來。

不難想像的是，全球資訊網的最大狂熱者是那些想要販賣貨品和服務的公司，因為它們可以在網際網路這個嶄新的視聽場域裡，廣泛而實際地登載免費廣告。就像我們在第四章指出的，全球資訊網之所以如此盛行，主要是因為它特別強調視覺影像，而它興起的時間正好又碰上消費型的個人電腦開始支援**圖形使用者介面**（graphical user interface）軟體，讓它能夠建立並展示影像和圖符。以視覺為訴求這點相當重要，不僅可以讓廣大使用者覺得電腦沒那麼可怕，同時也戲劇性地改變了網際網路的角色。如今每個人都可以擁有自己的個人網

頁，在裡面擺滿電子郵件通訊者可以參照的影像。也可以用電子郵件的附加檔案傳送影像。網際網路的非視覺文化於是顯得相對短命。在企業世界裡，電子商務變成一塊蓬勃發展的區域，並成為支撐全球資訊網成長的主要力量。如今，網站不僅是公司的必備品，「.com」更已成為連接未來的通行符徵。下面這則廣告在小嬰兒與網路小公司之間創造了一種等同關係，因為後者正是人性化科技的「新生兒」。「.com」就這樣成了新科技的代表符號。「.com」公司的電子商務完全仰賴於以影像為基礎的超連結資訊網，在以文本為主的網際網路領域裡，是無法發展出這樣的電子商務，或發展得如此快速。商業網站就這樣利用影像來吸引消費者的注意力和展示貨品，並進一步取代了商店街和「購物手推車」。

　　雖然全球資訊網迅速發展成一個以商業為主的場域，但我們不該因此忽略了下面這個事實，那就是它同時也為個人的意見表達和政治活動開啟了新的可能性。人們漸漸開始利用網站來創造個人網頁，在網頁裡談論自己的興趣、追求影迷文化和其他**次文化**（subculture）、

宣傳保健知識，並一手包辦屬於個人專有出版品的所有流程。於是，全球資訊網超越了以文字為基礎的網際網路領域，促成了更廣泛的表達活動，包括新形態的出版品，這種出版品只要利用相關軟體便可廉價完成，並擁有全球性的潛在觀眾。因此，我們可以這麼說，網際網路和全球資訊網已經戲劇性地改變了大眾媒體製作者和消費者之間的權力關係。就拿電視這樣的系統來說，在從前，只有少數人有能力製作可以傳輸到世界各地的影像。而如今，每個網站都有可能在世界各個角落找到它的觀眾。

全球資訊網的這個面向對那些想要散播訊息的政治團體以及想要維持聯繫的散居社群，都產生了重大的衝擊。許多政治團體已有效利用全球資訊網來獲取支持——它們在網上訴說自身的奮鬥史、募集資金，並建立更廣大的社群。其中最知名的例子是薩帕塔游擊隊（Zapatistas），薩帕塔游擊隊是墨西哥的一個政治運動組織，以墨西哥的契阿帕斯（Chiapas）地區為中心。薩帕塔的支持者有效地將宣傳資料分送到世界各地的支持團體手中。此舉同時牽涉到高科技和低科技兩種網絡，例如，他們是用雙手把訊息帶到擁有電腦的人那邊。薩帕塔游擊隊利用全球資訊網、電子郵件和線上討論等各種網絡大量散播宣傳文本，為契阿帕斯地區的抵抗活動爭取到墨西哥人以及國際的支持。全球資訊網是這項政治運動的重要媒體，反政府的薩帕塔成員可透過它發布資訊，與擁有國營媒體的墨西哥政府站在比較接近的立足點上競爭。全球資訊網因為具有去中心化的特性，而且只需要最低限度的製播科技，因此能夠提供他們影像製作和呈現的機會，那是電視永遠不可能做到的。例如，面對由國家控制的墨西哥電視台對他們所發動的新聞戰役，薩帕塔游擊隊根本沒有辦法站在相同的立足點上用電視進行反擊。

全球資訊網就像有線電視一樣，也能夠拉近離鄉背井之人的政治聯繫，為該團體提供一個屬於它們的虛幻「所在」。「網站」一詞鼓

勵使用者把它想像成一個具有實體的地方，雖然這地方只存在於虛擬空間當中。對那些因為政治理由而流亡異地的人們來說，將網站視為某個真實所在的想法是非常有意義的。普拉迪·耶加納坦（Pradeep Jeganathan）就曾撰文討論那些在斯里蘭卡泰米爾反抗運動（Tamil movement）中崛起的網站。[13] 由泰米爾民族主義者在斯里蘭卡某些省份裡所建立的泰米爾伊拉姆國（Tamileelam，伊拉姆是泰米爾語「祖國」的意思），並未得到斯里蘭卡政府的承認。1980年代，許多泰米爾人在遭受政治迫害之後，紛紛從斯里蘭卡移民到印度、歐洲、加拿大和澳洲等地。而如雨後春筍般出現的網站，就將這群泰米爾人凝聚起來，構成了一個可以讓「國族」繼續生存的虛擬所在。eelam.com上的泰米爾國是位於網路空間中的某個地方，而非位於在他們渴望的斯里蘭卡。這個網路空間裡的地址是一個象徵性的基地，讓那些離散流移的社群在失去實質家園的情況下，仍然可以在這裡團結維繫下去。根據耶加納坦的說法，存在於資訊網上的eelam.com——它與世界上的所有地方都相隔一樣距離——讓散居各地的泰米爾人可以懷抱著收復失土的希望。這種虛擬世界和窄播有線電視之間的差別在於，前者可以讓資訊傳播得更快速、更暢通。網站可以讓參與者主動介入，他們除了觀看和閱讀網站上的資料之外，也可以撰寫訊息張貼在網站上，並定期更換。

網際網路對隱私、檢查制度和言論自由所造成的挑戰

因此，全球資訊網裡的網站就是人們在全球性網絡中參與各種活動和實踐的「所在」。商業活動在全球資訊網這個視聽媒體上的擴張情形，讓有關影像全球流通的管制規範面臨了巨大的挑戰。相較之下，大多數國家對於輸入到該國電視系統中的電視節目，多少都還能有所節制。但是全球資訊網是一個高度全球性的實體，這一點讓它

的影像交流很難受到規範。有關全球資訊網的規範、使用和權利等議題，各方角力最深的是線上色情這一塊。就像其他產業一樣，色情產業也在全球資訊網存在之初就嗅到網路市場的好處。雖然全球資訊網讓色情公司的地理市場急速擴大，提高了這個行業的行銷前景，但是它也同時引起了必須加以監督的問題。就在這類網站出現之後沒多久，監督團體和關懷公民人士隨即開始向政府提出訴願，要求關閉這類網站或制定瀏覽規範。他們擔心無知的兒童會在沒有監督的情況下，於網路漫遊時不經意地誤入（或尋找）這類色情網站。到了1990年代中期，就有一些關於兒童「被抓到偷看」（caught looking）以及色情狂徵求照片和實際會面而讓兒童涉險的故事隨著這個媒體出現。網路監督和規範遂成了監督團體最迫切的要求和期待。

在美國，由於言論自由是受到憲法第一修正案的保護，而且美國法律並不允許以保護兒童為名來限制成人知的權利，因此限制網際網路的企圖一直以來都很難取得法律上的依據。這項事實讓人們把對於網際網路的關注焦點轉移到使用者身上，思考如何限制使用者上網的能力。許多美國公司為了回應這項訴求，開始推出能夠防堵特殊網站的軟體。SurfWatch、NetNanny、Cyberpatrol和Cybersitter都是因應需求而產生的一些網際網路過濾程式，可以限制使用者登入不同類型的網站，而那些被認為兒童不宜或知名的猥褻網站，通常都在它們的封鎖名單之列。有些程式還可以讓父母親追蹤孩子瀏覽過的所有網站，並在小孩登入新網站時適時地發出警告。最後，美國政府終於跨出了監督和控制網際網路的一大步，開始關閉一些可能危害大眾的網站。1990年代後期最具宣示性的一次網站移除動作，倒是和色情沒有什麼關係，而是一群反墮胎人士將醫界的獵殺黑名單刊登在某個網站上，其中包括紐約州水牛城一位醫生的姓名，後來他在自己家中遭到暗殺。所有這些限制網站的企圖，全都違背了其支持者向來信奉的資訊自由意識形態。

同樣的，主張監督和控制影像（或文字）的要求，有時候也會波及到原本並不打算加以限制的一些網站內容。例如，網路上有一大堆醫學和教育用的資料，有時會伴隨著不限特定觀看者使用的解剖影像。這些身體影像並無色情意圖，不過卻往往會被粗糙的檢查程式誤判為色情畫面。有些程式甚至被刻意設計成用來防堵和同志生活議題有關的任何網站。這類衝突表明了，上下文脈絡才是判讀影像和文字意義的最重要因素。如同我們在其他章節中討論過的，**符號學**（semiotics）的理論也顯示，脈絡才是構成影像意義的主要路徑。全球資訊網因為讓脈絡變得更複雜，連帶使得這個議題變得更糾結。任何人都可以從資訊網上取得許多「現成」的東西，而且只要擁有適當的硬體和軟體，這些從網路上取得的素材便可以輸入到任何脈絡當中。那麼，當影像的脈絡變得隨意武斷、無法控制，就像我們在全球資訊網上看到的那樣時，我們又該如何解釋影像的意義呢？此外，這也引發了影像版權和著作權的問題。

　　網站上的影像是數位影像，也就是說這些影像是經過編碼的，所以很容易就可以移動和下載。就像我們在第四章討論過的，這點徹底改變了生產者和使用者之間的關係。任何人只要利用電腦登入全球資訊網，就有一大堆現成的影像可以隨他處理，不管是修改、重製，放進新的脈絡裡面，或把它們變成「自己的」。如同我們稍早提過的，把網際網路當成一塊領土，其中的每個人都是「出版者」，這種想法已經徹底改變了著作權和版權的觀念，尤其在這樣一個全球性的框架之中。由於電腦具有強大的繪圖複製和模擬能力，可以精確摹製網站脈絡裡的數位影像。這點對傳統的著作權法構成莫大的威脅，根據著作權法的宗旨，作者或藝術家對於使用其作品的商業所得以及使用權的限制都擁有絕對的權利。這種在網路上進行數位複製的做法，對於珍貴的藝術原作概念甚至造成更大的威脅，因為只要能在線上取得原作的影像，甚至不需要和原作有任何實質接觸，就能完成這項複製工

作。這對那些在各個視覺文化領域中辛苦耕耘的人而言，不啻是一場危機。於是，擁有影像版權的個人和公司已逐漸把數位版權也納入保障之列。而一些新公司，諸如比爾・蓋茲（Bill Gates）的Corbis，也已取得龐大的數位影像資料庫，向需要複製影像之人收取費用——這類需求在一個日漸以媒體為基礎的社會裡，正在不斷地成長。在這樣一個媒體就是潮流，上網就等於擁有活躍公共生活的媒體新脈絡裡，那些無法進入其中之人，就會被逐漸邊緣化。

視覺在新千禧年的地位

我們不能說電腦媒體是一種純粹的視覺形式——一種主要與觀看有關的形式。我們是生活在一個媒體整合的年代。光談影像而不論及聲音、維度形式和其他再現模式，等於是忽視了一項重要事實，亦即媒體整合乃資訊網之所以成為全球性通訊系統的關鍵所在。在地球村的觀念裡，及其跨越地理藩籬，將人們連結在一起的想望中，總是蘊含著整合的概念。許多通訊學者和科技理論家都希望這種整合能夠打破距離，並讓知識更加民主化。這裡的關鍵想法是，在社會生產意義的過程中，影像、文本、聲音和物體也是整合在一起的，因此不該將這些因素分開研究。然而與此同時，二十一世紀初的全球性媒體交流現象也明白告訴我們，複雜的權力關係一直都是影像生產和流通的一部分。想要在地方國族裡安身立命的渴望，總是和擁抱全球的欲望處於緊張關係；而文化產物和視覺影像在世界各地的流動，也總是與不同類型的文化意義的生產脫不了關聯。

在這本書中，我們檢視了自古以來發生在視覺影像世界裡的諸多變革，尤其是十九和二十世紀影像科技所造成的衝擊，包括各類影像的生產方式、它們如何被消費和理解，以及他們如何在文化內部與文化之間進行流通。這段複雜的歷史讓我們了解到，要預言二十一世紀

的影像未來是多麼困難的一件事。雖然媒體整合如今已成為這門產業的核心焦點，但不容否認的是，長久以來人們對於不同媒體也已建立出一套重要的關係模式以及截然有別的**現象學**（phenomenology）經驗，這可能會讓他們對於媒體整合心生抗拒。很清楚地，數位影像的潮流將會繼續衝擊社會對於「攝影真實」的看法以及法律和科學證據的視覺面向。然而與此同時，數位影像也可能重新點燃人們對於傳統照片這種文化加工品的興趣。儘管影像的科技狀況會有所改變，但它們的文化和社會角色依然是最根本的。如果說有什麼是可以確定的，那就是視覺影像必然會繼續在二十一世紀的文化中扮演核心角色。

註釋

1. See Linda Kintz and Julia Lesage, eds., *Media, Culture, and the Religious Right* (Minneapolis and London: University of Minnesota Press, 1998).

2. See Frances Cairncross, *The Death of Distance: How the Communication Revolution Will Change Our Lives* (Boston: Harvard Business School Press, 1997).

3. 有關1996年迪士尼和首都／ABC合併的相關事宜，參見見迪士尼網站<http://disney.go.com/investors/annual/capcitie.html>。

4. Dietrich Berwanger, "The Third World" in *Television: An International History*, edited by Anthony Smith (New York and Oxford: Oxford University Press, 1998), 188–200.

5. Berwanger, "The Third World."

6. Robert Foster, "The Commercial Construction of 'New Nations.'" *Journal of Material Culture,* 4 (3) (1998), 262–82.

7. 關於這個議題，參見 Michael Tracey, "Non-Fiction Television," in *Television: An International History*, 78。

8. Yunxiang Yan, "McDonald's in Beijing: The Localization of Americana," in *Golden Arches East: McDonald's in East Asia*, edited by James L. Watson (Stanford, Calif.: Stanford University Press, 1997), 39–76.

9. 對於「美體小鋪」所做的這番分析出自 Caren Kaplan, "A World Without Boundaries: The Body Shop's Trans/National Geographics," *Social Text,* 13 (2) (Summer 1995), 45–66。

10. Arjun Appadurai, "Disjuncture and Difference in the Global Cultural Economy," in

Modernity at Large: Cultural Dimensions of Globalization (Minneapolis and London: University of Minnesota Press, 1996), 27–47.

11. Sol Worth and John Adair, *Through Navajo Eyes* (Bloomington: Indiana University Press, 1972).

12. See Allucquere Rosanne Stone, *The War of Desire and Technology at the Close of the Mechanical Age* (Cambridge, Mass. and London: MIT Press, 1995), 65–81.

13. Pradeep Jeganathan, "Eelam.com: Place, Nation, and Imagi-Nation in Cyberspace," *Public Culture,* 10 (3) (1998), 515–28.

延伸閱讀

Robert C. Allen, ed. *To be Continued…: Soap Operas around the World.* New York and London: Routledge, 1995.

Arjun Appadurai. "Disjuncture and Difference in the Global Cultural Economy." In *Modernity at Large: Cultural Dimensions of Globalization.* Minneapolis and London: University of Minnesota Press, 1996, 27–47.

Pat Aufderheide. "Grassroots Video in Latin America" and "Making Video with Brazilian Indians." In *The Daily Planet: A Critic on the Capitalist Culture Beat.* Minneapolis and London: University of Minnesota Press, 2000, 257–88.

John Perry Barlow. "Crime and Puzzlement." In *High Noon of the Electronic Frontier: Conceptual Issues in Cyberspace.* Edited by Peter Ludlow. Cambridge, Mass. and London: MIT Press, 1996, 459–86.

Dietrich Berwanger. "The Third World." In *Television: An International History.* Second Edition. Edited by Anthony Smith. New York and Oxford: Oxford University Press, 1998, 188–200.

William Boddy. "The Beginnings of American Television." In *Television: An International History.* Second Edition. Edited by Anthony Smith. New York and Oxford: Oxford University Press, 1998, 23–37.

— *Fifties Television: The Industry and Its Critics.* Urbana: University of Illinois Press, 1992.

Frances Cairncross. *The Death of Distance: How the Communication Revolution Will Change Our Lives.* Boston: Harvard Business School Press, 1997.

Vincent Carelli. *O Espirito da TV (The Spirit of TV). Video in the Villages.* Central de Trabalho Indigenista. (1990) 18 min.

Leslie Devereaux and Roger Hillman, eds. *Fields of Vision: Essays in Film Studies, Visual Anthropology, and Photography.* Berkeley and London: University of California Press, 1995.

Ariel Dorfman and Armand Mattelart. *How to Read Donald Duck: Imperialist Ideology in the Disney Comic.* New York: International General, 1984.

Timothy Druckrey, ed. *Electronic Culture: Technology and Visual Representation.* New York: Aperture, 1996.

Elizabeth Edwards, ed. *Anthropology & Photography 1860–1920.* New Haven and London: Yale University Press, 1992.

Robert Foster. "The Commercial Construction of 'New Nations,'" *Journal of Material Culture,* 4 (3) (1998), 262–82.

Elizabeth Fox. *Latin American Broadcasting: From Tango to Telenovela.* Luton, UK: University of Luton, 1997.

Faye Ginsburg. "Indigenous Media: Faustian Contract or Global Village?" *Culture Anthropology,* 6 (1) (1991), 94–114.

Harold A. Innis. *Empire and Communications.* New York and Oxford: Oxford University Press, 1950.

Inuit Broadcasting Corporation, Suite 703, 251 Laurier Ave. W. Ottawa, Ontario K1P 5J6. e-mail: ibcicsl@sonetis.com, <http://siksik.learnnet.nt.ca/tvnc/Members/ibc.html>.

Pradeep Jeganathan. "Eelam.com: Place, Nation, and Imagi-Nation in Cyberspace." *Public Culture,* 10 (3) (1998), 515–28.

Caren Kaplan. "A World Without Boundaries: The Body Shop's Trans/National Geographics." *Social Text,* 13 (2) (Summer 1995), 45–66.

Linda Kintz and Julia Lesage, eds. *Media, Culture, and the Religious Right.* Minneapolis and London: University of Minnesota Press, 1998.

James Ledbetter. "Merge Overkill: When Big Media Gets Too Big, What Happens to Debate?" *Village Voice* (26 January 1996), 30–35.

Perry Ludlow, ed. *High Noon on the Electronic Frontier: Conceptual Issues in Cyberspace.* Cambridge, Mass. and London: MIT Press, 1996.

Michèle Mattelart and Armand Mattelart. *The Carnival of Images: Brazilian Television Fiction.* Translated by David Buxton. New York: Bergin & Garvey, 1990. Republished by Westport, Conn.: Greenwood.

Eric Michaels. *Bad Aboriginal Art: Traditional, Media, and Technological Horizons.* Minneapolis and London: University of Minnesota Press, 1994.

David Morley and Kevin Robbins. *Spaces of Identity: Global Media, Electronic Landscapes, and Cultural Boundaries.* New York and London: Routledge, 1995.

Hamid Naficy. *The Making of Exile Cultures: Iranian Television in Los Angeles.* Minneapolis and London: University of Minnesota Press, 1993.

Howard Rheingold. *The Virtual Community: Homesteading on the Electronic Frontier.* New

York: Harper Perennial, 1993.

Herbert I. Schiller. "The Global Information Highway: Project for an Ungovernable World." In *Resisting the Virtual Life: The Culture and Politics of Information.* Edited by James Brook and Iain A. Boal. San Francisco: City Lights, 1995, 17–33.

Donald A. Schon, Bish Sanyal, and William J. Mitchell, eds. *High Technology and Low-Income Communities: Prospects for the Positive Use of Advanced Information Technology.* Cambridge, Mass. and London: MIT Press, 1999.

Ella Shohat and Robert Stam. *Unthinking Eurocentrism: Multiculturalism and the Media.* New York and London: Routledge, 1994.

John Sinclair. *Latin American Television: A Global View.* New York and Oxford: Oxford University Press, 1999.

Anthony Smith, ed. *Television: An International History.* Second Edition. New York and Oxford: Oxford University Press, 1998.

G. Smith. "Space Age Shamans: The Videotapes." *Americas,* 41 (2) (1989), 28–31.

Roland Soong. "Telenovelas in Latin America," 1999, <http://www.zonalatina.com/Zldata70.htm>.

Allucquere Rosanne Stone. *The War of Desire and Technology at the Close of the Mechanical Age.* Cambridge, Mass. and London: MIT Press, 1995.

Sherry Turkle. *Life on the Screen: Identity in the Age of the Internet.* New York: Touchstone, 1995.

Terence Turner. "Defiant Images: The Kayapo Appropriation of Video." *Anthropology Today,* 8 (6) (1992), 5–16.

Nico Vink. *The Telenovela and Emancipation: A Study of Television and Social Change in Brazil.* Amsterdam: Royal Tropical Institute, 1988.

Paul Virilio. *The Art of the Motor.* Translated by Julie Rose. Minneapolis and London: University of Minnesota Press, 1995.

Sol Worth. *Studying Visual Communication.* Edited by Larry Gross. Philadelphia: University of Pennsylvania Press, 1981.

— and John Adair. *Through Navajo Eyes.* Bloomington: Indiana University Press, 1972.

Yunxiang Yan. "McDonald's in Beijing: The Localization of Americana." In *Golden Arches East: McDonald's in East Asia.* Edited by James L. Watson. Stanford, Calif.: Stanford University Press, 1997, 39–76.

Lenny Zeltzer. "The World-Wide Web: Origins and Beyond," <http://www.zeltser.com/www/#History_Hypertext> copyright 1995, accessed 21 March 2000.

名詞解釋
Glossary

Abstract/abstraction 抽象 / 抽離

被認為不具備具體真實性的特質。就藝術而言，指的是以形式、形狀、色彩和肌理為焦點的非具象風格，而非真實的再現。在廣告中，抽離一詞是用來形容廣告所創造出來的幻想世界，它讓觀看者從日常世界中抽離出來，暫時忘卻常規，進而提供觀看者一個由想像力所界定的欲望空間。

Abstraction expressionism 抽象表現主義

一種抽象藝術風格，盛行於第二次世界大戰戰後至1950年代中期的美國和歐洲，強調以抽象手法來表現當代人的焦慮感。主要倡導者包括帕洛克（Jackson Pollock）和德庫寧（Willem De Kooning）等人。

Aesthetics 美學

哲學的一支，關懷的主題包括與藝術價值、意義和詮釋有關的信仰及理論。傳統上，美學指的是與「美麗」有關的概念，但如今主要是談論藝術的效用與價值。

Agency 行動力

有能力採取行動或創造意義的特質。在某些情況下，個人或團體由於被去權，因而不具行動力。

Alienation 異化

異化在歷史上具有幾種不同的解釋。大體而言，異化指的是與自然之間的距離感，和他人的隔離，以及現今社會普遍存在的無助感。在馬克思主義的理論中，異化是資本主義的一種特殊情境，人們在其中感受到自己與自己的勞動產品，以及包括人際關係在內的所有面向，都處於一種隔離狀態。在精神分析學的理論中，異化指的是分裂的主體性，以及發現到下列事實：因為無意識的存在，所以人們無法有效掌控自己的思想、行為和欲望。參見 *Marxist theory* 馬克思理論、*Psychoanalytic theory* 精神分析理論、*Modernism/modernity* 現代主義 / 現代性。

Analog 類比

一種數據再現的方式，是透過不同質量的數據來表達其內容。類比科技包括照片、錄音帶、合成錄音、有長短針的時鐘或水銀溫度計等，類比是以刻度上的高低、深淺來顯示強弱的改變，諸如電力。可以說，我們是以類比的方式經驗這個世界，也就是說，我們認為世界是建立在某種連續性的基礎上。諸如照片之類的類比影像，是建立在色調、色彩的漸層基礎上，這點與數位影像有所區別，數位影像是由數學方式編碼的位元所構成。參見 *Digital* 數位。

Appellation 稱呼

廣告直接向觀看者 / 消費者說話的過程。這過程可能發生在文本或說辭中使用「你」這個稱呼，也可能在廣告的陳述中以暗示的方式出現。消費廣告藉由這種陳述模式指稱觀看者 / 消費者的

同時，也要求他們將自己置身於廣告當中。換言之，稱呼指的是廣告建構他們的觀看者／消費者的過程。稱呼一詞是由威廉遜（Judith Williamson）所創，用以指稱廣告召喚消費者的方式。參見 *Interpellation* 召喚。

Appropriation 挪用

為了自身目的而借用、偷取或接管其他意義的行為。文化挪用是一種「借用」的過程，並在過程中改變了商品、文化產物、標語、影像或流行元素的意義。此外，當觀看者取用某項文化產物並對它們進行某種程度的改編、重寫或改變時，挪用便是對立生產和對立解讀的主要形式。參見 *Bricolage* 拼裝、*Trans-coding* 轉碼、*Oppositional reading* 對立解讀。

Aura 氛圍

德國理論家班雅明（Walter Benjamin）的用詞，用來描述只存在於某一地方而且是獨一無二的藝術作品的特質。根據班雅明的說法，這類作品的氛圍能夠賦予它們無法複製的原真性。參見 *Reproduction* 複製。

Authenticity 原真性

純正或獨一無二的特質。傳統上，原真性是屬於只此一件的原創品，而非副本。在班雅明的影像複製理論中，原真性正是那種無法複製或拷貝的特質。

Avant-garde 前衛

源自軍事戰略的術語（意指前鋒或斥候隊），在藝術史上用來形容開啟先河的藝術實驗運動。人們常將前衛和現代主義聯想在一起，也常拿它和順應慣例而非挑戰時代的主流藝術或傳統藝術做對比。

Base/superstructure 下層／上層結構

馬克思術語，用來描述勞動及經濟（下層結構）與社會系統及社會意識（上層結構）在資本主義當中的關係。根據古典馬克思主義，經濟下層結構支配了上層結構的法律、政治、宗教和意識形態等面向。參見 *Marxist theory* 馬克思理論。

Binary oppositions 二元對立

諸如自然／文化、男性／女性等等之類的對立形態，傳統上經常以這種方式再現真實。雖然二元對立看起來似乎恆久不變且彼此排除，然而當代的差異性理論卻顯示出，這些對立的類屬其實彼此相關，並且是一種意識形態和歷史的建構物。歷史就是靠著二元對立來告訴我們，對於意義的形成以及我們對事物的理解而言，差異性都是不可或缺的。

Biopower 生命權力

法國哲學家傅柯（Michel Foucault）的術語，用以描述機制性實踐對於身體進行界定、測量、分類和建構的過程。因此，生命權力指的是透過管制身體的活動（社會保健、公共衛生、教育、人口統計、戶口調查以及生育計畫等）而作用在身體上的權力。這類過程和實踐會生產出有關身體的特定知識，以及帶有特定意義和能力的身體。根據傅柯的說法，每一具身體都是由生命權力建構出來的。參見 *Docile bodies* 馴服的身體、*Power/Knowledge* 權力／知識。

Bit 位元

電腦最小的記憶和資訊單位。一個位元只能代表0或1這兩個數值當中的一個。參見 *Digital* 數位。

Black-boxed 黑箱化

「黑箱化」指的是使用者無法看見機器內部及其運作的情形（隱喻或實際情況皆可用之）。被「裝在箱子裡的」是使用者無法看見的某種科技的特性和能力。

Bricolage 拼裝

以「就地取材」方式，運用手邊現有材料所進行的創作實踐。就文化實踐而言，「拼裝」指的是採用現成的消費產品和商品，為它們賦予新的意義，並藉此將它們轉變成自己的作品。這種實踐有可能為商品創造出抗拒性的意義。例如，青少年穿運動鞋不綁鞋帶或反戴棒球帽的做法，就是改變這些商品之企圖意義的實踐。龐克族把安全別針當成身體的裝飾品，是最知名的拼裝實踐之一。此語在文化研究中始見於人類學家李維史陀

（Claude Lévi-Strauss），用以說明所謂的原始文化在意義形成的過程上與主流殖民文化是不同的。參見 *Appropriation* 挪用、*Counter-bricolage* 反拼裝。

Broadcast media 廣播媒體

從某一中心點傳輸到許多不同接收點的媒體稱之。例如電視和廣播電台，這些媒體皆使用無線電波將訊號從中央台傳輸到廣大的接收器（電視機和收音機）中。低功率的地區性傳輸稱為窄播，不屬於廣播的一種。參見 *Narrowcast media* 窄播媒體。

Capitalism 資本主義

一種經濟體系，在該體系中，投資和擁有生產、分配及財富交換工具的，主要是個人或公司，相對於由合作團體或國家掌握財富工具的體制。資本主義的基本意識形態為自由貿易、開放市場和個體性。在資本主義體系中，貨物的使用價值（它們如何被使用）小於其交換價值（它們在市場上值多少錢）。工業資本主義指的是以工業為主的資本主義體系，例如十九和二十世紀的許多歐美民族國家皆是。晚期資本主義（又稱為後工業主義〔postindustrialism〕）指的是出現於二十世紀末的資本主義形態，它在經濟所有權和結構方面都要比以往來得國際化；交易內容不再以具體可見的製造物為主，轉而由服務和資訊取代。馬克思理論批判資本主義體系乃建立在對工人的不平等對待和剝削之上，它僅讓少數人得利而多數人只能擁有極有限的財產。參見 *Exchange value* 交換價值、*Marxist theory* 馬克思理論、*Use value* 使用價值。

Cartesian space 笛卡兒空間

一種空間概念，源自十七世紀哲學家笛卡兒的數學理論。笛卡兒認為人類可以用理性主義和機械論的詮釋來理解自然，而「空間」概念同樣也可以用數學方式加以劃定、測量。「笛卡兒格網」（Cartesian grid）指的是利用三條軸線來定義空間，這三條軸線兩兩以九十度相交界定出三度空間。笛卡兒空間的基礎來自於他著名的人性理論：「我思故我在」，亦即人類是存在的，並且能夠以積極、無中介的方法認識這個世界。因此，笛卡兒空間概念能夠成立的前提是，必須先有一個全知、理性、全視的人類主體存在。虛擬空間被視為傳統笛卡兒空間的對立面。參見 *Virtual* 虛擬。

Cinéma vérité 真實電影

1960年代的紀錄片運動，也有人以「直接電影」稱之，提倡以自然主義和未經中介的方式記錄現實，採用的手法包括使用長鏡頭，盡量減少剪接，手持攝影機，拒絕旁白和字幕。雖然真實電影的倡導者認為上述手法能夠以更原真性的方式再現真實，不過仍有人認為，他們透過取景所做的選擇以及他們以影片製作者在場的身分，事實上已經影響到拍攝事物的「原真性」了。真實電影的導演包括胡許（Jean Rouch）和懷斯曼（Frederick Wiseman）等人，他們也和直接電影有深厚的關係。參見 *Direct Cinema* 直接電影。

Cinematic apparatus 電影機制

可提供傳統觀影經驗的各種設備，包括：電影放映機、電影銀幕和座位安排等。在電影理論中，電影機制一詞還包括觀賞者在電影觀看脈絡中的心理狀態。

Classical art 古典藝術

堅持傳統美學和風格的藝術。古典藝術一詞通常和講究和諧、對稱及比例的古希臘羅馬藝術連在一起。

Code 符碼

讓意義在社會中落實並因此能夠被其使用者解讀的繁複規則。符碼牽涉到一種有系統的符號組織。例如，在某一社會中為眾人所了解的社會行為符碼，像是打招呼的方式，或是社會互動的模式等。符碼變得明顯可見的情況之一，是當它們被打破時。

符號學理論認為，語言以及諸如電視、電影這類再現媒體，都是根據特定符碼建構而成的。電影符碼包括燈光、運鏡、剪接等。符碼可能跨越不同的媒體，單一媒體也可能出現好幾套不同的符碼。例如，繪畫上的明暗符碼或文藝復興透視

符碼，也可以應用在照片和影片上。

霍爾（Stuart Hall）也使用「符碼」一詞來描述諸如電視這樣的文化文本如何由其製作者進行意義編碼，然後由其觀看者加以解碼。參見 *Decoding* 解碼、*Encoding* 編碼、*Semiotics* 符號學、*Sign* 符號。

Colonialism　殖民主義

某一國家將勢力擴展到其他地區、人民身上的政策。殖民主義一詞主要用來描述從十六世紀到二十世紀歐洲各國對非洲、印度、拉丁美洲、北美洲以及太平洋地區所進行的殖民行為（這些被殖民國家的獨立奮鬥則產生出種種後殖民主義情境）。殖民行為對第三世界人民造成無形的剝削，第一世界國家則因此獲利，此舉不僅引發國與國之間在政治、經濟上的爭端，更在迫使被殖民國改變語言等傳統之時，撼動了這些國家的文化根基。參見 *Imperialism* 帝國主義、*Postcolonialism* 後殖民主義。

Commodification/commodity　商品化／商品

原為馬克思主義用語，商品化指的是把原料轉化成具有金錢（交換）價值的市場產品的過程。商品則是在商品文化中為消費者推出的上市物品。

Commodity fetishism　商品拜物

商品被掏空其製造意義（製造商品的勞工以及商品被製造的脈絡）然後填入抽象意義（通常藉由廣告）的過程。在馬克思理論中，商品拜物是存在於資本主義中的一種神祕化過程，在「物品是什麼」與「它們看起來如何」之間進行神祕化。商品拜物也用來形容將特定生命力歸屬於商品而非社會生活中的其他元素。例如，認為汽車可以提供自我價值就是一種商品拜物。

在商品拜物中，交換價值遠大於使用價值，也就是說，東西的價值不是來自於它們可以做什麼，而是取決於它們值多少錢、它們長什麼樣子，以及它們可以附帶什麼樣的內涵意義。例如，一件商品（瓶裝水）被掏空其製造意義（在哪裡裝瓶，誰將其裝瓶，如何運送等），然後透過廣告的鼓吹而填入新的意義（山泉、純淨）。

參見 *Exchange value* 交換價值、*Fetish* 戀物、*Marxist theory* 馬克思理論、*Use value* 使用價值。

Commodity self　商品自我

由艾溫（Stuart Ewen）所創的詞彙，指的是我們在建立自我認同時，至少有部分是透過我們生活中的消費產品來建立的。商品自我的概念隱含著，我們的自我乃至我們的主體性有部分是透過我們對商品符號的認同所中介和建構的──我們想購買和使用某項消費產品的目的，是想取得附貼在該產品上的意義。

Commodity sign　商品符號

指某項商品透過廣告所建構的符號學意義。商品符號是由該商品的再現或產品本身，加上它的意義所構成。當代文化理論學者指出，我們消費的並非商品而是商品符號。也就是說，我們真正購買的是該商品的意義。參見 *Commodity* 商品、*Sign* 符號。

Conceptual art　觀念藝術

興起於1960年代的一種藝術風格，強調觀念想法勝於實體物件。觀念藝術企圖反擊藝術世界日益增強的商業主義，因此該派所呈現的主要是想法而非可供買賣的藝術作品，目的在於把焦點轉移到創作過程並遠離藝術市場。觀念藝術家包括柯史士（Joseph Josuth）以及小野洋子（Yoko Ono）等人。

Connoisseur/connoisseurship　鑑賞家／鑑賞

對某特定藝術具備特殊辨識能力的人。鑑賞家一詞是個帶有階級意味的概念，傳統上用來指稱那些秉持「偏見」品味的人士。鑑賞這個概念因為將上層階級的品味再現成某種自然事物且比大眾品味更具原真性，因而不斷遭致批評。

Connotative meaning　內涵意義／隱含義

在符號學中，加諸於某一符號之字面意義上的所有社會、文化和歷史意義，稱之為內涵意義。內涵意義是建立在影像的文化和歷史脈絡以及觀看者在這些環境中親身感受到的知識之上。因此，內涵意義將某一物體或影像帶到一個更寬廣的領域，一個屬於意識形態、文化意義和社會價值觀

的領域。根據巴特（Roland Barhtes）的講法，當我們把內涵意義解讀成外延意義（也就是字面義），並因此將源自於複雜萬端的社會意識形態的意義自然化時，迷思／神話就會產生。參見 *Denotative meaning* 外延意義、*Myth* 迷思／神話、*Semiotics* 符號學、*Sign* 符號。

Constructivism 構成主義

1917年俄國大革命後在蘇聯所興起的藝術運動，開啟了現代主義的前衛派美學。構成主義強調動態造形，認為動態造形體現了機械文化時代的政治與意識形態。前蘇維埃構成主義藝術家擁抱馬克思主義、科技進步的想法與機械美學。構成主義的主要先驅包括塔特林（Vladimir Tatlin）、李西斯基（El Lissitsky）以及電影人維托夫（Dziga Vertov）。

Convergence 整合

指將日益廣泛的媒體結合導向單一入口點。把電腦、電視、電影、傳真和電話等傳播科技結合成相互連結的單一多媒體系統，是許多新科技擁護者對媒體「整合」的未來願景。

Counter-bricolage 反拼裝

由廣告人和行銷者所採用的一種實踐，將拼裝風格的商品面向拿來製造和販售。例如，當年輕人創造出某種特定風格來顛覆商品的意義時（例如穿著過大尺碼的低襠褲，並露出裡面的四角內褲），製造商便會祭出反拼裝手法，挪用這些風格重新包裝後再賣給消費者。參見 *Appropriation* 挪用、*Bricolage* 拼裝。

Counter-hegemony 反霸權

某一社會中對抗優勢意義和權力體系的力量，這股力量會讓各種優勢意義不斷保持在緊張與流動的狀態。參見 *Hegemony* 霸權。

Cubism 立體派

二十世紀初期的藝術運動，屬於法國現代前衛藝術的一部分。立體派始於畢卡索和布拉克（Georges Braque）兩人之間的一次合作，他們共同發展出描繪空間和物件的新手法。立體派刻意挑戰透視風格的優勢地位，企圖同時從多個透視

點描繪物體的形象，藉此再現人類視覺的動態性與複雜性。參見 *Dada* 達達主義、*Futurism* 未來主義、*Modernism/modernity* 現代主義／現代性。

Cultural imperialism 文化帝國主義

參見 *Imperialism* 帝國主義。

Culture industry 文化工業

法蘭克福學派成員所使用的語彙，尤其是阿諾多（Theodor Adorno）和霍克海默（Max Horkheimer）兩人，用以指出資本主義如何組織文化並將文化同質化，讓文化消費者沒有多少自由空間可以建構他們自己的意義。阿諾多和霍克海默認為，文化工業將大眾文化當成一種商品拜物的形式進行生產，並讓它成為工業資本主義的宣傳工具。他們認為所有大眾文化都是依循一定的公式，不斷重複，鼓勵齊一，倡導被動，用種種承諾欺騙消費者，並促進偽個體性。參見 *Commodity fetishism* 商品拜物、*Frankfurt School* 法蘭克福學派、*Pseudoindividuality* 偽個體性。

Cyberspace 網路空間

指由電腦、網際網路和虛擬科技定義出來的空間。網路空間是由電子交換網址所構成的想像空間，把悠遊全球資訊網、傳送接收電子郵件和體驗虛擬系統等，視為一種另類地理學。參見 *Cartesian space* 笛卡兒空間、*Internet* 網際網路、*Virtual* 虛擬、*World Wide Web* 全球資訊網。

Cyborg 生化機器人

最早由克利尼斯（Manfred Clynes）和克林（Nathan Kline）在1960年提出，用來形容一種「自我調整的人類機械系統」或是一種神經機械有機體。在此之後所發展出來的理論中，則屬哈勒葳（Donna Haraway）提出的最為著名，她藉生化機器人的觀念來探討人類受科技支配的關係，以及後期資本主義、生物醫學和電腦科技的主體性問題。她指出，那些裝有假牙和心律調整器的人都是道地的生化機器人，而生化機器人也已成為當代科幻小說和電影的一分子。不過，當代對於「生化機器人」的思考大多是認為：在當前這個後現代的科技化社會中，所有的主體之所以都能被理解成生

化機器人，乃是因為他們對科技的依賴，以及他們和科技之間無法分割的關係。

Dada 達達主義

1916年在蘇黎世展開的知識運動，不久後在法國開花結果，並讓杜象（Marcel Duchamp）和畢卡比亞（Francis Picabia）成為該運動的領袖人物。詩人查拉（Tristan Tzara）將「達達」定義為一種「心智狀態」，而且主要是一種反藝術的感性，例如，杜象便將生活常見的物品像是腳踏車輪、小便斗等「現成物」，陳列在美術館中展出。達達主義是無禮的，且受未來主義影響甚深，但是並未完全接受未來主義者對機械的熱愛以及對法西斯主義的擁護。其他重要成員包括德國作家胡森貝克（Richard Hulsenbeck）、德國藝術家史維塔斯（Kurt Schwitters）以及法國藝術家阿爾普（Jean Arp）等。參見 *Futurism* 未來主義。

Decoding 解碼

就文化消費而言，解碼指的是遵照社會共享的文化符碼來詮釋文化產物並賦予其意義的過程。霍爾（Stuart Hall）用這一詞彙來描述文化消費者在觀看和詮釋已由製作者編碼過的文化產物（例如：電視節目、影片、廣告等）時，所完成的工作。根據霍爾的說法，諸如「知識框架」（階級地位、文化知識）、「生產關係」（觀看的脈絡）和「科技基礎建設」（人們藉以觀看東西的科技媒介）這些元素，都會影響解碼的過程。參見 *Code* 符碼、*Encoding* 編碼。

Denotative meaning 外延意義 / 明示義

在符號學中，指稱某一符號的字面意義。玫瑰的外延意義為一種花卉。不過在任何特定脈絡中，玫瑰似乎都具有某種內涵意義（例如：浪漫、愛情或忠誠等），也就是在它的外延意義之上已經加進了社會、歷史和文化的（隱含的）意義了。參見 *Connotative meaning* 內涵意義、*Semiotics* 符號學、*Sign* 符號。

Dialectic 辯證

哲學用語。其用法多變且曖昧不明。在希臘哲學中，它指的是柏拉圖為了獲取更高知識而提出的問答過程。此語常用來描述兩個不同立場之間的衝突和張力，例如，善與惡的辯證。不過，哲學裡的辯證過程指的是對於這類衝突的調停或解決之道。

馬克思理論認為歷史並非以持續不斷的腳步向前進，而是經由一連串的衝突慢慢進步，解決舊衝突的唯一之道就是帶進新的衝突。馬克思主義用此語來談論「正」、「反」觀念，例如，雇主（正）和工人（反）之間的對立透過辯證的過程而產生「合」的結果。參見 *Marxist theory* 馬克思理論。

Diaspora 離散流移

通常指稱散居在原生土地或家鄉之外，且屬於某一族裔、文化或民族的社群。例如，散居在世界各地的廣大猶太社群，以及廣居於英國的東印度人。離散流移研究特別強調這類社群的複雜性，他們不僅對原生土地懷抱記憶和鄉愁，也和其他在地離散社群共享遷徙、移置（displacement）和混雜認同的歷史。參見 *Hybridity* 混雜。

Differentiation 區隔化

在廣告中，用以區分或凸顯不同廠牌之產品品質的策略稱之。例如，百事和可口可樂販售類似的產品，不過它們的廣告活動卻將非常不一樣的特質附貼在各自的產品之上，像是年輕或世界和諧等等。

Digital 數位

藉由分立數字來再現數據，並以數學手法為該數據編碼。相對於類比科技，數位科技是以位元單位編碼資訊，並為每一資訊指定其數值。有指針的時鐘藉由指針在鐘面上的移動來顯示時間是類比的，而以數字報時的時鐘則是數位的。照片影像是類比的並具有連續色調，數位影像則以數學手法編碼，所以每個位元都有一個特定值。數位科技讓竄改與複製變得更加容易。參見 *Analog* 類比、*Bit* 位元。

Direct cinema 直接電影

和真實電影極為近似，直接電影指的是以同步記錄的方式將呈現在鏡頭和工作人員面前的聲音和

自發性的真實動作拍攝下來。這項技術捨棄了某些真實電影的導演（例如胡許〔Jean Rouch〕）依然會採用的旁白敘述，而且會在最小量或甚至完全沒有劇本、表演、編輯和調整素材的情況下拍攝和錄製。採用此種風格的美國導演包括：李科克（Ricky Leacock）、羅伯‧朱（Robert Drew）、潘內貝克（Donn Pennebaker）、懷斯曼（Frederick Wiseman）和梅索兄弟（Albert and David Maysles）等。他們的拍攝焦點主要是出現在日常生活機制中的人物和居民，對象從著名的政治人物、老師和學生，乃至犯人與獄卒無所不包。參見 *Cinéma vérité* 真實電影。

Discontinuity 不連貫性
在後現代風格中，用以打破連續敘述和觀眾認同的一種策略，藉以違逆觀看者的預期。不連貫性包括跳接、改變事件發生的先後順序，或反身性思考。參見 *Reflexivity* 反身性思考。

Discourse 論述
大體而言，論述指的是由社會組織而成的針對某一特定主題的談論過程。根據傅柯的說法，論述是一種知識體，既能定義也能限制關於某件事物應該談論哪些內容。在沒有特定指涉的情況下，這個名詞可應用在廣泛的社會知識體上，例如經濟論述、法律論述、醫學論述、政治論述、性論述和科技論述等。論述乃針對特定的社會和歷史脈絡，而這兩者都會隨著時間而改變。傅柯理論很基本的一點是：論述生產某種主體和知識，而我們或多或少都佔居著由多層論述界定出來的主體位置。參見 *Subject position* 主體位置。

Docile bodies 馴服的身體
傅柯詞彙，用來描述社會主體在身體上臣服於社會規範的過程。參見 *Biopower* 生命權力。

Dominant-hegemonic reading 優勢霸權解讀
在霍爾（Stuart Hall）為大眾文化的觀看者／消費者所提出的三個潛在位置中，優勢霸權解讀指的是消費者無條件地接受製作者傳遞給他們的訊息。根據霍爾的說法，不管在任何時刻，都只有極少數的觀看者真正佔居這個位置，因為大眾文化無法滿足所有觀看者在文化上的特殊經歷、記憶和欲望，也因為觀看者並非大眾媒體和流行文化訊息的被動接收人。參見 *Negotiated reading* 協商解讀、*Oppositional reading* 對立解讀。

Empiricism 經驗主義
受到科學啟發的一種哲學派別，經驗主義假設事物獨立存在於語言和其他再現形式之外，可以被當成獨立於任何特定脈絡之外的實證真理而做出清楚明確的認知。經驗主義的方法學是根據實驗和收集數據來建立特定真理，與那些認為事實和真理乃建立在脈絡和語言系統之上的理論正好相反，後者認為事實和真理的意義會隨著脈絡和語言系統而改變。

Encoding 編碼
在文化消費中，編碼指的是文化產物的意義生產。霍爾用編碼來描述文化生產者在為文化產物（例如電視節目、影片、廣告等）編製優勢意義時所完成的工作，這些意義接著由觀看者進行解碼。根據霍爾的說法，諸如「知識框架」（階級地位、文化知識和生產者的品味）、「生產關係」（生產過程的勞動脈絡）和「科技基礎建設」（生產過程的科技脈絡）這些元素，都會影響編碼的過程。參見 *Decoding* 解碼。

Enlightenment 啟蒙主義
十八世紀的文化運動，藉由擁抱理性觀念來拒斥宗教和前科學時代的傳統。啟蒙運動強調理性，並認為科學進步將帶動道德和社會的提升。康德將啟蒙運動定義為「人類從其自我強加的不成熟中甦醒過來」，並頒給它「大膽求知」（sapere aude）的座右銘。啟蒙運動與各式各樣的社會變革有關，像是封建制度與教會勢力的崩解、印刷術對歐洲文化與日俱增的衝擊，以及中產階級在歐洲的崛起等。啟蒙運動被視為現代性興起的一個重要面向。參見 *Modernism/Modernity* 現代主義／現代性。

Epistemology 知識論
哲學的一支，探討知識以及何種事物可以被認知等議題。對某事物提出知識論的問題，意即去研

究我們對於此事物可以知道些什麼。

Equivalence 等同

符號學用語，指稱在某一影像中確立影框內部各元素之間的關係，或是確立某一產品和其符徵（signifier）之間的關係。例如，等同指的是一則廣告為觀看者／消費者在某一產品和某一特定人物之間所確立的直接連結。名人為廣告背書，就是在該產品（耐吉出產的喬丹氣墊球鞋）和代言人（喬丹）之間確立「等同」關係，好讓這兩者的特性被視為是等同的（將高超的籃球技術頒給那些穿了耐吉球鞋的人）。

Exchange value 交換價值

在消費文化中指定給某商品的貨幣價值。當我們看到的是某件東西的「交換價值」時，它的經濟價值（或等值金錢）便比它的可能用途（使用價值）來得重要。馬克思理論批判資本主義強調交換價值勝於使用價值。例如，黃金具有極高的交換價值，但使用價值卻很低，因為它的實際功用並不多；因此黃金是用來購買身分地位的。參見 Capitalism 資本主義、Commodity fetishism 商品拜物、Marxist theory 馬克思理論、Use value 使用價值。

Exhibitionism 暴露癖

精神分析用語，指因被看而感到愉悅。典型好萊塢電影將女體展現給觀賞者的方式，便可視為一種暴露癖。參見 Psychoanalytic theory 精神分析理論、Scopophilia 窺視癖、Voyeurism 偷窺癖。

False consciousness 虛假意識

在馬克思理論中，虛假意識指的是將優勢社會體系的經濟不平等真相隱藏起來，而讓一般人民相信這個壓迫他們的系統是完美的。在馬克思主義者眼中，聖經裡的「謙卑人必承受地土」這句話，就是虛假意識的一個例子，因為它明白表示遭受蹂躪不須起而反抗，只要等待，自有獎賞。到了二十世紀，馬克思主義者進一步認為，虛假意識這個觀念本身具有潛在的壓抑性，因為它將「大眾」界定為社會體系中未覺醒的愚人。相反地，諸如霸權這類觀念則是強調人們積極對抗意

識形態體系所賦予的意義，而非被動的接收。參見 Marxist theory 馬克思理論、Hegemony 霸權、Ideology 意識形態。

Fetish 戀物

在人類學中，戀物指的是一件物品被賦予神奇的力量和儀式性的意義，例如圖騰柱（totem pole）。在馬克思理論中，戀物則是指稱一件物品取得不存在於該物品自身的「神奇」經濟力量。例如，紙鈔實際上只是無甚價值的一張紙而已，是由政府賦予它經濟價值。在精神分析理論中，戀物指的是賦予某樣物件神奇的力量好讓某人能在心理上得到補償。例如，一張電影明星的海報能夠讓某人幻想自己擁有他所無法擁有的東西。參見 Commodity fetishism 商品拜物。

First World 第一世界

第二次世界大戰戰後所使用的詞彙，用來指稱西方國家，相對於「第二世界」（東方）或「第三世界」。在這個理論中，世界被區分為西方（第一世界）和東方（第二世界），以及美國和蘇聯這兩大超級強權。冷戰消退之後，由於這些國家的全球地位已發生轉變，這個詞彙如今已不那麼適切。參見 Third World 第三世界。

Flâneur 漫遊者

法語，最初是因十九世紀詩人波特萊爾使之流行起來，後來由班雅明（Walter Benjamin）等文化評論者予以理論化，用以指稱一個人漫步在城市街道上，欣賞周遭景物，尤其是指消費者社會裡的這些人。換言之，漫遊者是「櫥窗購物者」（window shopper）的一種，意指不論買不買東西，觀看五花十色的商品文化這個行為本身就是其快樂的來源之一。漫遊者同時存在於消費主義的世界又從其周遭的都市風景中被剝除。最初，漫遊者指的都是男性，因為女人無法享有像男人一樣的自由，可以獨自漫遊在城市街道之間。不過晚近的文化評論，例如在佛瑞柏格（Anne Friedberg）的作品中，已試圖為「女性漫遊者」（flâneuse）——漫步在城市誘人景觀中的女性——的概念進行理論化。參見 Modernism/

modernity 現代主義 / 現代性。

Frankfurt School 法蘭克福學派

1930年代首先在德國進行研究而後主要轉往美國的一群學者和社會理論家，他們志在把馬克思理論應用於二十世紀資本主義社會的新形態文化產物和社會生活之上。法蘭克福學派反對啟蒙運動哲學，他們指出，理性不但不能解放人民，反而變成科技專家崛起的一股力量，工具理性的表達偏離了解放人類的崇高目標，再加上對人民的剝削，只會讓社會支配系統變得更有效率。法蘭克福學派的主要人物包括阿多諾（Theodor Adorno）、班雅明（Walter Benjamin）、霍克海默（Max Horkheimer）、馬庫色（Herbert Marcuse）和哈伯瑪斯（Jürgen Habermas）等人。該派的早期成員在納粹勢力興起後逃離德國。參見 *Culture industry* 文化工業。

Futurism 未來主義

義大利前衛藝術運動，受到馬里內蒂（Filippo Tommaso Marinetti）1909年的《未來主義宣言》（*Futurist Manifesto*）所啟發。未來主義者致力於打破傳統，全心擁抱速度和未來。他們寫了許多宣言，並堅持一種煽動、挑戰的風格，這種風格有時與法西斯主義相關。有些未來主義畫家，例如巴拉（Giacomo Balla），把繪畫焦點放在運動中的物體和人物，其他藝術家則採用立體派風格創作。參見 *Cubism* 立體派、*Dada* 達達主義。

Gaze 凝視

在視覺藝術理論中，例如電影理論和藝術史，凝視是用來描述為強大欲望所支使的觀看行為——例如，凝視的動機可能是受到想要掌控觀看對象的欲望所驅使。有關凝視的理論探討了「觀看」和「被看」行為當中的複雜權力關係。

在傳統的精神分析理論中，凝視和「幻想」密切相關。法國精神分析學家拉岡（Jacques Lacan）對這個理論做了進一步的修正更新，他把凝視當成其研究的重點，用來說明個體如何處理他們的欲望。例如，拉岡把鏡像階段——當兒童認知到自我的反射影像並將這影像理想化的階段——視為有意義的視覺行為，是個人心理發展的關鍵時期。拉岡和佛洛伊德的理論也被運用在電影上，1970年代的精神分析派電影理論便將凝視的概念套入電影當中，認為觀賞者對影像的凝視都帶有男性凝視的意含，是一種將銀幕上的女人物化的行為。當代的凝視理論已經將這個原型複雜化了，如今我們討論的是各式各樣不同種類的凝視，例如，以性、性別、種族或階級為特色的凝視，而且這類凝視可以由不同種類的觀賞者施行。

傅柯使用「凝視」一詞來描述在某一機制脈絡中，權力框架內部的主體關係——以及在權力框架內部做為協商和傳達權力工具的視覺機制。對傅柯來說，社會機制會對其主體進行調查凝視（inspecting gaze）和正常化凝視（normalizing gaze），藉此追蹤他們的活動並加以規訓。在這種規劃中，凝視並非某人所有或為某人所用的一種東西，而是某人所進入的一種空間性和機制性的束縛關係。參見 *Panopticism* 全景敞視主義、*Psychoanalytic theory* 精神分析理論。

Gender-bending 性別扭轉

對傳統的男女性別範疇以及隨之而來的性規範提出質疑的一種實踐。例如，對於某項文化產物的性別扭轉解讀，可能會指向先前未被認可的同性戀灰色地帶和符碼。

Genre 類型

將文化產物依據不同的內容和做法區分成各種特定類別。就電影而言，其類型包括西部片、浪漫喜劇片、科幻片和冒險動作片等。至於電視，其類型則包括情境喜劇、肥皂劇、新聞雜誌類和談話節目等。

Globalization 全球化

二十世紀末期愈來愈常使用的一個詞彙，用以描述戰後急遽攀升的一些現象。這些現象包括移民的比例日漸升高、多國企業的崛起、全球通訊和傳播系統的發展、民族國家主權的瓦解，以及因商業和傳播而日益「縮小」的世界等。有些理論學者將全球化現象視為既定之勢，有些則將之視

為意識形態，認為它們的走向和力道並非不可避免的，而是受到相互競爭的經濟、文化和政治利益所形塑。「全球化」一詞也擴展了在地概念，建立在新形態在地社群之上的全球化進展，不再只限於地理上的連結（例如：網際網路社群）。參見 *Global village* 地球村。

Global village 地球村

麥克魯漢（Marshall McLuhan）所創之詞，用來說明媒體得以將世界各地的人們連結成社群，並因此讓這些在地理上相互隔離的團體產生一種同一村莊的集體感。麥克魯漢指出，地球村是由即時電子通訊創造出來的。他寫道：「地球村如同星球般寬廣，卻也窄小如每個人都能惡意多管別人閒事的小鎮。你未必能在地球村這世界裡享有和諧的生活；在那裡，你會極端關心別人的事，並涉入所有人的生活。」地球村一詞同時描述了當代對媒體事件的狂熱，以及遠距離的人們透過通訊科技所創造出來的連結關係。地球村的觀念為全球化現象注入一股愉悅的活力。參見 *Globalization* 全球化。

Graphical user interface 圖形使用者介面

電腦軟體和全球資訊網的設計，讓使用者能夠透過圖形影像而非文字來作選擇、下指令，和四處移動。參見 *Internet* 網際網路、*World Wide Web* 全球資訊網。

Guerrilla television 游擊電視

錄像藝術家和行動主義者所使用的詞彙，用以描述始於1960年代末期的另類錄像實踐，他們利用電視媒體來生產與主流電視節目風格相對立的錄影帶。游擊電視的作品是由參與者而非遠方的廣播公司所拍攝，而且作品多用在政治活動之上。

Habitus 習性／慣習

法國社會學者布迪厄（Pierre Bourdieu）常用的詞彙，用來描述無意識的性情傾向、分類策略以及個人對文化消費的品味感和喜好趨勢。根據布迪厄的說法，這些價值系統並非來自每個人的氣質特性，而是源自他的社會地位、教育背景乃至階級身分。因此，不同的社會階級會有不同的習性，以及獨特的品味和生活風格。

Hegemony 霸權

最常與義大利馬克思主義者葛蘭西（Antonio Gramsci）畫上等號的一個詞彙，他把傳統馬克思主義的意識形態理論與「虛假意識」和「被動社會主體」等概念分離開來，重新思考。葛蘭西所定義的霸權有兩個重點：一，優勢意識形態往往被認為是「常識」（common sense）；二，優勢意識形態和其他力量之間會形成緊張關係，並處於不斷消長的狀態。「霸權」一詞表明了，意識形態意義是一種鬥爭的對象，而非由上而下、完全宰制主體的壓迫力量。參見 *Counter-Hegemony* 反霸權、*Ideology* 意識形態、*Marxist Theory* 馬克思理論。

High and low culture 高雅／低俗文化

傳統上用來區分不同文化種類的詞彙。高雅文化是只有菁英能夠欣賞的文化，例如古典藝術、古典音樂和古典文學，相對於商業生產的大眾文化，後者是專門提供給低下階級的。這種高雅低俗文化的區分方式，不斷遭到文化理論學者的嚴厲批評，因為這種劃分充滿傲慢的菁英主義，並將通俗消費者看成毫無品味的被動觀看者。

Hybridity 混雜

指稱任何具有混合根源的東西，在當代理論中，混雜一詞是用來形容那些其身分認同同時來自多種文化根源和多種族裔的人。混雜也用來描述離散流移文化，這些文化既非屬於此地也非屬於彼地，而是同時屬於多地。參見 *Diaspora* 離散流移。

Hyperreal 超真實

法國理論家布希亞（Jean Baudrillard）所創之詞，用來指稱這樣一個世界，在其中，人們會用真實符碼（codes of reality）來擬仿在真實世界中沒有指涉物的真實。超真實因而是「真實」的擬像，裡面的諸多元素都是用來強調其真實性。在後現代風格中，超真實主義指的是在廣告中運用自然主義的效果，例如，那些看起來像是寫實主義紀錄片的手法——「自然」聲音、「業餘」拍攝手法，或未經排練的非演員等，然而卻是把這種

手法當成一種真實的建構。參見 *Postmodernism/ Postmodernity* 後現代主義／後現代性、*Simulation/ simulacrum* 擬像／擬仿物。

Hypertext 超文本

呈現文本和影像的一種形式，這種形式構成了全球資訊網的基礎，它能夠讓觀看者透過超連結，從某一文本、頁面或網址移動到另一處。這意味著任何網址，舉例來說，都能連結到好幾個其他網址、有聲網頁、錄像和其他圖片。超文本的重要性在於，它能夠讓網路使用者隨著所連結到的龐大材料而四處移動。參見 *World Wide Web* 全球資訊網。

Hypodermic effect 皮下注射效應

與大眾媒體相關的一種理論，該理論將觀眾視為媒體訊息的被動接收人，他們不只被媒體「下藥」，而且還被注射了媒體的意識形態。媒體的皮下注射效應或麻醉效應指的特別是，大眾媒體的觀看者相信，當他們在觀看諸如電視這類大眾媒體時，他們是在參與公共文化活動，事實上，這種觀看行為本身已經取代了這些人的社會和政治行動。

Icon 圖符

原指具有某種神聖價值的宗教圖像。在圖符的當代意義中，圖符影像（或人物）乃指涉某種超乎其個別成分之外的東西，某種具有象徵意義的東西（或人物）。圖符往往被再現成一種全球性的觀念、情感和意義。

Iconic sign 肖似性符號

符號學用語，皮爾斯（Charles Peirce）用它來指稱符徵（字／影像）和其符指物之間具有相似性的符號。例如，某人的素描即為一種肖似性符號，因為該素描與他或她是相似的。皮爾斯將符號區分為肖似性、指示性和象徵性三種。參見 *Indexical sign* 指示性符號、*Semiotics* 符號學、*Symbolic sign* 象徵性符號。

Identification 認同

一種心理過程，某人在此過程中與另一人形成某種連結，或效法另一人的某一面向，或附屬於另一人，並在此過程中發生了轉變。「認同」一詞也擴大延伸，用來描述觀看者的觀影經驗。根據電影理論家梅茲（Christian Metz）的說法，「電影認同」牽涉到對角色的認同或對電影機制本身（及其觀看之道）的認同。觀看者對於似乎無所不在的全視性攝影機所產生的認同，便是其中一例。傳統的電影理論認為，觀看者只會和與他們具有相同性別、種族或社會地位的角色產生認同，不過已經有愈來愈多的理論家指出，觀看者的認同過程要比上述條件來得更為複雜多樣。

Ideology 意識形態

存於某一社會中的共同價值觀和宗教觀，個人透過這些觀念和所屬的社會機制與結構建立關係。意識形態指的是在日常生活中似乎到處可見且看似天經地義的某些觀念或價值。在馬克思理論中，意識形態一詞有幾種不同的定義，包括：首先，馬克思本人用意識形態來暗指一種社會體系，在此體系中，統治階級會向大眾灌輸其優勢意識形態，藉此建構出一種虛假意識；其次，法國馬克思主義者阿圖塞（Louis Althusser）則將精神分析學和馬克思理論結合在一起，指出我們是在無意識中被意識形態建構成主體，並因此讓我們察覺到自己在這個世界上所屬的位置；第三，葛蘭西使用「霸權」一詞來描述優勢意識形態如何總是和其他的想法與價值處於消長和爭論的狀態。參見 *False conciousness* 虛假意識、*Hegemony* 霸權、*Interpellation* 召喚、*Marxist theory* 馬克思理論、*Psychoanalytic theory* 精神分析理論。

Imperialism 帝國主義

源自「帝國」（Empire）一詞，帝國主義是一種國家政策，旨在把自己的疆界擴充到新領土上，例如透過殖民的方式。在馬克思理論中，帝國主義是資本主義擴展勢力的手段之一，藉此它可以創造販賣商品的新市場，也可以獲得生產這些商品的低廉勞力。「文化帝國主義」指的則是透過文化產物和流行文化將生活方式輸往其他地方。由於美國是全球流行文化產物的中心，並具有強大經濟實力，因此常被指控為文化帝國主義。參

見 Colonialism 殖民主義。

Impressionism 印象派

十九世紀末發展出來的一種藝術風格，以法國為主，特色在於強調光影與顏色。印象派作品強調一種不穩定且變化莫測的自然觀。畫家刻意凸顯筆觸，且經常多次描繪同一景致，以便捕捉不同的光影效果。印象派的先驅包括莫內（Claude Monet）、雷諾瓦（Pierre-Auguste Renoir）、西斯里（Alfred Sisley）、畢沙羅（Camille Pissarro）和莫利索（Berthe Morisot）等人。高更、梵谷和塞尚則常被歸類為後期印象派畫家。

Indexical sign 指示性符號

符號學用語，皮爾斯（Charles Peirce）用它來指稱在符徵（字／影像）和符指物之間具有物理性因果連結的符號，因為在某一點上，兩者存在於相同的物理空間之中。例如，從某棟建築物中傳出來的煙霧即為火災的一種指示。以此類推，照片則是其拍攝主體的指示，因為照片是在主體在場的情況下拍攝的。皮爾斯將符號區分為肖似性、指示性和象徵性三種。參見 Iconic sign 肖似性符號、Semiotics 符號學、Symbolic sign 象徵性符號。

Internet 網際網路

透過電子郵件、全球資訊網和檔案傳輸連接全世界的超級電腦、主機電腦或個人電腦的一種網絡。網際網路是藉由協定系統（system of protocol）和封包交換系統（system of packet switching）進行運作，前者可讓配備不同軟、硬體的電腦得以溝通，後者則允許多部電腦相互溝通並同時上線。參見 Virtual 虛擬、World Wide Web 全球資訊網。

Interpellation 召喚

馬克思理論家阿圖塞（Louis Althusser）所創之詞，用來描述意識形態系統如何叫喚或「呼喊」社會主體，並告訴他們，他們在這個系統裡所佔的位置。在流行文化中，召喚指的是文化產物向其消費者陳述的方式，並將他們徵召到某一特定的意識形態位置上。我們可以說，影像以它們想要我們扮演的那類觀看者稱呼我們，並用對那類觀看者說話的口吻向我們發聲，以便把我們塑造成某種特定的意識形態主體。參見 Ideology 意識形態、Marxist theory 馬克思理論。

Interpretant 釋義

符號學家皮爾斯（Charles Peirce）在他的意義三要素系統中所使用的詞彙。釋義指的是由「客體」（object）和其「再現」（representation，皮爾斯對符號的定義）之間的關係所產生的思想或心智效應。釋義等同於索緒爾所說的「符指」。皮爾斯認為釋義可無止境地替換，也就是說，每一次的釋義都會創造一個新的符號，該符號又會產生新釋義。參見 Referent 指涉物、Signified 符指。

Intertextuality 互文性

在另一文本中參照某文本。在流行文化裡，互文性指的是某文本在另一文本中以反身性的方式所進行的意義合併。例如，電視節目《辛普森家族》（The Simpsons）便包括對電影、其他電視節目和名人的參照。這類互文性參照假設觀看者原本就已知道它們所指涉的人物和文化產物。

Irony 反諷

指某件事物的字面意義與其企圖意義（intended meaning，可和字面意義正好相反）刻意牴觸。反諷可視為外表和事實相互衝突的脈絡，例如，當有人說道：「天氣真好！」但事實上他卻是想要指出天氣糟透了這件事。和譏諷（sarcasm）與諷刺（satire）相比，反諷較為細膩且不那麼直接。

Kitsch 媚俗

被評判為缺乏或絲毫不具美學價值的藝術或文學作品，但正是因為它能激發「壞品味」的分類標準而具有一定的價值。因此，對於媚俗的迷戀可以為這類物品重新編碼，例如把熔岩燈以及俗氣的1950年代郊區家具改造成好品味而非壞品味的表徵。

Lack 匱乏

精神分析學者拉岡（Jacques Lacan）所使用的詞彙，用來描述人類心理的一個基本面向。根據拉岡的說法，人類主體從出生以及他或她離開母體的那一刻起，就被定義為匱乏的。主體之所以是

匱乏的，乃因為人們相信它只是某個更具原生性的巨大事物的一個小碎片。第二階段的匱乏為語言的獲取。在拉岡的理論中，人類永遠想要得不到或碰不著的東西，這種感覺正是匱乏的結果——而且沒有任何人或任何東西能夠滿足那種匱乏感。在佛洛伊德派的精神分析理論中，匱乏一詞指的是女性缺少陽物，精確的說，她所匱乏的是伴隨陽物而來的權力。參見 *Phallus/Phallic* 陽物、*Psychoanalytic theory* 精神分析理論。

Low culture 低俗文化
參見 *High and Low culture* 高雅／低俗文化。

Marked/unmarked 有標記的／無標記的
在二元對立中，第一類被理解為無標記的（因此是「正常的」），第二類則是有標記的（因此是「他者」）。例如，在男／女這組對立中，男這一類是無標記的，因此是優勢的，女這一類則是有標記的，或非正常的。這些有標記和無標記的類別在正常情況遭背離時顯得最為突出。例如，直到最近，在大多數的廣告影像中——傳統上這些廣告都是以中產階級白種觀眾為對象——白種模特兒是無標記的（正常的，因此他們的種族是無標記的），而其他種族或族裔的模特兒則是有標記的（被標上種族的記號）。參見 *Binary oppositions* 二元對立、*Other* 他者。

Marxist theory 馬克思理論
十九世紀由馬克思和恩格斯所提出的理論，馬克思理論結合了政治經濟學和社會批判。一方面，馬克思理論是一種人類歷史通論，認為經濟角色和生產模式是歷史的主要決定因素，而另一方面，它又是專門針對資本主義的發展、複製與轉型的理論，在這方面，它認為工人才是歷史的潛在行動者。馬克思理論強調施行資本主義必然會導致極度不公的現象，而該理論就是用來了解資本主義的生產機制及其階級關係。馬克思主義的概念在十九和二十世紀由阿圖塞（Louis Althusser）、葛蘭西（Antonio Gramsci）、慕孚（Chantal Mouffe）、拉克勞（Ernesto Laclau）等人發揚光大。參見 *Alienation* 異化、*Base/superstructure*

下層／上層結構、*Commodity fetishism* 商品拜物、*Exchange value* 交換價值、*False consciousness* 虛假意識、*Fetish* 戀物、*Hegemony* 霸權、*Ideology* 意識形態、*Interpellation* 召喚、*Means of production* 生產工具、*Pseudoindividuality* 偽個體性、*Use value* 使用價值。

Mass culture/mass society 大眾文化／大眾社會
在歷史上，這個詞彙是用來指稱一般民眾的文化和社會，通常帶有負面的內涵意義。大眾社會一詞是用來形容歐美等地在十九世紀工業化後所發生的種種變革，這些變革導致大量人口集中於都會中心，並在第二次世界大戰戰後達到最高峰。「大眾社會」一詞暗示這些人受制於集中化的國家或國際性媒體，他們的意見和資訊主要並非來自在地社群或自身家庭，而是來自大眾媒體不斷增生的廣大社會。這類社會的文化就是所謂的大眾文化，通常也就是流行文化的同義詞。這個詞彙暗示著，這種文化是屬於受制於相同訊息的一般民眾，因此是助長一致性和同質性的文化。大眾文化和大眾社會這兩個詞彙一直飽受批評，因為它們把獨特多樣的文化轉變成無差別的大眾。

Mass media 大眾媒體
為大眾閱聽人設計的媒體，以彼此唱和的方式對於事件、人物和地點做出某種優勢或流行的再現。主要的大眾媒體包括廣播、電視、電影，以及報紙、雜誌等印刷媒體。至於透過電腦媒體所進行的傳播，例如網際網路、全球資訊網和多媒體等，則是「大眾媒體」的新形式，在許多方面都擴展了「大眾媒體」的定義。參見 *Medium/media* 媒介／媒體。

Master narrative 主控敘事
一種解釋框架（又稱後設敘事），其目的是以全面性的方式來解釋社會或世界。主控敘事的範例包括宗教、科學、馬克思主義、精神分析學和其他企圖解釋所有生活要素的理論。法國理論家李歐塔（Jean-François Lyotard）指出，後現代理論的特色就是高度質疑這些後設敘事，質疑它們的普世主義（universalism），以及它們能夠定義人類

狀況的這個前提。

Means of production　生產工具

在馬克思理論中，生產工具指的是某一社會利用周遭天然資源製造出有用物品的方式。例如，在小規模的農業社會中，農業生產工具包括個別農夫種植他們自己的作物以及打造他們自己的工具。在工業資本主義中，生產工具包括工廠中的大規模大量生產。至於在後期資本主義社會，生產工具則包括資訊生產和媒體工業。馬克思理論認為，誰擁有生產工具誰便可以掌控社會媒體工業所傳播的思想。參見 *Capitalism* 資本主義、*Marxist theory* 馬克思理論。

Medium/media　媒介／媒體

藝術或文化產物藉以製造的一種形式。就藝術而言，媒介指的是用以創作作品的藝術材料，例如顏料或石材。就傳播而言，媒體指的是媒介或溝通的工具，即訊息藉以通過的中介形式。媒體一詞也用來指稱讓資訊得以傳送的特定科技：廣播、電視、電影等。media是medium的複數形態，不過常被當成單數使用，例如the media是用來描述可共同左右大眾輿論的媒體工業集合體。

Medium is the message, The　媒體即訊息

因麥克魯漢（Marshall McLuhan）而普遍傳頌的一句名言，用來指稱媒體影響觀看者的方式與他們傳送的訊息無關。麥克魯漢表示媒體會影響內容，因為媒體是我們個別身體的延伸，所以一個人無法理解和評價一則訊息，除非他先把發出這則訊息的媒體考慮進去。因此，麥克魯漢認為，像電視這樣的媒體有能力把「它的結構特性和假設強加到我們私人及社會生活的所有層面」。

Metacommunication　後設溝通

以交流（exchange）過程本身做為主題的一種討論或交流。所謂的「後設」層次，就是溝通的反身性層次（reflexive level）。在流行文化中，後設溝通指的是以觀看者觀看文化產物的行為做為主題的廣告或電視節目。當一支廣告的陳述內容是有關觀看者如何觀看廣告，那支廣告所採用的就是後設溝通的手法。

Mimesis　擬態

希臘人最早提出的一種概念，將再現定義為鏡子反射真實的過程或模擬真實的過程。當代的社會建構理論批評擬態觀念並沒有把諸如語言和影像這類再現系統考慮進去，這類再現系統會左右我們如何詮釋和理解我們所見之物，而不只是將它們反射回來而已。

Mirror phase　鏡像階段

兒童發展階段之一，根據精神分析理論學者拉岡（Jacques Lacan）的說法，當嬰兒了解到自己和他人是分離實體的那一刻，他便首次體驗到異化的感覺。依照拉岡的說法，嬰兒會在大約十八個月的時候藉由觀看鏡子中的身體影像，開始建立他們的自我（ego），他們看到的有可能是自己的鏡像，但也可能是他們的母親或其他人，並不一定得是自己身體的鏡像。他們認知到鏡子裡的影像既是他們自己又和自己不同，並認為鏡子裡的影像更完整也更強大。這種分裂認知形成了異化的基礎，並在同時迫使他們長大。鏡像階段是一種有用的框架，可幫助我們了解觀看者投注在影像中的情感和力量，以及他們將影像視為理想狀態的心理因素。鏡像階段一詞經常運用在電影影像的理論當中。參見 *Alienation* 異化、*Psychoanalytic theory* 精神分析理論。

Modernism/modernity　現代主義／現代性

帶有文化、藝術、文學和音樂意義的用語，現代主義／現代性既是指稱某一段特定時間，也代表與這段時間相關的一組風格。現代指的是大約始於十八世紀啟蒙運動萌芽之際，並在十九世紀末和二十世紀初達到高峰的這段時期和這段時期的世界觀，當時歐洲和北美的廣大人口逐漸聚集在都會地區以及聚集在日益機械化和自動化的工業社會當中。現代時期是個科技遽變的時代，人們擁抱直線發展的進步觀，將之視為人類繁榮的關鍵要素，現代性對未來抱持樂觀的態度，但同時卻又呈現出對於改變和社會動盪的焦慮感。

　　就藝術和電影而言，現代主義指的是發生在十九世紀末和二十世紀初的一組風格，它質疑傳

統的具象繪畫，並強調形式的重要性。現代藝術看重線條、形式和機械性，擁抱抽象甚於寫實。大多數的現代主義藝術運動都具有如下的共通原則：打破過去的傳統，強調形式勝於內容，並以反思性的方式將注意力擺在媒材的物質性上。參見 *Postmodernism/postmodernity* 後現代主義／後現代性。

Morphing 影像形變
一種電腦影像處理過程，使用影像形變技術可讓某一影像和另一影像天衣無縫地接合在一起，創造出兩者混合後的影像。將某張臉的影像「形變」到另一張臉的影像上時，這兩張臉會經歷多次混合的過程，最後才確定第三張影像的定案。

Multidirectional communication 多向傳播
以數種方向運作的媒體，相對於單方向傳輸的廣播媒體。允許資訊在廣大參與者之間彼此交換的網際網路，就是多向傳播的範例之一。參見 *Internet* 網際網路。

Myth 迷思／神話
法國理論家巴特（Roland Barthes）使用的詞彙，用來指稱某一符號藉由隱含方式表達出來的意識形態意義。根據巴特的說法，迷思／神話是一組隱藏的規則、符碼和習慣，透過迷思／神話，可以將現實社會中專屬於某一群體的意義，轉變成適用於整個社會的普遍意義和被給定的意義。因此，迷思／神話可以讓某一特定事物或影像的內涵意義（connotative meaning）看起來像是外延意義（denotative meaning），也就是字面義或自然義。巴特曾提出流行性雜誌裡刊登的一幅黑人士兵向法國國旗行禮的影像為例，他說這幅影像製造出這樣一種訊息，亦即法國是一個偉大的帝國，帝國境內的所有年輕人不論膚色為何都效忠在它的旗幟之下。對巴特來說，這幅影像是在迷思／神話的層次上確認了法國的殖民主義。迷思／神話約略等同於「意識形態」。參見 *Ideology* 意識形態、*Semiotics* 符號學、*Sign* 符號。

Narrowcast media 窄播媒體
只能將訊息傳送到有限範圍內的媒體，這類媒體能夠將量身訂做的節目傳送給比廣播觀眾更為特定的觀眾群。有線電視就是窄播節目的一個重要範例，它以眾多頻道將節目窄播給特定社群（在地的市政頻道）或具有特殊興趣（像是獨立影片等）的觀眾。參見 *Broadcast media* 廣播媒體。

Negotiated reading 協商解讀
在霍爾（Stuart Hall）為大眾文化的觀看者／消費者所提出的三個潛在位置中，協商解讀指的是消費者只接受優勢解讀中的某些面向而拒絕它的另一些面向。根據霍爾的說法，大多數的解讀行為都屬於協商一類，在協商解讀的過程中，觀看者會主動與優勢意義抗爭，並依據自己的社會地位、信仰和價值觀對優勢意義做出五花八門的修正。參見 *Dominant-hegemonic reading* 優勢霸權解讀、*Oppositional reading* 對立解讀。

Objective/objectivity 客觀的／客觀性
不偏不倚且以事實為基礎的態度，通常用來指稱科學事實，或是以機械式流程而非個人意見來觀看和理解這個世界的方法。例如，當我們爭論照片是否具有與生俱來的客觀性時，我們的重點在於：照片是客觀的，因為它是利用照相機以機械化手法拍攝的，或照片是主觀的，因為它是經由某個人類主體取景和拍下的？參見 *Subjective* 主觀的。

Oppositional reading 對立解讀
在霍爾（Stuart Hall）為大眾文化的觀看者／消費者所提出的三個潛在位置中，對立解讀指的是消費者全然拒絕某一文化產物的優勢意義。對立解讀所採用的形式可能不只是不同意該訊息，甚至還會刻意忽視它。參見 *Dominant-hegemonic reading* 優勢霸權解讀、*Negotiated reading* 協商解讀。

Orientalism 東方主義
晚近由文化理論學者薩伊德（Edward Said）所定義的一個詞彙，指稱西方文化將東方或中東文化設想為他者文化，並賦予它們異國情調和野蠻主義的特質。東方主義經常被用來設定「西方」與「東方」之間的二元對立，在這組二元對立中，負面特質乃隸屬於後者。對薩伊德來說，東方主

義是一種實踐，可見於文化再現、教育、社會科學和政治政策當中。例如，將阿拉伯人視為狂熱恐怖分子的刻板印象，就是東方主義的一個例子。參見 *Binary oppositions* 二元對立、*Other* 他者。

Other, The 他者

在二元對立中所設立的一種主體性類別，相對於優勢的主體性。「他者」被理解為正常類別的反面象徵，例如奴隸相對於主人，女人相對於男人，黑人相對於白人等。在當代那些質疑以二元對立的方式來解釋社會和社會關係的理論中，「他者」是用來界定二元對立中優勢那方的反面（黑被界定為「非白」），也就是因為這種對立而被去權的一方。許多理論學者包括薩伊德（Edward Said）在內，都採用「他者」的概念來描述一種心理上的權力動能，這股動能能夠讓那些認同於西方優勢地位的人，想像出一個種族上或族裔上的「他者」，為了對抗這個想像出來的他者，他或她會更清楚地闡釋他或她的（優勢）自我。在佛洛伊德的精神分析理論中，母親就是最原初的、如同鏡子般的他者，透過這個他者，兒童進而理解到他或她是一個自主的獨立個體。參見 *Binary oppositions* 二元對立、*Marked/unmarked* 有標記的 / 無標記的、*Orientalism* 東方主義。

Overdetermination 多重決定

在馬克思理論中（此語最常和法國理論家阿圖塞〔Louis Althusser〕聯想在一起），多重決定指的是好幾個不同的因素共同構成了某一社會情況的意義。例如，《蒙娜麗莎》之所以廣受歡迎，乃是由以下幾項因素多重決定的，包括該畫既有的藝術品質，圍繞著畫中女子打轉的神話傳聞，以及大家都知道它是最著名的名畫之一這個事實。參見 *Marxist theory* 馬克思理論。

Panopticism 全景敞視主義

法國哲學家傅柯（Michel Foucault）提出的理論，用以闡述現代社會主體規範自身行為的方式。這個理論乃借自十九世紀哲學家邊沁（Jeremy Bentham）對於全景敞視監獄的看法，在全景敞視監獄中，獄方總是可以從監視塔中觀察囚犯，在

他們不知情的狀況下直接凝視他們。傅柯認為，在當代社會中，我們的行為表現就好像我們正處於仔細的監看凝視之下，並已經將社會的規範和標準內化了。參見 *Gaze* 凝視。

Parody 諧擬

文化產物以幽默、嘲諷的手法針對嚴肅作品開玩笑，但同時仍保留該作品原有的一些元素，像是角色或情節。例如，電影《空前絕後滿天飛》（*Airplane!*）就是空難電影的諧擬之作。文化理論學者將諧擬（相對於原創作品的新創意）視為後現代風格的主要策略之一，雖然諧擬手法並非後現代主義所獨有。參見 *Postmodernism/postmodernity* 後現代主義 / 後現代性。

Pastiche 拼貼

一種剽竊、引述和借用既有風格的風格，其非關歷史也無規則可供遵循。就建築而言，所謂的拼貼就是以一種與其歷史意義無涉的美學方式，將古典主題混入現代元素當中。拼貼為後現代風格的面向之一。參見 *Postmoedernism/postmodernity* 後現代主義 / 後現代性。

Perspective 透視法

一種視覺化的技術，發明於十五世紀中葉義大利文藝復興時期，展現出文藝復興運動對於融合藝術與科學的興趣。畫家在使用透視法作畫時，必須以幾何手法將三度空間投射到二度平面上。使用線性透視法時，最重要的是必須在影像中指定一個消失點（vanishing point），並讓畫面上的所有物體都朝著這一點縮退變淡，藉此將觀看者的目光引到主焦點上。採用透視法一事對寫實主義的繪畫風格影響甚巨，部分乃因為透視法被視為科學的和理性的。對於透視法在西方藝術界所享有的優勢地位，相關爭議不斷增生，許多現代藝術風格，例如印象派和立體派等，都是在對抗透視法的人類視覺概念。透視法最受人詬病的一點在於，它把觀看者假設成單一、不動的觀賞者（spectator）。參見 *Renaissance* 文藝復興。

Phallus/Phallic 陽物

在心理學用語中，陽物是父權社會中男性權力的

象徵。包括拉岡（Jacques Lacan）在內的精神分析學理論家，一直在爭論是否該把陽物延伸等同於能夠獲取權力的陰莖。不過無論如何，當我們稱某件東西為陽物時，便是同時賦予它男性的權力和陰莖的象徵。例如，一般都認為槍的再現是一種陽物，因為槍是一種具有強大力量的物品，同時它也會讓人聯想到陰莖的形狀。參見 *Lack* 匱乏、*Psychoanalytic theory* 精神分析理論。

Phenomenology 現象學

哲學的一支，現象學以人類的主觀經驗為中心，探討我們如何在身體上、情感上和智性上對周遭世界做出反應。現象學強調活生生的身體的重要性，它會影響我們如何體驗這個世界，又如何為世界賦予意義。因此現象學學者談論「在世存有」（being-in-the-world），意指我們根植於此地此刻的身體經驗之中。主流現象學並不認為這種經驗是由社會（或性或種族）決定的。相反地，現象學談論的是：如何把社會脈絡「懸擱起來放進括弧裡」（bracketing out），想像我們與周遭世界的直接接觸。現象學在視覺媒體上的應用，主要是把焦點放在各類媒體影響觀看者經驗的特殊能力上。現象學的主要理論家包括胡塞爾（Edmund Husserl）和梅洛龐蒂（Maurice Merleau-Ponty）。

Photographic truth 攝影真實

當攝影機的機械設備製造出影像時，它具有投射真實影像的能力且被視為現實世界未經中介的直接拷貝。攝影真實的迷思指的是，雖然照片很容易被操弄，但人們總認為照片是真實人物、事件和物體曾經存在的證據。照片和攝影影像的真實價值一直是大家爭論不休的主題，而數位影像技術的引進更升高了這場論戰。

Polysemy 多義性

具有多重潛在意義的特質稱之。一件藝術作品的意義若是曖昧不明時，可稱它是多義性的，因為這件作品對不同觀看者可能產生不同的意義。

Pop art 普普藝術

盛行於1950年代末到1960年代的藝術運動，在藝術作品中大量應用流行文化或「低俗」文化的影像和材料。普普藝術家採用大眾文化的一些面向，像是電視、卡通、廣告和商品等，並將它們重製成藝術物件或繪畫作品，藉此對所謂的高雅／低俗文化的分野提出批判。普普藝術的先驅包括沃荷（Andy Warhol）、李奇登斯坦（Roy Lichtensten）、羅森奎斯特（James Rosenquist）以及奧登柏格（Claes Oldenburg）等人。

Positivism 實證主義

哲學的一支，強烈受到科學的啟發，認為意義是獨立存在的，獨立於我們對它們的感覺、態度或信仰之外。實證主義者認為事物的真實本質可以藉由實驗確立，事實是不受語言和再現系統影響的。他們相信只有科學知識才是真知識，其他任何觀看世界的方法都值得懷疑。例如，認為照片能夠直接提供我們世界的真相，就是一種實證主義式的假設。

Postcolonialism 後殖民主義

後殖民主義指的是某類國家的文化和社會脈絡，這些國家先前被界定在殖民主義的各種關係（包括殖民者和被殖民者）當中，如今則被界定在前殖民地、新殖民主義與持續性殖民主義的混合情境中。「後殖民」一詞指的是影響這些國家的一連串改變，尤其是認同、語言和影響力的混合作用，這種現象導源於複雜的依賴和獨立系統。例如，我們既可在英國的前殖民地、也可在英國內部本身看到後殖民的脈絡。大多數的後殖民主義理論家都堅稱，舊殖民模式從未徹底瓦解，強權與弱權國家之間的支配形式也從未結束。參見 *Colonialism* 殖民主義。

Postmodernism/postmodernity 後現代主義／後現代性

一種特定的藝術、文學、建築和流行文化風格，用來界定當代理論中的某些面向，以及二十世紀末期觀看世界的特殊方式。後現代主義一詞的意義往往被認為是不精確且多元的。大體而言，後現代主義是用來描述發生在現代性高峰時期過後的一套社會、文化和經濟形構，它創造出一種有

別於現代主義的世界觀以及處世方式。

因此，後現代性可指稱現代化脈絡在社會、經濟和政治各方面的劇烈變化，但與此同時，它也經常被理解為現代性的延伸。法國哲學家李歐塔（Jean-François Lyotard）用這個詞彙來質疑「後設敘事」（meta-narrative），以及後設敘事假定自己可以界定人類情境的這個前提。詹明信（Fredric Jameson）也用後現代一詞來描述一段歷史時期，認為該時期是「晚期資本主義邏輯」的文化產物。後現代主義的一貫特色是，批判普世主義、當下觀念、統一且具自覺性的傳統主體觀，以及現代主義的進步信念。

在藝術和視覺風格領域中，後現代主義一詞指的是二十世紀末發生在藝術世界裡的一組流行趨勢，它們質疑原真性（authenticity）、作者身分（authorship）以及風格進程（style progression）等概念。後現代作品對於風格的混合具有高度的反思性。在流行文化和廣告領域中，「後現代」一詞指的是與反身性思考、不連貫性和拼貼有關的技術，以及把觀看者當成厭煩的消費者並以自覺性的後設溝通向他們發聲。參見 *Discontinuity* 不連貫性、*Hyperreal* 超真實、*Metacommunication* 後設溝通、*Modernism/modernity* 現代主義／現代性、*Parody* 諧擬、*Pastiche* 拼貼、*Reflexivity* 反身性思考、*Simulation/simulacrum* 擬像／擬仿物、*Surface* 表象。

Poststructuralism 後結構主義

一個鬆散的用語，指稱追隨或批判結構主義的各種理論。後結構主義理論檢驗了結構主義社會觀遺漏掉的一些實踐，例如欲望，扮演和遊戲，以及藝術的曖昧意義等。後結構主義的主要理論家有巴特（Roland Barthes）（尤指他的後期理論）、德勒茲（Gilles Deleuze）、德曼（Paul de Man）和德希達（Jacques Derrida）等人。參見 *Structuralism* 結構主義。

Power/knowledge 權力／知識

傅柯詞彙，用來描述在某一社會脈絡中，權力如何影響哪些東西可稱之為知識，以及該社會的知識體系又如何接著與權力關係糾結纏繞。傅柯指出，權力和知識是密不可分的，真實的概念實與某一社會的權力和知識體系（例如授與學位以及指定專家的教育系統）網絡息息相關。

Practice 實踐

文化研究中的一個重要概念，指稱文化消費者所從事的活動，他們透過這類活動與文化產品進行互動，並從其中製造意義。因此，我們可以說，觀看實踐就是藝術、媒體和流行文化的觀看者詮釋及運用相關影像的活動。

Presence 當下

當下指的是一種立即的經驗，傳統上是用來與再現以及經由人類媒介所產生的世界面向做對比。因此，在歷史上，活在「當下」一直被解釋為一個人可以直接透過感官來經驗這個世界，無須透過人類的信仰、意識形態、語言系統或再現形式的中介。後現代主義論者駁斥這種「當下」概念，認為我們無法甩掉語言和意識形態等社會包袱，用直接而全面的方式來經驗這個世界。

Presumption of relevance 關聯推論

在廣告中，關聯推論指的是廣告說話的態度會讓人認為它所呈現的議題是最重要的。例如，在廣告的抽象世界中，觀看者並不會認為「擁有一頭閃亮秀髮是人生最重要的事」有什麼荒謬，因為這項推論是和廣告傳達的訊息有關。

Propaganda 宣傳

帶有負面隱含義的用語，指稱透過媒體或藝術傳達政治訊息，並意圖以仔細算計的方式將人民帶往特定的政治信仰。例如，納粹德國利用影片《意志的勝利》（*Triumph of the Will*）將希特勒包裝成一個具有魅力的領袖。

Pseudoindividuality 偽個體性

馬克思理論用語，描述大眾文化在文化消費者當中創造一種個體性的虛假意識。偽個體性指的是流行文化和廣告營造出來的一種效應，它們向觀看者／消費者說話的口氣，彷彿他們是獨一無二的個體，廣告甚至會宣稱它們的產品可強化個體性，但事實上它卻是同時對著廣大的群眾發聲。

一個人透過大眾文化所獲得的是「偽」個體性，因為會有很多人同時收到這則個體性的訊息，所以消費者得到的並不是個體性，反而是同質性（homogeneity）。參見 *Marxist theory* 馬克思理論。

Psychoanalytic theory　精神分析理論

最早由奧地利精神分析學家佛洛伊德（1856–1939）所提出的心智運作理論，強調無意識和欲望在塑造某一主體的行動、感覺和動機時所扮演的角色。佛洛伊德強調以談話治療的方式，將被壓抑的無意識物質釋放到意識表層。他的理論重點在於透過無意識的各種機制和程序來建構自我。精神分析理論萌芽之初，曾在美國飽受詆毀，當佛洛伊德在歐洲接受掌聲之際，自我心理學（ego psychology）則在美國獨領風騷。

精神分析理論的許多想法並非應用在治療實踐上，而是用來分析再現系統。法國理論家拉岡（Jacques Lacan）更新了佛洛伊德許多和語言有關的理論，並啟發學者運用精神分析理論來詮釋和分析文學與電影。參見 *Alienation* 異化、*Exhibitionism* 暴露癖、*Fetish* 戀物、*Gaze* 凝視、*Lack* 匱乏、*Mirror phase* 鏡像階段、*Phallus/phallic* 陽物、*Repression* 壓抑、*Scopophilia* 窺視癖、*Unconscious* 無意識、*Voyeurism* 偷窺癖。

Public sphere　公共領域

最早由德國理論家哈伯瑪斯（Jürgen Habermas）提出的用語，用來定義一個可以讓公民聚在一起辯論和討論社會新聞議題的空間。哈伯瑪斯將這界定為一個理想的空間，在其中，資訊充足的公民們得以討論個人興趣之外的公共議題。在一般的理解中，哈伯瑪斯的公共領域理想從未真正實現過，因為公共生活總是摻雜了個人利益，也因為這個想法並沒有將階級、種族和性別等因素考慮進去，也未考慮到這些因素如何為公共空間設下不平等的進入門檻。近來，公共領域一詞常以複數形態出現，用以指稱人們在其中辯論當代議題的多重公共領域。

Queer　酷兒

原本是針對同性戀所發出的詆毀之詞，如今已被挪用為不合於優勢異性戀規範的性別認同的正面用語。「酷兒」一詞是挪用行動的最佳範例之一，將原本屬於負面的用語轉換成正面用語，甚至是先進的用語。文化產物的酷兒解讀違背優勢的性別意識形態，想要找出未獲承認的男同志、女同志或雙性戀者的欲望再現。參見 *Appropriation* 挪用、*Trans-coding* 轉碼。

Referent　指涉物

在符號學中，用以指稱相對於客體再現的客體本身。符號學家索緒爾（Ferdinand de Saussure）關於指涉物最有名的說明是，以馬為例，指涉物是那個「會踢你的東西」，意思是，在真實生活中你不會被馬的再現踢到，但可能被一匹真馬踢到。在符號學領域中，有些理論家，諸如巴特（Roland Barthes），是用二要素模式來解釋意義（符徵和符指），其他理論家，諸如皮爾斯，則是採用三要素系統（符號、釋義、客體），因此在客體的再現（文字／影像）與客體本身之間做出清楚的區隔。指涉物一詞有助於釐清再現（真實物體的再呈現）和擬像（副本，沒有真正的對等物或指涉物）的差別。參見 *Interpretant* 釋義、*Representation* 再現、*Semiotics* 符號學、*Signified* 符指、*Signifier* 符徵、*Simulation/simulacrum* 擬像／擬仿物。

Reflexivity　反身性思考

一種實踐活動，可讓觀看者察覺到生產的材料與技術手段，方法是將這些材料與技術面向當成文化生產的「內容」。反身性思考既是現代主義傳統的一部分，因為它強調形式，卻也是後現代主義的一環，因為它的互文性參照和反諷性的標出影像的景框，以及它做為文化產物的身分。例如，在影片《黑色追緝令》（*Pulp Fiction*）裡，鄔瑪・舒曼對約翰・屈伏塔說道：「別這麼方正，」並用手指畫出一個四方形，這時候影像中出現方形線條，以提醒觀看者，他們正在看的是電影銀幕。反身性思考旨在防止觀看者完全沉溺在某一影片或影像經驗的幻象中，因此被視為把觀看者從觀影經驗中拉開的一種工

具。參見 *Modernism/modernity* 現代主義／現代性、*Postmodernism/postmodernity* 後現代主義／後現代性。

Reification 物化
源自馬克思理論的用語，描述抽象概念被具體化的過程。在某種程度上，這意味著像是商品這樣的物質客體被賦予人類主體的特性，然而人類之間的關係卻變得更加客體化了。例如，在廣告中，香水可能被賦予性感或女性化的人類特質，把它形容成「活潑」且「充滿生命力」。馬克思理論用物化一詞來指稱工人在認同生產工具和生產成果時所經歷的異化（alienation），這種異化導致他們失去人性，但在此同時商品卻被理解成人類。

Renaissance 文藝復興
十九世紀率先在法國使用的詞彙，用來回顧始於十四世紀初的義大利，並於十六世紀初在歐洲各地達到高峰的那段歷史時期。做為一種時代稱號，文藝復興的特色為文化、藝術和科學活動的復甦，以及對古典文學和藝術重新燃起的興趣。文藝復興被視為是從中世紀──一個被誤認為幾乎沒有任何知識和藝術活動的時代──過渡到現代階段的廣泛變革。文藝復興的藝術成就在義大利尤顯耀眼，它強調透視法，還有科學與藝術的融合，代表人物包括達文西、波提且利、米開朗基羅和拉斐爾等人。參見 *Perspective* 透視法。

Replica 摹製品
藝術品的副本，由藝術家本人或在他／她的監控下製作完成。因此，一幅畫作的摹製品指的是非常近似原作的另一幅畫作。摹製品和複製品的不同之處在於，前者是以與原作相同的媒材製成，並且不容易翻製。所以摹製品並不完全等同於副本（copy）或複製品。在機器複製的技術興起之後，摹製品的傳統便有消退之勢。參見 *Rerpoduction* 複製。

Representation 再現
描繪、摹寫、象徵或呈現某物件的相似模樣。語言，繪畫、雕塑等視覺藝術，以及攝影、電視、電影等媒體，都屬於再現系統，其功能是描繪或象徵真實世界的面向。一般認為再現不同於擬像，因為再現是某種真實面向的再呈現，擬像則是在真實界裡沒有任何指涉物。參見 *Mimesis* 擬態、*Simulation/simulacrum* 擬像／擬仿物、*Social construction* 社會建構。

Repression 壓抑
精神分析理論用語，指稱個體屈服於無意識並停留在那些過於困難而無法解決的特定思想、感覺、記憶和欲望裡的過程。佛洛伊德指出，我們會壓抑內在那些產生恐懼、焦慮、羞愧或其他負面情緒的東西，而這種壓抑行為是活躍且持續的。他認為唯有透過壓抑行為，我們才能變成有用且符合規範的社會成員。傅柯則指出另一個方向，他質疑「欲望是隱性且無法表達的」這種看法。他認為控制系統是生產性而非壓抑性的。他指出，社會結構鼓勵人們表達、陳述這類欲望，將這些欲望視覺化，如此一來，這些欲望就可以被命名、被知曉、被管制。例如，根據傅柯的看法，讓人們坦承惡行和祕密渴望的談話節目，就是一種可以讓欲望被分類因而被控制的脈絡。參見 *Power/knowledge* 權力／知識、*Psychoanalytic theory* 精神分析理論、*Unconscious* 無意識。

Reproduction 複製
製作副本或翻製某件東西的行為。影像複製指的是將原作處理成多種副本的方法，副本的形式包括印刷品、海報、明信片和其他商品。德國理論家班雅明（Walter Benjamin）在1936年發表的著名論文中，曾提及藝術影像的「機器複製」所帶來的衝擊。班雅明強調，副本對於改變原始影像（在他而言，指的是畫作）的意義具有舉足輕重的影響力。參見 *Replica* 摹製品。

Resistance 抗拒
在流行文化中，抗拒指的是觀看者／消費者所運用的一種技術，透過它，觀看者／消費者得以不參與優勢文化或與該文化所透露的訊息處在對立面。消費者利用拼裝或其他策略來轉換商品的企圖意義，就是一種抗拒性的消費者實踐。參

見 *Appropriation* 挪用、*Bricolage* 拼裝、*Oppositional reading* 對立解讀、*Tactic* 戰術、*Textual poaching* 文本盜獵／文本侵入。

Scientific Revolution 科學革命

橫跨十五至十七世紀這段時間，以科學發展以及科學和教會之間的權力競爭為特色。這段時間還發生了文藝復興、地理大發現、新教改革，以及西班牙成為世界第一強權等事件。這段期間也是天文學上的豐收季（哥白尼和伽利略的發現），藝術上則出現了透視法，培根（Frances Bacon）在十六世紀提出經驗主義，笛卡兒的哲學和數學成就斐然，牛頓發現了地心引力。到了十八世紀初，科學已成為人類努力不懈的追求目標，教會所屬的道德世界和科學終告分離。參見 *Renaissance* 文藝復興。

Scopophilia 窺視癖

精神分析用語，指稱「看」的驅策力量，以及透過觀看所產生的愉悅感覺。佛洛伊德將偷窺癖（在不被看見的情況下因觀看而愉悅）和暴露癖（因被看而愉悅）視為窺視癖的主動與被動形式。窺視癖這個觀念對精神分析派的電影理論極為重要，因為這類理論探討的正是愉悅和欲望與觀看實踐之間的關係。參見 *Exhibitionism* 暴露癖、*Psychoanalytic theory* 精神分析理論、*Voyeurism* 偷窺癖。

Semiotics 符號學

一種符號理論，有時又稱semiology，關切事物（文字、影像和物件）成為意義載具的方式。符號學是一種工具，用來分析某一特定文化當中的符號，以及意義如何在特定的文化脈絡下產生。就像語言溝通是藉由將「字」組織成「句」，符號學理論也把其他文化實踐當成語言般處理，包括基本元素和結合這些元素的規則。例如，網球鞋配上燕尾服（電影導演伍迪・艾倫就常這麼穿）會因為流行符碼（可視為有其正確形態和不正確文法的語言）的關係而傳達出不同的意義。

符號學的兩位始祖為二十世紀初的瑞士語言學家索緒爾（Ferdinand de Saussure）和十九世紀的美國哲學家皮爾斯（Charles Peirce）。當今所應用的符號學理論則是沿襲自1960年代的法國理論家巴特（Roland Barthes）和梅茲（Christian Metz），以及義大利理論家艾可（Umberto Eco）。他們的著作提供了重要的工具，幫助我們將文化產物（影像、影片、電視、服飾等）理解成可以解碼的符號。巴特使用的符徵（字／影像／物件）和符指（意義）系統構成他的符號二元素。皮爾斯則使用「釋義」一詞來指稱符號在某人心中所產生的意義。皮爾斯同時將符號分成若干類，包括指示性、肖似性和象徵性符號。

符號學主要將文化視為一種指意實踐，是在某一文化的日常基礎上創造和詮釋意義的工作。參見 *Iconic sign* 肖似性符號、*Indexical sign* 指示性符號、*Interpretant* 釋義、*Referent* 指涉物、*Sign* 符號、*Signifier* 符徵、*Signified* 符指、*Symbolic sing* 象徵性符號。

Sign 符號

符號學用語，用以界定某意義載具（像是文字、影像或物件等）和它在某一脈絡中所具有的獨特意義之間的關係。就技術層面而言，符號指的是把符徵（文字／影像／物件）和符指（意含）結合起來構成意義。必須謹記，根據符號學的理論，文字和影像在不同的脈絡下會有不同的意義。例如，在好萊塢經典電影中出現的香菸可能代意指友誼或羅曼史，但是在反菸廣告裡，香菸卻代表著疾病和死亡。參見 *Semiotics* 符號學、*Signified* 符指、*Signifier* 符徵。

Signified 符指／所指

符號學用語，為符號裡的意義元素，之所以如此稱呼乃因為它是符徵所意指的東西。例如，在廣告影像裡，跑車可以意指速度、財富和年輕。這些就是符徵「跑車」所要傳達的符指，而每個符指連同該符徵便構成一個符號。參見 *Semiotics* 符號學、*Sign* 符號、*Signifier* 符徵。

Signifier 符徵／能指

符號學用語，在一符號內負責傳達意義的文字、影像或物件。例如，在一則運動鞋的廣告裡，內

城籃球場便是原真性、技術和酷的符徵。符徵和符指（其意義）結合在一起便構成符號。符號學理論指的通常是一種自由浮動的符徵，也就是說，符徵的意思並不是固定的，會根據不同的脈絡而有很大的差異。參見 *Semiotics* 符號學、*Sign* 符號、*Signified* 符指。

Simulation/simulacrum 擬像／擬仿物

法國理論家布希亞（Jean Baudrillard）最著名的用語，指稱並非清楚擁有真實對等物的符號。擬仿物並非某樣物品的再現，但卻更難與現實作區隔。因此，它可以被設想成一種偽造的真實，但具有超越真實的潛力。布希亞指出，擬仿一種疾病便是取得它的徵狀，如此一來我們就很難區分疾病的擬仿和真實的疾病。例如，巴黎城的賭場擬仿物或遊樂園擬仿物可視為該城市的人造替代品，而且對某些觀看者來說，它們甚至比巴黎城本身更真實。「擬像」一詞經常用來描述後現代文化的一些面向，在這些面向中，副本與真實是模糊混淆的。參見 *Postmodernism/postmodernity* 後現代主義／後現代性、*Representation* 再現。

Social construction 社會建構

1980年代首先出現在一些領域裡的用詞，在它最一般性的層次上指的是，被稱為事實的東西其實都是社會透過意識形態力量、語言、經濟關係和其他因素建構出來的。這種取向認為，事物的意義是源自於它們如何經由影像和語言這類再現系統建構而成，而不認為有獨立於人類詮釋的意義存在。於是，我們只能透過這些再現系統為我們的周遭世界賦予意義，而這些再現也確實為我們建構了物質世界。例如，在科學研究中，社會建構論者會檢驗可能影響實驗結果的社會因素（階級、性別、意識形態等）。

Spectacle 奇觀

通常用來指稱某個在視覺展示上令人感到驚訝或印象深刻的東西。法國理論家德波（Guy Debord）在他的《奇觀社會》（*Society of the Spectacle*）一書中，使用奇觀一詞來描述「再現」如何主宰了當代文化，並認為所有的社會關係都是經過影像

的中介。

Spectator 觀賞者

源自精神分析理論，用以指稱視覺藝術的觀看者，如電影觀賞者。在這個理論的早期版本中，「觀賞者」一詞指的並非特定個人或觀眾中的真實成員，而是指稱想像中的理想觀看者，與所有明確的社會、性別和種族影響區隔開來。電影學者便利用這個抽象範疇歸納出不同類型的觀看關係，以及無意識和欲望如何形塑電影的意義。

相對地，到了1980年代末期和1990年代，電影理論開始強調具有特定認同的觀賞者團體，像是女性觀賞者、勞動階級觀賞者、酷兒觀賞者，或是黑人觀賞者等。此舉從這個範疇的抽象性轉離開來，納入更多具有文化特殊屬性的認同面向。此外，電影理論也逐漸強調，一個人不需隸屬於某一團體也可以認同該團體的觀賞位置，例如，就動作片來說，並不一定要是男性才能佔據男性觀賞者的位置。參見 *Identification* 認同、*Psychoanalytic theory* 精神分析理論。

Strategy 策略

法國理論家德塞圖（Michel de Certeau）提出的用語，藉以描述優勢機制試圖為其社會主體組織時間、地點和行動的實踐。「策略」和「戰術」適成對比，戰術是社會主體試圖為自己恢復空間或時間的控制權。例如，電視節目表是企圖讓觀看者以特定順序觀看節目的一種策略，而使用遙控器則是以自己的方式決定要看什麼的一種戰術。參見 *Tactic* 戰術。

Structuralism 結構主義

1960年代風行一時的理論，強調結構人類行為和意義系統的法律、符碼、規則、公式和傳統。結構主義的基礎前提是，文化活動可以像科學一樣進行客觀分析，該派特別著重文化內部那些創造統一組織的元素。結構主義論者經常採用二元對立的界定形式，那也是該派觀看世界和文化產物的結構方式。一般認為結構主義源自二十世紀初瑞士理論家索緒爾（Ferdinand de Saussure）的結構語言學，並受惠於俄國語言學家雅克慎

（Roman Jakobson）在1950年代中期所發表的著作。法國人類學家李維史陀（Claude Lévi-Strauss）將結構主義進一步應用在文化研究之上，大大擴展了該派的影響力。

在流行文化中，結構主義被用來辨識影片或文學類型的循環樣本和公式。例如，義大利理論家艾可（Umberto Eco）便曾對佛萊明（Ian Fleming）的007諜報小說作了一番結構主義式的分析，他在文中指出，無論這些故事的細節如何改變，它的整體結構都是一樣的。艾可認為，這系列小說的結構是圍繞著幾組「二元對立」組織而成，像是龐德／惡徒、善／惡等等，並在每一回的故事中重複出現有限的情節元素。分析這些元素並找出其中的規則性，就是一種結構主義實踐。結構主義之後的許多理論——我們經常稱之為後結構主義——紛紛批判結構主義過於強調結構，以致忽略了無法套用到這些公式或傳統中的其他元素。參見 *Binary oppositions* 二元對立、*Genre* 類型、*Poststructuralism* 後結構主義。

Subculture 次文化

廣大文化形構內部的獨特社會團體，這些團體將自己定義為主流文化的對立面。次文化一詞廣泛運用於文化研究上，用來指稱一些社會團體，通常為年輕人團體，這些團體會運用風格來展現對優勢文化的抗拒。次文化的擁護者，包括龐克族、銳舞族（rave）或嘻哈次團體，把服裝、音樂和生活風格當成重要實踐，藉此傳達他們對標準規範的抗拒。拼裝或改變商品的意義（像是反穿夾克或穿上超大號低襠褲等），都是次文化的主要實踐。參見 *Bricolage* 拼裝。

Subject 主體

在精神分析和文化理論中經常用到的詞彙，用來定義人類個體無法掌控且實際上為人類共享的那些面向。將個體稱之為「主體」，指的是他們被分裂為意識和無意識，他們是社會結構的產物，他們既是歷史的主動力量（歷史的主體）卻也按照當時所有的社會力量行動（臣屬於所有的社會力量）。

Subjective 主觀的

個體對某件事物所抱持的特定觀點，為客觀的反面。主觀觀點被理解為私人的、特定的，深受個人價值觀和信仰的影響。參見 *Objective/objectivity* 客觀的／客觀性。

Subject position 主體位置

電影或繪畫等影像為它們的預期觀賞者所設置的理想位置。例如，我們可以說，某某影片為它的觀看者提供一個理想的主體位置。動作片有其理想的觀賞者，這和任何特定觀看者對該部影片所做的個人詮釋無關，至於傳統風景畫的主體位置，則是屬於那些幻想自己擁有大自然的崇高與富足，並沉溺在這般幻想中的觀賞者。在傅柯（Michel Foucault）的理論中，主體位置指的是某一特定論述要求某一人類主體所採取的位置。例如，教育論述界定了個體可以佔據的幾種主體位置，有些是諸如老師這類的知識權威人士，其他則被指派到學生或知識接收者的位置上。參見 *Discourse* 論述。

Sublime 崇高／雄渾／壯美

在美學理論中，特別是在十八世紀理論家柏克（Edmund Burke）的作品中，崇高一詞指的是召喚一種無比重要的經驗，這種經驗可在觀看者或聆賞者心中激起極端崇敬的情感。例如，傳統風景畫的歷史就是在捕捉崇高的影像，想藉此讓觀看者對無限壯觀的大自然產生敬畏之心。

Surface 表象

後現代主義概念，認為物件不具有深層意義，意義只存在於表象層次。這點和現代主義的想法正好相反，現代主義認為事物的真實意義存在於表象底下，可透過詮釋行為而發現。

Surrealism 超現實主義

二十世紀初期的一項藝術運動，當時的文學和視覺藝術不約而同地把焦點聚集於無意識在「再現」中所扮演的角色，以及無意識對於拆解真實和想像之對立所發揮的作用。超現實主義者對釋放無意識感到興趣，套用佛洛伊德的話，他們也致力於對抗理性。超現實主義者的實踐包括：自

動書寫和繪畫，以及利用夢境來啟發寫作與藝術創作。超現實主義運動的代表人物有布賀東（André Breton）、達利（Salvador Dali）、基里訶（Giorgio de Chirico）、恩斯特（Max Ernst）和馬格利特（René Magritte）等人。

Surveillance　監視

持續看守某人或某地的行為。諸如照片、錄影帶和影片之類的攝影科技，一直被運用在監視目的之上。對法國哲學家傅柯而言，監視乃社會控制其主體成員的最主要工具之一。參見 *Panopticism* 全景敞視主義。

Symbolic sign　象徵性符號

符號學用語，皮爾斯（Charles Peirce）用它來指稱那些在符徵（文字／影像）和符指物之間除了傳統強加的意義之外沒有其他關聯的符號。語言系統是最主要的象徵系統。皮爾斯將符號區分為肖似性、指示性和象徵性三種。例如，「大學」一詞在形體上與任何真正的大學並無相似之處（換言之，它不屬於肖似性符號），與大學也不具有任何物理上的關聯（因此也非指示性符號），所以它是個象徵性符號。參見 *Iconic sigh* 肖似性符號、*Indexical sign* 指示性符號、*Semiotics* 符號學。

Synergy　綜效

工業用語，用來描述企業集團擁有文化產物、節目規劃以及跨媒體和多地域配銷系統的方式。因此綜效指的是橫跨多種媒體的企業——例如橫跨廣播網、有線電視、電影工作室、影片發行公司、雜誌和其他出版單位的企業——其垂直整合節目規劃和發行事宜，以及橫向進行產品全球化行銷的能力。

Tactic　戰術

法國理論家德塞圖（Michel de Certeau）提出的用語，意指不在權力位置上的人們為了要爭取日常生活空間的控制權而從事的實踐活動。德塞圖將戰術定義為弱勢族群的行動，不具備持續效果。他拿戰術一詞與機制策略做對比。例如，在工作時間傳送私人電子郵件，讓自己感覺到在異化的工作場所中擁有小小的賦權感，這就是一種戰術，而公司監看員工使用電子郵件的情況則是一種策略。參見 *Strategy* 策略。

Taste　品味

在文化理論中，品味指的是某特定社群或個人所共享的藝術和文化價值觀。然而，即便看似最個人性的品味，事實上仍和某人的階級、文化背景、教育程度以及其他認同經驗息息相關。好品味通常指的是中產階級或上流階級認為有品味的東西，壞品味一詞則經常和大眾低俗文化連在一起。在這樣的理解下，品味變成一種可透過接觸文化機制而學習到的東西。

Technological determinism　科技決定論

將科技視為社會變化的最重要決定因素，並認為科技是不受社會和文化影響的。根據這種科技觀，人們只是科技進步的觀察者和促成者。對那些認為科技的轉變和進步是受到社會、經濟和文化影響的人來說，科技決定論根本不足採信，他們認為科技既非自主性的，也無法外於這些影響而單獨存在。

Television flow　電視流

文化理論學者威廉斯（Raymond Williams）所使用的詞彙，指稱電視將商業廣告和節目與節目間的停頓這類中斷現象，融合到看似連續不斷的流動當中，如此一來，電視螢幕上的所有東西都可視為單一娛樂經驗的一部分。

Text　文本

法國理論家巴特（Roland Barthes）將文本一詞擴大解釋，把諸如攝影、電影、電視或繪畫這類視覺媒體含括進去，並認為它們也是在符碼的基礎上建構出來的，和語言構成文本的方式如出一轍。只要文本是一種建構物，便可藉由分析將它們拆解成諸多構件。巴特特別把文本和作品（例如藝術作品）區別開來，藉以指出「作者和讀者」或是「藝術家／製作者和觀看者」之間的活躍關係。因為文本的建構本質暗示我們，文本的意義是由文本與觀看者之間的關係製造出來的，而非只存在於作品本身。將藝術作品視為文本，意味著我們可以透過符碼來解讀它們，而不是只

能被動地吸收或敬畏它們。

Textual poaching 文本盜獵 / 文本侵入

法國理論學者德塞圖（Michel de Certeau）的用語，描述觀看者可以解讀和詮釋諸如影片或電視之類的文化文本，並以某種方式修改這些文本。文本盜獵的方式包括：重新構想某部影片的故事內容，或是如同某些影迷文化盛行的做法，改寫出屬於個人版本的故事情節。德塞圖認為文本盜獵就像「把文本當成出租公寓般佔居其中」的過程。換言之，流行文化的觀看者可以透過與它協商意義，或創造出新的文化產物做為回應，來「佔居」該文本。

Third World 第三世界

第二次世界大戰戰後發明的詞彙，用來指稱非洲、亞洲和拉丁美洲諸國。第三世界是為了回應將世界區分為西（第一世界）、東（第二世界）兩方以及美、蘇兩大超級強權的政治理論。上述那些國家將自己確立為第三世界，不向東、西兩大強權靠攏。隨著冷戰結束，民族國家的自主性日漸衰退，以及新興科技和全球性的媒體與資訊系統在許多第三世界國家中不斷擴張，第三世界這個概念已失去其時效性，不過仍保有重要的歷史意義。參見 *First World* 第一世界。

Trans-coding 轉碼

指稱取用某些術語和意義並重新挪用它們創造出新意義的實踐。例如「同志權」和「酷兒國運動」就重新挪用了「酷兒」這個詆毀同性戀的詞彙，並賦予它新的意義：既是描述認同的正面用語，也是理論性用語，意指一種可以讓規範遭到質疑的立場，或是所謂的「酷異」。參見 *Queer* 酷兒。

Ultrasound 超音波

一種技術，現在多用於醫學診斷上，醫生利用音波來標明身體內的柔軟組織，並以超音波的影像呈現出來。超音波是由可以偵測水中物體的聲納科技演變而成。

Unconscious 無意識

精神分析理論的中心思想之一，用來指稱在任何時間都不會出現於意識中的一些現象。根據佛洛伊德的說法，無意識是欲望、幻想和恐懼的儲藏所，這些情緒在我們未察覺的情況下驅策著我們。佛洛伊德的無意識概念徹底背離了傳統的主體概念，後者認為主體很容易就能知道他 / 她的行動理由。由於人類的無意識和意識無法協力合作，因此精神分析理論認為人類是一種分裂的主體。夢境和所謂的佛洛伊德式說溜嘴，就是無意識存在的證據。參見 *Psychoanalytic theory* 精神分析理論、*Repression* 壓抑。

Use value 使用價值

最初分派給某物件的實際功用，換言之，就是它能做什麼。使用價值和交換價值恰成對比，交換價值指的是它值多少錢。馬克思理論批判資本主義看重交換價值勝於使用價值。例如，一部豪華房車和較便宜的小轎車對運輸功能來說具有相同的使用價值，不過豪華房車卻擁有較高的交換價值。參見 *Capitalism* 資本主義、*Commodity fetishism* 商品拜物、*Exchange value* 交換價值、*Marxist theory* 馬克思理論。

Virtual 虛擬

由於電子科技能夠模擬真實，因此「虛擬」一詞指的是那些似乎存在、但不具備有形實體的現象。某件事物的虛擬版本具有和實體對等物近似的多種功能。例如，在虛擬實境裡，使用者只要戴上能讓他們感受到某特定真實情境的裝備，他們的回應就會宛如身在其境。因此，飛行員可以利用虛擬實境系統在陸地上進行訓練，就好像他們正在空中飛行。虛擬影像在真實世界中並沒有指涉物（referent）的存在，但這類影像可以是類比的也可以是數位的。「虛擬空間」一詞泛指由電子建構而成的空間，例如由網際網路、全球資訊網、電子郵件或虛擬實境系統定義的空間皆屬之，這類空間並不符合物理、物質或笛卡兒空間的法則。虛擬空間的諸多面向鼓勵我們把這類空間當成我們在真實世界所接觸到的物理空間的類似物（例如把它們稱之為「某某室」），然而虛擬空間並未遵循物理空間的規則。參見 *Analog*

類比、*Cartesian space* 笛卡兒空間、*Digital* 數位、*Internet* 網際網路、*World Wide Web* 全球資訊網。

Virtual reality　虛擬實境

參見 *Virtual* 虛擬。

Visuality　視覺性

視覺的品質或狀況。某些人認為，視覺性已成為我們這個時代的特色，因為大多數的媒體和日常空間已逐漸被視覺影像所主宰。那些重視視覺性勝過影像的理論學者，強調的是視覺性在某一文化或某一時代裡的整體情況和地位，而非那些設計來給人觀看的特定實體（例如照片）。視覺性關切的不只是那些我們視為視覺文本的東西，更包括我們如何觀看日常生活中的人事物。

Voyeurism　偷窺癖

精神分析理論用語，指稱在不被看到的情況下因觀看而產生情色愉悅感。偷窺癖經常和暴露癖並列，暴露癖指的是因被看而產生的情色愉悅。一直以來，偷窺癖都和男性觀賞者聯想在一起。偷窺癖也用來描述電影院觀賞者的觀影經驗，因為在傳統的電影院觀看脈絡裡，觀眾可以隱身於黑暗中觀看螢幕上的影像。參見 *Exhibitionism* 暴露癖、*Psychoanalytic theory* 精神分析理論、*Scopophilia* 窺視癖。

World Wide Web　全球資訊網

以超文本做為主要導航工具的網路資訊伺服器。全球資訊網包括多種媒體：即以網址和網頁形式出現的影像、圖像、聲音和錄像，觀看者可透過瀏覽器進入這些網頁或下載。參見 *Hypertext* 超文本、*Internet* 網際網路。

圖片出處

L NEED T
SOME I.C

p. 30 *Their First Murder* (before 1945) by Weegee (Arthur Fellig), gelatin silver: 25.7 x 27.9 cm (10 1/8 x 11 in). © International Center of Photography, courtesy of J. Paul Getty Museum, Los Angeles

p. 33 *Still Life with Stoneware Jug, Wine Glass, Herring, and Bread* (1642) by Pieter Claesz, oil on panel: 29.8 x 35.8 cm (11 3/4 x 14 1/8 in.). Photograph © 2009 Museum of Fine Arts, Boston.

p. 35 *The Treachery of Images (Ceci n'est pas une pipe)* (1928–9) by René Magritte, oil canvas: 64.61 x 94.13 cm (25 7/16 x 37 1/16). Los Angeles County Museum of Art, purchased with funds provided by the Mr. and Mrs. William Preston Harrison Collection. © René Magritte / ADAGP, Paris – SACK, Seoul, 2009

p. 38 *Trolley—New Orleans* (1955) by Robert Frank, gelatin silver: 22.9 x 34.1 cm (9 x 13 7/16 in.). © Robert Frank, from *The Americans*, courtesy Pace/MacGill, New York, print courtesy of the Museum of Fine Arts, Houston, The Target Collection of American Photography, gift of Target Stores

p.45 © The Fonda Group

pp. 47, 60, 309 Concept: O. Toscani. Courtesy of United Colors of Benetton

p. 51 *Irises* (1889) by Vincent Van Gogh, oil on canvas: 71 x 93 cm (28 x 36 5/8 in.). Courtesy of J. Paul Getty Museum, Los Angeles

p. 53 top © Pillsbury Co.

p. 55 AP Photo/Jeff Widener

p. 57 left *The Small Cowper Madonna* (c. 1505) by Raphael, oil on panel: 0.595 x 0.440 m (23 3/8 x 17 3/8 in.). Widener Collection, image courtesy of Board of Trustees, National Gallery of Art, Washington

p. 57 right *Virgin and Child* (1525) by Joos van Cleve, oil on wood: 70.5 x 52.7 cm (27 3/4 x 20 3/4 in.). The Metropolitan Museum of Art, The Jack and Belle Linsky Collection, 1982 (1982.60.47). Image copyright © The Metropolitan Museum of Art / Art Resource, NY

p. 58 *Migrant Mother, Nipomo, California* (1936) by Dorothea Lange, gelatin silver: 31.9 x 25.2 cm (12 1/2 x 9 7/8 in.). The Library of Congress' collection

p. 61 Photo: Serge Thomann. Courtesy of Warner Bros. Records Inc.

p. 74 © 1993 AT&T, reproduced with permission

p. 76 *Untitled* (1981) by Barbara Kruger, photograph: 37 x

50 in. Courtesy of the Mary Boone Gallery, New York

p. 82 *Read My Lips (girls)* (1998) by Gran Fury, poster, offset lithography: 16 1/2 x 10 1/8 in. Courtesy of Gran Fury

p. 83 Photpgraphy by Alastair Thain. Reproduced with permission of the Commission for Racial Equality

p. 84 *The Last Dinner of Chicano Heros* (1986–89) by José Antonio Burciaga, mural, Stanford University. Palo Alto, California. Photo: James Prigoff

p. 87 *Azteca* by Jorge and Rosa Salazar. Photo by Nathan Trujillo, courtesy of *Lowrider Magazine*

p. 89 *The X-Files* © 1996 Twentieth Century Fox Film Corporation, all rights reserved

p. 101 *Rear Window* © 2001 Universal City Studios, Inc. Courtesy of Universal Studios Publishing Rights, all rights reserved

p. 103 Courtesy of Canal + International. Photo: Museum of Modern Art Film Stills Archive

pp. 105 top, 110, 129 Photo: Bruce Weber. Courtesy of Ralph Lauren

pp. 105 bottom, 114 bottom, 148 Photo courtesy Levi Strauss & Co.

p. 107 top *Gentlemen Prefer Blondes* © 1953 Twentieth Century Fox Film Corporation, all rights reserved. Photo: Museum of Modern Art Film Stills Archive

p. 107 bottom *Thelma & Louise* © 1991 MGM—Pathé Communications Co., all rights reserved. Photo: Museum of Modern Art Films Stills Archive

p. 111 Courtesy of the Coca-Cola Company

p. 112 top left Courtesy of Land Rover North America

p. 112 top right Courtesy of Conair Corporation

p. 112 bottom Courtesy of Jockey International

pp. 113, 128, 253 left Courtesy of Guess?, Inc.

p. 105 top Courtesy of Coty Inc.

p. 115 Courtesy of Reebok

p. 119 *An Epileptic Boy*, Figure 14 from the book *Criminal Man: According to the Classification of Cesare Lombroso*, Gina Lombroso-Ferrero (1911), halftone lithograph. Courtesy of the San Francisco Museum of Modern Art

p. 122 From *The Works of Jeremy Bentham*, vol. iv, John Bowring edition of 1838–1843, reprinted by Russell and Russell, Inc., New York, 1962

p. 123 *License Photo Studio*, New York (1934) by Walker Evans, gelatin silver: 18.2 x 14.4 cm (7 3/16 x 5 11/16 in.). Courtesy of J. Paul Getty Museum, Los Angeles

p. 125 Photography by Lady Broughton, 1935. Silver print. Pitt Rivers Museum, University of Oxford

p. 126 Photography by Thomas Andrew (?) c. 1890. Albumen print. Pitt Rivers Museum, University of Oxford

p. 134 left *Alice Liddell* (the daughter of Henry George Liddell, Dean of Christchurch, Oxford) (1872) by Juliet Margaret Cameron, albumen silver print from glass negative: 36.4 x 26.3 cm (14 5/16 x 10 3/8 in.). The Metropolitan Museum of Art, David Hunter McAlpin Fund, 1963 (63.545). Image copyright © The Metropolitan Museum of Art / Art Resource, NY

p. 134 right Photo: Geoff Kern

p. 136 top *The Annunciation* (c. 1445/1450) by Fra Carnevale, tempura on panel: 0.876 x 0.629 m (34 1/2 x 24 3/4 in.). Samuel H. Kress Collection, image courtesy of the Board of Trustees, National Gallery of Art, Washington

p. 136 bottom *Funerary Papyrus of the Princess Entiuny, Daughter of King Paynudjem*, section from the "Book of Dead" of Nacy. Ca. 1040-945 B.C.E. Painted and

inscribed papyrus. H. of illustrated section 34.9 cm (13 3/4 in.). From Western Thebes. Rogers Fund,1930 (30.3.31). The Metropolitan Museum of Art. Image copyright © The Metropolitan Museum of Art / Art Resource, NY

p. 144 *The Portuguese* (1911) by Georges Braque. © Georges Braque / ADAGP, Paris - SACK, Seoul, 2009

p. 145 *Pearblossom Hwy., 11-18th April 1986, #2* (1986) by David Hockney, photographic collage of chromogenic prints: 198 x 282 cm (78 x 111 in.). © 1986 David Hockney, courtesy of J. Paul Getty Museum, Los Angeles

p. 149 Warhol T-shirt from Ronald Feldman Gallery

p. 152 Close-ups of early digital reproduction of the *Mona Lisa* (1965) by Andrew Patros, created at Control Data Corp. Digigraphics Labs in Burlington, Massachusetts. http://www.digitalmonalisa.com (Web reproduction accessed May 2000)

p. 153 Mona Lisa tie by Ralph Marlin. Photo © Robert Baron, 1998

p. 155 *Adolf as Superman: "He Swallows Gold and Spits Out Tin-Plate"* (1932) by John Heartfield. © The Heartfield Community of Heirs / VG BILD-KUNST, Bonn, 2009

p. 156 *Silence = Death* (1986) by Silence = Death Project, poster, offset lithography: 29 x 24 in. Courtesy of ACT UP

p. 158 Courtesy of California Department of Health Services

p. 161 *Ashputtle* (1982) by John Baldessari, eleven black-and-white- photographs, one color photograph, and text panel: 213.4 x 182.9 cm (84 x 72 in.). Collection of the Whitney Museum of Art, purchase, with funds from the Painting and Sculpture Committee

p. 167 © Gordon Gahan/National Geographic Image Collection

p. 168 *Untitled*, from *Dream Girls* series (1989–90) by Deborah Bright. Courtesy the artist

p. 169 *Roy II* (1994) by Chuck Close, oil on canvas: 102 x 84 in. Photographer: Les Stalsworth. Hirshhorn Museum and Sculpture Garden, Smithsonian Institution, Smithsonian Collections Acquistion Program and the Joseph H. Hirshhorn Purchase Fund, 1995

p. 172 Courtesy of Dr. Richard A. Robb, Biomedical Imaging Resource, Mayo Foundation/Clinic, Rochester, Minnesota

p. 178 *Restaurant, U.S. 1 leaving Columbia, South Carolina* (1955) by Robert Frank, gelatin silver: 22.2 x 33 cm (8 3/4 x 13 in.). © Robert Frank, from *The Americans*, courtesy Pace/MacGill, New York, print courtesy of the Museum of Fine Arts, Houston, The Target Collection of American Photography, gift of Target Stores

p. 181 *Retroactive I* (1964) by Robert Rauschenberg, oil and silkscreen on canvas, 84 x 60 in.Gift of Susan Morse Hilles, 1964.30. Wadsworth Atheneum Museum of Art, Hartford, Connecticut, USA. Art © Estate of Robert Rauschenberg/ Licensed by VAGA, New York, NY. Photo credit: Wadsworth Atheneum Museum of Art /Art Resource, NY

p. 182 *Drive-in Movie—Detroit* (1955) by Robert Frank, gelatin silver: 22.1 x 33 cm (8 11/16 x 13 in.). © Robert Frank, from *The Americans*, courtesy Pace/MacGill, New York, print courtesy of the Museum of Fine Arts, Houston, gift of Jerry E. and Nanette Finger

p. 186 *Television Sudio—Burbank, California* (1956) by Robert Frank, gelatin silver: 20.3 x 30.5 cm (8 x 12 in.). © Robert Frank, from *The Americans*, courtesy Pace/MacGill, New York, print courtesy of the Museum of Fine Arts, Houston, gift of Jerry E. and Nanette Finger

pp. 189, 282, 348, 370, 371 Museum of Modern Film Stills Archive

p. 198 Courtesy of Electronic Arts Intermix

p. 208 *The Eternal Frame* (1975) by Ant Farm/T.R. Uthco. Photo: Diane Andrews Hall

p. 209 Photo: Andrian Dennis. Courtesy of AP/ Adrian

Dennis

p. 211 Courtesy of Artisan Entertainment

p. 218 Reprinted by permission by International Business Machines Corporation © 1992

p. 222 *Magasin, avenue des Gobelins (Store Window, avenue des Gobelins)* (1925) by Eugène Atget, matte albumen print: 23 x 16.8 cm (9 1/16 x 6 19/23 in.). Courtesy of J. Paul Getty Museum, Los Angeles

p. 231 Courtesy of Hitachi America, Ltd.

p. 232 © General Motors Corporation

p. 234 Courtesy of TBWA Chiat/Day

p. 235 Courtesy of Bozell Wordwide, Inc.

p. 236 Courtesy of Parlux Fragrances, Inc.

p. 238 Courtesy of Volkswagen of America

p. 239 Image by David Bailey. Reproduced with permission of Respect for Animals. PO Box 6500, Nottingham NG4 3GB

p. 240 Reprinted with permission of the Henry J. Kaiser Family Foundation of Menlo Park. The Kaiser Family Foundation is an independent health care philanthropy and is not associated with Kaiser Permanente of Kaiser Industries. Courtesy of the Advertising Council, Historical File, University of Illinois Archives Record Series 13/2/207, Box 96 (February 1990)

p. 241 left Courtesy of Donna Karan Company

p. 241 right Courtesy of Bijan

p. 242 Courtesy of Joseph Jeans

p. 243 Courtesy of AdeM Cosmetic Companies

p. 244 Courtesy of Clarins USA

p. 245 Reprinted by permission by International Business Machines Corporation © 1998

p. 246 Courtesy of Volkswagen of America

p. 247 Courtesy of Motorola, Inc. © Motorola, Inc.

p. 249 Courtesy of American Express

p. 254 Courtesy of Maidenform Worldwide

p. 255 Courtesy of Nike

p. 257 Aunt Jemima sack quilt, Texas, 1940s. Collection of Shelly Zegart, Louisville, Kentucky

p. 262 *The Right to Life* (1979) by Hans Haacke. © Hans Haacke / BILD-KUNST, Bonn–SACK, Seoul, 2009

p. 264 Courtesy of Billboard Liberation Front

p. 276 *Broadway Boogie Woogie* (1942-43) by Piet Mondrian, oil on canvas: 127 x 127 cm (50 x 50 in.). Museum of Modern Art (MoMA), given anonymously, 73. 1943. © 2009 Digital image, The Museum of Modern Art, New York/Scala, Florence

p. 277 *Number 1, 1948* (1948) by Jackson Pollock, oil and enamel on unprimed canvas: 172.7 x 264.2 cm (68 in x 8 feet, 8 in). Museum of Modern Art (MoMA), purchase, 77. 1950. © 2009 The Pollock-Krasner Foundation/Artists Rights Society (ARS), New York. © 2009 Digital image, The Museum of Modern Art, New York/Scala, Florence

p. 280 *Model for the Monument to the Third International* (1919) by Vladimir Tatlin, wood, iron and glass: h 420 cm (164 1/3in.). Collection of Centre Georges Pompidou/ Musée national d'art modern, Paris. Photo: Collection of Centre Georges Pompidou/Musée national d'art modern, Paris

p. 289 *Untitled Film Still #21* (1978) by Cindy Sherman, photograph: 8 x 10 in. Courtesy of the artist and Metro Pictures (MP #21)

p. 296 *After Weston #2* (1980) by Sherrie Levine. Photo courtesy of Margo Leavin Gallery

p. 298 Courtesy of Fred Wilson

p. 299 Photo by Kelly & Massa Photography, reproduced with permission

p. 300 Courtesy of McNeil Consumer Products

p. 301 Photo: Linda Chen. © Miramax Films

p. 302 Used by permission of Everyday Battery Company, Inc. Energizer Bunny is a registered trademark of Eveready Battery Company

p. 303 Courtesy of ABC Television Network

p. 304 *The Simpsons* © 1992 Twentieth Century Fox Film Corporation, all rights reserved

p. 306 Courtesy of Kenneth Cole

p. 307 Courtesy of Moschino

p. 308 Courtesy of Diesel USA

p. 317 Courtesy of McLeod

p. 319 Frontispiece from *Inquiries into Human Faculties* (1883) by Francis Galton

p. 320 Figure 58 of illustrations for *Mechanisme de la physionomie humaine* (1862) by Guillame Duchenne de Boulogne/Adren Tournachon, gelatin coated salt print: 11.91 x 9.21 cm (4 11/16 x 3 5/8 in.). Courtesy of the San Francisco Museum of Modern Art, gift of Harry H. Lunn, Jr.

p. 321 Photograph made for John Lamprey, 1868. Albumen print. Pitt Rivers Museum, University of Oxford

p. 323 © Rob Crandall/Stock, Boston/Picturequest

p. 324 From *The "Rodney King Case": What the Jury Saw in California vs. Powell*, Court TV, 1992. Courtesy of Court TV

p. 326 *Woman, Kicking, Plate 367* from *Animal Locomotion* (1887) by Eadweard Muybridge, 1884–86. Collotype: 19.1 x 41.3 cm (7 1/2 x 16 1/4 in.). Museum of Moderm Art (MoMA), gift of the Philadelphia Commercial Museum. © 2009 Digital image, The Museum of Modern Art, New York/Scala, Florence

p. 330 Courtesy of Volvo

p. 334 Photo: Lennart Nilsson/Albert Bonniers Forlag AB

p. 336 Courtesy of Toshiba America Medical Systems

p. 345 *Corps étranger* (1994) by Mona Hatoum. Collection of Centre Georges Pompidou/Musée national d'art modern, Paris. Photo: Collection of Centre Georges Pompidou/ Musée national d'art modern, Paris

p. 346 *The Government Has Blood on Its Hands* (1998) by Gran Fury, poster, offset lithography: 31 3/4 x 21 3/8 in. Courtesy of Gran Fury

pp. 350, 351 Reprinted by permission of Andrew Jergens Company

p. 367 Courtesy of The Body Shop USA

p. 372 Courtesy of the Centre for International Media Research, Netherlands

p. 373 Courtesy Inuit Broadcasting Corporation

p. 383 © 1998 Sun Microsystems, Inc., all rights reserved, used by permission. Sun, Sun Microsystems, the Sun Logo, the Java Coffee Cup Logo, Java Solaris, The Network is The Computer, We're the Dot in. Com, and all Sun-based and Java-based marks are trademarks or registered trademarks of Sun Microsystems in the United States and Other countries

國家圖書館出版品預行編目資料

觀看的實踐：給所有影像世代的視覺文化導論 / 瑪莉塔·
史特肯（Marita Sturken）、莉莎·卡萊特（Lisa Cartwright）
著；陳品秀譯. --初版--臺北市：臉譜，城邦文化出版：家庭傳
媒城邦分公司發行, 2009.11
面；　公分. --（藝術叢書；FI2005）
譯自：Practices of Looking: An Introduction to Visual Culture

ISBN 978-986-235-064-5（平裝）

1.藝術社會學 2.視覺藝術 3.視覺傳播 4.流行文化

901.5 98017917

Practices of Looking: An Introduction to Visual Culture by Marita Sturken and Lisa Cartwright
© Marita Sturken and Lisa Cartwright 2001
Practices of Looking: An Introduction to Visual Culture was originally published in English in 2000.
This translation is published by arrangement with Oxford University Press and is not for sale in the
Mainland (part) of The People's Republic of China.
Complex Chinese translation copyright © 2009 by Trio Publications, a division of Cité Publishing Ltd.
All rights reserved.

藝術叢書 FI2005

觀看的實踐
給所有影像世代的視覺文化導論

作　　　者　瑪莉塔·史特肯（Marita Sturken）、莉莎·卡萊特（Lisa Cartwright）
譯　　　者　陳品秀
審　　　訂　陳儒修
副 總 編 輯　劉麗真
主　　　編　陳逸瑛、顧立平
特 約 編 輯　吳莉君
封 面 設 計　王志弘

發 　行　 人　涂玉雲
出　　　版　三言社
製　　　作　臉譜出版
　　　　　　城邦文化事業股份有限公司
　　　　　　台北市中山區民生東路二段141號5樓
　　　　　　電話：886-2-25007696　傳真：886-2-25001952
發　　　行　英屬蓋曼群島商家庭傳媒股份有限公司城邦分公司
　　　　　　台北市中山區民生東路二段141號11樓
　　　　　　客服服務專線：886-2-25007718；25007719
　　　　　　24小時傳真專線：886-2-25001990；25001991
　　　　　　服務時間：週一至週五09:30~12:00；13:30~17:00
　　　　　　劃撥帳號：19863813　　戶名：書虫股份有限公司
　　　　　　讀者服務信箱：service@readingclub.com.tw
香港發行所　城邦（香港）出版集團有限公司
　　　　　　香港灣仔駱克道193號東超商業中心1樓
　　　　　　電話：852-25086231　傳真：852-25789337
　　　　　　E-mail：hkcite@biznetvigator.com
馬新發行所　城邦（馬新）出版集團 Cité (M) Sdn. Bhd. (458372 U)
　　　　　　11, Jalan 30D/146, Desa Tasik, Sungai Besi, 57000 Kuala Lumpur, Malaysia
　　　　　　電話：603-90563833　傳真：603-90562833
初 版 一 刷　2009年11月3日
初 版 三 刷　2010年3月15日

城邦讀書花園
www.cite.com.tw

定價：600元
（本書如有缺頁、破損、倒裝、請寄回更換）